大学文科基本用书·艺术
DAXUE WENKE JIBEN YONGSHU

艺术批评与写作

主编
黄越华

编写者
黄越华　马智宇
万永婷　杨　筠

北京大学出版社
PEKING UNIVERSITY PRESS

图书在版编目（CIP）数据

艺术批评与写作 / 黄越华主编. —北京：北京大学出版社，2023.8
大学文科基本用书·艺术
ISBN 978-7-301-33484-3

Ⅰ.①艺⋯　Ⅱ.①黄⋯　Ⅲ.①艺术评论—高等学校—教材　Ⅳ.①J05

中国版本图书馆 CIP 数据核字（2022）第 210269 号

书　　　名	艺术批评与写作 YISHU PIPING YU XIEZUO
著作责任者	黄越华　主编
责任编辑	赵　阳
标准书号	ISBN 978-7-301-33484-3
出版发行	北京大学出版社
地　　　址	北京市海淀区成府路 205 号　100871
网　　　址	http://www.pku.cn　新浪微博 @北京大学出版社
电子信箱	编辑部 wsz@pup.cn　总编室 zpup@pup.cn
电　　　话	邮购部 010-62752015　发行部 010-62750672 编辑部 010-62707742
印　刷　者	大厂回族自治县彩虹印刷有限公司
经　销　者	新华书店
	965 毫米×1300 毫米　16 开本　19.25 印张　350 千字 2023 年 8 月第 1 版　2023 年 8 月第 1 次印刷
定　　　价	78.00 元

未经许可，不得以任何方式复制或抄袭本书之部分或全部内容。
版权所有，侵权必究
举报电话：010-62752024　电子信箱：fd@pup.pku.edu.cn
图书如有印装质量问题，请与出版部联系，电话：010-62756370

内 容 简 介

本书初步探索了节奏论、意境论、形式主义等中西方艺术批评的理论与方法。由于根植于不同的文化土壤,中西方艺术批评在理论形态、话语表述方式、概念范畴和美学精神等方面存在很大的差异。当代艺术实践多元并存,各种不同风格的作品需要选择与之相适应的批评模式。

本书概述了中西十二种艺术批评方法的哲学基础、发展过程、核心范畴、理论特色,并结合大量的艺术作品,阐述各种艺术批评理论的具体操作方法。这些批评理论提供了各种阐释艺术现象的独特视角和深度模式,掌握这些理论与方法能够有效地提升艺术批评和学术论文的写作能力。

目 录

前　言　／1

上　编　中国传统的艺术批评

第一章　节奏论批评　／4
第一节　节奏论批评的发展过程和理论概述　／4
第二节　节奏论批评的理论特色和操作方法　／13
第三节　节奏论批评范例　／17

第二章　意境论批评　／27
第一节　意境论批评的发展过程和理论概述　／27
第二节　意境论批评的理论特色和操作方法　／43
第三节　意境论批评范例　／47

第三章　自然论批评　／54
第一节　自然论批评的发展过程和理论概述　／54
第二节　自然论批评的理论特色和操作方法　／63
第三节　自然论批评范例　／68

下　编　西方现代和当代的艺术批评

第四章　社会历史批评　／80
第一节　社会历史批评的发展过程和理论概述　／80
第二节　社会历史批评的理论特色和操作方法　／89
第三节　社会历史批评范例　／94

第五章　形式主义批评　/ 103

第一节　形式主义批评的发展过程和理论概述　/ 103
第二节　形式主义批评的理论特色和操作方法　/ 111
第三节　形式主义批评范例　/ 119

第六章　艺术心理学批评　/ 125

第一节　艺术心理学批评的发展过程和理论概述　/ 125
第二节　艺术心理学批评的理论特色和操作方法　/ 134
第三节　艺术心理学批评范例　/ 140

第七章　图像学批评　/ 146

第一节　图像学批评的发展过程和理论概述　/ 146
第二节　图像学批评的理论特色和操作方法　/ 156
第三节　图像学批评范例　/ 160

第八章　结构主义符号学批评　/ 169

第一节　结构主义符号学批评的发展过程和理论概述　/ 169
第二节　结构主义符号学批评的理论特色和操作方法　/ 178
第三节　结构主义符号学批评范例　/ 185

第九章　女性主义批评　/ 190

第一节　女性主义批评的发展过程和理论概述　/ 190
第二节　女性主义批评的理论特色和操作方法　/ 198
第三节　女性主义批评范例　/ 204

第十章　后殖民主义批评　/ 215

第一节　后殖民主义批评的发展过程和理论概述　/ 215
第二节　后殖民主义批评的理论特色和操作方法　/ 221
第三节　后殖民主义批评范例　/ 226

第十一章　解构主义批评　/ 234
第一节　解构主义批评的发展过程和理论概述　/ 234
第二节　解构主义批评的理论特色和操作方法　/ 242
第三节　解构主义批评范例　/ 246

第十二章　分析美学批评　/ 256
第一节　分析美学批评的哲学基础和理论概述　/ 256
第二节　分析美学批评的理论特色和操作方法　/ 267
第三节　分析美学批评范例　/ 275

第十三章　艺术批评写作　/ 280
第一节　艺术批评的文体类型　/ 280
第二节　艺术批评学术论文的写作方法　/ 289

教学课件申请二维码

前　言

习近平总书记在党的二十大报告中指出,全面建设社会主义现代化国家,应当大力发展有中国特色的社会主义文化。一方面,新时代需要传承中华优秀传统文化,增强民族文化自信,不断地提升民族文化的凝聚力和影响力;另一方面,需要以马克思主义理论为指导,"坚持百花齐放、百家争鸣,坚持创造性转化、创新性发展",加快构建有中国特色的哲学社会科学学科体系和话语体系。从党的二十大精神出发,《艺术批评与写作》在吸收优秀传统文化资源、总结传统艺术批评方法的同时,积极借鉴西方重要的艺术理论和批评方法,试图用一种新的思路构建艺术批评方法论体系和理论框架,为艺术批评创新性教材建设做一些初步的尝试。

国内近些年出现了许多艺术批评类教材,这些教材侧重于艺术批评内部知识体系的介绍,包括艺术批评的研究对象、学理基础、基本环节、主要文体、批评标准、学科历史等内容。本书定位于写作,试图为艺术学、美术学专业的本科生和研究生提供基本的艺术批评思路和论文写作方法。

学术论文不同于感性的艺术随笔,它的价值在于理论深度和学术洞见。理论深度是学术论文的基本要求。许多学生具有一定的审美直觉能力和艺术实践经验,但是在撰写严谨的、有一定学术深度的文章时可能会遇到困难。学术论文写作需要解决研究方法缺乏、内容无从展开的问题。研究者需要找到与艺术实践相匹配的批评理论,实现理论和艺术文本的相互阐释。本书介绍了社会历史批评、女性主义批评、结构主义批评等,每一种批评理论都有独特的研究视角,都有独特的术语、范畴,都有自成体系的理论架构。特定的理论能够帮助研究者运用独特的术语、范畴对艺术现象展开阐释,从中生发出一系列问题,获得有一定深度的学术观点,形成艺术研究的论述框架,完成观点的阐发与论证。

本书共介绍了中西十二种常用的批评理论,每一种批评理论都提供了阐释艺术现象的独特视角和深度模式,每一种批评方法都能帮助读者深入解读相关的艺术作品、拓展话语空间。艺术批评不同于艺术鉴赏,批评家除了具备

必要的审美直觉能力之外,还需要掌握一定的艺术理论和批评理论,对艺术现象展开美学的沉思,深入洞察作品的审美形式和精神内蕴。在艺术批评中,研究者会遇到大量的美学和艺术理论问题,因为艺术家创作作品时,往往也是在特定的理论激发之下完成的。因此,艺术批评需要超越感性的、直觉的层面,借助相应的批评模式,洞察作品的意义和价值。

本书上编介绍中国传统的批评理论。中国传统批评理论散见于历代的画论、书论、文论、词话、序跋、评点等文体之中,编者从中梳理出最主要的三种批评理论:节奏论批评、自然论批评和意境论批评。中国艺术批评理论在概念范畴使用中有多种内涵,涉及艺术本体、形象、风格、形式和主体创作心理等层面,体现出中国批评注重整体性、综合性的特色。本书梳理了中国传统批评核心范畴多层次的内涵,并且尝试运用这些批评范畴对艺术作品所涉及的各个方面加以阐发,形成批评的基本框架。下编介绍了西方现代以来的九种重要的批评方法:社会历史批评、形式主义批评、艺术心理学批评、图像学批评、结构主义符号学批评、女性主义批评、后殖民主义批评、解构主义批评和分析美学批评。西方的批评理论具有严谨的批评术语、逻辑体系和理论框架,每一种批评理论都提供了独特视角和阐释方式。目前,当代艺术创作方法多种多样,传统、现代、后现代各种艺术流派多元并存,不同的批评理论为不同风格的作品提供了有效的阐释话语。最后一章介绍艺术批评各种文体的写作,是对全书内容的概括和总结,期待读者通过本书的学习,将批评理论运用到具体的批评实践中。

全书在写作方法和体例上做了如下安排:第一,介绍各种批评理论的哲学基础。批评理论往往是在一定的哲学、美学背景下产生的,哲学观念赋予了艺术批评独特的方法论,与批评的核心概念范畴的内涵紧密相连。当批评理论的哲学基础发生变化时,批评范畴的内涵也会随之发生变化。第二,每一章节梳理出批评理论在各个历史阶段的发展脉络,概括出每一阶段重要理论家的主张,并在此基础上总结批评理论的核心内容及其特色。第三,总结出相应的操作方法,实现理论方法和文本分析之间的对接。本书介绍操作方法的目的,是帮助读者运用批评范畴和术语展开文本阐释,生发出一系列问题,最终形成完整的批评框架。当然,本书介绍的操作步骤不能涵盖某种批评方法的全部,希望读者在此基础上进一步阅读其他相关的理论,拓展批评的话语空间。第四,提供了大量的艺术批评范例,向读者展示如何运用相应的理论方法和批评

术语对艺术文本展开细化研究。本书在介绍范例时尽量做到结构清晰,将理论涉及的不同层面的逻辑架构具体地呈现出来,为读者提供可参照的批评模式。第五,为了帮助读者全面了解相关的理论,每个章节最后都列出参考文献,以便读者深入阅读,进一步掌握这种批评方法。

本书是由北京工业大学艺术设计学院艺术理论系教师共同完成的,这些教师都承担了艺术学本科生和研究生的教学任务,在写作中融入了大家多年的理论积累和教学经验。各个章节写作的具体分工如下:

章节	标题	作者
第一章	节奏论批评	黄越华
第二章	意境论批评	黄越华
第三章	自然论批评	黄越华
第四章	社会历史批评	马智宇
第五章	形式主义批评	杨筠
第六章	艺术心理学批评	杨筠
第七章	图像学批评	黄越华
第八章	结构主义符号学批评	黄越华
第九章	女性主义批评	黄越华
第十章	后殖民主义批评	马智宇
第十一章	解构主义批评	马智宇
第十二章	分析美学批评	万永婷
第十三章	艺术批评写作	万永婷

由于编者学术能力有限、时间紧迫,疏漏错误之处在所难免,还有许多问题有待于进一步探讨,敬请有识之士批评指正。

编　者

2023 年 1 月

上编
中国传统的艺术批评

　　中国传统的艺术批评蕴含着丰富的思想,有着鲜明的民族特色,形成了独特的理论范畴。当代艺术批评应当从古代艺术批评和艺术理论中汲取养料,从而深化对艺术作品形式和精神意蕴的认知,激活古代艺术批评理论传统,增强对艺术作品的阐释力度。

　　中国传统艺术批评在长期的独立发展中,形成了独特的审美特征。由于东西方文化不同的思维方式和哲学背景,中西方艺术批评有鲜明的差异,在理论形态、话语表述、批评范畴等方面存在着不同的构建方式。

　　在理论形态上,中国艺术批评没有鲜明的体系性建构,批评见解往往散见于各种文论、诗论、词话、书论、画论、序跋、评点等文体之中。虽然有体大而虑周的《文心雕龙》,但是总体而言,艺术批评尚未脱离感性形态,缺乏体系完备、逻辑严谨的理论表述。不过,中国艺术批评不乏深邃思想和真知灼见,具有潜在的体系,研究者综合某一领域、某一局部的诗论、文论、书论、画论,能够窥见自成体系的理论框架;通过众多零散的篇章,可以总结出中国艺术批评的哲学基础、思维模式、批评方法和评价标准。

　　在话语表述上,有别于西方逻辑分析、概念推理的话语表述方式,中国艺术批评受到《周易》"立象以尽意"的言说方式的影响,往往用形象的、感性的话语表达深刻的艺术思想,充满了诗化色彩。《周易》的卦辞与爻辞描绘出一系列自然、社会生活的具象画面,表达了古人对事物发展变化规律的深刻洞察。司空图的《二十四诗品》用直观可感的艺术形象和优美的诗性语言,而非逻辑的概念性语言,描述了诗歌的24种风格和意境。这种诗性语言显示了中国艺术批评始终没有脱离感性形态、善于用诗意的方式把握艺术形象的特征,艺术批评重视审美直觉,借助意象传达心灵的体验和感悟。中国艺术批评用诗性话语的言说方式表达深刻的批评见解,呈现出重视感性又超越感性、重

视具象又超越具象的审美特征。

在批评范畴上,中国艺术批评在长期的发展中形成了独特的批评传统。所谓范畴,就是核心的术语、概念,这些术语、概念涉及艺术本体、艺术形式、艺术形象、艺术心理和艺术评价等方面。中国艺术批评的范畴往往与哲学范畴相互贯通,如道、自然、气、阴阳等,广泛地应用于作品批评之中。中国哲学充满了辩证的思维方式,充分地贯彻于艺术批评之中,如"阴阳"这一对哲学范畴可以引出一系列对立统一的批评范畴:虚实、动静、疏密、形神、明暗、浓淡等等。受到传统生命哲学的影响,中国艺术批评范畴又具有强烈的生命意识,艺术形象被视为生气贯通、血脉相连的生命整体。体现艺术生命精神的批评范畴有气韵、神采、神韵、风骨、性情、肌理、筋、血、骨、肉等,这些批评范畴将艺术生命化,将作品与人的生命相类比,反映了古人对艺术生命精神的深刻认知。

中国传统的艺术批评与传统的哲学美学精神有着深刻的内在联系,并且有自身发展的轨迹。《周易》哲学、道家哲学、儒家思想、禅宗美学直接影响了节奏论、自然论、意境论等批评方法。因而,我们对传统批评理论的梳理,既要侧重于哲学层面阐释批评理论的根源,同时又要注重厘清批评理论在每一时期发展的脉络。

节奏论批评深受《周易》以来的生命哲学的影响,是对中国艺术生命精神的深层观照。中国生命哲学是气化哲学,整个宇宙是一个宏阔的气场,阴阳二气弥纶于天地之间。宇宙生命本质上是一种气积,阴阳二气不断交织聚积,形成有节奏的生命。《周易·系辞上》说:"一阴一阳之谓道。"从对待角度看,一切事物可以分为阴阳两端,《周易》用阴和阳两个符号概括天地万物,而每一个生命体内部同样由阴和阳构成,形成对立统一的关系;从流行角度看,事物的发展变化是阴阳二气相互推移、此消彼长的结果。阴阳二气流行不已,循环往复,相互摩荡,形成节奏。艺术的创造,必须契合这大化流行的节奏,去摄取生命的精意。在生命哲学的影响之下,中国艺术批评呈现出重气韵、轻形似的审美倾向,表现宇宙生命节奏成为艺术的根本目的。谢赫六法的总纲"气韵生动",也即生命的节奏或有节奏的生命。

自然论批评根植于"天人合一"的哲学精神。《周易》、儒家、道家哲学都主张天人合一,将自然和人视为统一的整体。人应当效法自然,以自然为准则,人工创造的艺术与自然造化有一种深层的契合。自然论批评涉及艺术的起源论、风格论、创作论、品次论以及艺术家的主体心灵等方面。艺术起源于

自然，本身就是效法自然的产物，因而艺术必须以自然为大美。艺术"同自然之妙有，非力运之能成"（孙过庭《书谱》）。艺术创作，宛自天开，契合造化之功。艺术创作以遵循法度为前提，但是一切法度技巧都是人为的，拘泥于法度的艺术达不到最高的境界，因此艺术创作又必须超越法度和人工秩序，复归于自然。历代的书品、画品往往将艺术最高的品次列为自然、天然、逸品等，逸品即自然。艺术创作主体追求人格的自然主义，在解衣般礴的状态之中摆脱一切外在的束缚，才能创作出浑然天成的作品。

意境论批评由意象理论发展而来，从先秦到唐代"意"和"象"作为重要的范畴被普遍地使用。"意"有多重的内涵，可以指人的情感、意念，也可以指抽象的义理，还可以指宇宙的本体。"象"指生动可感的艺术形象。唐代以后受到老庄和禅宗思想的影响，意境理论出现并成为中国核心的审美范畴。意境与禅宗的境界紧密相连，禅宗认为人通过修行可以领悟到生命的不同境界，不同的生命境界能够成为艺术的境界。意境是情和景的交融，审美意象渗透着审美主体的情思，体现中国艺术的写意精神。意境的结构特征是虚实相生，不仅包括具体可见的艺术形象，还包括象外之象、景外之景，即由眼前的景物引发的无穷的想象，境生于象外。意境通过艺术形象的创造表现真实的生命境界，艺术形象成为艺术家的生命境界的象征，老庄和禅宗思想深化了中国艺术意境的追求。近代以来由于中西方文化的碰撞与交融，意境论吸收了叔本华、克罗齐、柏格森等人的美学思想，有了不同的哲学基础，其内涵也发生了深刻的变化。

第一章
节奏论批评

　　艺术批评需要使用专门的批评理论,不同的作品需要不同的批评方法,批评方法的有效运用将极大地增强批评的科学性、准确性和学术深度。在运用某种批评理论时,研究者需要对批评理论的哲学基础、发展脉络展开梳理,对理论涉及的基本范畴进行阐释,从而使艺术批评理论获得学理深度,使概念运用更加严谨与准确。

　　节奏论是宗白华先生在《美学散步》一书中用来阐释中国艺术的批评理论,深得中国文化的精髓。节奏论根植于《周易》的生命哲学,宇宙生命由阴阳二气化生而成,阴阳二气交织成有节奏的生命,这是中国艺术的源泉。阴和阳是构成宇宙万物的最基本的元素,阴阳相互摩荡,产生节奏。节奏是一切艺术的核心和灵魂。

第一节　节奏论批评的发展过程和理论概述

一、宗白华节奏论的发展过程

　　宗白华节奏论批评的哲学基础是生命哲学,他的生命哲学有两个渊源,一是西方柏格森的生命哲学,一是中国传统的《周易》生命哲学。宗白华在吸收中西方生命哲学的基础上,形成了独特的艺术观和批评观。从 20 世纪 20 年代到 80 年代,宗白华一以贯之地主张艺术应当表现生命,艺术要将不可捉摸的生命本体显现出来。中国哲学中的生命本体是阴阳交织的气化生命,是有节奏的,是生生而有条理的。因而宗白华说,生命的节奏或有节奏的生命是中国艺术的本源。

　　宗白华早期受到柏格森、叔本华、康德、歌德、罗丹等人思想的影响,特别是柏格森的生命哲学。柏格森《创化论》一书在五四时期传到中国,引发了广

泛而深刻的生命哲学思潮。柏格森认为,宇宙存在着永恒活跃的生命冲动,生命冲动是宇宙的本源。它不断地向上喷发,产生一切生命形态;它又不断地向下坠落,产生一切无生命的物质。生命本体是一个生生不息的创化过程,由无机物进化为有机物,由低级生命形态进化为高级生命形态。宇宙生命就是这样不断绵延、生生不息、永恒创化。受柏格森生命哲学的影响,宗白华形成了艺术表现生命的观念。艺术是人类精神最高级的创化,人类精神向外发展并贯注到自然物质之中,使无生命的物质生命化、精神化、理想化。1920年,宗白华发表了《看了罗丹雕刻以后》一文,认为罗丹的艺术展示了宇宙自然永恒的生命活力,自然万象千变万化,无不是一个深沉浓郁的宇宙生命活力的显现。罗丹特别强调雕塑要表现"动",因为"动"是宇宙生命活力的基本特征,唯有动象可以表现生命、表现精神,显示自然背后深藏的不可思议的生命本体。宗白华此时没有使用"节奏"这一范畴展开艺术批评,而是极力凸显"活力""动象""运动""精神"等术语。艺术要表现宇宙真相,就必须表现动象。1932年,宗白华发表了《歌德之人生启示》一文,进一步阐述了艺术表现生命本体的艺术观。歌德用他的人生"启示"了生命的真相,他经历了少年诗人时期、中年政治家时期、老年思想家与科学家时期,每一个阶段都成为生命深远的象征。歌德的人生绝不停留,停留便是诅咒,因为生命本体是永恒活跃的。他的一切诗歌的源泉,就是他那鲜艳活泼、如火如荼的生命本体。

 宗白华的节奏论,是伴随着他对生命本体理解的演进而逐渐形成的。早期他所理解的生命本体,是一种潜在的、压抑在理性之下的生命力量和生命冲动。这种生命力是宇宙万物的本源,也是艺术的本源,"动"或"运动"是它的基本特点。宗白华后期转向中国古典美学研究,他将中国艺术根植于"一阴一阳之谓道"的《周易》哲学精神之中,形成了节奏论批评观。

 1934年,宗白华发表了《论中西画法的渊源与基础》一文,他说:"中国画所表现的境界特征,可以说是根基于中国民族的基本哲学,即《易经》的宇宙观:阴阳二气化生万物,万物皆禀天地之气以生,一切物体可以说是一种'气积'(庄子:天,积气也)。这生生不已的阴阳二气织成一种有节奏的生命。中国画的主题'气韵生动',就是'生命的节奏'或'有节奏的生命'。伏羲画八卦,即是以最简单的线条结构表示宇宙万象的变化节奏。后来成为中国山水花鸟画的基本境界的老、庄思想及禅宗思想也不外乎于静观寂照中,求返于自

己深心的心灵节奏,以体合宇宙内部的生命节奏。"[1]宗白华的节奏论与《周易》哲学中的宇宙观、生命观有着密切的联系,基于气论的宇宙观更加注重生命生成变化过程的节奏与条理。

从中国哲学的宇宙观来看,中国的宇宙不是一个机械的、立体的空间,而是一个气化的宇宙,气之运行周流而不居,旁通而无碍。宇宙为空间上无限广阔的气场,阴阳二气弥纶天地之间,气的运行是有节奏的,阴阳二气此消彼长,遵循客观的法则。一切生命在这宏阔的气场中生灭流变,万物的本质为一气,在时间的推移中生命呈现出孕育、产生、发展、衰亡的不同过程。《周易》云"易之三名","易"的主要内涵是变易,变易是指一切生命在时间中呈现出的不同状态。因而,中国气论哲学的宇宙观注重时间的因素,空间中渗透着时间,中国的宇宙是节奏化、音乐化的时空合一体。宗白华说:"四时的运行,生育万物,对我们展示着天地创造性的旋律的秘密。一切在此中生长流动,具有节奏与和谐。"[2]中国的宇宙渗透着时间的节奏,阴阳二气相互消长形成了四时的变化和二十四节气有规律的推移,万物依据时间的节律在此中产生、生长、极盛、衰亡。时间统帅着空间周而复始地运行,整个宇宙是生生而有条理的节奏与和谐。

从生命生成观来看,阴气和阳气是构成宇宙生命最基本的两种元素,它们相互聚积,形成有节奏的生命。《周易》哲学认为任何生命都包含阴和阳两个方面,它们相互对立统一形成和谐的有节奏的生命。老子《道德经》说:"道生一,一生二,二生三,三生万物,万物负阴而抱阳,冲气以为和。"道是宇宙生命的本体,道产生气,气又分为阴阳二气,阴阳二气不断交织形成有节奏的生命。《周易·系辞上》说"生生之谓易",这生生而有条理的生命节奏,是中国艺术的本源。从生命发展变化观来看,宇宙生命大化流行,阴气和阳气此消彼长,相互摩荡,形成节奏,推动着事物的产生、变化和发展。刚柔相推、阴阳消长形成了生命的节奏感、韵律感。变是生命的根本特征,不存在一成不变的事物,生命变化的根本原因是阴阳二气不断地此消彼长,刚柔相推而生变化。《周易·系辞上》说:"阖户谓之坤,辟户谓之乾,一阖一辟谓之变,往来不穷谓之通。"阴阳二气在不断地相互消长、相互推移中,形成了生命的节奏。

中国的生命哲学不仅揭示了生命是"生生而有条理的",是有节奏的,而且

[1] 宗白华:《宗白华全集》第2卷,安徽教育出版社1994年版,第109页。
[2] 同上书,第401页。

将人与自然视为统一的整体,宇宙万物都要契合大化流行的节奏。人与自然都是由一气化生而来,通天下一气耳。《淮南子·本经训》说:"天地之合和,阴阳之陶化万物,皆乘人气者也。"《论衡·齐世篇》说:"一天一地,并生万物,万物之生,俱得一气。"一气流行,因而人和自然生命相互贯通,成为浑然的宇宙大生命整体。"中国哲学认为,天地万物由一气派生,一气相联,世界就是一个庞大的气场,万物浮沉于一气之中。中国人视天地自然为一大生命,一流动欢快之大全体,天地之间的一切无不有气荡乎其间,生命之间彼摄互荡,由此构成一生机勃郁的空间。我们的世界是一气化的世界。气使得时令、物候、人情、世事等都伴着同一生命节奏,气的消息决定了生命的有序律动。"[3]刘勰《文心雕龙·物色》说:"春秋代序,阴阳惨舒,物色之动,心亦摇焉。盖阳气萌而玄驹步,阴律凝而丹鸟羞,微虫犹或入感,四时之动物深矣。"人和万物共同秉承天地之间的阴阳二气,因而心灵的节奏能够与万物的节奏相互感应、体合为一。这种天人合一的生命观为中国艺术心灵的节奏论提供了哲学基础。

在中国生命哲学的影响之下,宗白华形成了节奏论批评观,艺术应当以表现宇宙生命节奏为根本目的,表现与自然万物节奏相通的主体心灵节奏。中国的生命哲学造成了中国艺术独特的审美形态,艺术表现气化的生命而非立体的写实的景物,一草一木甚至枯木怪石都有一种内在的气韵贯注于其中,都要呈现活泼的生命感。中国的山川是气化的、灵虚的山川,是阴阳交织的山川,是充满气韵的世界。中国的气论哲学强调人与自然生命的相互感应,心灵节奏与宇宙生命节奏体合为一,因此中国山水画、花鸟画的基本境界是通过山水、花鸟描绘传达主体心灵的节奏。

从柏格森的生命哲学到《周易》以来的生命哲学,从艺术表现生命到艺术表现有节奏的生命,宗白华的节奏论思想呈现出清晰的演变逻辑。接着,宗白华将节奏论批评推广至书法、诗歌、音乐、舞蹈等艺术领域。《中国书法里的美学思想》《略谈敦煌艺术的意义与价值》《我和诗》《中国古代的音乐寓言与音乐思想》等文章阐释了中国艺术共同追求音乐的节奏,生生的节奏是艺术的本体。在《中国艺术意境之诞生》一文中,宗白华用节奏论对中国核心的审美范畴意境理论展开深刻独特的阐释,探索中国艺术心灵的节奏。在《中国诗画中所表现的空间意识》一文中,宗白华用节奏论阐释中国仰观俯察的审美观照法

[3] 朱良志:《中国美学十五讲》,北京大学出版社2006年版,第107—108页。

和中西迥异的空间意识。在《艺术与中国社会》《中国文化的美丽精神往那里去?》等文章中,节奏上升为艺术的本体,成为中国文化的核心价值。

二、宗白华节奏论批评的理论概述

(一) 节奏的审美内涵

节奏在宗白华美学中具有丰富的内涵,从形而上的本源来看,节奏是一切艺术的本体;从表现内容来看,节奏是事物内在生命力的昭示;从呈现状态来看,节奏是生命内在的律动;从审美效果来看,节奏是类似于音乐的韵律。

1. 节奏是中国艺术的本体

宗白华的节奏论具有浓厚的形而上学色彩,他认为艺术最根本、最原始的来源存在于宇宙深处。这种形而上的思维是中华民族过去所常有的:刘勰《文心雕龙·原道》为文学找到了最深最厚的根源,文学是道之文;孙过庭在《书谱》中认为,书法"同自然之妙有"。宗白华承袭了这一传统的思维模式,认为阴和阳是构成宇宙万物最基本的两种元素,一阴一阳之谓道,它们相互摩荡,产生节奏;它们相互交织,形成有节奏的生命。这种阴阳二气化生万物的生生的节奏,是中国艺术最深最厚的根源。

宗白华糅合儒、道、禅三家学说,阐释了艺术追求的最高境界。在形而上的层面,三者是统一的。艺术所要达到的最高的境界,是儒家礼乐文明所昭示的整个宇宙天地的节奏与和谐,"大乐与天地同和,大礼与天地同节"。艺术的最高境界也是道的节奏,唯道集虚。中国绘画的追求在于画面背后的空白,这空白象征着生命本体的道。中国艺术所要达到的境界,是禅宗最高灵境的启示,是在拈花微笑中领悟到至深的禅境。画到至高处,必有一种深沉的静气,一种复归本体的宁静。

2. 节奏是物象生命活力的昭示

中国艺术要创造气韵生动的艺术形象:气韵,即生命的节奏和韵律;生动,是指物象在画面中呈现出活泼玲珑、鸢飞鱼跃的生命姿态。宗白华早期研究柏格森生命哲学和罗丹的雕塑,强调艺术要表现生命活力,这种生命活力是蕴含于理性之下的生命冲动,是非理性的生命本能驱动力。在这种生命活力的驱动下,西方人不断地向外探索,不断地穷尽人生的各种可能。宗白华后期回到《周易》生命哲学和中国艺术之中,他认为中国艺术同样表现生命活力,但

是这种生命活力不同于西方的向外扩张的生命冲动，而是内在精神意蕴的昭示。这种生命活力不是对外部世界的征服，而是对宇宙间一以贯之的道的深层契合。宗白华用节奏论重新阐释谢赫的"气韵生动"，挖掘中国艺术蕴含的生命精神。中国绘画强调捕捉物象背后的生命力，反对过分地拘泥于形似，得其形似，失其气韵。绘画强调骨法用笔，直接捕捉对象的骨气，骨是生命的运动器官，捕捉到骨气，绘画就获得了一种生命感。中国绘画要呈现生命力之美，就要单纯和简净，琐屑和雕琢都是被艺术所唾弃的。中国书法同样是一种表现生命的艺术，有别于绘画能够再现外部形象，书法通过对汉字艺术性的书写表现自然生命的节奏和律动。书法艺术要表现生命，就要用特殊的工具写出字的筋血骨肉来，有了筋血骨肉，一个生命体便诞生了。欧阳询在《八诀》中强调书法的点画线条需要充满生命的动感：点如高峰之坠石，横如千里之阵云，竖如万岁之枯藤，折如万钧之弩发，撇如利剑截断犀象之角牙……每一个抽象的点画形态都成为恒久生命力的象征。

3. 节奏是至深而有条理的律动

在《看了罗丹雕刻以后》一文中，宗白华就说"动"是宇宙的真相，自然万象无不在"活动"之中。如何表现事物的运动？罗丹主张表现由一个状态过渡到另一个状态的中间状态，要抓住其富有暗示性的瞬间。可见，罗丹所说的运动，是事物外在的运动，不同于中国的生动。中国画中所表现的动，是气韵生动，是生命内在的律动。阴阳此消彼长，形成一种有节奏的、生生而有条理的内在律动。中国画的生动不是呈现事物的外部运动状态，而是呈现活泼玲珑、鸢飞鱼跃的生命姿态。中国的山水画展现气化的山川，仿佛有一种鼓动万物的生命之气充盈于山石草木之间，一浓一淡、一虚一实极具节奏感；整幅画面浑然一体，成为气化大生命的全体。中国艺术的节奏是一种至深而有条理的律动，是阴阳相推而产生的生动感，是生命的内在律动。

4. 节奏是一种音乐般的韵律

中国艺术追求音乐的境界，宗白华认为："一个充满音乐情趣的宇宙（时空合一体）是中国画家、诗人的艺术境界。"[4]节奏最初是音乐术语，指音乐的音符和节拍有规律的变化而产生的韵律感，中国诗歌、书法、绘画等都趋于音乐境界。音乐最能深入人心，传达各种情感的起伏节奏，音乐又能象征宇宙的节

[4] 宗白华：《宗白华全集》第2卷，安徽教育出版社1994年版，第431页。

奏与和谐。礼象征着天地的秩序，乐象征着天地的节奏与和谐。宗白华认为，中国乐教失传，诗人不能弦歌，只能将心灵的节奏寄托于书法和绘画。中国画趋于水墨之无声音乐，而摆脱色相之描绘，其意不在物色，也不在形体，而在气韵生动之节奏。一虚一实、一明一暗、一阴一阳、一开一阖，整幅画面犹如音乐的乐奏，笔墨的皴擦点染从刻画形体中解放出来，更能自由地表现心灵的情韵。中国书法中抽象的点画形态犹如音符，通过用笔的轻重、疾涩、藏露、粗细以及使转和点画的交替变化，自然地表现出一种节奏感。此外，结构上的正奇、收放、纵横、大小和疏密变化，同样产生节奏。书法艺术的各种元素犹如音乐的音符，和而不同，反复出现，表达心灵的情感起伏。

宗白华将节奏论批评方法运用于舞蹈、书法、绘画、音乐、园林、建筑等领域，节奏是艺术的核心和灵魂，一切艺术都趋于音乐境界。虽然宗白华用散步的形式从事美学研究，侧重对具体的艺术现象的直觉体验，但节奏论始终贯穿于多种艺术领域，因而宗白华的美学显得完整、深刻和体系化。绘画有气韵，物象呈现出生机勃勃的生命姿态，整幅画面有一种节奏感、韵律感；绘画的空间是一明一暗、一虚一实的平面空间节奏，契合气论哲学"一阴一阳之谓道"。在书法领域，字已经不是表达概念的符号，而是一个表现生命的"单位"。中国书法是节奏化的自然，表达着深层生命形象的构思，成为反映生命的艺术。园林建筑是处理空间的艺术，老子《道德经》说："凿户牖以为室，当其无，有室之用。"园林建筑空间中的无，在老子学说中即道，即生命的节奏。舞蹈最能象征宇宙的创化，"尤其是'舞'，这最高度的韵律、节奏、秩序、理性，同时是最高度的生命、旋动、力、热情，它不仅是一切艺术表现的究竟状态，且是宇宙创化过程的象征"[5]。舞蹈这紧密的律法和最热烈的旋动，尤能启示宇宙本体的节奏与和谐。总之，节奏论是宗白华一以贯之的理论，渗透于各种艺术批评领域之中，彰显出宗白华独特的批评特色。

（二）节奏与艺术意境

宗白华探索节奏与意境之间的关系，核心的问题是宇宙生命的节奏与艺术家心灵节奏之间的关系。宗白华在《中国艺术意境之诞生》一文中，对中国艺术的核心范畴意境理论展开深层次的探索，思索节奏与意境之间的关系，阐

[5] 宗白华：《宗白华全集》第2卷，安徽教育出版社1994年版，第366页。

发意境理论独特的美学内涵。传统的意境理论有三层含义：第一，意境是情与景的交融；第二，意境是虚境与实境的统一；第三，意境是一种在有限中窥见无限、在瞬间中发现永恒的境界。宗白华的意境理论不能简单地归结为情与景的交融，而是建立在基于气论的天人合一的生命哲学基础之上，主张以自我生命节奏去体合宇宙生命节奏，艺术意境从而得以诞生。气论哲学认为，自然和人都秉承天地之气，都由阴阳二气化生而成，自然与人之间通过气能够互相感应，心与物是一种同构关系。造化和心源的凝合，主观的生命情调和客观的自然景象交融互渗，成就一个鸢飞鱼跃、渊然而深的灵境，这就是意境。艺术家以自己的心灵映射宇宙生命节奏，代山川立言，意境在自我生命节奏和宇宙生命节奏相契合的过程中诞生。宗白华认为，宇宙节奏能和心灵节奏相体合，中国画就是画家的心灵节奏与宇宙生命节奏相体合的产物。同时，他认为，意境不是一个平面的自然的再现，而是一个境界层深的构造，从直观感相的摹写、活跃生命的传达，到最高灵境的启示，共有三层境界。直观感相的摹写，是描摹物象生生之节奏；活跃生命的传达，是传达艺术家生命情感的节奏；最高灵境的启示，是老庄哲学中道的境界，是禅宗至深的禅境，是妙悟的境界；一切形象成为象征，启示着宇宙本体的节奏与和谐。

（三）节奏与审美观照方式

节奏观渗透于中国古典文化的方方面面。中国古典文化与近代欧洲浮士德文化有深刻的差异，在审美观照方式上，西方发展了透视法，画家站在固定的支点上、以固定的角度将目光投向无极，获得空间世界的深度经验。西方传统绘画就是运用焦点透视法，在平面二维空间追求三维空间的幻觉。中国画家用流动的、飘瞥的目光仰观俯察上下四方，一目千里，把握全景的阴阳开合、高下起伏的节奏，用心灵的眼睛笼罩全景。"画家以流盼的眼光绸缪于身所盘桓的形形色色。所看的不是一个透视的焦点，所采的不是一个固定的立场，所画出来的是具有音乐的节奏与和谐的境界。"[6]嵇康有诗云："目送归鸿，手挥五弦。俯仰自得，游心太玄。"中国诗人、画家就是以这种俯仰自得的心情，跃入大自然的节奏中游心太玄。宋代郭熙在《林泉高致》中提出"三远法"，进一步深化了中国人散点透视的审美观照理论。画家的视线是流动的，由高转

[6] 宗白华：《宗白华全集》第2卷，安徽教育出版社1994年版，第422页。

深,由深转近,由近再折向平远,形成流盼的节奏。画家采用以大观小法,将全部景物组织成为气韵生动、有节奏的艺术画面;在一幅艺术作品中往往交相运用仰视、俯视、平视三种视角展开全景式构图,以一管之笔,拟太虚之体。

(四) 节奏与空间意识

近代西方浮士德文化的空间是纯粹的无限空间,是基于几何学和透视学意义的空间,其典型代表是伦勃朗油画中所展示的渺茫无际和永恒追寻的深空。中国文化的空间趋向于音乐境界,渗透了时间的节奏。中国人的宇宙观包含着无限的空间和无限的时间,上下四方曰宇,古往今来曰宙。时间(一年二十四节气)率领着空间方位(东南西北上下)形成了四时的节律,因而中国人的空间成为时间化、节奏化、音乐化的时空合一体。中国和西方面对无穷的空间,有着不同的精神意趣。西方人站在固定的支点上,视线驰向无极,失落于远方;中国人向往无穷的心,须能有所安顿,返归自我,成为一回旋的节奏。中国人的精神意趣不是一去不复返的,而是于有限中发现无限,又从无限中回到有限,成就一个节奏化的行动。"天地入吾庐","日月近雕梁",中国人尤爱在窗户、屏帘、亭榭中,得万顷之汪洋,收四时之灿烂。这种空间意识,是由近知远,又由远就近,是在目极千里的同时又吸纳无穷的空间于自我。

中国的空间意识体现在绘画之中,绘画空间不是由透视法的发明而形成的三维空间,而是平面化、节奏化、音乐化的空间。绘画空间意识基于《周易》所说的"一阴一阳之谓道",气聚而生实物,气散复归太虚之气。因而,中国艺术的空间时而抟虚成实,时而化实为虚,形成一明一暗、一虚一实的平面空间节奏,如行云推月,如流水推波。绘画中的虚空不是无生命的物理的空间,而是最活泼生命的源泉,一切纷纭的物象从虚空中涌出。大象无形,虚室生白。超以象外,得其环中。中国艺术特别注重虚空的营造,唯道集虚,这画面中的空白,象征着作为宇宙生命本体的道。

(五) 节奏与中国文化

中国古人很早就体悟到宇宙旋律及生命节奏的秘密,在文化制度、社会生活中创造了高度的秩序与和谐。中国人在天地的动静、四时的节律、昼夜的来复、生长老死的绵延中,感到宇宙是生生而有条理的。这"生生而有条理"的节奏是天地运行的大道,是一切文化现象的体和用。宇宙的节奏与和谐,贯注在

礼乐之中,贯注到社会实际生活中,成就了端庄流丽的生活和诗书礼乐的文化。《礼记·乐记》说:"大乐与天地同和,大礼与天地同节。"礼和乐是中国文化的两大支柱,闪耀着形而上的光辉,启示着现实人生深一层的意义。礼构成了社会生活的秩序和条理,乐涵润着群体心灵的和谐与节奏。《礼记·乐记》说:"乐者,天地之和也;礼者,天地之序也。"形而上之道又具象于形而下之器中,商周青铜器鼎、爵、簋、尊造型精美,纹饰充满节奏和韵律,它们超越了日常器皿的意义,成为礼乐文明、天地境界的象征。然而随着近代中国的衰弱,乐教失传,一个最懂音乐的民族失去了音乐的节奏与和谐。宗白华为这一古典美学传统的失落深感痛心,所以,他从《周易》以来的生命哲学中挖掘出节奏,对书法、绘画、建筑、园林等进行创造性的阐释,寻回音乐的节奏,重返"失去的和谐,湮灭的节奏"。

节奏论批评捕捉到中国文化的精髓,是对中国艺术生命精神的深层观照。宗白华从传统的《周易》生命哲学中梳理出节奏观,为中国艺术寻找到本土的哲学渊源。宗白华厘清了节奏作为中国艺术的本体、内容和形式的复杂内涵,创造性地阐释了中国艺术的核心审美范畴气韵、意境理论,同时对中国的审美观照方式、空间意识也进行了精辟的阐发。节奏论触摸到中国文化的核心和灵魂,体现出宗白华对中国人文化心灵的审美建构。

第二节　节奏论批评的理论特色和操作方法

艺术批评要有鲜明的方法论意识,从古今中外批评理论和艺术理论中汲取方法,从而深化对艺术作品精神意蕴和艺术语言的认知,增强对艺术作品的阐释力度,拓展艺术视野和话语空间。

节奏论批评作为一种重要的批评方法,是从中国传统生命哲学中梳理出来的重要理论,将极大地加深对中国艺术生命精神的认知,因为《周易》的生命哲学与中国的艺术面貌相表里。宗白华并没有系统地提出这一理论,他只是将这种方法潜移默化地运用于对传统艺术的具体阐述之中。《美学散步》是由一篇篇零散的艺术随笔组成,其中的真知灼见,有待于我们进一步整理与吸收。

一、节奏论批评的理论特色

节奏论批评的理论特色,是将节奏贯穿于艺术本体、艺术形象、艺术心灵、艺术形式各个环节之中。

在本体论层面,中国艺术所表现的境界特征,根基于中华民族的基本哲学,即《周易》的宇宙观;阴阳二气化生万物,万物皆禀天地之气以生,这生生不已的阴阳二气交织成一种有节奏的生命。

"生生的节奏",在宗白华看来,宇宙世界背后运行着阴阳流转"大道",这"大道"生生而有条理,体现为一种生命的节奏或有节奏的生命。天地四时的动静节律,人事万物的枯荣盛衰,就是生命节奏的具体体现。在宗白华看来,中国古代艺术意境的主题或核心的"道",也就是流行于万物背后的生命节奏与和谐。因此,中国古代审美就近乎体道,审美的最高境界就是体验那生生不息、自成文理的生命节奏与和谐。

在艺术形象层面,中国艺术需要深入物象生命节奏的核心,创造气韵生动的生命形象。宗白华认为,气韵生动是生命的节奏或有节奏的生命,因此,节奏是中国画所要表现的核心,它的审美内涵与气韵生动紧密相连。气就是指鼓动万物的生命之气,宇宙万物是由阴阳二气不断交织而成,气是生命的本源,气贯注于万物之中,万物才具有生命力。在绘画中艺术家将气贯注于物象之中,物象才呈现出生命力。韵是指音乐的韵律,绘画中有气韵,就给人音乐的效果。生动就是指艺术作品中呈现出的活泼玲珑、鸢飞鱼跃的内在生命的动态之美。

在艺术主体层面,节奏论批评注重深入体察艺术家主体心灵的节奏。中国艺术借外部自然物象传达自我生命情感,借自然山水象征生命的境界。有节奏的生命形象,与艺术家心灵的节奏体合为一,客观景物成为主观情思的象征,外在物象与主体心灵同一节奏。中国绘画就是以相体合的节奏作为研究对象,即张璪所云"外师造化,中得心源"。在造化和心源相互融合的刹那,艺术意境得以诞生。以宋元时期高度成熟的山水画为例,山水画不再追求细腻的写实与再现,而是心灵境界的象征。艺术家借山水传达主观的情思,一片山水就是主体心灵的情韵。艺术家情思起伏,波澜万千,不是一个固定的物象能够表达的;只有大自然全幅生动的山川草木,云烟明晦,才足以表征艺术家胸襟中蓬勃无尽的心灵韵律。

在艺术形式层面,节奏论批评发展了一系列对立统一的范畴。这些对立统一的范畴渗透于构图、线条、色相、墨色等一切艺术形式之中。动静、虚实、明暗、疏密、浓淡、干湿等,象征着阴阳两大要素流行和萦绕于物象之间,形成艺术空间的节奏。在空间构图方面,中国艺术强调虚实相生——时而由实入虚,时而抟虚成实。一虚一实,形成平面空间结构。自然元气聚散离合造就了宇宙万物的基本形态,气聚而生万物,气散万物复归太虚之气。因而,中国艺术的构图是一阴一阳、一虚一实的平面空间结构。在形式要素组织方面,中国艺术追求动静结合——画面由静态和动态元素构成艺术形象的节奏。在书法艺术中,静态的楷化线条与动态的使转线条相互融合,形成书写速度与节奏的变化,在空间中融入时间的节奏。

二、节奏论批评的操作方法

节奏论批评体现了宗白华独有的散步美学特征。散步美学不侧重于形而上的沉思,不致力于运用概念推理去构筑庞大的逻辑体系和哲学大厦,而是在具体的、微观的艺术现象的审美体验中获得真知灼见。散步美学研究注重直觉感悟和审美体验,感受审美对象的节奏韵律和生命情调,进而触摸中国艺术的核心和灵魂。散步是一种自由自在、无拘无束的行动,散步的魅力在于从容潇洒地把握宇宙生命的意味。一朵花、一片流云、一幅画卷、一首精美的小诗等,都可以启示生命的境界和宇宙的真相。宗白华的散步美学为节奏论批评带来独特的批评方式和诗化的文体特色。这种批评是审美体验和美学沉思、感兴直觉和形而上境界探索的交相融合。节奏论批评首先面对着直观感性的形象,把玩其色彩、线条、构图、旋律、节奏、虚实、动静等,领悟到物象活泼的生命情调和精神气韵,进而窥见自我内心的节奏。在本体论层面上,节奏论批评指向宇宙生命整体的节奏与和谐。节奏贯通于中国文化中的礼乐制度、艺术境界、社会生活、天道自然、人格心灵等方面,因而节奏论批评最终是要探求中国文化的核心与灵魂。

节奏论批评是现代体验美学的典范,它不是通过概念判断、推理演绎建构自身的理论体系,而是建立在审美体验基础上,用感性直觉的方式把握具体的审美对象,实现心与物普遍的审美沟通。在审美活动中,"似乎这微渺的心和那遥远的自然,和那茫茫的广大的人类,打通了一道地下的深沉的神秘的暗

道,在绝对的寂静里获得自然人生最亲密的接触"[7]。中国诗人和画家用俯仰自得的精神抚爱万物,跃入大自然的节奏中游心太玄。艺术家用整个心灵把握审美对象,静则与阴同德,动则与阳同波。在审美体验中,心灵证悟到万物生生的节奏。具体而言,节奏论批评的操作方法如下:

1. 由把握艺术形式的节奏,进而领略物象的生命节奏

艺术中的形式,包括构图的虚实、色彩的和谐、线条的对比、音律的节奏、数量的比例,以及点线面组织起来的有意味的结构。这些美的形式,本身是有节奏的和谐整体。宗白华的批评理论,需要从美的外部形式,深入物象生命节奏的核心。中国艺术不追求形似,而是以生命节奏作为表现的核心。艺术应当呈现出各种活泼玲珑、鸢飞鱼跃的生命姿态和充满律动的生命节奏。宗白华在《略谈艺术的"价值结构"》一文中说,艺术具有形式结构和价值结构,形式结构如建筑形体中的比例关系、音乐中的节奏韵律、舞蹈中的线纹姿势、绘画中的明暗虚实,启示着艺术的美的内蕴;但形式结构还需要进一步进入艺术的价值结构,价值结构是艺术的深层结构。在把握形式美的基础上,艺术研究需要由美入真,深入生命节奏的核心,揭示生命的价值和更高的真实。

2. 由艺术的节奏回归内心的节奏,物象生命的节奏与主体心灵的节奏体合为一

中国的气论哲学主张"通天下一气耳",为心灵与万物的体合提供了哲学依据。人与万物秉承同样的天地之气,共同纳入阴阳变异的时间节律之中,气使物候、人情都伴随着同一个生命节奏,因此宗白华相信,存在着一种宇宙生命节奏,能够与人的心灵节奏相互契合。人的情感节律,与万物节奏相互感应。艺术家在对万物的静观寂照中,还需要返于自身的心灵节奏,以体合宇宙内部的生命节奏。艺术家以虚静的心胸、全部的生命赏玩具体事物的色相、秩序、节奏、和谐,借以窥见自我心灵的节奏和生命的境界。中国艺术意境就是在造化与心源的相互应和中诞生,艺术意象最能表现人类心灵的律动和情调。中国艺术在外界形象的创造中,往往蕴含着庄禅哲学的境界,也即艺术家所追求的生命境界。

3. 节奏论批评通过寻找象征物,领悟中国文化的美丽精神

德国哲学家斯宾格勒在《西方的没落》一书中提到,每一种文化都有文化

[7] 宗白华:《宗白华全集》第2卷,安徽教育出版社1994年版,第155页。

象征物,人们通过文化象征物,可以触摸到文化的灵魂。文化象征物是将文化内在精神表现出来的精神符号,在艺术中能够用空间感性形式呈现出来。宗白华在《中国诗画中所表现的空间意识》一文中说,埃及文化象征物是金字塔里的直线甬道,古希腊文化象征物是立体的雕塑,阿拉伯文化象征物是洞穴,而近代欧洲的浮士德文化,其象征物是伦勃朗风景画中的无尽空间。依照这种思路,中国的文化象征物是在艺术中呈现出的音乐化的空间,是节奏化、音乐化了的时空合一体。中国艺术空间中渗透着时间,趋于音乐的境界。宗白华说,一个节奏化、音乐化的时空合一体是中国艺术的灵魂。

第三节　节奏论批评范例

节奏论批评广泛地运用于文学、绘画、书法、建筑、园林、舞蹈等艺术领域,这种批评理论需要批评家具有敏锐的艺术直觉和审美感悟能力,艺术家和批评家在审美体验中直接深入生命的核心,把握至深的节奏与和谐。宗白华沉潜于艺术作品深处展开丰富的美学沉思,审视传统的青铜纹饰、山水画、花鸟画、敦煌壁画、魏晋书法、园林建筑,他发现都有一种至深而有条理的节奏萦绕其间。同时,宗白华是五四时期的著名诗人,直接从事艺术创作活动,用心灵体验万物的节奏,创作出《流云小诗》。节奏论批评理论不失为一种普遍有效的批评理论,能够对不同门类的艺术作品展开深入的阐发。

一、《流云小诗》的节奏论批评

宗白华在20世纪20年代创作了《流云小诗》,小诗这种独特的文体本身就是对散步美学的诗化诠释。宗白华美学研究的路径,不是用抽象的概念构筑庞大的形而上的逻辑体系,而是深入具体的微观的艺术与自然世界中,感受生生的节奏,进而把握中国文化的核心与灵魂。与散步美学相适应,小诗在形式上不追求承载社会历史重大题材的宏大叙事,不追求建构体系完备、逻辑严密的鸿篇巨制,而是创造一种短小简约、含蓄凝练、意象清新的新诗文体。小诗题材内容是描绘流云、小花、山泉、彩虹、残月、蝴蝶等自然物象,诗人直接跃入自然万物之中,把握幽微世界的生命情调和生命节奏。诗人用一颗敏锐之

心,感悟宇宙万物,在有限中窥见无限,在瞬间中发现永恒。

宗白华说,一个充满音乐情趣的宇宙(时空合一体)是中国画家、诗人的艺术境界。中国人的宇宙,是时间统辖着空间的时空合一体,本身就是生生而有条理的。宗白华《流云小诗》中的许多篇章借助诗的语言,表现宇宙生生流转的节奏,往往选取昼与夜作为时间流逝的关节点,借时空合一体的典型场景展示宇宙生命的节奏与和谐。宗白华《生命之窗的内外》说:"白天,打开了生命的窗,/绿杨丝丝拂着窗槛,/一层层的屋脊,一行行的烟囱……/生活的节奏,机器的节奏……/人群在都会匆忙!/黑夜,闭上了生命的窗。/窗里的红灯,掩映着绰约的心影……/山中的冷月,海上的孤棹……/缕缕的情丝,织就生命的憧憬。/大地在窗外睡眠!/窗内的人心,/遥领着世界深秘的回音。"[8]诗中所描绘的系列意象,昼与夜交相更迭、生命之窗一张一翕,冷月的寂静和人群的喧嚣,无不是宇宙生命节奏的呈现,万物都在时间之流中呈现出宇宙生命的秩序和条理。

《流云小诗》是艺术心灵感悟自然生命节奏的结晶,诗人心灵节奏与宇宙万物节奏体合为一。宗白华在《艺术生活》一文中说:"艺术的生活就是同情的生活呀!无限的同情对于自然,无限的同情对于人生,无限的同情对于星天云月,鸟语泉鸣,无限的同情对于死生离合,喜笑悲啼。这就是艺术感觉的发生,这也是艺术创造的目的。"[9]在《我与诗》一文中,宗白华描述了自己创作小诗的情境。在绝对的静寂之中,诗人感觉到窗外大城在一种停匀的节奏中喘息,一轮冷月俯临这动极而静的世界,诗人微茫的心和那遥远的自然、那茫茫的广大的人类,获得了最亲密的接触。心灵在静观寂照中,一切纷纭物象的节奏纷纷涌出。澄观一心而腾踔万象,许多遥远的意象不断来袭,诗人内心似乎听到了永恒的深秘节奏,体会到宇宙寂静的和声。宗白华《我的心》说:"我的心/是深谷中的泉:/他只映着了/蓝天的星光。/他只流出了/月华的残照。/"[10]在寂静的夜晚,艺术感应突然发生,诗人的心与宇宙万物相互应和体合为一。诗人跳动的心是深谷中叮咚的山泉,由此生发出星光、残月等丰富的意象,诗人微茫的心与广大的自然获得了最神秘的交融。宗白华《情海的音波》说:"歌声荡漾,/荡着我的寸心,/化成音乐的情海。/情海的音波,/充满了

[8] 宗白华:《宗白华全集》第2卷,安徽教育出版社1994年版,第64页。
[9] 宗白华:《宗白华全集》第1卷,安徽教育出版社1994年版,第316页。
[10] 同上书,第372页。

世界。/世界摇摇,/摇荡在我的心里。"[11]诗人的心灵和宇宙万物同一节奏,共同荡漾,诗人的心灵化作情海的音波,摇荡在无垠的世界中。"我生命的流/是海洋上的云波/永远地照见了海天的蔚蓝无尽。/我生命的流/是小河上的微波/永远地映着了两岸的青山碧树。"[12]生命之流的震颤,永远和自然物象的波澜同一节奏,物与我共同消融在宇宙大生命的节奏与和谐之中。

正如宗白华在诗集的序言中所说:"我梦魂里的心灵,披了件词藻的衣裳,踏着音乐的脚步,向我告辞去了。"[13]诗歌优美的艺术意境,需要外化为内蕴丰富的审美意象并借助音乐的节奏呈现出来。艺术家律动的心灵,伴随无尽的生命体验,与自然万物体合为一。

二、王羲之行草艺术的节奏论批评

宗白华在《中国艺术意境之诞生》一文中说:"中国哲学是就'生命本身'体悟'道'的节奏。'道'具象于生活、礼乐制度。道尤表象于'艺'。灿烂的'艺'赋予'道'以形象和生命,'道'给予'艺'以深度和灵魂。"[14]中国的书法艺术,承载着中国文化的灵魂;而王羲之的行草书法,又代表着中国书法艺术的巅峰。用节奏论批评方法研究王羲之的书法,在对艺术形式节奏的直觉感悟中,我们可以领悟其中蕴含的活跃的生命气息,把握书家的情感节奏和人格性情,触摸中国的哲学精神和文化灵魂。

从艺术形式看,王羲之行草艺术具有丰富的形式美感,这种形式美感来源于艺术节奏的处理。王羲之《书论》说:"每书欲十迟五急,十曲五直,十藏五出,十起五伏,方可谓书。""先须用笔,有偃有仰,有欹有侧有斜,或小或大,或长或短。"王羲之《题卫夫人〈笔阵图〉后》说:"若平直相似,状如算子,上下方整,前后平直,便不是书,但得其点画耳。"王羲之的书论,阐释了书法阴阳调和的基本规律。阴和阳是对立统一的范畴,是艺术创作不可或缺的两种基本元素。

在用笔上,王羲之行草作品讲究方笔与圆笔、藏锋与露锋、牵丝与映带、迟缓与疾速、重若崩云与轻若蝉翼的和谐统一,将各种相互对立的范畴调和起

[11] 宗白华:《宗白华全集》第1卷,安徽教育出版社1994年版,第381页。
[12] 同上书,第370页。
[13] 同上书,第410页。
[14] 宗白华:《宗白华全集》第2卷,安徽教育出版社1994年版,第367页。

来,形成书法艺术的节奏。王羲之的《蜀都帖》时而化方为圆,时而化圆为方,用笔气息贯通血脉相连,在流畅中有顿挫。全是圆笔,作品则失去遒劲之骨力;全是方笔,作品则失去流畅之飘逸。王羲之的《兰亭序》是书法艺术中和之美的典范,将疾与涩、藏与露、断与连、轻与重、粗与细等各种用笔对立元素和谐地统一起来,形成行书特有的节奏感。用笔千变万化、灵虚飘逸。在结体上,以欹侧取势是王羲之书法最大特征。袁昂《古今书评》说:"王右军书如谢家子弟,纵复不端正者,爽爽有一种风气。"结体的欹侧与平正,同样产生艺术节奏。作品奇正相生、体势摇曳多姿,具有一种感人的风神气韵,成为魏晋士人自由洒脱人格的象征。从整体章法看,王羲之艺术性地处理字与字之间的关系,字与字形成大小、收放、纵横、疏密、真草等多种变化,产生一种音乐般的节奏韵律。李世民在《王羲之传论》中说:"详察古今,研精篆素,尽善尽美,其惟王逸少乎!观其点曳之工,裁成之妙,烟霏露结,状若断而还连;凤翥龙蟠,势如斜而反直。玩之不觉为倦,览之莫识其端。心慕手追,此人而已;其余区区之类,何足论哉!"

王羲之书法具有丰富的艺术节奏,极尽每个字的真态,跳动着活跃的生命,成为生命力的象征。为创造独特的生命形象,王羲之提出意在笔先的创作理论。王羲之在《题卫夫人〈笔阵图〉后》中说:"夫欲书者,先干研墨,凝神静思,预想字形大小、偃仰、平直、振动,令筋脉相连,意在笔前,然后作字。"在创作之先,脑海中首先要形成每一个汉字的审美意象,或大或小,或偃或仰,或静或动,同时气息贯通筋脉相连,于是充满丰富的生命姿态的书法形象便诞生了。为了让生命形象富有更多的意趣,王羲之提出要融入篆隶楷分多种笔意。《书论》说:"凡作一字,或类篆籀,或似鹄头;或如散隶,或近八分;或如虫食木叶,或如水中科斗;或如壮士佩剑,或似妇女纤丽……每作一字,须用数种意:或横画似八分,而发如篆籀;或竖牵如深林之乔木,而屈折如钢钩;或上尖如枯秆,或下细若针芒;或转侧之势似飞鸟空坠,或棱侧之形如流水激来。"多种笔意融合,汉字便产生丰富的精神意趣,从而有节奏的生命形象诞生了。宗白华说:"中国的书法,是节奏化了的自然,表达着深一层的对生命形象的构思,成为反映生命的艺术。"[15]后人评价王羲之书法,有"右军如龙,北海如象""龙跳天门,虎卧凤阙"等许多精妙比喻。这些评价并不是指王羲之书法再现了龙虎

[15] 宗白华:《宗白华全集》第3卷,安徽教育出版社1994年版,第611—612页。

的造型形象,而是传达了书法审美意象所带来的遒劲、矫健的生命力量和审美感受。书法不同于绘画,绘画可以直接模拟自然物象,书法用抽象的点画形态和艺术性的汉字造型,使我们体会到生命的节奏与律动。《兰亭序》用笔飘逸多变,笔势连贯,笔笔映带而生,每一个汉字成为律动的生命,充满了节奏与韵律;《圣教序》每一个汉字的空间造型设计,美到极致,赋予了汉字各种生命姿态。

王羲之书法传达了艺术家心灵的节奏,是书家人格性情的表现。孙过庭《书谱》说:"(王羲之)写《乐毅》则情多怫郁;书《画赞》则意涉瑰奇;《黄庭经》则怡怿虚无;《太师箴》又纵横争折;暨乎《兰亭》兴集,思逸神超,私门诫誓,情拘志惨。"王羲之得知祖坟两次被毁,悲从中来,痛贯心肝,写下《丧乱帖》,将内心的感哽、酸涩、焦灼、痛苦之情注入笔端。书法线条的节奏,直接再现了书家心灵的节奏。线条富有流畅与顿挫、收敛与放纵、浓墨与飞白、厚重与轻细等丰富的节奏变化,传达了书家在不同境遇、不同情绪之下的书写状态。王羲之的行草手札,改变了两汉书法丰碑巨额、歌功颂德的书写面貌,成为士大夫之间传情达意的载体。王羲之的《追寻帖》,忽行忽草,奇正相生,是艺术家优美、自由的人格性情的体现。钟繇《笔法》说:"笔迹者,界也;流美者,人也。"这种优美飘逸、充满节奏韵律的艺术,根植于自由、洒脱、飘逸、律动的艺术心灵。宗白华说:"晋人风神潇洒,不滞于物,这优美的自由的心灵找到一种最适宜于表现他自己的艺术,这就是书法中的行草。行草艺术纯系一片神机,无法而有法,全在于下笔时点画自如,一点一拂皆有情趣,从头至尾,一气呵成,如天马行空,游行自在。又如庖丁之中肯綮,神行于虚。这种超妙的艺术,只有晋人萧散超脱的心灵,才能心手相应,登峰造极。"[16] 王羲之书法真正实现了"达其情性,形其哀乐"的本体价值,成为一种传达生命情感、表达人格性情的艺术。

王羲之行草艺术的节奏之美,揭示了中国书法阴阳调和的根本规律,是幽深无际的传统哲学的形象呈现。王羲之《记白云先生书诀》说:"书之气,必达乎道,同混元之理。七宝齐贵,万古能名。阳气明则华壁立,阴气太则风神生。"王羲之书法深入道、气、阴阳等哲学层面,在本体论意义上指向了道的节奏。王羲之书法艺术中方笔与圆笔、直线与曲线、点画与使转、楷化与草化的交替变化,象征着阴阳两种元素萦绕盘旋于其中。阴阳二气交织成有节奏的

[16] 宗白华:《宗白华全集》第2卷,安徽教育出版社1994年版,第271页。

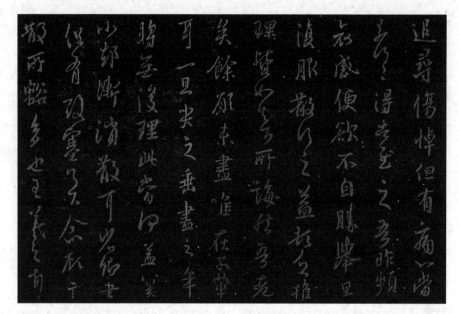

东晋　王羲之《追寻帖》（拓本，局部）

生命，是中国艺术的本源，也是中国书法的本源。

三、敦煌壁画的节奏论批评

　　1948年，宗白华发表了《略谈敦煌艺术的意义与价值》一文，用节奏论批评方法对敦煌壁画进行深刻的阐发。在此之前，宗白华研究中国艺术意境的结构，发现"舞"的境界是艺术的至高境界。因为这"舞"，最能启示宇宙真体的和谐与节奏。正如庖丁解牛所达到的境界，是"合乎桑林之舞，乃中经首之会"。"舞"既是一切艺术表现的究竟状态，也是宇宙创化过程的象征。"舞"，代表了高度的韵律、节奏、秩序、和谐，同时也是最高度的生命、旋动、力与热情。"舞"这最紧密的律法和最热烈的旋动，能使深不可测的幽冥的生命本体具象化、肉身化。张旭的狂草、建筑的飞檐、吴道子的绘画、敦煌的壁画等，都指向"舞"的境界。

　　敦煌壁画如何达到"舞"的境界，如何展示天地的节奏与和谐？宗白华用节奏论批评方法，深入敦煌艺术的核心。从艺术形象层面，敦煌壁画描绘了众多飞天形象和宗教故事中的有魔性的动物形象，跳跃着生命的节奏。与古希腊的雕像相比，这些飞腾舞姿的人像，重点不在表现体积，而在克服地心引力的飞动的旋律和节奏。他们身体的主要衣饰不是贴身的衫褐，而是飘荡飞举

的带纹。壁画中还有些原始的奇禽异兽,洋溢着原始的生命活力,意味幽深而沉厚,艺术家试图用原始天真的心灵把握自然生命的核心。从艺术家主体心灵出发,中国艺人摆脱了两汉礼教的束缚,在宗教热情的刺激之下,自由地驰骋他们的想象。"飞"是他们的精神理想,飞腾旋动的节奏是他们心灵节奏、生命活力的集中体现。从艺术形式出发,敦煌壁画展现出全幅形象的节奏与和谐。佛背火焰似的圆光、足下波浪似的莲座,联合许多旋动的带纹,广大繁富的旋律象征宇宙的节奏,以容包躯体的节奏于其中。

宗白华以特有的审美直觉,沉潜于艺术作品深处,赏玩生命形象、艺术家心灵、艺术形式的节奏,进而领略宇宙生命本体的节奏与和谐,揭示出中国文化的核心与灵魂。

附

略谈敦煌艺术的意义与价值[17]

宗白华

中国艺术有三个方向与境界。第一个是礼教的、伦理的方向。三代钟鼎和玉器都联系于礼教,而它的图案画发展为具有教育及道德意义的汉代壁画(如武梁祠壁画等),东晋顾恺之的女史箴,也还是属于这范畴。第二是唐宋以来笃爱自然界的山水花鸟,使中国绘画艺术树立了它的特色,获得了世界地位。然而正因为这"自然主义"支配了宋代的艺坛,遂使人们忘怀了那第三个方向,即从六朝到晚唐宋初的丰富的宗教艺术。这七、八百年的佛教艺术创造了空前绝后的佛教雕像。云冈、龙门、天龙山的石窟,尤以近来才被人注意的四川大足造像和甘肃麦积山造像。中国竟有这样伟大的雕塑艺术,其数量之多,地域之广,规模之大,造诣之深,都足以和希腊雕塑艺术争辉千古!而这艺术却被唐宋以来的文人画家所视而不见,就像西洋中古教士对于罗马郊区的古典艺术熟视无睹。

雕刻之外,在当时更热闹、更动人、更炫丽的是彩色的壁画,而当时画家的艺术热情表现于张图与跋异竞赛这段动人的故事:

[17]　宗白华:《宗白华全集》第2卷,安徽教育出版社1994年版。

五代时，张图，梁人，好丹青，尤长大像。梁龙德间，洛阳广爱寺沙门义暄，置金币，邀四方奇笔，画三门两壁。时处士跋异，号为绝笔，乃来应募。异方草定画样，图忽立其后曰："知跋君敏手，固来赞贰。"异方自负，乃笑曰："顾陆，吾曹之友也，岂须赞贰？"图愿绘右壁，不假朽约，搦管挥写，倏忽成折腰报事师者，从以三鬼。异乃瞪目踟躅，惊拱而言曰："子岂非张将军乎？"图捉管厉声曰："然。"异雍容而谢曰："此二壁非异所能也。"遂引退；图亦不伪让，乃于东壁画水仙一座，直视西壁报事师者，意思极为高远。然跋异固为善佛道鬼神称绝笔艺者，虽被斥于张将军；后又在福先寺大殿画护法善神，方朽约时，忽有一人来，自言姓李，滑台人，有名善画罗汉，乡里呼余为李罗汉，当与汝对画，角其巧拙。异恐如张图者流，遂固让西壁与之。异乃竭精伫思，意与笔会，屹成一神，侍从严毅，而又设色鲜丽。李氏纵观异画，觉精妙入神非己所及，遂手足失措。由是异有得色，遂夸诧曰："昔见败于张将军，今取捷于李罗汉。"

　　这真是中国伟大的"艺术热情时代！"因了西域传来的宗教信仰的刺激及新技术的启发，中国艺人摆脱了传统礼教之理智束缚，驰骋他们的幻想，发挥他们的热力。线条、色彩、形象，无一不飞动奔放，虎虎有生气。"飞"是他们的精神理想，飞腾动荡是那时艺术境界的特征。

　　这个灿烂的佛教艺术，在中原本土，因历代战乱，及佛教之衰退而被摧毁消灭。富丽的壁画及其崇高的境界真是"如幻梦如泡影"，从衰退萎弱的民族心灵里消逝了。支持画家艺境的是残山剩水、孤花片叶。虽具清超之美而乏磅礴的雄图。天佑中国！在西陲敦煌洞窟里，竟替我们保留了那千年艺术的灿烂遗影。我们的艺术史可以重新写了！我们如梦初觉，发现先民的伟大、活力、热力、想象力。

　　这次敦煌艺术研究所辛苦筹备的艺展，虽不能代替我们必需有一次的敦煌之游，而临摹的逼真，已经可以让我们从"一粒沙中窥见一个世界，一朵花中欣赏一个天国"了！

　　最使我们感兴趣的是敦煌壁画中的极其生动而具有神魔性的动物画，我们从一些奇禽异兽的泼辣的表现里透进了世界生命的原始境界，意味幽深而沉厚。现代西洋新派画家厌倦了自然表面的刻画，企求自由天真原始的心灵去把握自然生命的核心层。德国画家马尔克(F. Marc)震惊世俗的《蓝马》，可以同这里的马精神相通。而这里《释尊本生故事图录》的画风，尤以"游观农务"一幅简直是近代画家盎利卢骚(Henri Rousseau)的特异的孩稚心灵的画

境。几幅力士像和北魏乐伎像的构图及用笔,使我们联想到法国野兽派洛奥(Rouault)的拙厚的线条及中古教堂玻璃窗上哥提式的画像。而马蒂思(Matisse)这些人的线纹也可以在这里找到他们的伟大先驱。不过这里的一切是出自古人的原始感觉和内心的迸发,浑朴而天真。而西洋新派画家是在追寻着失去的天国,是有意识的回到原始意味。

敦煌艺术在中国整个艺术史上的特点与价值,是在它的对象以人物为中心,在这方面与希腊相似。但希腊的人体的境界和这里有一个显著的分别。希腊的人像是着重在"体",一个由皮肤轮廓所包的体积。所以表现得静穆稳重。而敦煌人像,全是在飞腾的舞姿中(连立像、坐像的躯体也是在扭曲的舞姿中);人像的着重点不在体积而在那克服了地心吸力的飞动旋律。所以身体上的主要衣饰不是贴体的衫褐,而是飘荡飞举的缠绕着的带纹(在北魏画里有全以带纹代替衣饰的)。佛背的火焰似的圆光,足下的波浪似的莲座,联合着这许多带纹组成一幅广大繁富的旋律,象征着宇宙节奏,以容包这躯体的节奏于其中。这是敦煌人像所启示给我们的中西人物画的主要区别。只有英国的画家勃莱克的《神曲》插画中人物,也表现这同样的上下飞腾的旋律境界。近代雕刻家罗丹也摆脱了希腊古典意境,将人体雕像谱入于光的明暗闪灼的节奏中,而敦煌人像却系融化在线纹的旋律里。敦煌的意境是音乐意味的,全以音乐舞蹈为基本情调,《西方净土变》的天空中还飞跃着各式乐器呢。

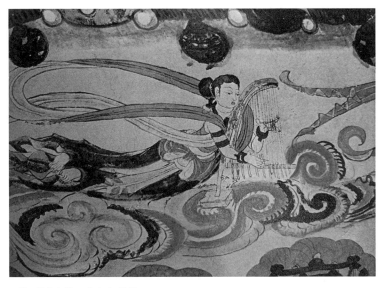

五代　榆林窟第16窟飞天(局部)

艺展中有唐画山水数幅,大可以帮助中国山水画史的探索,有一二幅令人想象王维的作风。但它们本身也都具有拙厚天真的美。在艺术史上,是各个阶段、各个时代"直接面对着上帝"的,各有各的境界与美。至少我们欣赏者应该拿这个态度去欣领他们的艺术价值。而我们现代艺术家能从这里获得深厚的启发,鼓舞创造的热情,是毫无疑义的。至于图案设计之繁富灿美也表示古人的创造的想象力之活跃,一个文化丰盛的时代,必能发明无数图案,装饰他们的物质背景,以美化他们的生活。

思考与练习

1. 阐述气论哲学与节奏论批评之间的关系。
2. 如何理解《周易·系辞》中"一阴一阳之谓道"的含义?
3. 节奏论批评涉及本体论、艺术形象、主体心灵和艺术形式四个层面,试用节奏论批评方法阐释你所熟悉的一件艺术作品。

参考文献

宗白华:《宗白华全集》(全4卷),安徽教育出版社1994年版。

宗白华:《美学与意境》,人民出版社1987年版。

朱良志:《中国美学十五讲》,北京大学出版社2006年版。

朱良志:《中国艺术的生命精神(修订版)》,安徽教育出版社2006年版。

葛泳波:《气化宇宙与音乐之境:宗白华论中国艺术创造的文化哲学基础》,《安徽师范大学学报(人文社会科学版)》1999年第4期。

第二章
意境论批评

意境是中国美学核心的审美范畴,具有丰富的审美内涵。意境是情和景的交融、虚和实的统一,是在有限中发现无限的审美境界。优秀的艺术作品都追求意境之美,意境是评判作品艺术水准高低的重要依据,因而,在长期发展过程中,意境逐渐成为一种重要的批评理论。

第一节 意境论批评的发展过程和理论概述

一、从先秦到魏晋南北朝意象理论的发展

意境这一审美范畴是从意象发展过来的,从先秦到魏晋南北朝,意象理论经历了漫长的发展过程。最初"意"与"象"是分开使用的,"意"的内涵十分丰富,可以指事物内部蕴含的深刻的意义,可以指宇宙生命的本体,也可以指主体的情感和意志。"象"是指天地万物各种物象,也可以指艺术形象。在南朝刘勰的《文心雕龙》中,"意"与"象"首次合起来使用,意象开始获得独特的审美意义。

在先秦哲学中,易象是意象的最早起源。《周易·系辞》说:"《易》者,象也,象也者,像也。""书不尽言,言不尽意。然则圣人之意,其不可见乎?子曰:圣人立象以尽意,设卦以尽情伪。"象是指天地万物、自然人事中的各种形象,意是指借助形象所阐明的深刻的义理。《周易·系辞》认为,语言无法完全阐释万事万物中蕴含的幽微难测的奥秘,只有借助形象才能将事物的内在规律显现出来。整部《周易》都是用易象表达义理,易象包括卦象和爻象,卦象是用具体形象阐明整个卦中蕴含的意义,爻象是用具体形象阐明事物发展变化不同阶段的规律。六十四卦中的卦辞和爻辞,或取天地阴阳之象以明义理,或取万物杂象以象征人事,整部《周易》都体现了中国人"立象以尽意"的诗性思

维方式。

　　道家哲学主张言不尽意、意在言外，"意"的内涵与《周易》哲学有所不同，老子、庄子认为"意"就是道，是宇宙生命的本体。道是超验的，虽然语言文字无法把握"道"，但是"道"可以通过"象"呈现出来。《老子》第二十一章说："道之为物，惟恍惟惚。惚兮恍兮，其中有象。恍兮惚兮，其中有物。窈兮冥兮，其中有精。"道无形又有形，无物又有物，无象又有象，在恍惚窈冥之中，通过虚实相生的"象"暗示出来。《庄子·外物》说："筌者所以在鱼，得鱼而忘筌；蹄者所以在兔，得兔而忘蹄；言者所以在意，得意而忘言。"语言只是领悟"道"的工具，语言能够通过创造"象"显示"道"，主体获得"道"就可以忘记语言。《庄子》通过"谬悠之说，荒唐之言，无端崖之辞"虚构寓言故事、创造各种形象，用联想、象征、暗示的手法，将作为生命本体的"道"显现出来。老庄的道家思想为中国意境理论的确立提供了哲学依据。

　　魏晋南北朝时期，"言""意""象"之间的关系得到进一步阐释。魏晋名士崇尚清谈析理，他们渴望超越"言""象"的局限性，直接探求宇宙生命的本体。魏晋玄学"言、象、意"之辩，进一步促成了意象论的形成，使意象论具有浓厚的形而上色彩。王弼在《周易略例·明象》中说："夫象者，出意者也；言者，明象者也。尽意莫若象，尽象莫若言。……故言者所以明象，得象而忘言；象者所以存意，得意而忘象。"语言只是创造形象的工具，获得形象之后需要忘记语言；形象是为了显示宇宙本体，体悟到生命本体的道就应当忘记形象。象既可以是万事万物的具体形象，也可以指艺术创作中的审美形象。玄学对本体的追求，直接影响了魏晋时期的艺术精神。魏晋艺术超越有限形象、追求幽深玄远的境界。宗炳在《画山水序》中说："圣人含道映物，贤者澄怀味象……夫圣人以神法道，而贤者通；山水以形媚道，而仁者乐。"山水画通过审美形象将作为生命本体的道显现出来，贤人澄怀味象，去体悟自然造化之妙理。王羲之在《记白云先生书诀》中说："书之气，必达乎道，同混元之理。七宝齐贵，万古能名。阳气明则华壁立，阴气太则风神生。"书法艺术追求刚柔相济、阴阳调和，最终要达到道的状态和境界。在音乐领域，阮籍在《乐论》中说："夫乐者，天地之体，万物之性也。合其体，得其性，则和；离其体，失其性，则乖。"音乐需要上升到天地本体、万物本性的高度，以和谐有序的形式象征天地的节奏与和谐。同样，文学是道之文，需要超越眼前的事功，达到幽深玄远的境界；阮籍的82首《咏怀诗》，具有深远的情致，"言在耳目之内，情寄八荒之表"。

刘勰最早将"意"与"象"合起来使用,明确提出了意象这一审美范畴。《文心雕龙·神思》说:"然后使玄解之宰,寻声律而定墨;独照之匠,窥意象而运斤。"在艺术创作中,艺术家展开神思,心中形成纷纭的审美意象。意象有两个突出的审美特征:一是主观与客观的统一,心与物交相融和,即"神与物游"。意象来源于对自然物象的审美观照,又融入了主观心灵情感和想象,《文心雕龙·物色》说:"写气图貌,既随物以宛转;属采附声,亦与心而徘徊。"二是"隐"与"秀"的统一。南宋张戒引用《文心雕龙·隐秀》说:"情在词外曰隐,状溢目前曰秀。"一方面,艺术创作中需要描绘鲜明真切、如在目前的形象;另一方面,审美形象又包含着不尽的言外之意。审美意象蕴涵着丰富的思想情感,但是许多丰富的情感意蕴不是直接用语言文字来表达的,而是义生于文外,是在描绘具体形象的基础上展开无尽的联想而产生的。刘勰的隐秀理论在某种程度上揭示了意境的美学本质,对唐代司空图、刘禹锡的意境论产生重要的影响。

刘勰认为,艺术审美意象构思过程遵循"以少总多""拟容取心"之规律。《文心雕龙·物色》说:"并以少总多,情貌无遗矣。"刘勰认为,《诗经》的"灼灼桃花""喈喈黄鸟""杨柳依依""彼黍离离"等都是以少总多的典型意象。"以少总多"是指审美意象具有典型性,艺术家选择、熔铸出最能表现物象本质特征和艺术家思想情感的意象,这种审美意象有丰富的审美意蕴和极强的概括力,能够乘一总万、小中见大。意象创构中还需要"拟容取心",在艺术构思中要将"意"与"象"紧密结合起来。《文心雕龙·比兴》说:"物虽胡越,合则肝胆;拟容取心,断辞必敢。"拟容,是指对以少总多的物象生动、真切的模拟;取心,是指在模拟物象中融入了主体的真实的情感,客观物象成为主观情感的载体。拟容取心是"意"与"象"的融合,它们虽然相距遥远,却能够像肝胆一样有机地结合起来。

二、唐代意境理论的诞生

唐代是中国意境理论发展的重要阶段,王昌龄、皎然、刘禹锡、司空图等吸收了佛教境界论,将意象论发展为意境论,借用"境思""取境""意境""造景""缘境"等术语,阐述诗歌创作中心与物的关系。意境论从佛教中吸收了理论资源和思维成果,强化了认识主体对外物的支配作用,在心与物、人的心识和

外界的境的交融方面进行了深刻的美学探究。

境界原先是佛教术语,是心识和物境(心所)在某种特殊条件下和合而生的。一切外境依赖于心识产生。心之所攀援者,谓之境。识是指眼耳鼻舌身意等感官的感受能力,每种识又与相应的心相连,从而产生色境、声境、香境、味境、触境、法境等。因而,境是心识的对象,离开了心识就无所谓境相。佛教认为,境不仅包括客观外物之境,也包括主观内心之境,如主观的幻想、记忆、表象等。无论是外部之境还是内心之境,都没有充足的自性,都是基于某种暂时的因缘而生,所以都是虚妄的,如梦幻泡影,如镜花水月,如露亦如电。主体的心识和外界的事物借助某种因缘和合而产生境,境又因为某种因缘相互离散而消失。

佛教强调求义理于象外,这一观念深化了唐朝意境理论的内涵。东晋僧肇的《般若无知论》说:"然则圣智幽微,深隐难测,无相无名,乃非言象之所得。""无心无识,无不觉知。斯则穷神尽智,极象外之谈也。"佛教义理已经达到幽微难测的境地,既没有相也没有名,不是可以从言说中获得的。要寻求潜微幽隐、无相无名的佛理,就必须求理于象外。诗人极力超越语言的局限性,去体悟幽微难测的意蕴,因而诗歌意境理论特别强调象外之象、言外之意。佛学的"象外求义理"与庄子的得意忘言、王弼的意在言外的理论主张相互契合,为意境理论的形成奠定了基础。

(一)王昌龄的意境论

境为心识的对象,离开了心识就无所谓境相,一切外部事物、诗歌中的审美对象,都是心识作用的结果。王昌龄借助佛教的思维方式研究中国艺术意象的创构,他在《文镜秘府论·南卷·论文意》中说:"夫置意作诗,即须凝心,目击其物,便以心击之,深穿其境。如登高山绝顶,下临万象,如在掌中,以此见象,心中了见,当此即用。"王昌龄在诗论中首次引入境的概念,强调心灵对创作的重要作用以及心与物的交融。

王昌龄在《诗格》中说:"诗有三境:一曰物境,二曰情境,三曰意境。物境一。欲为山水诗,则张泉石云峰之境,极丽绝秀者,神之于心,处身于境,视境于心,莹然掌中,然后用思,了然境象,故得形似。情境二。娱乐愁怨,皆张于意而处于身,然后驰思,深得其情。意境三。亦张之于意而思之于心,则得其真矣。"物境,是指真实再现自然环境的山水诗、田园诗等所追求的境界。这

一类型的诗歌并非完全的客观描摹,而是主观心识目击其物的结果,带有浓厚的主体心灵的印记。主体心灵对客观外物形神状貌了然于心,物境的审美效果重在得其形似。情境,是指传达主体心灵的情思、具有浓郁抒情色彩的境界,外部物象的描绘并非创作的主要目的,情境的审美效果重在得其情。意境,是一种侧重于表现心灵思维活动的诗歌境界,在诗中传达某种具有普遍意义的人生哲理,所以意境的审美效果是获得真理。无论是物境、情境还是意境,都彰显了心识对一切外境的支配作用。王昌龄汲取了佛学思维方式,引入了"境"这一审美范畴,对意境理论的形成产生深远的影响。

在意境的创构上,王昌龄在《诗格》中提出"三思"说:"诗有三思:一曰生思,二曰感思,三曰取思。生思一。久用精思,未契意象,力疲智竭,放安神思,心偶照境,率然而生。感思二。寻味前言,吟讽古制,感而生思。取思三。搜求于象,心入于境,神会于物,因心而得。""思"是指刘勰《文心雕龙·神思》中的"思",是创造诗歌审美意象的艺术想象。"思"的展开需要借助一定的"境"的触发,"夫作文章,但多立意。令左穿右穴,苦心竭智,必须忘身,不可拘束。思若不来,即须放情却宽之,令境生。然后以境照之,思则便来,来即作文。如其境思不来,不可作也"。"境"是存在于诗人心中的某种具有特定情感氛围的自然或人生图景,在偶然的瞬间,诗人被特定的情境触发,产生神思,从而意象纷呈,此之谓生思。另一种方法是感思,诗人借助于古人作品中的审美意象,浮想联翩,展开艺术想象,从而创造意象世界。还有一种方法是取思,诗人主动选择某种审美意象凝神观照,心物相感,客观的物与主观的情契合无间,从而展开艺术想象,创造意境。

王昌龄意境理论探究了诗的思想立意和景物描绘之间的关系,思考立意与形象之间如何契合无间的方式。王昌龄提出两种方式,一是理入景势,一是景入理势。王昌龄在《诗格》中说:"理入景势者,诗不可一向把理,皆须入景,语始清味。理欲入景势,皆须引理语,入一地及居处,所在便论之。其景与理不相惬,理通无味。""景入理势者,诗一向言意,则不清及无味;一向言景,亦无味。事须景与意相兼始好。凡景语入理语,皆须相惬,当收意紧,不可正言。景语势收之,便论理语,无相管摄。方今人皆不作意,慎之。"王昌龄看到纯粹说理和一味言景的诗的局限性,纯粹说理的诗没有诗的韵味,一味言景的诗失去了诗的灵魂。所以王昌龄的意境论强调景与理的相兼,意与境的相惬,从而极大地提升了诗的艺术价值和思想境界,诗歌获得耐人寻味、韵味无穷的审美

效果。

(二) 中唐时期皎然、刘禹锡的意境理论

中唐时期的诗僧皎然、刘禹锡，具有精深的佛学造诣。皎然总结了谢灵运、王维等诗人的创作经验，融入佛学观念和思维方式，著述了《诗式》与《诗议》。这些著作极大地深化了意境理论的内涵，推动了唐朝意境理论的发展。

在意境的创造上，皎然提出"取境"说，借用佛教观念和思维方式，强调了心灵对意境创造的作用。诗人用心灵映射万物，从而意境诞生。皎然认为，诗歌意境创造决定着艺术水准的高低。取境需要高逸，同时又要出于自然。皎然在《诗式》中说："夫诗人之思初发，取境偏高，则一首举体便高；取境偏逸，则一首举体便逸。"他又说："缘境不尽曰情。"诗人构思意象、抒发情感，都无法离开取境。情感的抒发依托于特定的诗境，诗境的高低决定着诗的艺术水准。关于如何取境，皎然在《诗式·取境》中说："取境之时，须至难至险，始见奇句。成篇之后，观其气貌，有似等闲不思而得，此高手也。"皎然强调意境创造过程是一个苦思冥想、至难至险的过程，但是完成之后的诗句又是出于自然、臻于自然的绝妙境界。皎然意识到意境营造对于提升诗歌境界的重要作用，同时强调意境创造是一个苦心孤诣的思考过程，重视理性思维的参与，最后又能够达到自然天成的审美效果。皎然取境理论强调思的过程与作用，实际上是追求主观情思和自然物象、理性思维和感性形象的和谐统一。

皎然对意境的审美特征做了深刻的阐发，意境追求虚实相生，是实境和虚境的统一。皎然在《诗议》中论述诗境："夫境象非一，虚实难明，有可睹而不可取，景也；可闻而不可见，风也；虽系乎我形，而妙用无体，心也；义贯众象，而无定质，色也。凡此等，可以偶虚，亦可以偶实。"皎然借用佛教的观念，诗境其实是一种心相，是心灵映射万物所获得的境象，具有虚实相生、可望而不可即的特征。境不再是纯粹的实境，不完全是客观外物的再现，而是融入了主观心源的加工与改造，融入了主观心灵的联想想象，因而具有妙用无体、象无定质、虚实难明的特征。皎然说："意有盘礴者，谓一篇之中，虽词归一旨，而兴乃多端。"《诗式》称之为文外之旨，"两重意以上，皆文外之旨"。皎然的虚境与实境统一的主张，涉及诗的意境理论问题。

皎然的诗境，是借用诗境暗示禅境，是诗境和禅境的统一。一方面禅境深奥微妙，唯有借助各种诗歌意象以及由此引发的联想呈现出来；另一方面，诗

境追求高逸,而禅境给诗歌带来含蓄深远的艺术境界。王维大量创作充满禅意的山水诗,诗中空山无人、水流花开、深林杳冥、明月修篁等审美意象,是寄托禅意的最好的物象。皎然也创作了许多的山水田园诗,以之证悟禅心禅意。皎然在《诗式》中说:"采奇于象外,状飞动之句,写冥奥之思。"这种冥奥之思,实际上就是幽深隐微的佛理,诗人通过采奇于象外,处处暗示着禅的境界。皎然《答俞校书冬夜》说:"夜闲禅用精,空界亦清迥。子真仙曹吏,好我如宗炳。一宿觌幽胜,形清烦虑屏……月彩散瑶碧,示君禅中境。真思在杳冥,浮念寄形影。遥得四明心,何须蹈岑岭。诗情聊作用,空性唯寂静。"诗中展现的清幽寂静的艺术境界,契合了寂静空灵的内心世界,因而诗境又是一种典型的禅境,诗境和禅境体合为一。皎然诗云:"诗情缘境发,法性寄筌空。"皎然诗论以禅喻诗,诗情与禅境相互生发,正如佛法精微而深远,也需要借助蹄筌一样。

刘禹锡对境进行了明确清晰的定义,即境生于象外。他在《董氏武陵集纪》中说:"片言可以明百意,坐驰可以役万景,工于诗者能之。""诗者,其文章之蕴邪?义得而言丧,故微而难能;境生于象外,故精而寡和。"诗歌具有得意忘言、境生象外的特征。片言可以明百意,诗的语言具备无穷的言外之意和多重的内涵,领悟到诗中真正的含义就可以忘记语言。象,就是指诗中创造的丰富的艺术形象,是一种真实可感的如在眼前的形象;象外,就是指由诗中描绘的形象所引发的无穷联想。诗的意境离不开具体形象的描绘,但诗在具体形象的描绘中,总是通过象征、暗示手法指向一个广阔的、灵虚的、耐人寻味的想象世界,从而产生艺术意境。这就是境生于象外。

(三) 司空图的意境论

晚唐司空图继承了王昌龄、皎然、刘禹锡的意境理论,著有《二十四诗品》,深刻地阐发了意境的美学本质,将唐朝的意境理论推向一个新的高度。

司空图继承了刘勰的"神与物游"、王昌龄的"景与理相兼相惬"以及皎然的"取境说"等理论,提出了"思与境偕"的主张,强调理性思维在意境创造中的重要作用。司空图在《与王驾评诗书》中说:"今王生者,寓居其间,浸渍益久,五言所得,长于思与境偕,乃诗家之所尚者。"在意境创造中,思想、义理起着极为重要的作用,同时又要与"境"相互和谐,达到水乳交融的状态。皎然提出"诗情缘境发",司空图认为思想、义理同样借助"境"呈现出来。《周易》哲学精神是"立象以尽意",而"境"是比"象"更为宽广的美学范畴,不仅包括意

象,也包括象外之象,是众多的审美意象营造的、蕴含了特定时空和氛围的境界。司空图在《二十四诗品》中用各种审美意象以及由此引发的想象创造了诗歌的24种境界,用诗性的、非逻辑的语言阐发了诗歌美学风格等重要问题,这是"思与境偕"的重要体现。"思与境偕"是主体与客体、理性思维和感性形象、深刻哲思和艺术形象的完美融合,在新的层次上发展了"神与物游""立象以尽意""景理相兼""苦思取境"等理论传统。

司空图深入研究意境的美学特征,"象外之象,景外之景""味外之旨""韵外之致"是对意境美学本质特征的深刻概括。《与极浦书》说:"诗家之景,如蓝田日暖,良玉生烟,可望而不可置于眉睫之前也。象外之象,景外之景,岂容易可谈哉!""象外之象,景外之景",揭示了意境中实境和虚境的统一,前一个"象"和"景",是诗中所描绘的真实可感、如在目前的景物和形象;而后一个"象"和"景",是由眼前的实景引发的无穷的联想和想象,是存在于想象世界中的虚幻的"象"和"景"。前一个"象"和"景"是实境,后一个"象"和"景"是虚境。在意境创造中,虚境起到灵魂和统帅作用,制约着实境的描绘,实景创造的目的是营造具有无穷意味和想象空间的虚境。艺术意境是一种虚实相生、若有若无的美。在《与李生论诗书》中,司空图阐述了诗的"味外之旨"主张:"文之难而诗尤难,古今之喻多矣,愚以为辨于味而后可以言诗也。江岭之南,凡足资于适口者,若醯,非不酸也,止于酸而已;若鹾,非不咸也,止于咸而已。中华之人所以充饥而遽辍者,知其咸酸之外,醇美者有所乏耳。"真正醇美的诗,具有余味无穷、含蓄不尽的审美价值。盐止于咸,梅止于酸,饮食离不开咸酸,但是食物的美味是超越咸酸的难以言喻的滋味。有意境的诗也是追求一种超越眼前实境的言外之意、韵外之致。

《二十四诗品》贯穿着对"象外之象""味外之旨"的审美追求,这些艺术风格和意境的共同特征是融入了道家精神境界和理想人格的追求。司空图用具体生动的系列意象象征雄浑、冲淡、纤秾、沉着、高古、典雅、洗练、劲健、绮丽、自然、含蓄、豪放、精神、缜密、疏野、清奇、委曲、悲慨、形容、超诣、飘逸、旷达、流动等24种艺术境界,体现出中国传统"立象以尽意"的诗性言说方式。例如"自然"一品,诗歌境界的哲学基础是道法自然、反对人为的老庄哲学。"俱道适往,著手成春。如逢花开,如瞻岁新。"真正醇美的诗是与道俱往的,像春天花开一样自然而然、生气远出,非人力刻意强夺的。正如幽人居于空山不违天机,雨后闲步偶见蘋草,随意采掇拾取,亦非有意为之。"典雅"一品,描绘玉壶

买春、赏雨茅屋、左右修竹、幽鸟相逐等充满古韵的意象,其中的佳士"落花无言,人淡如菊",内心极为恬淡,摆脱了一切世俗的情感,欣赏着天地的无言之美,这正是老庄审美的人生理想在诗境中的体现。"雄浑"一品说:"大用外腓,真体内充。返虚入浑,积健为雄。具备万物,横绝太空。"审美主体气象博大,具备庄子所说的"天地与我共生,万物与我为一"的磅礴气势。"含蓄"一品,充分体现了司空图意境论的审美追求,即"不著一字,尽得风流",含蓄的诗能够以实出虚、万取一收,由实境展开无尽的联想,获得含蓄不尽的言外之意。"是有真宰,与之沉浮",含蓄之诗中的"真宰",就是老庄哲学中的"道"。

三、唐代以后意境理论在绘画领域的拓展

唐代王昌龄、皎然、司空图等人在诗学领域所做的卓越的贡献,标志着意境理论的诞生。除了诗歌理论,人们在绘画、书法领域同样追求意境,意境成为中国艺术核心的审美范畴。中国绘画意境理论有明显的发展线索,在审美意象创构方面,重视写意的文人画成为绘画的主流,中国绘画侧重于主体精神意趣的表达而非外在物象的描摹。在意境的营造方面,艺术追求虚实相生,象外求意,追求一种超越笔墨之外的深远的意境,道家与禅宗思想深化了意境的审美境界。

张彦远在《历代名画记》中说:"是知书画之艺,皆须意气而成,亦非懦夫所能作也。""意存笔先,画尽意在,所以全神气也。"这里的"意"和"意气",是指艺术家主体的精神气质、情感、意趣,在审美意象创造中用"意"驱动笔,艺术家主观的情感和意趣融入形象描绘中,即使画尽,其意犹在。"夫画物特忌形貌采章,历历具足,甚谨甚细,而外露巧密。"如果绘画停留于物象形貌采章,缺乏主观意气和情感,只能成为毫无意义的外物的模仿。《历代名画记》记载张藻绘画成功之秘诀"外师造化,中得心源":在主观之意与客观之境关系上,"外师造化"是指在艺术创作中取法自然,意象依托于自然,从自然中汲取审美形态;"中得心源"是指艺术形象同时需要融入主观的情感、想象和精神意趣,在师法自然的基础上强调主体心灵对客观物象的某些特征进行加工改造、选择提炼,强化或变形。

"意"与"形"是构成审美意象两个重要的元素,宋代欧阳修在"意"与"形"的关系上,提出"古画画意不画形"。欧阳修并非完全否定形的作用,而

是认为在绘画中要寄托萧条淡泊之意与闲和严静之心。《欧阳文忠公文集·鉴画》说:"萧条淡泊,此难画之意。画者得之,览者未必识也。故飞走迟速,意浅之物易见;而闲和严静,趣远之心难形。若乃高下向背,远近重复,此画工之艺耳,非精鉴者之事也。"描摹飞走迟速、意浅之物只是画匠之技艺,萧条淡泊之意是绘画之灵魂。

苏轼进一步发展了文人画理论,尚意精神成为审美主流。苏轼追求一种萧散简远的艺术境界,在绘画、书法中融入主观的精神意趣。苏轼在《又跋汉杰画山二则》中说:"观士人画如阅天下马,取其意气所到。乃若画工,往往只取鞭策皮毛槽枥刍秣,无一点俊发,看数尺许便倦。"画工画仅仅停留于外部细节的细腻描摹,停留于"论画以形似,见与儿童邻"的层次上;而士人画需要寄托文人萧散简远、淡泊简古之情怀,"发纤秾于简古,寄至味于淡泊"。

元代倪瓒说:"仆之所谓画者,不过逸笔草草,不求形似,聊以自娱耳。""余之竹聊以写胸中逸气耳,岂复较其似与非、叶之繁与疏、枝之斜与直哉!或涂抹久之,他人视为麻为芦,仆亦不能强辨为竹。"物象的形似对倪瓒而言意义不大,山水画只是其聊以抒写心境的载体。

意境由意象发展而来,是心灵对外部世界映射的产物,不仅包括心物交融的意象,而且涵盖了象外之象,是实境与虚境的统一。实境是可见的具体的景物,虚境也称灵境、神境,在山水画中往往呈现为画中的空白。庄子说"惟道集虚",虚境又与"道"有联系。宗炳在《画山水序》中认为,山水以其特有的形质之美能够将宇宙本体的道显现出来,在卧游山水画中,贤者"澄怀味象",体悟作为生命本体的道。南朝王微说:"以一管之笔,拟太虚之体。"太虚是空白、是混茫,是灵虚的气化的宇宙,是产生天地万物的源泉。郭熙在《林泉高致》中提出"三远法",即山水画中要表现高远、平远、深远的意境。山水画有了"三远法",才能超越有限的、孤立的景物描绘而获得无限的生命感受。宋元山水画时而化实为虚,时而抟虚为实,展现了无限广阔的太虚之体,最终将宗炳"山水以形媚道"的理论主张付诸实践,将宇宙生命本体的道呈现出来。

明代李日华在《竹懒论画》中根据实境与虚境将绘画分为三品:"凡画有三次第:一曰身之所容。凡置身处,非邃密,即旷朗,水边林下,多景所凑处是也。二曰目之所瞩。或奇胜,或渺迷,泉落云生,帆移鸟去是也。三曰意之所游。目力虽穷,而情脉不断处是也。又有意所忽处,如写一石一树,必有草草点染取态处。写长景必有意到笔不到,为神气所吞处,是非有心于忽,盖不得

不忽也。其于佛法相宗所云:极迥色、极略色之谓也。"李日华画论中所说的意之所忽之处,是意到笔不到的虚境。

清代笪重光特别强调虚境在绘画意境创构中的作用,虚境在画面中表现为留白。他在《画筌》中说:"空本难图,实景清而空景现;神无可绘,真境逼而神境生。位置相戾,有画处多属赘疣;虚实相生,无画处皆成妙境。"绘画最忌讳的是将画面填满涂实,全是实景的作品无法带来想象空间。笪重光强调实境和虚境的相互融合,实境有效地衬托出虚境;虚境表现为画面中的空白,虚境对艺术意境的营造产生重要作用。

清代恽南田在《题洁庵图》中说:"谛视斯境,一草一树、一丘一壑,皆洁庵(指唐洁庵)灵想之所独辟,总非人间所有。其意象在六合之表,荣落在四时之外。"恽南田笔下的山水是心灵独辟的境界,画家用心灵映射天地万物,在画面中呈现为四时之外的非人间所有的灵境,这就是意境。

清代方士庶在《天慵庵随笔》中说:"山川草木,造化自然,此实境也。因心造境,以手运心,此虚境也。虚而为实,是在笔墨有无间——故古人笔墨具此山苍树秀,水活石润,于天地之外,别构一种灵奇。"意境是艺术家心灵世界的产物,在自然山川之外别构一种神奇。

总而言之,中国古代意境论有一个漫长的发展过程,从意象发展到意境,理论内涵愈加丰富和完善。意境贯穿于绘画、文学、书法、园林、建筑等各个领域,充分体现了中国艺术的写意精神,成为中国美学的核心概念。

四、中国近现代意境理论

到了近代,以王国维、宗白华、朱光潜为代表的美学家、批评家承袭了传统美学精神,同时融合了西方美学理论、术语范畴和话语方式,对中国核心的审美范畴意境进行了新的阐释,因而意境论批评的哲学基础、理论内涵也发生了很大的变化。

(一) 王国维的境界论

王国维从西方康德的唯心主义、叔本华的唯意志主义哲学中汲取理论资源,为我国古代诗歌意境赋予了新的内涵。王国维《人间词话》中的核心思想是阐发意境这一审美范畴,他用"境界"对中国古代的诗词和作家进行了深刻

而富有新意的点评。王国维将"有无境界"作为艺术作品高低优劣的评价标准,形成了完整的意境论批评理论与方法。

王国维将"境界"视为文学的核心与灵魂。《人间词话》第一则说:"词以境界为最上。有境界则自成高格,自有名句。五代北宋之词所以独绝者在此。"第六则对境界的内涵做了进一步的阐释:"境非独谓景物也,喜怒哀乐,亦人心中之一境界。故能写真景物、真感情者,谓之有境界。否则谓之无境界。"王国维将情和景作为构成艺术境界最本质的元素,对情和景的内涵明确界定,在《文学小言》中说:"文学中有二原质焉:曰景,曰情。前者以描写自然及人生之事实为主,后者则吾人对此种事实之精神的态度也。故前者客观的,后者主观的也;前者知识的,后者感情的也。"艺术境界产生于主观的情与客观的景的融合,二者融合的基础是"真",所以,诗词艺术要写出真景色、表现真感情。

王国维境界论继承和发展了传统意境论,他认为传统的"兴趣说"或"神韵说"只是触及诗歌艺术的表面特征,而他的境界论深入文艺的本质层面。《人间词话》第九则:"严沧浪《诗话》谓:'盛唐诸公,唯在兴趣。羚羊挂角,无迹可求。故其妙处,透澈玲珑,不可凑拍。如空中之音、相中之色、水中之影、镜中之象,言有尽而意无穷。'余谓:北宋以前之词,亦复如是。然沧浪所谓'兴趣',阮亭所谓'神韵',犹不过道其面目,不若鄙人拈出'境界'二字,为探其本也。"

王国维《人间词话》虽然用传统词话的评点方式阐述境界理论,但是"境界"的思想内核是西方的哲学和美学,境界论体现出中西融合的现代性特征。中国传统意境理论的思想内核是庄禅哲学,追求意在言外、追求虚境的营造,因此,"兴趣说"侧重于诗歌"不著一字、尽得风流"的审美特征;"神韵说"继承了司空图的味外之旨、韵外之致的理论,有"神韵"的诗应当具备余味无穷的审美效果。王国维接受了西方叔本华的唯意志哲学,叔本华认为,意志是一种不可遏制的盲目的冲动,驱使现代人追求欲望的满足,给人生带来无穷的痛苦。只有在艺术静观中,主体将自身完全对象化于外物之中,暂时摆脱意志的束缚,获得审美的解放。在审美静观中,主体和客体实现物我合一,主体完全忘记了意志、忘记了个体的存在,将自身完全对象化于客体之中。客体不再是具体的、与实际利益相关的物象,而是永恒的、普遍的、纯粹的审美形式。王国维用叔本华的审美静观说阐释境界论,艺术境界涉及心与物、情和景、意与境

二元因素的关系,在审美静观中,心物合一、情景交融、意与境浑然一体。在这一状态中,不知何者为物何者为我,一切景语皆情语。

王国维将境界分为有我之境和无我之境两种类型。《人间词话》第三、四则说:"有我之境以我观物,故物皆著我之色彩。无我之境以物观物,故不知何者为我,何者为物。古人为词,写有我之境者为多,然未始不能写无我之境,此在豪杰之士能自树立耳。无我之境,人惟于静中得之。有我之境,于由动之静时得之。故一优美,一宏壮也。"传统意境理论的哲学基础是庄禅哲学,强调艺术虚境的营造,追求超越具体形象的象外之象、言外之意。而王国维的境界论根植于康德和叔本华哲学,叔本华认为人受到强烈意志的驱动追求欲望的满足,因此人生充满痛苦;然而在艺术活动中,在对审美对象的凝神观照中,心灵暂时摆脱意志和欲望的束缚获得了审美的解放。有我之境,"是在直观中,对象的不可估量的伟大或雄强的气势显现出人的力量的渺小,并带来内在情感的压力,从而促使内在理性的超感性力量进行调节,将人的欲望驱赶走,带有强制性"[1]。审美主体摆脱意志和欲望的束缚,进入物我两忘的直观状态。"无我之境",是指审美主体本身情感冲动和意志欲望比较微弱,在对审美对象的凝神观照中,原先微弱的意志和欲望自然而然地消歇了,审美主体同样超越了主客之间的界限,达到物我两忘的境界。所以,"有我之境"和"无我之境",一是由动之静时得之,一是静时得之;产生了两种美感形态,一是壮美,一是优美。

王国维提出"隔与不隔"的说法,丰富了境界说的内涵。在意境创构中,写景和抒情都能唤起真切鲜活的感受,就是"不隔";反之,则是"隔"。有意境的作品写景如在目前,言情必沁人心脾。情和景自然而然地呈现出来,绝无矫揉造作之态。《人间词话》第四十则说:"陶、谢之诗不隔,延年则稍隔矣;东坡之诗不隔,山谷则稍隔矣。'池塘生春草''空梁落燕泥'等二句,妙处唯在不隔。"陶潜、谢灵运的诗写景豁人耳目,真切自然;黄庭坚的许多诗堆砌了过多的典故,不能做到如在目前的真切。姜夔的诗,情和景之间没有完全地自然融合,"数峰清苦,商略黄昏雨"和"高树晚蝉,说西风消息"等,写景虽然格韵高绝,然而犹如雾里看花,终隔一层。在言情上,《古诗十九首》说:"生年不满百,常怀千岁忧。昼短苦夜长,何不秉烛游。"这些诗句直接传达了人生苦短的

[1] 朱良志:《中国美学名著导读》,北京大学出版社2004年版,第356页。

即兴感怀,是不隔之典范。

(二) 宗白华的意境论

宗白华的意境论的哲学基础是生命哲学,在西方生命哲学的影响下,宗白华形成了艺术表现生命、艺术是生命本体的显现的美学观。在中国生命哲学的影响下,宗白华认为艺术应当表现有节奏的生命,阴阳二气相互摩荡而形成的节奏是中国艺术的本体。因此,宗白华的意境理论与生命节奏、生命本体建立了深刻的联系。

在《中国艺术意境之诞生》一文中,宗白华说:"艺术家以心灵映射万象,代山川而立言,他所表现的是主观的生命情调与客观的自然景象交融互渗,成就一个鸢飞鱼跃,活泼玲珑,渊然而深的灵境,这灵境就是构成艺术之所以为艺术的'意境'。"[2]宗白华强调的意境,是建立在生命哲学基础之上的,既表现自然生命的节奏,又传达主体心灵的节奏,中国艺术意境在造化和心源相互体合中诞生。一方面,艺术表现生气远出、活泼玲珑的自然生命形象,要赏玩它的节奏、秩序、和谐、韵律;另一方面,意境又是诗人画家心中的灵境,是心灵映射万物的产物,渗透着艺术家的生命情调,而非纯客观的机械的物象描摹。艺术是借助外部的景物表现主体的生命情感,一片风景就是一个心灵的境界,艺术家借山水窥见自我心灵,化形象为象征,化实境为虚境。在外部生命的节奏与自我生命的节奏相互体合中,艺术意境就诞生了。生气远出的自然生命和主体的生命情调相互融合,产生了艺术家心中的灵境,开辟了一个新的世界。

宗白华认为意境是立体的逐层递深的创构。王昌龄将境界分为物境、情境和意境三种形态,宗白华将三种形态集中于同一幅作品之中。意境不是单层的平面的自然的再现,而是一个境界层深的创构。"意境的表现可有三层次:从直观感相的渲染,生命活跃的传达,到最高灵境的启示。"[3]第一层次是外师造化,直观感相的渲染是指意境首先依托于一定的自然景物、外部物象和人生事件的描绘,侧重于对外在世界的再现,西方的现实主义、印象主义和自然主义相当于这一层次。第二层次是表现生命,表现生机勃勃、气韵生动的生命形象,表现与生命相关的情感、气韵和节奏。西方的浪漫主义和古典主义相

[2] 宗白华:《宗白华全集》第2卷,安徽教育出版社1994年版,第358页。
[3] 同上书,第331页。

当于这一层次,前者表现生命情感的热烈与奔放,后者表现生命雕像式的严肃与启示。第三层次是最高灵境的启示,是超验的境界,中国的庄禅哲学深化了超验境界的追求。这一境界是禅境的表现,是在拈花微笑中领悟到至深的禅境;是"道"的境界,一切形象成为象征,象征着生命本体的道。西方的后期象征主义探索形而上之境,相当于这一境界。从宗白华意境论看,陶渊明的田园诗《饮酒》可分为三个层次:诗中描绘东篱、菊花、南山、云气、飞鸟等田园风光,真切地展现了辞官归隐的田园生活,这是第一层次;作者陶醉于田园生活,表现置身于其中怡然自得、悠然而远的生命情调,这是第二层次;作者纵身大化与道合一,在"天地一东篱"中窥见本体世界,在"悠然见南山"中物我两忘,在"飞鸟相与还"中体悟到道的节奏,这是第三层次。

(三)朱光潜的意境论

朱光潜在王国维的基础上,借鉴意大利美学家克罗齐的"直觉说"研究传统意境理论,并参照现代心理学理论阐释意境中物我合一、情景交融的审美特征。克罗齐的现代美学理论标举直觉,直觉不是用逻辑、概念、判断等理性思维方式认识真理,而是直接观照形象洞察事物的本质。直觉是一种重要的心理能力,能够穿透事物的表象,直接洞察生命的本质。克罗齐认为,艺术是直觉,直觉即表现。直觉是一种心灵的赋形活动,最大的特征是意象性,在艺术创作中心灵直接产生意象。在艺术欣赏中,心灵在对外界形象的凝神观照中同样形成鲜明的审美意象。

朱光潜认为诗的境界来源于直觉,一首优秀的古诗所描绘的情境让人在顷刻间产生鲜活的画面,在对艺术意象的凝神观照中物我两忘,将自我对象化于诗的意象之中,这就是直觉。直觉不是理性的思维活动,人们在欣赏、玩味艺术意象时,不能同时联想到这是一首七言律诗、它讲究平仄对仗等分析判断的内容,这些联想一旦产生,欣赏者立即从直觉世界回到名理世界和实际世界。在欣赏一首诗时,可以有理性活动,也可以有直觉活动,但两种不同的思维活动不能同时进行。艺术意境产生于直觉,直觉是对意象的凝神观照的审美活动。朱光潜说:"诗的境界的突现都起于灵感。灵感亦并无若何神秘,它就是直觉,就是'想象'(imagination,原谓意象的形成),也就是禅家所谓'悟'。一个境界如果不能在直觉中成为一个独立自足的意象,那就还没有完整的形

象,就还不成为诗的境界。"[4]

朱光潜的意境论以心物交融的审美意象为研究对象。朱光潜认为:"每个诗的境界都必有'情趣'(feeling)和'意象'(image)两个要素。'情趣'简称'情','意象'即是'景'。"[5]情趣从感受中来,能够经历但无法描绘;意象从直觉观照中获得,是人的心灵对外物的映射,二者融合便产生了诗的意境。但是并非所有的意象都能产生意境,如果意象杂乱、空洞、模糊并且缺乏情趣,就无法形成含蓄隽永的意境。所以朱光潜说每首诗的境界都必有情趣和意象两个要素。宇宙万物处在不断地生灭流变之中,没有绝对相同的景致,也没有绝对相同的情趣,即使对于同一景致,由于每人的情趣不同,景象也会产生较大的差异。因此,景是人的性格和情趣的映射,在情景相生之中,艺术家不断地创造出新的意境。

意境的产生需要情趣和意象的相互契合,如果二者不能相互契合或者契合度不够紧密,将极大地影响艺术意境的审美效果,甚至无法产生意境。克罗齐在《美学》中说:"艺术把一种情趣寄托在一个意象里,情趣离意象,或是意象离情趣,都不能独立。"[6]朱光潜在《诗论》中借用情趣和意象阐发传统的意境理论,对王国维的情景关系也做出了新的解释。关于诗的意境创造,朱光潜说:"情趣与意象恰相熨贴,使人见到意象,便感到情趣,便是不隔。意象模糊零乱或空洞,情趣浅薄或粗疏,不能在读者心中现出明了深刻的境界,便是隔。"[7]

朱光潜用现代心理学理论解释艺术直觉中物我合一的心理现象。他认为,在直觉过程中,心与物双向交流,情趣和意象交相渗透。一方面,主体通过移情使客体染上强烈的主观色彩,这种现象是以人情衡物理;另一方面,物的意态也会影响人的情趣,主体心灵在不知不觉中发生内模仿作用。这种现象是以物理衡人情。前者强调人的情感对外界的深刻影响,如"感时花溅泪,恨别鸟惊心",杜甫将国破家亡的痛苦移情于外物之中,花鸟都泣泪惊心;后者强调外界物象引起人的情感强烈的变化,如睹鸢飞鱼跃而欣然自得,闻胡笳暮角而黯然神伤,《文心雕龙》所说的"物色之变,心亦摇焉",也是如此。情趣和意

[4] 朱光潜:《诗论》,武汉大学出版社2008年版,第37—38页。
[5] 同上书,第39页。
[6] 同上。
[7] 同上书,第41—42页。

象交相契合的最高境界是物我合一,在凝神观照中主体完全将自我对象化于客体之中。

朱光潜的意境论批评借助于克罗齐美学和现代心理学成果,对艺术意象进行了深刻的阐发,但是从本质上来看,克罗齐的批评属于意象论批评。意境和意象是相互联系又相互区别的两个概念,意境是众多意象以及由此引发的联想、想象在心灵中形成的境界。

第二节 意境论批评的理论特色和操作方法

意境首先在诗歌领域诞生,后来拓展到其他艺术领域。意境根植于传统哲学,近现代又受到西方美学影响形成独特的审美内涵,意境论是一种具有鲜明的民族特色又具有可操作性的批评理论。

一、意境论批评的理论特色

意境论体现了中国艺术的写意精神。从历史发展来看,中国艺术特别强调写意精神,客观写实精神并不突出。意境从意象发展而来,意象将心物关系作为研究中心。《诗经》大量使用比兴手法、援物入诗来传达情感,中国艺术很早就形成了以意象描绘、抒情写意为中心的创作特征。意象不仅是外部物象的概括与提炼,也融入了主体的思想、意志和情感,在"意"与"象"的关系上,中国美学强调"意"的统帅作用。在唐代,受到佛教思想的影响,意象理论逐渐发展为意境理论,意境不是外界客观景物的描摹,而是心识的产物,是心灵映射外部世界所呈现的境界。意境不是孤立的意象,而是心灵对世界的整体观照,是心灵别构的一种神奇。所以,中国艺术具有强烈的主观性、抒情性、写意性,中国艺术发展了意境理论,意境体现了中国艺术的写意精神。西方艺术注重客观写实,小说、绘画长于客观描绘,因而发展了典型论。

传统意境论的哲学基础是庄禅哲学,意境理论追求超越具体形象之外的深远的意蕴。老子哲学强调道生于无,以无为本,所以中国艺术追求在有限中发现无限。庄子哲学以"得鱼忘筌""得兔忘蹄"为譬喻,暗示"道"超越具体的语言和形象。魏晋玄学追求本体,将象外之意与宇宙本体联系起来,艺术超越

言象的局限直达宇宙生命的本体。佛教强调"义理生于象外",需要超越具体语言与形象探求深奥难测的佛理。这些先秦道家、魏晋玄学以及佛教禅宗思想,共同深化了意境理论的审美内涵,促成了唐代意境理论的兴起。意境依托于具体的意象,同时又超越了具体的意象;艺术创作追求象外之象,景外之景,境生于象外。意境"超以象外,得其环中"。意境不仅要描绘如在目前的实境,而且注重虚境的营造,即由眼前的实境引发深刻而丰富的联想。虚境是意境的灵魂,制约着实境的创造。

意境同时也是中国天人合一精神在艺术中的体现。天人合一是人和自然的和谐统一,主体和客体相互融合,造化和心源体合为一。天人合一是中国文化根本的审美精神,提倡人与自然的深层契合,人的情感、意志甚至生理结构都与自然之天有着相类似、相等同的关系,自然万物也是有情感、有意志的存在,人与自然能够情感交流、体合为一。《文心雕龙·物色》说:"春秋代序,阴阳惨舒,物色之动,心亦摇焉……写气图貌,既随物以宛转;属采附声,亦与心而徘徊。"主体的情与自然的景是水乳交融地联系在一起的,所以,艺术家在意象创构中,追求思与境偕、意与境浑、情景交融、物我合一。正是由于传统的天人合一的精神,主体和客体之间没有尖锐的二元对立,艺术意境得以诞生,意境理论彰显出鲜明的民族特色。

意境理论在长期的发展过程中,审美内涵不断地发展、完善和深化。由于每一个批评家、理论家的哲学基础不同,所以意境理论的内涵也有很大的差异。司空图深受庄子哲学影响,在《二十四诗品》中,虽然每一品诗都有不同的意境和风格,但它们都是道家精神境界和理想人格在艺术中的体现。皎然、严羽受到佛教禅宗影响,提倡禅境与诗境合一、以禅喻诗、"兴趣说",他们对审美意象的阐发带有浓厚的禅学意味。王国维接受了叔本华唯意志论哲学思想,并以之阐发传统的意境理论,创造性地提出了"有我之境""无我之境"两种意境类型。宗白华的意境论的哲学基础是西方柏格森和中国《周易》的生命哲学,因此,他主张艺术意境在自我生命节奏和宇宙生命节奏体合中诞生。朱光潜接受了克罗齐直觉论美学,认为意境是意象和情趣的统一,意境在主体对客观外物凝神注视、静观直觉中产生。

二、意境论批评的操作方法

意境论批评的操作方法,可以从以下四个方面进行:阐释艺术家情感和景

物描写之间的关系,把握主观情思和客观物象之间的联结;分析作品中意境虚实相生的结构,寻求超越具体形象之外的深远意趣;体悟作品所传达的超验的、形而上的意义与价值;深刻领悟中国艺术审美境界与生命境界的合一,窥探自然景物所启示的主体生命境界。

第一,意境论批评要注重阐释作品中典型的审美意象,审美意象是主体与客体相互交融的产物,是情与景、心与物、意与境、造化与心源的和谐统一。历代艺术理论家探讨意境的审美特征,虽然使用的术语不尽相同,但是共同集中于主客体关系的研究。司空图认为,诗的意象追求思与境偕,强调主观情思与客观景物的统一;王国维认为,作品具备真景物、真感情,谓之有境界;朱光潜认为,意境产生于意象和情趣两种元素的融合;宗白华认为,在主体心灵的节奏与自然生命的节奏相互体合中,艺术意境得以产生。意境论批评研究艺术家情感和景物之间的关系,以及如何在景物描绘中融入主观的情感;研究艺术家的生平际遇和创作时的情感状态,以及艺术家如何将真实情感渗透于景物描绘之中;研究艺术家主体人格追求,以及艺术家如何将自我人格对象化于外界物象之中。例如,恽南田《古木寒鸦图》营造出凄凉哀婉的意境之美,情与景完全融合起来。从创作主体情感方面来看,恽南田作为明朝遗民参与了抗清斗争,兵败之后颠沛流离,一生漂泊羁旅、穷困潦倒,他将满腔的凄凉愤懑之情融入绘画之中。从描绘景物来看,在寒风中乌鸦寻找归途、衰草偃伏、落叶四散,盘旋的藤蔓颤抖摇曳。"落叶聚还散,寒鸦栖复惊"的景色与作者孤独漂泊、人生如寄的情感完全交融在一起,形成了凄恻悲凉的意境。徐渭的《墨牡丹》将主体人格精神完全对象化于客体之中,达到了物我合一的境界。从主体人格来看,徐渭觉得自己本是婆人,追求生命的本色,性情与梅竹相宜,与华丽富贵无缘;从审美客体来看,墨牡丹脱去了富贵浓艳的色彩、解染了色相世界、获得了生命的本真,徐渭将自我人格对象化于墨牡丹之中,客观物象成为主观心灵的象征。

第二,分析作品意境的结构特征。意境的结构特征是虚实相生,是"有"和"无"的统一,是实境与虚境的结合。在艺术作品中,实境是具体描绘的实景,写景状物如在目前;虚境是由眼前的实境诱发和开拓的审美想象空间,也即司空图所说的"景外之景""象外之象"。笪重光在《画筌》中说:"虚实相生,无画处皆成妙境。"在意境的创构中,虚境起到灵魂和统帅作用,制约着实境的描绘。有意境之作品借助眼前景物的描绘,给人无穷无尽的想象空间,包含着不尽的言外之意。这种虚境是对实境的超越与升华,体现实境创造意象

的最终旨归。司空图美学理论中所说的"不著一字,尽得风流",严羽在《沧浪诗话》中所说的"羚羊挂角,无迹可寻",都侧重于阐发虚境的审美效果。马远的《寒江独钓图》描绘扁舟、渔翁、几痕微波,画面大量留白,这空白象征着烟波浩渺的江面,衬托出寒意萧瑟的氛围。八大山人画鱼,画面没有一缕水痕,但是给人满幅是水的联想。林逋的诗"疏影横斜水清浅,暗香浮动月黄昏",描绘疏影、暗香、清水、月色,没有一字咏梅,但是给人无尽的想象空间,处处引起人们对梅的风姿韵致的联想。意境这种虚实相生的结构特征,根植于中国传统的道家哲学。道家思想强调以无为本,唯道集虚,中国画的空白象征着作为宇宙生命本体的道。对于任何事物的观照都是有限的,艺术必须超越有限上升为对道的观照。中国艺术追求象外之象、景外之景、言外之意、弦外之音,都是强调虚境的营造对意境的重要意义。意境论批评寻求超越具体的审美意象,超越笔墨之外的深远意趣。

第三,领略艺术作品通过形象所暗示的超验意境。优秀的作品往往超越具体的有限的形象,上升为对无限宇宙、生命本体的观照。宋代释道璨诗说道:"天地一东篱,万古一重九。"中国艺术的意境,追求在有限中窥见无限,在刹那间发现永恒。宗白华认为艺术作品的意境不是平面的显现,而是立体的逐层递深的构造,从直观感相的呈现、活跃生命的传达到最高灵境的启示,共有三层境界,最高灵境启示着超验的、形而上的本体世界。在庄禅哲学的影响下,中国艺术超验境界往往是生命本体道的显现,或者是一种至深至静的禅境,庄禅哲学极大地赋予了传统艺术的灵魂和深度。郭熙在《林泉高致》中提出山水画追求"三远"的境界,山水画中的"远"象征着老庄哲学中的道。道曰大,大曰逝,逝曰远,艺术只有营造空白,追求玄远的意境,才能超越有限的物象达到道的境界。在禅宗影响之下,中国花鸟画寂而常照、照而常寂,以动写静,常常表现出一种至深至静的禅意。中国山水画借用雪景寒林、幽涧寒松、枯木空亭等题材表现荒寒、寂寥、冷清、远离尘嚣的境界,寂静是一种典型的禅境。中国哲学中的道境与禅境相通,道家哲学强调虚静,虚静是一种体道的状态,也是一种审美的境界。在虚静中,纷纷纭纭的万事万物终将回归本体的寂静。老子《道德经》第十六章说:"致虚极,守静笃,万物并作,吾以观其复。夫物芸芸,各复归其根。归根曰静,静曰复命。复命曰常,知常曰明。"这种至深的寂静,也是中国绘画所要达到的庄禅境界。

第四,意境论批评寻求审美境界与生命境界的合一。一片风景就是一个

心灵的境界,营造独特的审美境界往往寄寓着作者所体悟到的生命境界,或者说情景交融的意境是作者生命境界的折射。司空图《二十四诗品》中所说的24种诗歌风格和意境,既是审美的境界,又是生命的境界。如"自然"一品,以自然的景物营造审美意象群,表现道家自然、恬淡、无为的生命境界。中国绘画所创造的意境之美,渗透着艺术家主观意趣和生命体验,成为他们生命境界的象征。山水画、花鸟画中情景交融的审美意象,所追求的不是形似,而是形象背后的生命感受和生命境界。钱选的《山居图》构筑了超越世俗的理想世界和心灵居所,象征着道家审美的人生境界和隐逸情怀。王维、倪瓒所营造的远离一切色相、幽冷孤寂的水墨山水,更是一种禅门体验的写照,启示着禅宗影响之下的人生境界。

第三节　意境论批评范例

中国艺术高度发展了写意精神,因而意境成为核心的审美范畴,在文学、绘画、书法、雕塑、园林建筑中,作品有无意境逐渐成为评价艺术水准高低的重要标准。在意境理论长期的发展过程中,司空图、皎然、王夫之、王国维、宗白华、朱光潜等从不同的美学立场对意境理论展开深入研究,意境的审美内涵逐渐丰富与完善。下文以王国维意境论阐释宋元山水画,以宗白华意境论阐释倪瓒暮年山水画,作为批评研究的参考范例。

一、宋元山水画的意境论批评

在《美的历程》中,李泽厚用王国维的美学理论阐释宋元山水画所追求的的三种意境。王国维在《人间词话》中将意境分为"有我之境"和"无我之境"。有我之境,是指艺术作品中传达强烈的主观精神意趣,在写景状物中染上了浓厚的主观色彩。如在诗词中,"泪眼问花花不语,乱红飞过秋千去""可堪孤馆闭春寒,杜鹃声里斜阳暮"等诗句传达的境界,是有我之境。有我之境,在意与境的关系中,以意取胜。无我之境,并非完全屏蔽作者的情感,而是思想情感的表达较为含蓄隐晦,作品侧重于对客观景物的描摹。在意与境的关系中,无我之境,以境取胜。《人间词话》说:"有我之境,以我观物,故物皆著我之色

彩;无我之境,以物观物,故不知何者为我,何者为物。"

从王国维意境论出发,李泽厚认为北宋山水画高度发展了"无我之境"。五代和北宋山水画家侧重于对自然景物深入观察和精细描摹,善于从整体上、全景式地展现地域性的自然景色,他们的作品尽管在风格上有很大的差异,但仍属于"无我之境"的美学范畴。北宋山水画以李成、关仝、范宽为代表,三家风格不同。李成山水气象萧疏、烟林清旷;范宽山水峰峦雄厚、势状雄强;关仝山水峭拔坚凝、杂木丰茂。三家皆是真实描绘个人熟悉的自然环境,展示山川独特的精神气韵。五代荆浩在《笔法记》中提出重要的美学思想:"画者,画也,度物象而取其真。"山水画所追求的真实不是简单的形似,而是把握物象内在的风神气韵,而内在风神气韵又建立在画家对自然景色的细致观察、概括提炼、真实描绘的基础之上。郭熙在《林泉高致》中提出,山水画应当"可行、可望、可游、可居",使士大夫获得心灵的自由和超越。山水画家营造可行可望可游可居的艺术境界,发展了整体性的全景式的山水画类型,这是典型的"无我之境"。

> 所谓"无我",不是说没有艺术家个人情感思想在其中,而是说这种情感思想没有直接外露,甚至有时艺术家在创作中也并不自觉意识到。它主要通过纯客观地描写对象(不论是人间事物还是自然景物),终于传达出作家的思想感情和主题思想。……五代和北宋的大量作品,无论是关仝的《大岭晴云》,范宽的《溪山行旅图》、《雪景寒林》,董源的《潇湘图》、《龙袖骄民图》以及巨然、燕文贵、许道宁等等,都如此。他们客观地整体地把握和描绘自然,表现出一种无确定观念、含义和情感,从而具有多义性的无我之境。[8]

李泽厚认为,南宋山水画的美学趣味逐渐变化,表现为从"无我之境"向"有我之境"推移的特征。南宋山水画同样追求细节的忠实,讲究构图、充满诗意。宋朝理学精神是格物致知,穷究物理,穷究物之微妙,强调在探求外界物象的真实中获得真知灼见。在宋代理学影响之下,绘画追求细节真实的描摹,特别是宋朝院体画将逼真写实精神发展到极致。南宋山水画继承北宋绘画的传统,同时发展出一种与北宋全景式山水迥然不同的艺术风格。南宋山水画表现为残山剩水、折花碎叶的局部式构图,马远、夏圭是典型的代表,其作

[8] 李泽厚:《美的历程》,天津社会科学院出版社2001年版,第281—284页。

品被称为马一角、夏半边。寒江独钓、风雨归舟、松溪泛舟、野渡船横、秋江暝泊等是典型的题材范式,画家选择有限的场景、题材、对象和布局,传达无限的情思,以小见大,在有限中发现无限。在对有限物象的细腻描绘中,融入画家的较为确定的感受、情趣、思绪,开拓了新的艺术境界。

元代山水画更加写意,艺术境界是典型的"有我之境"。赵孟頫提出"以书入画"的美学思想,在绘画中融入书法的用笔。书法线条的融入,使山水画进一步摆脱形似向写意方向发展。元代山水画强调笔墨之美,笔墨具有独立的审美价值,是艺术创作中的基本艺术语言。笔墨线条最能体现画家的情感思绪和心灵起伏,强化了绘画的抒情写意功能。

> 既然重点已不在客观对象(无论是整体或细部)的忠实再现,而在精炼深永的笔墨意趣,画面也就不必去追求自然景物的多样(北宋)或精巧(南宋),而只在如何通过或借助某些自然景物、形象以笔墨趣味来传达出艺术家主观的心绪观念就够了。因之,元画使人的审美感受中的想象、情感、理解诸因素,便不再是宋画那种导向,而是更为明确的"表现"了。[9]

元代山水画不再忠实地再现客观物象,不再追求宋代山水画整体上或局部上的写实精神,不再追求自然景物多样化的时令特征,而是借助自然景物传达主观心绪,表现作者体悟到的生命境界。倪瓒"逸笔草草,不求形似,聊以自娱耳"的艺术主张,鲜明地体现出元代山水画的写意精神,山水画成为主观情感、精神意趣的载体。倪瓒的《幽涧寒松图》传达出一种寂寞、荒寒的生命情调,是禅宗思想影响之下的生命体验。在《容膝斋图》中,荒寒古木之下的空亭融入了倪瓒人生如寄的生命感怀。吴镇创作了大量以渔父为题材的山水画,表达了道家式的逍遥浮世的人生理想。钱选的《山居图》塑造出远远超越世俗的理想境界,成为士大夫安顿心灵的栖息之所。元代山水画还有一个突出的特征,即以诗入画。在画上题字作诗,用诗文配合画面,诗文和绘画相得益彰,画面充满诗意。诗与画相互融合,画面获得了诗意和灵魂,诗文得到了形象的呈现。

[9] 李泽厚:《美的历程》,天津社会科学院出版社2001年版,第298页。

二、倪瓒暮年山水画的意境论批评

倪瓒暮年时期创造的幽淡虚无的山水意境是其艺术特色与精髓所在,由于深刻的精神与情感表达,其山水物象成为人格性情和生命境界的载体,成为中国画意境塑造的典型范式。意境是造化与心源的合一,是情与景的结晶。倪瓒晚期的山水画,营造出荒寒冷寂的意境,是由寂寥清冷的自然景物与隐逸出世的精神意趣共同构成的,是情与景的相互交融。宗白华认为艺术意境不是一个单层的平面的自然的再现,而是一个境界层深的创构。从直观感相的描写,活跃生命的传达,到最高灵境的启示,可以有三个层次。落实在倪瓒的画中,虚空幽寂的意境引导我们从对景物形象的直观体察,一直深入到对他精神世界的灵性感悟,完成了一个饱满、深刻的审美过程,使自己与作者的心灵世界有了交流。在倪瓒山水画意境中,既有人生如寄的生命喟叹,又有远离尘嚣、脱离尘俗的隐逸情怀,更有凄冷寥落、空寂荒寒的禅门体验。这些主体的精神意趣,深深地浸染和萦绕着整幅画卷,形成了情景交融的意境。倪瓒的山水画在整体精神意蕴上指向超验的境界,启示着倪瓒所追求的生命境界。

倪瓒山水画情与景的交融创造出一种清冷寂寥的意境。倪瓒的绘画从题材、构图到意境创造有鲜明的程式化特征,他常用一河两岸的构图方式组织题材。近景是坡坨,坡坨上生长着几棵寒木,寒木落尽了叶子,树下是空空的亭子。中景是辽阔的江面,大量留白,没有增加任何笔墨。远景是寂寥的远山,与空空的亭子遥相呼应。从情和景之间关系来看,倪瓒一生漂泊羁旅,孤独寂寞。早年生活富足,后来家道中衰,为了避免元末的战乱,他离开无锡,离开藏书丰富的书斋清閟阁。二十多年间倪瓒辗转于松江、浙北一带,居无定所,老境凄凉,最终客死他乡。在漂泊过程中,孑然一身,他深刻体会到繁华落尽之后的孤独寂寞,对人生如寄也有深刻的体认。他将这种人生际遇、情感体悟融入山水画之中,特别是他暮年的山水画,成为生命情感的载体。在《容膝斋图》《江亭山色图》《江岸望山图》等作品中,古木、空亭、坡坨等意象成为特有的精神符号,营造出荒寒凄清的氛围,呈现出一个繁华落尽、复归寂寥的世界。尤其是空亭,在萧疏寒林之下,显得更加寂寞。这亭子不是幽居的茅屋,只是给旅人暂时栖息的处所,传达人生如寄的深刻体验。"天地四方宇,乾坤一草亭。"整个天地只是一个草亭,人只是暂时寄寓天

地之间,并无永远的固定居所,漂泊是人永恒的命运。

倪瓒山水画惜墨如金,大量留白,特别重视虚境的营造。笪重光在《画筌》中说:"空本难图,实景清而空景现,神无可绘,真境逼而神境生。位置相戾,有画处多属赘疣。虚实相生,无画处皆成妙境。"倪瓒的画面非常简洁,简单到只有几种常见的审美意象,荒山、疏木、空亭、远山,加上大量留白,整体画面"洗尽尘滓,独存孤迥"。这些意象别构一种非人间所有的神奇,带来极其清寒、萧瑟、幽深的审美体验。倪瓒的山水画有很深远的寄托,其意象在六合之表,荣落在四时之外。他常常在整幅画面中大量营造虚境,不仅使画面产生巨大的张力,也营造出空灵迥绝的意境。如在一河两岸的构图范式下,前景树木萧疏,后景远山寥寥,中间象征着水面之处不落一笔,远处的长天也完全空白。虚境的创构暗示着作品终极指向———道禅哲学的"空"与"无"。道家哲学以无为本体,任何有形的物象,终将复归本体的太虚之气;禅宗哲学视世界如幻象,如梦幻泡影,色即是空,空即是色。倪瓒的作品化实为虚,将道禅哲学形象地诠释出来。《幽涧寒松图》《容膝斋图》《树石幽篁图》《江亭山色图》等作品突出尚简尚空的特征,营造出远离尘嚣的无人居所。这些作品中的虚境增添了幽寂的氛围,涤荡了烟火气息,灭没了人迹,整个画面超越了具体人生事件的叙述,成为某种永恒的生命体验的象征。

倪瓒的山水画不是平面的、单纯的审美建构,而是立体的、复杂的境界层深的创构,在超验层面上启示着形而上的本体世界。他的暮年山水画有一种深层的寂静,庄禅哲学极大地深化了山水画的意境。这种寂静,不是暂时远离尘嚣的宁静,而是回归生命本体的永恒的寂静,在哲学层面处处指向老庄和禅宗追求的境界。《幽涧寒松图》并非仅仅传达平面的、单纯的意义,而是有多重的审美意蕴。从直观感相层面来看,这幅作品是秋暑中送给友人的,但是倪瓒涤荡了燥热,营造了萧瑟冷寂的氛围。几棵疏木落尽了叶子,一弯瘦水仿佛凝固了,令人更觉得凄寒。从生命情调的传达层面来看,山涧中的几棵松树摆脱了外界的喧嚣,在不为人知的幽谷中傲然挺立,这正是作者隐逸情怀的象征。从最高灵境的启示层面来看,作品处处指向禅的境界,幽涧寒松是一种典型的禅境。禅宗追求远离尘嚣的寂静,追求繁华落尽复归生命本体的宁静,这才是生命的本真。在这种境界中,仿佛水不流花不开,万物不生不灭、不增不减、永恒寂寥。《六君子图》同样具有多重的审美意蕴,萧瑟的古木、荒寒的坡坨,缥缈的远山,共同营造出凄清寂寥

的直观感相。落尽了叶子的六棵古树，是倪瓒独立人格的写照，传达出元代文人的生命情调。黄公望题画诗说道："居然相对六君子，正直特立无偏颇。"这幅作品空灵简静，处处又指向道禅哲学，是一种禅境的显现。

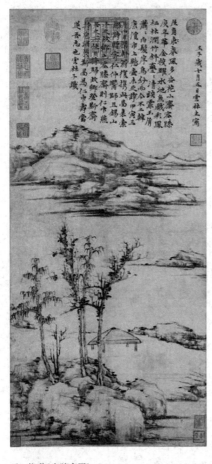

元　倪瓒《容膝斋图》

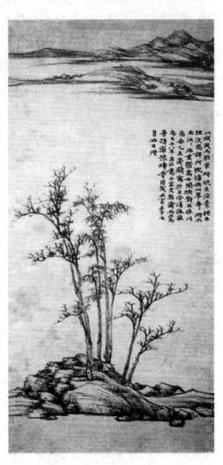

元　倪瓒《渔庄秋霁图》

倪瓒的山水画用最简单的题材和艺术语言启示着道禅哲学影响之下的生命境界，实现了生命境界和审美境界的合一。倪瓒《渔庄秋霁图》题材简单，仅有近处的坡坨、萧疏的古木、缥缈的远山和大片水面，却能呈现出庄禅哲学影响之下的生命境界。线条用笔，不沾不滞，飘忽而洒脱。这种用笔方式，似乎是人生无住、诸行无常的最好诠释。"醉后挥毫写山色，岚霏云气淡无痕"，倪瓒暮年醉心于这种缥缈无痕的线条表达，用笔似落非落，没有丝毫的落实。禅宗的无住观念、道家的逍遥思想融入线条的节奏和韵律之中。从墨色来看，倪瓒深受道家"见素抱朴"的观念影响，淡兮其无味，湛兮似或存。倪瓒多纯以水

墨作画,设色作品很少。这种绘画风格有着简单天然的审美指向,即"肇自然之性,成造化之功"。在老子看来,"五色令人目盲,五音令人耳聋",色的世界是表象的、欲望的,只有见素抱朴才能回归生命的本真。禅宗与道家的素淡哲学相通,色即是空,色相世界被淡淡的墨痕取代,无色的世界才是世界的本色。倪瓒的山水画舍弃了丹青竞彩,用水墨形式诠释了道家的见素抱朴和禅宗的色空观念,启示着他的生命境界。

思考与练习

1. 简述意象与意境之间的区别与联系。
2. 意境的审美内涵是什么?中国现代意境论和古典的意境论有何不同?
3. 用意境理论分析你熟悉的一件作品。

参考文献

张少康、刘三富:《中国文学理论批评发展史》(上下),北京大学出版社1995年版。

叶朗:《中国美学史大纲》,上海人民出版社1985年版。

孟二冬:《意境与禅玄:中唐诗歌意境论之诞生》,《北京大学学报(哲学社会科学版)》1996年第4期。

朱良志:《中国美学名著导读》,北京大学出版社2004年版。

朱良志:《南画十六观》,北京大学出版社2013年版。

朱志荣:《中国美学简史》,北京大学出版社2007年版。

李泽厚:《美的历程》,天津社会科学院出版社2001年版。

陈传席:《中国绘画美学史》,人民美术出版社2002年版。

第三章
自然论批评

自然论批评,是指阐释艺术现象时崇尚自然、以自然为艺术活动准则的批评理论。艺术作为人工创造的对象,应当与自然有一种深层的契合关系。艺术本源、艺术创作、艺术风格、评价标准、作品品次、审美鉴赏等都与自然息息相关,都应当以自然之美为准则,体现自然之道的根本属性和内在规律。自然作为一种批评标准,普遍存在于中国传统艺术发展过程以及各个艺术门类之中。

第一节 自然论批评的发展过程和理论概述

一、自然论批评的哲学基础

在先秦老子哲学中,自然有丰富的内涵,是一个宇宙本体论的范畴。首先,自然是道存在的根本状态,道性自然。自然与人为相对,没有丝毫人为的因素。《老子》第二十五章说:"人法地,地法天,天法道,道法自然。"道是宇宙生命的本体,不以人的意志为转移,是自然而然的。其次,道性自然推演到人类生活的各个领域,自然是天地人所共有的根本属性,是万物共同遵循的宇宙法则。《老子》第二十三章说:"希言自然。故飘风不终朝,骤雨不终日。"天地间的一切自然现象,云行雨施、品物流行都是自然而然的,没有任何人为因素的参与。同样,圣人也应效法天地的自然无为,从而达到顺应万物之性的目的。《老子》第六十四章说:"是以圣人欲不欲,不贵难得之货;学不学,复众人之所过,以辅万物之自然而不敢为。"

在老子哲学自然观中,自然还有素朴、朴拙的含义。老子反对繁缛华丽,追求见素抱朴的本真状态。未经加工的原木、未经染过的生丝,这是最自然的状态。老子认为过分修饰就是不自然,反对华丽辞藻,"信言不美,美言不

信";反对五色五音,"五色令人目盲,五音令人耳聋"。过分修饰都是人为的,老子认为机巧与人为破坏了人的自然本性和淳朴状态。

庄子继承了老子的自然观,认为自然是指人和万物自然本性。庄子反对一切人为的因素对万物自然本性的扭曲,主张顺应万物的自然本性。《庄子·秋水》说:"牛马四足,是谓天;落马首,穿牛鼻,是谓人。故曰:无以人灭天。"在这里,天就是指自然,人就是指人为。《庄子·马蹄》描述马的自然本性:"夫马,陆居则食草饮水,喜则交颈相靡,怒则分背相踶。"然而伯乐善于治马,给马钉上马蹄、穿上鼻绳、配上马鞍,导致马之死者过半,这是以人灭天。对于人性而言,自然体现为原始的自然本性,而一切仁义之说,都是对自然本性的异化和摧残。所以,庄子认为人应当摆脱外在一切因素的束缚,绝圣弃智,反对儒家的仁义之说,恢复人的天然本性。《庄子·马蹄》说:"夫残朴以为器,工匠之罪也;毁道德以为仁义,圣人之过也。"

庄子将老子的自然观发展为一种以自由为核心的人生境界。摆脱儒家仁义礼乐的束缚,复归最初的自然本性,是实现精神绝对自由的前提。庄子渴望超越人性异化的困境,获得至高的绝对的精神愉悦,人要达到这样的理想境界,就应当顺物自然。《庄子·应帝王》说:"汝游心于淡,合气于漠,顺物自然而无容私焉,而天下治矣。"《庄子·田子方》说:"吾游心于物之初……夫得是,至美、至乐也。"《庄子·天道》说:"与天和者,谓之天乐。"圣人、至人顺物自然,游心于物之初,就能获得至高的快乐,绝对的自由。

庄子又将自然视为最高的美,自然之美以不言为其特征。《庄子·知北游》说:"天地有大美而不言,四时有明法而不议,万物有成理而不说。圣人者,原天地之美而达万物之理。是故至人无为,大圣不作,观于天地之谓也。"自然之美以不言为根本特点。任何有言之美都是人为的,受到人的知识陈见的限制,因而不是至美。庄子以自然之美为大美,人为的美都是有局限的,艺术创造要以自然为最高的范本。庄子将音乐分为人籁、地籁和天籁。人籁是丝竹管弦发出的声音,人为因素最多,因此层次最低;地籁是风吹着大地孔穴发出的声音,这种声音依凭风,还不是最自然的音乐;天籁是各种孔穴的自鸣之音,没有任何人为的因素,没有任何依凭,是音乐的最高境界。因此人工创造要顺应自然,由人返天,契合自然之美。

自然这一范畴在魏晋玄学中得到极大的发展,玄学是道家思想发展的新的阶段。玄学关注人和万物的自然本性,探究深奥难测的形而上的本体世

界,因而玄学中的自然观也就有浓厚的本体论色彩。王弼在《老子注》第五章中说:"天地任自然,无为无造,万物自相治理,故不仁也。"第二十九章说:"圣人达自然之至,畅万物之情,故因而不为,顺而不施。除其所以迷,去其所以惑,故心不乱而物性自得之也。"天地之道是自然而然的,自然是万物的本性,圣人能够体察天地自然之道,顺应天地万物自然本性。王弼在《老子注》第二十五章中对"道法自然"加以阐释,"道不违自然,乃得其性。法自然者,在方而法方,在圆而法圆。于自然无所违。自然者,无称之言,穷极之辞也"。自然是道和万物的自性,道是形而上的,万物是形而下的。万物顺其本性而生存,就是法自然。阮籍在《达庄论》中第一次将自然和天地万物相称,自然就是指天地万物。"天地生于自然,万物生于天地,自然者无外,故天地名焉。天地者有内,故万物生焉。""自然一体,则万物经其常。""天地日月,非殊物也。故曰,自其异者视之,则肝胆楚越也;自其同者视之,则万物一体也。"天地万物本质上是齐一的,因为它们都是由一气化生,万物的统一的元素是自然元气。

玄学精神影响下的自然观,在现实人生层面体现为三个方面:第一,大自然具有无穷出清新的形质之美,蕴含着丰富的情感意义,拥有深刻的精神价值。晋人发现了自然之美,他们在自然中怡情畅神、澄怀味象、安顿心灵,获得极大的审美愉悦。第二,追求人格的自由主义。玄学崇尚自然,自然是天地万物之道,是无为的,因而魏晋名士风神潇洒,逍遥出世,不凝滞于物;他们"事外有远致",不汲汲于现实事功;他们追求一种超越社会政治、儒家名教的高远情致和精神自由。第三,玄学崇尚自然,推动了人的自然性情的解放。晋人追求自然真实的性情,他们强调真性情,蔑视虚伪的礼法和名教。在魏晋时期,统治者借助儒家名教打击异己,名教丧失了真正意义,成为维护虚伪统治的工具。因此魏晋人追求自然的性情,抗拒虚伪的礼教,越名教而任自然。

二、自然论批评的发展过程

根植于老庄哲学、魏晋玄学的自然论批评,在中国批评史上有较长的发展历程,产生了深远的影响。历代艺术家、理论家对自然的概念不断地加以阐发,因而其内涵不断深化。从魏晋以来,自然这一范畴拓展到艺术领域,涉及艺术的本体论、主体论、风格论、创作论、鉴赏论等各个方面。

(一) 魏晋时期的自然论批评

在玄学自然观的影响下，魏晋时期士人精神得到极大的解放，艺术获得了极高的成就。以刘勰、钟嵘、庾肩吾为代表的南朝理论家，在文学、书法等领域完成了从自然论哲学向自然论批评理论的转换。

刘勰在《文心雕龙·原道》中将自然作为本体论范畴，为文学和其他艺术寻找到本体论依据。刘勰认为天有天之文，地有地之文，万物皆有文，人也有人之文。《文心雕龙·原道》说："傍及万品，动植皆文；龙凤以藻绘呈瑞，虎豹以炳蔚凝姿；云霞雕色，有逾画工之妙；草木贲发，无待锦匠之奇。夫岂外饰，盖自然耳。"龙凤呈瑞、虎豹凝姿、云霞雕色、草木贲华，都是自然而然的，都是自然之道的体现。而人类的八卦、文字、礼乐、典章以及一切的文学艺术，都是人之文，人之文与万物之文都来源于自然之道。自然之道同样也是文学的本源，"心生而言立，言立而文明，自然之道也"。

人与万物之文来源于道，道即自然，自然既是一个本体论范畴的概念，又体现在具体的文学创作诸多方面。从文学的发生来看，《文心雕龙·明诗》说："人禀七情，应物斯感；感物吟志，莫非自然。"刘勰认为，人的情感受到外界景物和生活事件的触发，自然产生感物吟志的创作冲动。所以《文心雕龙·情采》说："昔诗人什篇，为情而造文，辞人赋颂，为文而造情。"刘勰强调文章需要依托自然真实的情感，反对为文章而虚构情感，"繁采寡情，味之必厌"。从文学创作来看，隐和秀是重要的艺术手段，隐和秀都应当顺应自然，而不是雕琢巧饰、刻意而为的。《文心雕龙·隐秀》说："或有晦塞为深，虽奥非隐，雕削取巧，虽美非秀矣。故自然会妙，譬卉木之耀英华；润色取美，譬缯帛之染朱绿。朱绿染缯，深而繁鲜；英华曜树，浅而炜烨。"针对在创作中文辞的运用，刘勰不反对润色辞藻，但是他强调自然，文辞应像草木贲华一样自然而然。文采不是刻意追求语言的华丽，而是客观万物自然之美的体现。因此，《文心雕龙·情采》说："圣贤书辞，总称文章，非采而何？夫水性虚而沦漪结，木体实而花萼振，文附质也。虎豹无文，则鞹同犬羊；犀兕有皮，而色资丹漆，质待文也。"刘勰认为六朝骈文使用对偶句式是出于自然的，因为大自然赋予万物形体是成双的。《文心雕龙·丽辞》说："造化赋形，支体必双，神理为用，事不孤立。夫心生文辞，运裁百虑，高下相须，自然成对。"因此，反映万物的文学创作，只要对事物全面考虑，就可"自然成对"。自然文学观体现在作品风格

上，风格本乎自然，是人的性情、才学的自然流露。《文心雕龙·体性》说："若夫八体屡迁，功以学成；才力居中，肇自血气。气以实志，志以定言；吐纳英华，莫非情性。是以贾生俊发，故文洁而体清；长卿傲诞，故理侈而辞溢……触类以推，表里必符。岂非自然之恒资，才气之大略哉？"

钟嵘的《诗品》是中国重要的诗歌批评著作，自然论批评贯穿于全书。钟嵘强调诗歌创作要表达"自然英旨"，创造出自然天成、新颖独特的审美意象。在《诗品》中，自然有两层含义：一是自然的情感、真实的性情，由于外界景物的感怀或者独特的人生际遇的刺激，诗人自然产生种种情感；二是诗歌创作要不做作、不勉强、不呆板，优秀的诗是自然而然的。关于如何表现自然英旨，钟嵘在《诗品·序》中说："观古今胜语，多非补假，皆由直寻。"钟嵘主张用直寻的方式获得最直接、自然的诗歌意象，直寻就是即景会心，自然寻妙，是一种当下的情景交融的直觉体验。只有这样，诗歌才能表现当下最真实、自然的情感。钟嵘盛赞《古诗十九首》、建安诗歌，这些都是通过直寻传达自然英旨的优秀作品。"明月照积雪""高台多悲风"等，都是诗人在即目直寻中的佳句，是个人真实性情、自然本性的流露。钟嵘认为古今优秀的诗歌，多非补假，皆由直寻。补假就是运用典故，如果诗中堆砌了过多的典故，诗歌语言就会失去自然之美。钟嵘并不反对用典，但是典故含义需要不露痕迹地化入诗歌之中。典故不可偏僻，不可繁多，偏僻则晦涩，繁多则意杂。典故更不能窒息诗意，阻隔真实的性情。此外，钟嵘追求诗歌自然的声韵之美，反对南朝永明体的四声八病。他认为南朝诗歌受到过多的声律的限制，失去了自然之美。四声八病这些清规戒律，严重束缚了诗的创作。诗歌过分讲究用事用典、声律对偶、繁密巧似，这些都是违反自然的。钟嵘追求诗歌自然的声韵，自然则音清，音清则有佳句。在语言形式上，钟嵘主张用率真、本色的语言，传达自然真实的情感。

庾肩吾的《书品》亦是在魏晋玄学影响之下的自然论批评的典型代表。这部书法批评论著有两个鲜明的特征：一是大量使用自然意象描述书法各种字体的风格特征，或者以自然意象表达对艺术作品的审美评价；二是将古今书家分为高中低三个品级，每一品级又分为上中下三品，并将"天然"作为评价书法艺术水准的重要尺度。

庾肩吾以自然意象进行比喻，明显受到魏晋人物品藻的影响，这种批评方式也是道家哲学"道法自然"的体现。中国文化中历来有观物取象、立象尽意的传统，借助意象传达微妙的审美体验和主观思想感情。庾肩吾评价篆籀：

"波回堕镜之鸾,楷顾雕陵之鹊,并以篆籀重复,见重昔时。"他将篆书婉转连通的用笔特征比喻为"波回堕镜之鸾",将篆书结字方式比喻为"楷顾雕陵之鹊"。评价隶书,庾肩吾说:"均其文,总六书之要;指其事,笼八体之奇能;拔篆籀于繁芜,移楷真于重密;分行纸上,类出茧之蛾;结画篇中,似闻琴之鹤;峰崿间起,琼山惭其敛雾;漪澜递振,碧海愧其下风。"他将隶书舒展的用笔特征比喻为"出茧之蛾",将隶书的结字特征比喻为"闻琴之鹤",将隶书水平方向起伏伸展的章法特征比喻为峰峦叠嶂、涟漪波澜。《书品》中使用了大量的自然意象,不仅形象生动贴切,而且彰显出崇尚自然意趣的美学精神。

庾肩吾将东汉张芝以来的128位书家评定品级,按品位分高、中、低三等,并从理论上确立了以"天然"作为重要评判标准的评价体系。他在《书品》中说:"张芝(伯英)、钟繇(元常)、王羲之(逸少),右三人上之上。""惟张有道、钟元常、王右军其人也。张工夫第一,天然次之,衣帛先书,称为草圣。钟天然第一,工夫次之,妙尽许昌之碑,穷极邺下之牍;王工夫不及张,天然过之,天然不及钟,工夫过之。"天然,即自然,是指艺术作品不矫揉造作,充满天趣;工夫,即技巧,是指对法度掌握的熟练程度。庾肩吾在评论中重视后天工夫,但是更以"天然"为第一评价准则。其中,钟繇书法如群鹄游天,最具自然之美。

(二)唐代的自然论批评

唐代孙过庭是著名的书法家和理论家,继承了钟繇、王羲之的书法传统,在《书谱》这部著作中,自然论批评贯穿于书法本体论、创作论和鉴赏论的始终。

从本体论看,孙过庭说:"(书法)阳舒阴惨,本乎天地之心。""同自然之妙有,非力运之能成。"叶朗在《中国美学史大纲》中对此句做了精辟的阐释,认为书法艺术应当表现自然的本体和生命,书法艺术应当由技上升到道,才能臻于"妙造自然"的境界。在中国道家哲学中,道即自然,道或自然是书法的本体,书法肇自自然。书法应当效法天地创化的精神,书法创造形象如同自然创化万物一样,书法与自然之道同功,契合生命创化之理。书法线条分为阴阳,在线条运行过程中,自然而然地形成各种汉字造型;宇宙天地之间阴阳二气大化流行,阴阳二气相互交织产生各种生命形象。"同自然之妙有"这一观点,是孙过庭对书法艺术本质的深刻认识。

书法创作"本乎天地之心","同自然之妙有",同时书法创作又是人的自然真实情性的体现。孙过庭在《书谱》中说:"质直者则径侹不遒;刚佷者又倔强无润;矜敛者弊于拘束;脱易者失于规矩;温柔者伤于软缓,躁勇者过于剽迫;狐疑者溺于滞涩;迟重者终于蹇钝;轻琐者淬于俗吏。"书法是人的自然性情的真实流露,性情耿直的人,线条平直而缺乏遒丽;个性刚强的人,用笔刚劲有力而乏圆润。矜持自敛的人,书写时非常拘束;性格温和的人,书法往往绵软无力。学书者即使临摹同一个书家,也会因个性不同而产生较大的差异,这是因为书法是个人自然性情的真实流露。同时书法受到书写情绪的影响,不同的情感状态会影响书写线条的选择,书家线条或迟重、或轻盈、或顿挫、或流畅、或枯涩、或疾速,因而书法是真正"达其情性,形其哀乐"的艺术。

在书法审美鉴赏中,孙过庭运用大量自然形象做了生动恰当的比喻,用自然之美表现书法之美。《书谱》说:"观夫悬针垂露之异,奔雷坠石之奇,鸿飞兽骇之姿,鸾舞蛇惊之态,绝岸颓峰之势,临危据槁之形。或重若崩云,或轻如蝉翼;导之则泉注,顿之则山安;纤纤乎似初月之出天涯,落落乎犹众星之列河汉;同自然之妙有,非力运之能成;信可谓智巧兼优,心手双畅,翰不虚动,下必有由。一画之间,变起伏于峰杪;一点之内,殊衄挫于毫芒。"书法中的基本笔画形态被赋予了自然之美:竖,如同自然界中的悬针、垂露一样奇异;点,如同奔雷、坠石一样独特。书法的体势之美,犹如鸿飞兽骇、鸾舞蛇惊、绝岸颓峰、临危据槁的姿态;书法用笔的轻重变化,仿佛崩云、蝉翼一般;流畅或停顿的书写状态,好像泉水涌出,又像山一样安静;整体字群排布,好似新月出于天涯,又像群星列于河汉。书法艺术虽然不能直接描摹自然万物的形象,但是书法摄取了自然万象运动的节奏。书法运用抽象的点画形态和空间造型,象征性地表现了自然生命的动势与节奏,达到了妙契自然的境界。正如西晋卫恒在《四体书势》中所说:"是故远而望之,若翔风厉水,清波漪涟;就而察之,有若自然。"

司空图诗歌理论深受道家美学的影响,将"自然"作为重要的审美范畴。在《二十四诗品·自然》中,司空图用艺术形象生动地诠释了自然一品的意境和风格特征。"俯仰即是,不取诸邻。俱道适往,著手成春。如逢花开,如瞻岁新。真与不夺,强得易贫。幽人空山,过雨采蘋。薄言情悟,悠悠天均。"好的诗句追求妙造自然之境,要像自然一样生气勃发、生气远出;要像万物新生、春天花开一样自然而然。司空图深受道家思想的影响,诗歌创作也应效法宇宙自然之道,"俱道适往,著手成春"。道是自然无为的,四季的更迭都是自然而

然的,都是不以人的意志为转移的。诗歌佳句是心中真实情感的流露,不是苦心孤诣、苦思冥想而成的,勉强得到的诗句容易意蕴贫乏。就像幽居在空谷中的山人,雨后信手采撷蘋草,好的诗句都是这样不期而遇的。在司空图看来,自然的诗句来源于内在真实的情感,而非外部的勉强矫饰。同样,典雅一品的诗,也要追求道法自然,"落花无言,人淡如菊"。诗歌创作要顺乎自然,要契合大自然的无言之美。

张彦远的《历代名画记》是绘画领域重要的理论著作,将自然视为绘画艺术的本源和最高品次。张彦远在《历代名画记》中说:"夫阴阳陶蒸,万象错布,玄化亡言,神工独运。草木敷荣,不待丹碌之采;云雪飘扬,不待铅粉而白。山不待空青而翠,凤不待五色而綷。是故运墨而五色具,谓之得意。意在五色,则物象乖矣。"张彦远的绘画美学受到庄子自然美学观的影响,"天地有大美而不言",阴阳二气氤氲秀结,神功独化,创造了天地万物的美。自然也是绘画美的本源,也是绘画形而上的依据。宇宙天地间道化生万物,阴阳二气交感而创造生命,绘画艺术也要像天地创造万物那样自然而然,都是道的体现。张彦远受到老子哲学见素抱朴思想的影响,老子反对"五色""五音""五味",五色绚烂,破坏了事物原初的淳朴状态,也无法呈现生命的真相。所以张彦远强调墨分五色,将自然之真呈现出来。如果意在五色,则无法表现物象背后的真实。

张彦远在《历代名画记》中又说:"夫失于自然而后神,失于神而后妙,失于妙而后精。精之为病也,而成谨细。自然者为上品之上,神者为上品之中,妙者为上品之下,精者为中品之上,谨而细者为中品之中。余今立此五等,以包六法('六法'已具第一卷),以贯众妙。其间诠量,可有数百等,孰能周尽?非夫神迈识高,情超心惠者,岂可议乎知画?"从绘画的品级看,张彦远将自然视为最高等级,这也是道家哲学、魏晋玄学影响的结果。自然之美是大美,是无言之美,是自然而然的。草木敷荣、云雪飘扬、山川焕绮、虎豹凝姿,都是自然无言无形的"玄化"、神功独运的产物,这种自然之美,超越了任何人为之美。与之相反,谨细一品过于琐屑,存在过多的人为因素,所以品次较低。自然作为一种本体论范畴,也是艺术最高的审美品次。

(三)宋代的自然论批评

宋代自然论批评有了进一步的发展,以苏轼为代表的艺术理论家将自然和平淡联系起来,追求一种恬淡自然、含蓄隽永、韵味无穷的审美理想。因

而,自然的美学内涵进一步丰富,自然符合宋人的审美心态。平淡作为一种审美范畴,同样源于老庄哲学。《道德经》第三十五章说:"道之出口,淡乎其无味,视之不足见,听之不足闻,用之不足既。"恬淡无为,自然而然,都是道的境界和状态。苏轼说:"大凡为文,当使气象峥嵘,五色绚烂。渐老渐熟,乃造平淡。"绚烂是一种境界,自然平淡也是一种境界。苏轼一方面追求艺术自然天成、任其自然、毫无人工斧凿的痕迹,另一方面推崇平淡的诗风。这种平淡不是缺乏内涵的寡淡无味,而是绚烂之极之后的平淡,看似平淡然而内蕴极为丰富。苏轼在《答谢民师书》中说:"大略如行云流水,初无定质,但常行于所当行,常止于所不可不止,文理自然,姿态横生。"这是自然的境界,文章如行云流水,自然成文,艺术要顺乎自然。苏轼在《书黄子思诗集后》中说:"李、杜之后,诗人继作,虽间有远韵,而才不逮意。独韦应物、柳宗元,发纤秾于简古,寄至味于淡泊,非余子所及也。"苏轼认为,柳宗元、韦应物的诗在质朴自然中有浓郁的诗情,在平淡素朴中又有至深的韵味。苏轼评价陶潜的诗:"所贵乎枯澹者,谓其外枯而中膏,似澹而实美。"这是平淡的境界,外表看似平淡枯槁,可是内蕴丰腴,蕴含着丰富的言外之意。

在艺术创作上,苏轼崇尚自然天成的书风,不斤斤计较于法度。这种自由自然的创作追求,使苏轼成为尚意书风的代表人物。苏轼在《论书》中说:"书初无意于佳乃佳尔。"在《石苍舒醉墨堂》中说:"自言其中有至乐,适意无异逍遥游……我书意造本无法,点画信手烦推求。"在《鲜于子骏见遗吴道子画》中说:"觉来落笔不经意,神妙独到秋毫颠。"苏轼提倡自然书写与遵循艺术法度之间,或者说自由表达精神意趣与恪守用笔法则之间存在矛盾,如何解决这个矛盾是艺术创作极为重要的问题。法度是艺术创作中应当遵循的基本规范,是前人艺术经验的总结,如书法中的"永字八法"。然而,严格恪守法度往往束缚了艺术创作的自由,限制了主体精神意趣的表达。同样,过于注重主体精神意趣的自然流露,往往不讲究用笔,作品往往毫无章法。苏轼并非完全抛弃法度,而是在熟练掌握法度的前提下追求不经意的书写,从而进入自由自然的艺术创作境界。苏轼《书吴道子画后》说:"出新意于法度之中,寄妙理于豪放之外。"书法追求新意,必须建立在法度基础上;无论书写如何自由豪放,其中总是蕴含着应当遵循的书理。所以说,苏轼的创作自然观,是由必然向自由的飞跃。

黄休复的《益州名画录》明确地提出逸格为绘画的最高品次。他将绘画分为逸格、神格、妙格、能格,将逸品的地位置于神品之上,突出了文人画的审美

理想，引发了中国绘画的神逸之争。神逸之争最终确立了逸品美学观的主导地位，对中国绘画发展方向产生深刻的影响。"四格说"具体内涵如下：

> 画之逸格，最难其俦，拙规矩于方圆，鄙精研于彩绘，笔简形具，得之自然，莫可楷模，出于意表，故目之曰逸格尔。大凡画艺，应物象形，其天机迥高，思与神合，创意立体，妙合化权，非谓开厨已走，拔壁而飞，故目之曰神格尔。画之于人，各有本性，笔精墨妙，不知所然，若投刃于解牛，类运斤于斫鼻，自心付手，曲尽玄微，故目之曰妙格尔。画有性周动植，学侔天功，乃至结岳融川，潜鳞翔羽，形象生动者，故目之曰能格尔。

能格是指描摹形象栩栩如生，追求形似，造型准确，止于技术层面，品次较低。妙格是指追求笔墨精妙，熟练各种笔墨技巧，心手相应，止于技巧层面，品次亦不高。神格追求以形写神，通过形似达到神似，不仅具有高超的笔墨技巧和写实能力，而且能够传达物象之神，达到天才的境界。逸格超越了法度与笔墨技巧，超越了形似，达到自由的层面。在四格中，逸格层次最高，得之自然，逸格即自然。张彦远确立了以自然为最高审美理想的绘画品级，黄休复继承了这种艺术批评标准，并对自然(逸品)进行深刻的阐发。

从主体人格角度看，逸品深受庄子哲学之影响，创作主体彰显出老庄精神影响下的高逸人格。逸有隐逸之意，叶朗在《中国美学史大纲》中认为，逸是一种精神境界和生活形态，创作主体具有一种超越世俗的隐逸情怀，摆脱世俗名教束缚的高逸精神。在主体心灵方面，主体心任自然，追求自由的人格。从艺术创作层面看，逸品超越了具体的法度，因为规矩、法度是人为的，达不到自然的境界。逸品追求自然，鄙薄外在的笔墨和彩绘技巧，"拙规矩于方圆，鄙精研于彩绘"。从审美效果看，逸品得之自然，是一种自然天成之美，而非人工技巧之美。逸品超越常规，笔简形具，追求简淡空灵，同时又具有笔墨之外的深远韵味。

宋代以后，袁宏道、徐渭、汤显祖、计成、康有为等人在自然论方面均有论述，其内涵不断地深化和完善，成为中国传统重要的批评理论之一。

第二节　自然论批评的理论特色和操作方法

自然是中国艺术批评史上重要的概念，历代批评家将它作为评价作品优劣的重要标准，甚至将自然视为艺术的最高准则。在长期发展过程中，自然这

一批评范畴形成了丰富的内涵:第一,自然可以指道法自然,没有任何人为的因素,没有任何人的目的和意志;第二,自然指大自然万事万物,日月星辰、山川草木皆是自然;第三,自然是指人和万物的自然本性,尤其是人发自内心的情感;第四,自然是一种人格的自由主义,是一种不加矫饰、极为本色的理想人格和人生境界。

自然论批评深受道家哲学的影响,道家主张人法地、地法天、天法道、道法自然,因此人要效法天地精神追求自然无为,天地万物与人的精神相互通融,人与自然之间有一种深层的契合关系,这就是天人合一。既然天地之道是自然的,那么人也要追求自然,人创造的艺术作品也应该妙造自然。艺术需要淡化人工斧凿的痕迹,虽由人作,宛自天开,艺术作品应当契合造化之功。

"自然"是一个天人合一的概念,是天人合一精神的体现。自然既可以代表天,又可以代表人。在中国文化中,无论是道家思想还是儒家思想,都强调天人合一。《周易·乾卦》说:"夫大人者,与天地合其德,与日月合其明,与四时合其序,与鬼神合其吉凶。先天而天弗违,后天而奉天时。"儒家的天人合一,主张天道即人道,以天的恒久法则为社会人生确立伦理秩序和道德规范。道家的天人合一,强调个体生命效法整个天地的自然无为,个体生命纵身大化与自然融为一体,达到"天地与我并生,万物与我为一"的境界。儒家和道家思想在天人合一的内涵上略有不同,但是都视人和宇宙万物为统一的大生命整体。人和万物都是一气化生,所有生命在大化流行中同一节奏,这种气论哲学是人和天地万物能够合一的理论依据。

自然论批评涉及诗歌、绘画、书法、园林、建筑等艺术领域,涵盖了艺术本源、艺术创作、艺术风格、作品品次、艺术鉴赏、创作主体等方面。除了少数理论著作如《诗品》外,自然论批评的理论建构是零散的,不同时期的理论家对这一问题均有论述,但是往往关注自然论批评的某一方面,理论体系性不强。通过各时期文献的梳理,自然论批评有内在的潜体系。

自然论批评具体操作方法如下:

1. 在本体论层面,自然具有一种本体论的意义,是艺术的本源

道是自然生命的本体,艺术肇自自然,也即艺术来源于道。蔡邕《九势》说:"夫书肇于自然,自然既立,阴阳生焉。阴阳既生,形势出矣。"孙过庭《书谱》说:"阳舒阴惨,本乎天地之心。""同自然之妙有,非力运之能成。"王羲之《记白云先生书诀》说:"书之气,必达乎道,同混元之理。七宝齐贵,万古能

名。阳气明则华壁立,阴气太则风神生。"阮籍《乐论》说:"夫乐者,天地之体,万物之性也,合其体,得其性,则和;离其体,失其性,则乖。"中国艺术理论著作经常将"道""自然""太极""混元""体""阴阳"等共同使用,这些概念作为本体论范畴而存在,探求中国艺术形而上之本源。蔡邕在《九势》中深刻地阐发了书法的本源,书法的载体汉字本身就是观物取象的产物,来源于先民对自然物象的仰观俯察、远近取予。从哲学层面来说,书法发端于自然,自然中存在阴和阳两种元素,它们互相激荡、渗透、交织、推移,就会产生各种生命形态,产生各种生命的动势。而书法中阴阳两种线条在空间运动中产生各种造型形态,也造成往来运动的体势和笔势,这是在形而上层面书法与自然的深层契合。

2. 阐释主体人格和创作心理

在创造主体精神层面,自然是指主体人格的自由主义,只有人格精神获得极大的自由,艺术家才能创造出自然天成的作品。庄子哲学和魏晋玄学对于士大夫精神人格的塑造发挥了巨大的作用,建构了不同于儒家的人格范式。在《庄子·田子方》中,庄子塑造了"解衣般礴"的画史形象:"宋元君将画图,众史皆至,受揖而立,舐笔和墨,在外者半。有一史后至,僵僵然不趋,受揖不立,因之舍。公使人视之,则解衣般礴,臝。君曰:'可矣,是真画者矣。'"在道家思想影响之下,魏晋士大夫追求人格的自然主义,摆脱名教、礼法的束缚,竹林七贤是这种人格的典型代表。嵇康、阮籍"越名教而任自然"的旷达行为,陶渊明"少无适俗韵,性本爱丘山"的自由性情,王羲之"飘若游云,矫若惊龙"的飘逸精神,都是自然主义人格的典型代表。

在创作心理上,中国艺术主张自由自然的创作状态,由虚静进入自由创作之境。"真与不夺,强得易贫。"创作是一种自然而然的状态,应当效法天地无为而无不为的创化精神。创作不是苦思冥想、绞尽脑汁的过程,而是由虚静进入自由的创造状态。苏轼诗说道:"静故了群动,空故纳万境。"在虚静中主体摆脱一切外在因素的束缚,进入物我两忘的自由的创作状态。《庄子·达生》中有梓庆削木为镰的寓言,梓庆在制作镰之前,斋戒以静心,不敢怀庆赏爵禄之心,不敢怀非誉巧拙意念,甚至忘乎四肢形体,最终达到一种体道的境界和状态,创造出"见着惊犹鬼神"的奇迹。蔡邕《笔论》说:"书者,散也。欲书先散怀抱,任情恣性,然后书之;若迫于事,虽中山兔毫不能佳也。夫书,先默坐静思,随意所适,言不出口,气不盈息,沉密神彩,如对至尊,则无不善矣。"张彦远《历代名画记》强调主体的精神状态:"凝神遐思,妙悟自然,物我两忘,离形去智。"道家思想追求的自由

自然的状态，是一种体道的境界，也是一种审美的境界。主体排除一切私心杂念甚至忘记自我，进入一种虚境状态，创造出最自然的作品。

3. 阐释艺术作品的审美风格

中国艺术标举自然，追求这种自然之美。自然作为一种风格，强调艺术作品复归天趣，没有人工斧凿的痕迹。在文学理论中，文章如风行水上，自然成文。诗歌追求"清水出芙蓉，天然去雕饰"之美。在书法中，书家追求萧散简远之美，摆脱法度的束缚。在园林艺术中，园林需要任自然之原貌，以自然为准则。叠山理水，曲径通幽，虽由人作，宛自天开。在印章艺术中，篆刻虽然是人为的，但也需要以浑穆、拙朴、斑驳、苍老的秦汉印章为审美理想，达到自然天成的艺术效果。在瓷器制造方面，宋瓷追求自然的纹理、色韵、质感，效仿自然之美。总而言之，自然作为一种审美风格，在各个艺术领域均有鲜明的体现。自然论批评阐释作品的审美风格，深入解读作品的自然性特征如何呈现于艺术要素的各个方面。

自然审美风格从魏晋时期开始形成，魏晋士人精神获得极大的自由和解放。玄学崇尚自然，直接影响到士大夫的人格性情和艺术作品的美学风格。在玄学精神影响下，魏晋名士追求性情的自然和人格的自由，追求审美的人生态度。王羲之书法、陶渊明田园诗、顾恺之绘画，是玄学精神和自然风格的典型代表。宗白华认为，中国艺术美学风格有芙蓉出水之美和错彩镂金之美，其中清水出芙蓉之美代表了崇尚自然的审美风格。魏晋六朝是一个转变时期，表现出一个新的美的理想，即"初发芙蓉"比之于"错采镂金"是一种更高的美的境界。自然作为一种美感形态、审美风格和审美理想，逐渐成为魏晋六朝美学精神的主流。

宋代以后，自然风格的内涵进一步丰富，融入了平淡的审美理想。平淡和自然同样根植于道家哲学，《庄子·刻意》说："澹然无极，而众美从之。"平淡是艺术高度成熟的标志，摆脱了五色之绚烂，去除了外在的修饰，进入了自然恬淡的道的状态。梅尧臣说："作诗无古今，为造平淡难。"苏轼说："五色绚烂，渐老渐熟，乃造平淡。"平淡又是一种难以企及的艺术高度，它不是索然寡味的平淡，而是在平淡中蕴含丰富的韵味，是"谓其外枯而中膏，似澹而实美"的境界。

4. 阐释工夫与天然、法度与自由之间的辩证关系

艺术创作强调人工技艺和艺术法度，但人艺必须和天工相契合，必须超越法度、技巧的局限性才能妙契自然。法度是前人艺术实践经验的总结，是后人必须遵循的、可供学习和掌握的技巧和规则。天才往往是艺术法度的确立者、

制定者,后人通过学习、临摹,掌握前人的法度而进入艺术的殿堂,如书法中的"永字八法",绘画中的各种皴法,诗词中的格律等。法度是人工的、理性的技艺,没有前人优秀技艺的继承,艺术追求难以有所成就。然而,法度毕竟是人为的,任何人为的技艺都是有局限的,掌握法度之后,艺术创作就容易被法度束缚,无法达到至美。因此,艺术创作需要摆脱法度、超越法度,复归于自然,获得自然的无言之美。朱良志在《真水无香》中说:"中国艺术强调由人工返归天然,即从人工秩序中逃遁,归复于自然的秩序。"[1]中国艺术要规避人工的痕迹,以自然为范本。艺术之大成,依赖于工夫,又要追求天趣;依赖于法度,又必须超越法度,获得创作的自由。

颜真卿是唐楷森严法度的确立者,但是《争座位贴》是一件超越法度达到自由自然境界的作品。此帖为与右仆射、定襄郡王郭英乂书信手稿。郭英乂为谄媚宦官鱼朝恩,在朝廷两次隆重的集会上将鱼朝恩的座次排在六部尚书之前,对这种扰乱国家纲纪、藐视朝廷礼仪的行为,颜真卿义愤填膺,忠义之气跃然纸上。这件作品超越了颜体楷法森严的法度,书写进入了一种自由之境,风格雄浑圆劲。米芾在《书史》中评价《争座位帖》有篆籀气,为颜书第一。"字字意相连属飞动,诡形异状得于意外也。""此帖在颜最为杰思,想其忠义愤发,顿挫郁屈,意不在字,天真罄露,在于此书。"苏轼《东坡题跋·题鲁公书草》说:"比公他书,尤为奇特,信手自然,动有姿态。"这是一件超越法度、得之于意外、自然书写真实性情的书法佳作。作品圆劲连带,书写速度较快。线条不再斤斤计较于起笔、行笔、收笔的法则,完全超越了书法的法度。在情感的驱使下,《争座位贴》形成各种连属、诡异、飞动的造型形态,结字大小参差错落。作品以行书为主,兼用草书,没有刻意的造作,呈现出一种自然的书写状态,既有飞动、诡异的形态,又不失挺拔、劲健的风神气韵。作品信手写来,没有刻意的修饰,多处修改补充缺漏,更加显得自然天成。颜真卿书法艺术性地超越了法度、用笔技法,进入自然天成的更高境界。

5. 评定艺术作品的品次

"自然""逸品"常常被列为最高的品次,中国画论史上有神逸之争,代表士大夫审美情趣的逸品美学观最终得以确立。庾肩吾在《书品》中将天然和工夫作为评定品次的重要标准,书法没有艰辛的用笔技巧训练,必无所成;然而

[1] 朱良志:《真水无香》,北京大学出版社2009年版,第3页。

没有超越法度的悟性,也难成大器。李嗣真在《书后品》中将书法分为上中下三品,又将王羲之、钟繇、张芝等人列入逸品。张怀瓘《画品断》列出神、妙、能三品,除此之外将超越常规的作品列为逸品。张彦远《历代名画记》中五种艺术批评标准是"自然、神、妙、精、谨细",自然为上品之上,神品为上品之中,妙品为上品之下。失于自然而后神,失于神而后妙。黄休复《益州名画录》将逸品列于神品、妙品、能品之上。人工的艺术作品,只有超越人工法度复归自然秩序,才能达到最高的境界。

6. 以大量的自然意象作为比喻,标举自然意趣,传达难以言传的审美体验

以大量的自然意象评价绘画、诗歌、书法等艺术现象,是中国艺术批评的独特特征,彰显了艺术批评崇尚自然的精神,又给艺术批评带来超越逻辑概念的诗化形式。以象喻诗、以象喻书、以象喻画在《书品》《古今书评》《书断》《书谱》《画禅室随笔》《广艺舟双楫》等论著中大量可见,虽然只是一个或数个自然意象,但是将艺术的生命精神和个性特征传达出来。如《古今书评》说:"索靖书如飘风忽举,鸷鸟乍飞。"《诗品》说:"谢诗如芙蓉出水,颜诗如错彩镂金。"《书品》说:"(隶书)分行纸上,类出茧之蛾;结画篇中,似闻琴之鹤。"《广艺舟双楫》说:"《爨龙颜》若轩辕古圣,端冕垂裳。《石门铭》若瑶岛散仙,骖鸾跨鹤。"大量自然意象作为喻体,体现出中国艺术"道法自然"的根本特征,艺术之美向自然之美复归,自然之美是艺术之美的依据。自然意象高度简洁,却能给人丰富的联想。需要强调的是,书法艺术形象并非在形态上再现或模拟自然物象,而是令人联想到自然物象内在的气韵、动势或精神。董其昌在《画禅室随笔》中,以"右军如龙,北海如象"描绘王羲之和李邕的书法特征,并不是说王羲之书法再现了龙的形象、李邕书法再现了象的形象,而是说王羲之书法表现出如龙一般遒劲矫健、飘逸灵动的生命动势,李邕书法传达出如象一般沉静坚实、稳健厚重的审美感受。

第三节 自然论批评范例

一、秦汉印章的自然论批评

朱良志的《真水无香》是一部自然论批评的力作,对园林、盆景、篆刻、书

法、绘画等各类艺术进行了深入精湛的研究。朱良志认为,这些艺术虽然是人工创造的,但是一律极力规避人工斧凿的痕迹、摆脱既成法度的限制,最终归复于自然的秩序、获得自然的天趣。

秦汉印章是人工刻镂的产物,曾经被人认为是雕虫末技,但是这印章的方寸之中蕴含着师法自然、规避人工秩序的美学思想。秦汉印章经过岁月的剥蚀,更显得古迹斑斑,增添了自然之趣。汉印不尚人工尚天趣,具体体现为浑穆、拙朴、斑驳和苍老的特征。

1. 秦汉印章的自然天趣体现为浑穆特征,整个作品浑然一体

> 所谓浑穆,即浑然天全。浑者,全也,无分别之谓。穆者,深也,寂然幽静之境。中国艺术论强调,不全不美也,不静不深也。浑穆一格得浑然磬全、幽深静寂的美感,是一片天和的境界。沈野说:"不著声色,寂然渊深,不可涯涘,此印章之有禅理者也。"正看到印章至深至静的理想境界。
>
> 浑穆天全的思想,是中国哲学的重要观念之一。老子说:"大制不割。"最大的体制是不分割的。可以分别的世界是具体的、零散的、有形的,而道的世界是无分别的,不可分割的,它是个大全世界。……庄子哲学就是说由"人"回到"天","人"的境界是知识的、分别的,也是不真实的;"天"的境界是自然的、浑全的,是真实的。明清印学的浑穆天全思想,就是从方寸天地这个独特的角度,来诠释中国哲学这一核心精神的。
>
> ……　……
>
> 但为艺术,不能不"凿",无法守住原初的浑然不分的整体,浑穆的思想,就是强调艺术家在"凿"中,能够不破坏天全,"凿"得就像没有"凿"过一样,"凿"得没有一丝人工的痕迹。所以,明清印学将不露痕迹、不露圭角作为衡量篆刻成功的关键。在刀法上要"藏锋敛锷",这也被视为汉印的特点之一。浑全不能有"亏",一"亏",就失落本真,天全不存。浑(完)和破是一对矛盾,不是不破,而是强调在破中不能影响印章的神完气浑。[2]

2. 秦汉印章追求自然拙朴,崇尚一种"既雕既琢,复归于朴"的道家美学精神

> 玩味秦汉印章,摹其印法,要在得其朴拙之意。甘旸:"古朴典雅,莫外乎汉矣。"冯泌说:"古印朴,今印华。"明清印人认为,朴拙是秦汉印章

[2] 朱良志:《真水无香》,北京大学出版社2009年版,第275—277页。

的根本特点之一,也是他们要撷取的思想精髓。

雕刻者,未雕也,故而朴拙一道最不可失。朴,是原初的状态,它与璞为同源字,都是未加雕刻的意思。《庄子·应帝王》说:"雕琢复朴。"《山木》说:"既雕既琢,复归于朴。"这是一条影响中国艺术发展的重要思想。或许可以这样说,中国的篆刻,正是在雕刻中,践履"既雕既琢,复归于朴"的道家哲学精神。

…… ……

朴拙是本色的,不雕琢,也就是不造作。明清印人以"不作"为创作大法,不少印人强调,汉印中凭的是无心而求,偶然得之,而不是"作意"、"刻意"。一做作,就失落本心,机心起而本心失,凭着机心去为艺,必然会捉襟见肘。为印要在"有意无意之间"。[3]

3. 秦汉印章文字漫漶,充满剥蚀感,斑驳陆离更增添了自然天趣之美

明清印家大都神迷于这斑驳陆离的世界,铜印的锈迹和文字的漫漶剥蚀非但没有使他们感到理解上的困难,相反却刺激了人们的想象力。宁漫漶毋清晰,甚至不必认识汉印上的字,斑驳的形态本身就足以说明它的价值。剥蚀感是构成汉印魅力的根源之一。在明清印人看来,他们宁愿相信,汉印不是人的雕刻,而是"天"的雕刻,是自然这双神秘的手给了印章如梦的苔痕、漫漶的面容和斑驳的字迹……

…… ……

清晰光滑与残损剥蚀相对,明清印人普遍对光滑表现出很高的警惕性。……清人叶尔宽总结前人之说,提出六忌说:"一曰光,笔意刀法全无,只求整齐,一忌也;二曰滑,毫不经营,率尔操觚,二忌也;三曰板,如剞劂中之宋字,生硬异常,三忌也;四曰匀,横竖如一,不求古致,四忌也;五曰弱,笔画无力,气魄毫无,五忌也;六曰粗,苟且了事,有伤大雅,六忌也。"光滑、整齐、匀称、刻板成了篆刻刀法、章法的忌讳。

在印坛,自然天成,在于它的非规则性,一有规则,就有工人痕迹,追求剥蚀、残缺,是对规则的规避,显露出自然的天趣。文彭由光滑的牙章,变而为石的创造,就有有意回避人工痕迹的因素。小篆圆润流转,有

[3] 朱良志:《真水无香》,北京大学出版社2009年版,第278—279页。

婉转妩媚之趣,但处理不好,也会流于光滑柔腻,唐篆即是如此。[4]

4. 秦汉印章推崇苍老,反对柔媚甜俗,刀法老而有生趣,刀法老而逼造化

汉印具有苍老的品格,这每为明清印人所提起。苍老与柔嫩相对,明清印人崇尚苍老古淡,反对柔媚甜腻的印风。……公瑾说:"勿今而奇,宁苍而朴。"所谓"勿今",并非强调篆刻飘逸超群、不关实际,"今"指的是媚俗的风尚……

…… ……

人书俱老,是书法艺术的最高境界,也是篆刻艺术的最高境界。苍莽老劲,包含着一种不脱古拙的力量,苍老刚劲、奔放恣肆、天真烂漫,与柔弱纷披的格调完全不同。中国艺术推崇老境,其实与对美的思索有关。[5]

总而言之,秦汉印章追求、浑穆、朴拙、斑驳、苍老的境界,根植于中国的道家美学,以自然为大美,崇尚巧夺造化的天趣。因此,作为人工雕刻的艺术,秦汉印章极力摆脱人工斧凿的痕迹,获得自然天成的审美效果。秦汉印章对明清以来的印坛产生深远的影响,临摹取法秦汉印章成为后世篆刻艺术家成功的必由之路。

二、苏轼书法艺术的自然论批评

苏轼在散文、诗词、书法和绘画领域取得巨大的成就,在艺术理论方面也有大量的真知灼见。苏轼的书法艺术以追求自然为核心,形成了鲜明的特色,这种崇尚自然的艺术观体现在书写状态、创作主张、艺术风格、审美理想等各个方面。

苏轼追求一种自由自然的书写状态,"书初无意于佳乃佳尔"。书法本乎天地之心,同自然之妙有,所以书法要效法天地创造万物那样,自然而然,不刻意而为。自然的书写状态是指书法摆脱了法度的束缚,书写时信手而为,没有过多的人工斧凿的痕迹。在书写过程中,苏轼不刻意追求一笔一画的工拙,不严格恪守各种法度,从而摆脱各种束缚进入最佳的创作状态,自由地抒发主观的意趣。苏轼在《石苍舒醉墨堂》中说:"我书意造本无法,点画信手烦推求。"他在《题鲁公书草》中说:"昨日,长安安师文,出所藏颜鲁公与定襄郡王书草

[4] 朱良志:《真水无香》,北京大学出版社2009年版,第283—285页。
[5] 同上书,第281—283页。

数纸,比公他书,尤为奇特,信手自然,动有姿态,乃知瓦注贤于黄金,虽公犹未免也。"苏轼高度赞赏颜真卿《争座位帖》的艺术价值,此帖信手自然,超越法度,字势飞动奇特,妙趣横生。苏轼在《跋王巩所收藏真书》中说:"僧藏真书七纸……然其为人傥荡,本不求工,所以能工,此如没人之操舟,无意于济否,是以覆却万变,而举止自若,其近于有道者耶。"自然式书写,不追求工拙和法度,这是一种无法之法、不工之工,能够最大限度地激发创作的自由。

苏轼追求自然式书写,超越法度,不计较工拙,然而自然式书写并非没有法度的恣意妄为。实际上,苏轼取法王羲之、颜真卿、李邕书法的笔法和体势,用工颇深。苏轼临摹王羲之的《汉时讲堂帖》,得其精髓;学习颜真卿的《东方朔画赞》,肉丰而骨劲。苏轼在《书李伯时〈山庄图〉后》中说:"虽然,有道有艺,有道而不艺,则物虽形于心,不形于手。"苏轼意识到法度、技巧在艺术创作中的重要性,因此,他主张在熟练掌握古人法度,又不受法度束缚下创作。苏轼推崇老庄思想中的物我两忘的境界,他在《小篆般若心经赞》中说:"心忘其手手忘笔,笔自落纸非我使。"

在创作上,苏轼自然论体现为超越唐人的法度,自由地抒写真实的性情,表达即兴的情感。在自然与法度之间,自然是指人的自然本性,是人的真实情感和主观意趣;法度是前人艺术经验,是一整套完美的形式规范。法度会极大地提升作品的艺术水准,没有法度,书法就容易失去评判标准和文化内涵,成为纵横浮躁、精神尤不待论的个人游戏。然而,书家谨守法度就无法写出新意,无法自由地表达个人性情和主观情感,因此苏轼主张超越唐人的法度,自由地表达生命情感。苏轼在《评草书》中说:"吾书虽不甚佳,然自出新意,不践古人,是一快也。"苏轼书法继承了王羲之、颜真卿、李邕的笔法和结体,但是人们更多地感受到作品中拙朴的性情、真实的情感和自然的意趣。

《黄州寒食诗帖》是一件强烈抒情的作品,写于被贬官黄州时期,传达了无限凄凉、愤懑和哀伤之情。在寒食节,苏轼觉得自己仿佛是一枝海棠花,被践踏在污泥浊水之中;自己又像一个少年突然之间生了场大病,病起之后发现自己满头白发。书法随着情绪变化不断地加重了笔画、加大了倾斜的角度,特别是"哭途穷"三字,加重加大到最大限度,成为情感宣泄的视觉中心,传达一种报国无门、穷途末路的愤懑之情。整个作品不再计较一笔一画的工拙,不再谨守唐人刻板的法度,随着情绪的变化苏轼不断地改变字的大小、轻重和起伏关系。

《归安丘园帖》是苏轼写给章惇的优美信札。此札结字扁平,以拙为美,体态

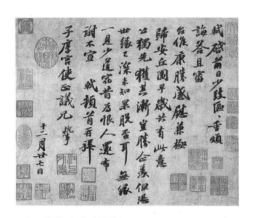

北宋　苏轼《归安丘园帖》

安静,横向取势,传达出苏轼拙朴的性情与平和自适的心绪。苏轼与章惇有十几年的交谊,章惇因新党失势而贬官汝州。苏轼此札意在宽慰章惇,表明自己倦怠于反复无常的政争,有归隐田园之思。"归安丘园,早岁共有此意……恐世缘已深,未知果脱否耳?"苏轼希望友人也能够从世缘中解脱出来。手札字与字之间没有上下连写,但是气韵通畅,整幅作品传达出一种陶渊明式的平和自适心境。

《渡海帖》写于被贬谪的晚年,苏轼被朝廷下诏迁徙至廉州,将要渡过茫茫的琼州海峡时给友人留下了这份手札。作品用笔苍劲老练,沉着痛快;结字奇崛,向右上倾斜;墨色淋漓,厚重丰腴;章法错落有致,一任自然。作品由行入草,越写越放纵。这是一幅典型的代表苏轼尚意风格的作品,没有了唐人正襟危坐的严谨,有的只是信笔写来、不计工拙的真情流露。作品充满了睥睨一切风浪的豪迈气概,达到人书俱老的境界。

自然又是一种审美理想,苏轼书法追求一种自然拙朴之美,在拙朴中有深远的韵味。《庄子·山木》说:"既雕既琢,复归于朴。"拙朴与机巧相对,排斥一切机巧,去除过多的刻意和人为,省略了不必要的修饰,复归自然的形态。苏轼书法追求"诗不求工字不奇,天真烂漫是吾师"的艺术境界。《孙莘老求墨妙亭诗》说:"杜陵评书贵瘦硬,此论未公吾不凭。短长肥瘦各有态,玉环飞燕谁敢憎。"《和子由论书》说:"吾闻古书法,守骏莫如跛。世俗笔苦骄,众中强鬼駓。钟张忽已远,此语与时左。"书法一旦刻意求工,就失去了天真自然的性情。正如人的容貌有妍媸,体态有肥瘦,所以书法应追求"守骏莫如跛",成为真实的人格性情之载体。苏轼流传下来的画作《枯木怪石图》,枯木枝条盘曲奇崛,质朴无华,极类似庄子所说的散木之形态,这是苏轼性情之写照。

《前赤壁赋》是最能代表苏轼自然拙朴审美理想的作品,董其昌跋:"东坡

先生此赋楚骚之一变,此书兰亭之一变也。宋人文字俱以此为极则。"《兰亭序》飘逸活泼、逸兴神飞、用笔灵虚多变;而《前赤壁赋》用笔拙朴、厚重、圆劲,很少有细若游丝的牵丝映带。苏轼继承了王羲之的书法精神,又为之一变,写出了个人性情和美学追求。此帖字形结构多横向取势,结字扁方,如同"石压蛤蟆"。苏轼的用笔,质朴厚重,丰腴中蕴含着骨力。苏轼认为"执笔无定法,要使虚而宽",他习惯于单钩执笔,不悬腕,偃笔为体。不同于《兰亭序》的用笔方式,此帖用笔全是中锋,迟重拙朴,书写出了拙朴真实的性情。后人评苏轼写"戈"画为病笔,单钩执笔不能悬腕,所以左秀而右枯,但这恰恰是苏轼不求工拙的体现。此帖追求墨韵,东坡善用浓墨,浓墨更显神韵。董其昌在《画禅室随笔》中认为:"每波画尽处,隐隐有聚墨痕,如黍米珠,恨非石刻所能传耳。嗟夫,世人且不知有笔法,况墨法乎!"苏轼继承了晋人的简远精神,其独特的用墨方式传达出深远的难以言传的韵味。总而言之,苏轼书法不追求外表之华丽、法度之严谨,而是将自然拙朴的性情、深厚的修养、悠然而远的文化情怀淋漓尽致地展露出来,成为尚意书风的典型代表。

"吾虽不善书,晓书莫如我。苟能通其意,常谓不学可。"这显然是苏轼的自谦之词。苏轼倡导无法之法的自然式书写、抒写自我真实的性情、追求自然拙朴的审美理想,他的书法超越了唐人的法度、写出了新的境界。苏轼标举以自然论为核心的书学观念,创造出大量的率性而为、新意迭出的书法作品,成为继王羲之、颜真卿之后又一位极具创造力的书法大家。

思考与练习

1. 谈一谈自然论批评的哲学基础。
2. 简述自然论批评的具体内涵。
3. 用自然论批评理论,阐释你所熟悉的艺术家及其作品。

参考文献

苏轼:《东坡题跋》,许伟东主编,人民美术出版社2008年版。

周振甫译注:《文心雕龙选译》,中华书局1980年版。

朱良志:《真水无香》,北京大学出版社2009年版。

潘运告编注:《中国历代书论选》(上下),湖南美术出版社2007年版。

朱志荣:《中国美学简史》,北京大学出版社2007年版。

下编
西方现代和当代的艺术批评

西方艺术批评有比较清晰的发展脉络。早在18世纪,法国启蒙主义思想家狄德罗开始为法国官方的艺术沙龙展览写评论,描绘作品的场景以及引发的联想来宣扬启蒙主义思想,创造了一种新的文体。19世纪象征主义诗人波德莱尔撰写了一些艺术评论文章,被誉为"现代艺术批评之父"。马克思、恩格斯用社会历史的方法阐释莎士比亚、巴尔扎克、席勒等人的作品,提出了历史的尺度和美学的尺度的批评标准。虽然经典马克思主义为艺术批评做出巨大的方法论意义的贡献,但是没有独立的艺术理论和批评的著作。直到20世纪初,罗杰·弗莱从塞尚的艺术作品中发现了现代艺术的重要转折,即从传统的再现型艺术转变为形式语言探索的表现型艺术,并为后印象主义命名。罗杰·弗莱撰写了大量的批评文章,在推动了现代艺术的发展的同时,也为艺术批评确立了自身合法的身份,可以说艺术批评和现代艺术运动一起诞生。此后各种艺术批评和艺术史研究方法相继出现,20世纪成为批评的世纪。

与中国艺术批评相比,西方艺术批评有鲜明的逻辑性、体系性,各种艺术批评有自身的批评范畴、术语、理论架构和哲学心理学依据。19世纪,马克思社会历史批评以广阔的历史视野取得了丰硕的批评成果。20世纪上半叶,艺术批评出现了两大转向:一是从社会历史语境转向文本本体,如形式主义批评、结构主义批评等;一是从理性主义转向非理性主义,如精神分析批评、原型批评等。20世纪六七十年代开始,艺术批评又发生了重要的转向:一是从结构主义转向后结构主义和解构主义,如福柯、德里达的批评思想以及罗兰·巴特的后期理论;一是从文本批评转向广阔的文化批评,从性别、族群、社会关系等角度阐发艺术作品,出现了女性主义批评、后殖民主义批评和西方马克思主义批评等流派。

社会历史批评是视野最广阔、最具有历史深度、影响最大的批评流派。马

克思社会历史批评认为文学艺术作为一种社会意识形态,归根结底是由所处的社会存在决定的。艺术批评具有两个尺度,即历史尺度和美学尺度。这种批评方法将文艺作品放置于一定时期的历史背景和时代环境中,考察作品是否能够深刻揭示社会生活的本质和历史发展的规律。20世纪六七十年代西方社会进入后工业社会,西方马克思主义流派继承了马克思主义批判精神,在艺术生产、意识形态与社会关系方面展开深入的探究。本雅明揭示了机械复制时代的艺术形式、功能、生产方式、技术手段和社会价值均发生深刻的变化。阿多诺艺术观建立在否定辩证法哲学观之上,现代艺术用破碎的、怪诞的形式强烈拒斥异化的社会现实体现否定性的本质。马尔库塞认为后工业社会盛行肯定文化,科学技术的进步发展出程序制度和技术理性,人成为单向度的人;现代艺术通过艺术形式的革新,重建人们的新感性,使个体摆脱异化恢复完整的人性。伊格尔顿发展了马克思意识形态理论,文学是一种意识形态生产,一方面是某种意识形态的反映,另一方面又可以通过审美形式的革新对社会意识形态起到反作用。20世纪,艺术社会史研究方法兴起,早期代表人物是阿诺德·豪泽尔,他关注社会环境对艺术史学的影响,认为阶级关系和阶级意识的变化是艺术风格变迁的主要原因;后期代表人物是 T. J. 克拉克,他主张动态地考察艺术与社会之间的关系,艺术生产意识形态的同时也能够颠覆意识形态。

　　形式主义批评是一种侧重于艺术形式本身,无关乎文本内容和外部语境的批评理论,代表人物有英国的罗杰·弗莱、克莱夫·贝尔,瑞士的海因里希·沃尔夫林和美国的克莱门特·格林伯格。在《判断力批判》一书中,康德认为美只与事物的形式有关,无关乎事物的存在。美是超功利的,不涉及对象的内容意义,是对事物纯形式的审美观照中获得的审美快感。罗杰·弗莱借用康德的形式主义美学超越了传统的再现理论,为以塞尚为代表的现代艺术申辩。他认为艺术可以不致力于再现,只要借助构图、色彩、线条等形式要素就能带来丰富的情感效应。克莱夫·贝尔提出"艺术是有意味的形式"的著名论断,区分了日常情感和审美情感。日常情感是叙述内容、传达信息、表现主题、记载史实等引发的情感,是现实的、功利的;审美情感是在对艺术的纯粹形式关系的凝神观照中获得的,是审美的、超功利的。沃尔夫林将艺术形式研究科学化、系统化,用线描和图绘、平面与纵深、封闭与开放、多样与统一、清晰与模糊五组辩证统一的范畴研究文艺复兴时期与巴洛克时期的绘画和雕塑的风格特征。20世纪中期,美国的格林伯格强调艺术的自主性、平面性、抽象性

和媒介纯粹性,为杰克逊·波洛克为代表的抽象表现主义创作提供理论依据,将现代艺术推向新的阶段。

图像学批评是20世纪重要的艺术史研究方法,是一种研究图像的主题和意义的理论,这种艺术史研究方法经常运用于艺术批评中,可以视为一种批评模式,其代表人物是瓦尔堡、潘诺夫斯基、贡布里希以及当代的米歇尔。20世纪初,瓦尔堡建立现代图像学,确立了图像跨学科的阐释方法,按照共同主题将图像与同时代的哲学、文学、宗教、历史甚至占星术等相关知识联系起来,借助其他学科对图像内容进行深层次的辨识和阐发。潘诺夫斯基是图像学研究方法的集大成者,建立了前图像志、图像志、图像学三段式的研究方法。前图像志研究旨在揭示图像的自然意义,依据生活经验来把握其中的事实性主题和表现性主题;图像志研究旨在揭示图像中约定俗成的文化主题,阐述第二性的程式意义,借助历史经典文献阐释图像的意义;图像学研究致力于破解图像中隐藏的密码,挖掘出深藏的内在的文化信息,借助综合的直觉判断和对各种文化史料的分析来获得图像的本质意义。贡布里希主张恢复图像创造的原初语境,了解最初的图像的设计方案,从而限定了图像学理论的研究范围,避免了图像学陷入随意阐释、过度阐释的困境。米歇尔发展了现代图像学,提出了元图像理论,重构了当代图像与意识形态的关系。

结构主义符号学批评借鉴了语言学研究方法,发展成为重要的批评理论。瑞士著名的语言学家索绪尔提出了一系列语言研究范畴:能指与所指、共时与历时、组合和聚合、言语和语言,这些范畴成为结构主义符号学的重要基石。法国的列维-施特劳斯运用言语和语言二元对立分析模式,寻求文学艺术表层之下的深层结构。布拉格学派的代表人物雅各布森将组合和聚合理论进一步拓展,提出了隐喻和转喻两种基本的语言修辞方式,并运用于文学艺术研究中。法国的罗兰·巴特将转喻和隐喻理论进一步发展成为重要的图像修辞和图像编码理论。罗兰·巴特提出了图像结构分层说,第一层是语言信息层,第二层是外延图像层,第三层是内涵图像层;符号学研究的重点是内涵图像层,挖掘出隐含的、内在的、经过巧妙编码的信息,观众需要依据某种文化系统才能解读其中蕴含的信息。罗兰·巴特运用语言学模式研究现代神话——大众文化。神话是一个二级符号系统,在一级语言学符号系统中的能指和所指成为二级神话符号系统中的能指,从而意指新的意涵。总之,结构主义符号学将艺术视为一种符号,批评是一种符号内部结构系统的研究,并不指涉外界的事物。

艺术心理学批评代表人物是弗洛伊德、荣格、阿恩海姆和拉康。20世纪弗洛伊德的精神分析学揭示了无意识心理对艺术创作的深刻影响，弗洛伊德认为，艺术是无意识本能欲望的升华，艺术创作的心理机制与梦的心理机制相同。被压抑在无意识深处的本能欲望，通过凝缩、置换、象征、隐喻等方式，曲折地呈现出来。艺术创作是艺术家的白日梦，艺术家通过创作，使未满足的本能欲望实现了替代性的满足和审美的升华。一部艺术作品可以被视为改装了的梦，所以超现实主义、表现主义、荒诞派艺术，都可以用精神分析法深入挖掘作品背后的无意识心理。荣格在无意识理论的基础上提出了集体无意识理论，为精神分析增加了历史、文化的维度。集体无意识是人类积淀在心灵深处共同的族群记忆，其主要内容是原型。原型在梦境、幻觉中偶尔被触及，在创作中，艺术家将集体无意识原型呈现为审美意象。原型在不同的历史时期反复出现于文艺作品中，原型批评就是通过审美意象揭示一个民族的集体无意识心理。阿恩海姆的完形批评剖析艺术活动的心理特征，提出了完形说、异质同构说和张力说。主体心理在知觉活动中具有完形的特征，物理现实与心理事实之间也有相似的结构，艺术批评以张力为中心对艺术作品色彩、线条等视觉元素展开分析。

女性主义批评是20世纪六七十年代以后独具特色的批评模式，代表人物是美国的凯特·米利特和伊莱恩·肖瓦尔特、法国的露丝·伊利格瑞和埃莱娜·西苏，女性主义先驱是英国的弗吉尼亚·伍尔夫和法国的西蒙娜·德·波伏娃。女性主义批评抨击父权制社会对女性的压抑，在艺术批评中引入女性视角，揭示男性书写的艺术史中对女性形象的歪曲和隐藏的性别歧视，主张重新书写女性艺术史，梳理出几乎湮没的女性主义艺术传统。女性艺术家以女性的视角、话语、意识建构女性艺术的主体性，在创作中摆脱父权制意识形态的残余。英美女性主义侧重于文本内容和意识形态分析，揭示男性中心主义对女性的压迫和歧视；法国女性主义批评侧重于语言批判，通过探讨建构女性话语的可能性达到颠覆男性中心主义的目的。

后殖民主义批评代表人物是法国的弗朗兹·法农，美籍巴勒斯坦裔的爱德华·W. 萨义德、美籍印度裔的佳亚特里·斯皮瓦克以及美籍波斯裔的霍米·巴巴。萨义德的《东方学》一书揭示了西方的殖民叙事对东方的扭曲和偏见，被西方话语建构的东方不是真实的东方，而是在二元对立模式下的虚构的"他者"，目的是反衬西方的文明、理性。艺术批评要有自身的文化立场和民族

身份,敢于发出自己的声音,反对西方的文化霸权和一切统治性的权威话语。法农提出在艺术批评中注重"民族身份"问题,解构殖民文化的叙事逻辑。斯皮瓦克用"属下"概念指代被殖民的失去言说主体的人,强调被殖民者必须建构新的清晰表述自身历史的叙述逻辑。霍米·巴巴则强调"文化差异"消解殖民文化的权威性,承认文化的混杂性、多元性和发展变化特征;不同文本在互动过程中进行比较、对照并参与了彼此的叙事,从而取消了中心和边缘的二元对立。后殖民主义从族群的视角提供了解构殖民叙事的话语资源,否定了西方中心主义,彰显了民族文化身份,为艺术批评建构了新的阐释框架和话语空间。

解构主义批评的哲学基础是德里达的解构主义,德里达反对在场形而上学和逻各斯中心主义,对自柏拉图以来的形而上学传统进行彻底的质疑和否定。解构主义消解了西方传统认知世界的二元对立模式,瓦解了二元对立模式背后隐藏的等级秩序。解构主义挑战权威,反抗经典,否定中心,只承认多元。解构主义后来经过耶鲁学派的继承和发展,同时契合了后结构主义精神,发展成为影响巨大的文学与艺术的批评流派。在艺术批评中,解构主义认为文本不再具有机统一性,不再寻求文本的确定意义和终极真理,打破了结构、系统、权威、习惯、统一逻辑和单一价值对艺术作品的束缚,用一种全新的认知方式和批评视角阐释文本,关注文本中的边缘和细节异质性的元素,使文本释放出新的意义。解构主义通过戏仿、挪用等手法消解权威、否定经典,瓦解了文本主导性的中心意义。

20世纪下半叶出现了分析美学批评,代表人物是美国的莫里斯·韦兹、门罗·比尔兹利、阿瑟·丹托、纳尔逊·古德曼、奥尔德里奇以及英国的理查德·沃尔海姆等。分析美学批评将维特根斯坦的分析哲学方法运用于批评领域,同时契合了语言学转向思潮,注重语言分析和逻辑分析,强调批评概念使用的严谨、准确和清晰。分析美学首先关注"艺术是什么",澄清艺术概念的谬误,形成了反本质主义和新本质主义两种不同的思潮。比尔兹利提出"元批评"理论,强调艺术批评是有关批评陈述的批评。奥尔德里奇从逻辑实证主义出发,将"描述""解释""评价"上升为"关于艺术的谈论"的三种逻辑方式。古德曼将分析美学和符号学美学结合起来,主张艺术批评不要关注形而上的问题,而是研究艺术的审美,致力于艺术作品符号系统内部的句法和语义结构等要素的研究,走向了科学的认知主义。

第四章
社会历史批评

社会历史批评是一种考察文艺和社会历史之间关系的批评理论与方法,它将文艺作品及其现象置于特定的社会历史环境之中,从历史语境和社会文化角度对艺术作品展开阐释。从早期的批评、马克思主义批评、西方马克思主义批评到艺术社会史批评,社会历史批评发展成为视野广阔、适用性强、极具历史深度的批评理论。社会历史批评长期以来对我国的艺术批评影响很大,对艺术创作和实践也有不可替代的重要意义。

第一节　社会历史批评的发展过程和理论概述

一、社会历史批评的早期发展

社会历史批评关注文艺和社会之间的关系。作为一种系统的理论,社会历史批评最早可以溯及意大利历史学家维柯,后经德国学者赫尔德、法国学者斯达尔夫人和丹纳等人的发展,最终得以确立。维柯在《新科学》一书中结合古希腊诗人所生活的社会历史环境来研究古希腊神话和《荷马史诗》,提出了"特定时代,特定方式"的观点。赫尔德认为,文学的产生和繁荣依赖于社会条件的综合因素。斯达尔夫人受孟德斯鸠的影响,注重考察文学产生的社会环境,提出了"自然环境决定"论和"民族精神"说。法国的批评家丹纳主张通过种族、时代和环境来探求文学艺术的创作和发展规律,确立了一套相对完备的社会历史批评体系。

社会历史批评在19世纪的俄国发展极盛,别林斯基、杜勃罗留波夫和车尔尼雪夫斯基都强调文艺与社会现实的密切联系,主张从社会历史的角度考察、分析和评价文学艺术。别林斯基认为文学应该是社会生活的表现,车尔尼雪夫斯基主张美就是生活,杜勃罗留波夫则认为文学是社会欲望的第一表

达者。

马克思主义文艺批评主张"美学"和"历史"的统一,即分析作品时既要把握好美学尺度,又要把握好历史尺度。美学尺度是指艺术作为一种审美的意识形态,必须尊重美的规律,按照美学的标准从事创作;历史尺度是指艺术应当反映一定时期社会生活的本质,揭示历史发展的规律。既然文艺作品要深刻洞察社会生活的本质和历史的必然趋势,那么真实性就成为衡量文艺作品思想内容的重要标准。优秀的文艺作品真实再现了典型环境中的典型人物,作品内容与所反映的社会生活有一种同构关系。马克思将文艺作品放入相应的社会历史环境中进行阐释,从历史的角度揭示作品的意识形态、主题思想、社会意义和历史价值。因此,就实质而言,马克思主义文艺批评属于社会历史批评,也可以说是社会历史批评的一种**重**要形式,标志着社会历史批评发展到一个新的阶段。自此以后,马克思主义文艺批评成为社会历史批评的主流,与非马克思主义的社会历史批评一起,共同建构了批评的理论大厦。

马克思、恩格斯主张经济基础决定上层建筑,把经济状况及相关的阶级关系分析提升到首要地位,将文艺与社会现实联系起来,特别欣赏现实主义艺术,强调艺术要"真实地评述人类关系"。虽然马克思、恩格斯有不少关于艺术的论述,但并没有系统的艺术理论,特别是对于作为上层建筑意识形态的艺术与经济基础的相互关系、艺术与相关的阶级关系的作用机制没有清晰的阐释,这就给后来的西方马克思主义留下了发展的空间。

俄国的梅林、普列汉诺夫等人使马克思主义的社会历史批评得到进一步发展。梅林用马克思主义的阶级范畴分析德国文学的重要人物,关注艺术家的政治身份与创作身份之间的关系。他认为文艺及文艺批评最终是由经济基础决定的,在资本主义生产关系支配下的文化生产不可能出现真正的无产阶级的艺术。普列汉诺夫反驳艺术起源的"游戏说",认为劳动先于艺术,艺术起源于劳动,进而认为艺术归根到底由经济所决定。文学艺术对社会生活——政治制度和经济状况的反映不是直接的,需要经过由阶级斗争所决定的社会心理中介的沟通和联结。

二、西方马克思主义批评

20世纪二三十年代,由于苏联把马克思主义理论僵化、教条化,以及西方

社会持续出现社会危机，西方社会一些马克思主义学者对马克思主义的深刻反思和重新发现，将社会历史批评推向了一个新的阶段。

西方马克思主义创始人卢卡奇试图"以总体性重建马克思主义体系"，提出西方进行的运动应当是一个包括政治、经济、文化在内的总体革命。在卢卡奇看来，资本主义社会是一个"物化"的社会，一切人的关系都已被转换成物的关系，因此，他主张用艺术和审美来消除"物化"，复归人性。卢卡奇认为艺术不能脱离现实，伟大的艺术作品总是与现实主义连接在一起，艺术（作品）是对外部世界的反映，不是机械的偶然联系起来的细节，而是全面的主体性对全面的客体性的把握，是对社会的全面的整体的认识。

意大利马克思主义者葛兰西从其实践哲学出发，反对简单地用经济因果关系解释社会历史发展过程。在他看来，人们的思想方式、价值观念也会对社会发展产生影响，它们将直接影响社会发展的具体内容。因此，在强调文艺与社会生活的联系的基础上，他特别重视文艺与政治的关系。文艺根源于现实的社会生活，文艺家要深入现实的社会生活，要经由作品传达自己的政治态度和生活态度。文艺要为人民大众服务，文艺家要成为"有机知识分子"，要创作表达人民情感、体现民族性的"民族——人民的文学"。葛兰西希望作为主体的"有机知识分子"——文艺家提供给大众特定的意识形态和信仰体系，以对抗资产阶级的"文化霸权"，实现无产阶级对文化的领导权。他认为文学应当是深厚历史内容和高度审美价值的统一，并将二者视为自己文艺批评的基本标准，主张"对道德、情感和世界观的批评，同美学批评或纯粹的艺术批评和谐地冶于一炉"[1]。葛兰西还认为在进行文艺批评时，特别是分析"经典作家"的作品时，批评家要保持一定的审美距离，才能对作品做出适当的评价。

卢卡奇和葛兰西在反对庸俗经济决定论的基础上对艺术与社会关系的全新探索，给后续的马克思主义社会历史批评开辟了新的路线，即重视艺术批评同意识形态关系的同时日益凸显出社会文化批评的走向。沿着这条新路，西方马克思主义学者不断拓宽着"社会历史"的内涵。本雅明、阿多诺、马尔库塞、伊格尔顿等著名的西方马克思主义者皆如此。

本雅明、阿多诺和马尔库塞均是西方马克思主义法兰克福学派的重要代表。法兰克福学派高举"批判理论"大旗，审视、研究进而批评资本主义社

[1] [意]葛兰西：《论文学》，吕同六译，人民文学出版社1983年版，第6页。

会,美学艺术批判是其社会批判理论的有机组成部分。相对于卢卡奇等西方马克思主义的早期创始人而言,法兰克福学派认为资本主义的发展已经有所变化,进入"发达工业社会"。卢卡奇所强调的总体性失去了变革的势能,成为反对变革的总体性,作为变革的主体的无产阶级及其意识不再是批判理论的立论点。批判理论要批判"发达工业社会"对人性的否定,而艺术从社会层面找寻人性堕落和异化的根源,要具有反抗社会、使人性复归和解放的重要功能。

瓦尔特·本雅明认为,"发达工业社会"这个特殊的世界类型的生产方式和生活方式带来破碎、无序和不连贯的感受,这种体验被投射到现代艺术创作中,使现代艺术成为一种关于"发达工业社会"的社会生活状况及人的生存处境的"寓言"。艺术不再具有古典艺术所具有的明晰的总体性意识和总体性原则,只能用"寓言"而非"象征"的方式把握社会状况,进而透视"发达工业社会"扭曲的社会文化形态。

本雅明把自己所处的时代称为"艺术裂变的时代",在这个时代现代艺术崛起。在《作为生产者的作者》和《机械复制时代的艺术作品》等著作中,他认为现代科技和生产力的发展给艺术生产和艺术本身带来了根本性的变化。艺术生产是马克思在《〈政治经济学批判〉导言》中提出的一个重要观点。在马克思看来,有两种艺术生产,一是作为精神生产方式的艺术活动,一是作为商品的精神产品的生产活动。本雅明受其启发,认为艺术生产同物质生产一样是一个由生产、产品和消费构成的动态过程。艺术生产者和艺术消费者构成的艺术生产关系是由一个时代的艺术生产力的发展状况所决定的。艺术生产技术的变革是艺术生产力的重大变革,必然导致艺术生产关系的变化,进而导致艺术的创作、艺术的分析和评价以及艺术本身的变化。在本雅明看来,这个艺术生产技术的变革就是机械复制时代的到来。

在机械复制时代,传统艺术的"灵韵"消失,艺术的价值已由崇拜价值转为展示价值。"灵韵"在本雅明那里语义模糊,大致用来指涉艺术的独特性、自主性、唯一性、权威性、完满性和神圣性等,是传统社会结构赋予艺术的特性。在发达工业社会崇拜价值为展示价值所取代,艺术不再被视为经由仪式感确认的天才的杰作,而是经常且方便地被展示的消费品。从艺术与大众关系上看,在传统社会中,大众对艺术作品凝神观照、欣赏膜拜;而在机械复制时代,艺术作品成为消遣娱乐的工具。不仅如此,随着资本主义的发展和社会结

构的变化、艺术形式、艺术技巧、艺术特性、艺术功能和艺术生产技术等诸多涉及艺术阐释的方面,都发生了深刻的变化。

西奥多·阿多诺的美学和艺术理论建基于其"否定的辩证法"思想。"否定的辩证法"相对于启蒙的辩证法而言,主张非同一性原则,认为"总体性""同一性"都是虚假的,多样的统一必然意味着否定个别事物的特殊性,因此消灭了个体性和差异性的总体性是虚幻的,"整体是虚假的"。在阿多诺看来,"发达工业社会"就是一个虚假的同一性的社会,是一个压制人的个体性、使人异化为无差别的"原子"的社会。"否定的辩证法"就是对"发达工业社会"的批判,是通过打破"同一性"的幻想来寻找真理。

艺术与社会的关系就是否定的辩证关系,"艺术是对社会的否定的认识",艺术不能"复制社会现实",复制意味着艺术支持"发达工业社会"虚假的同一性,因此艺术应当采取"断片""陌生化"和"极端丑"的样态,成为一个需要被深究的谜题,来反整一、反和谐、反虚假的美。也就是说艺术应当站在社会的对立面,应当保持艺术的自律性。

艺术的自律性是相对于社会而言的,没有艺术与社会的关系也就无所谓艺术的自律性,因此艺术的自律性也是艺术的社会功能所在。就艺术的功能而言,艺术还承担着对文化工业批判的重任。阿多诺认为,大众文化是文化的异化、艺术的异化,是启蒙辩证法导致的恶果,它通过操控大众的意识和潜意识,使大众处于被包裹在一种外表之下而不自知的状态,他们趣味浅薄、思想扁平、个性虚假、逃避现实,丧失了独立精神。因此,艺术必须冲破以大众文化为表征的虚假外表,重新建构艺术与社会之间否定的辩证关系。为此,阿多诺特别看重现代艺术,认为现代艺术具有不与现实的强制同一性相妥协的批判精神,特别是现代艺术的形式更是这种批判精神的真切体现。现代艺术以其不符合传统审美要求的怪诞形式,拒绝异化、抵制常规、质疑权威、反抗绝对。在阿多诺那里,形式是审美的中介物,是作品"在自身中得以反思的客观条件"[2]。现代艺术形式构成了现代艺术作品对"发达工业社会"的省思和批判。

赫伯特·马尔库塞的美学和艺术理论建基于其社会批判理论,又是其社会批判理论的重要组成部分。马尔库塞认为作为"发达工业社会"的现代社

[2] [德]阿多诺:《美学理论》,王柯平译,四川人民出版社1998年版,第251页。

是一个盛行"肯定文化"、只有认同而没有批判的单向度的社会。现代社会由于技术进步发展出一套程序制度和技术理性,潜移默化地改变着每一个个体,所谓改变都是在肯定这个社会的基础上进行的,同时又是对这个社会的再次肯定。单向度的社会里的人必然是单向度的人,是因消费至上原则而把自己的非本质需要当作本质需要的人,是把物质需求当作根本需求的人,是本性遭到扭曲的人。因此,在马尔库塞看来,只有先改变社会中的人的意识,才有可能改变现存社会;而要改变人的意识,则要先改变人的本能心理结构。

马尔库塞把马克思的劳动是人的本质的思想与弗洛伊德的心理本能学说结合起来,提出了"爱欲解放论"。马尔库塞认为,劳动是基本的"爱欲"活动,使人能够获得全面而持久的快乐,但"发达工业社会"的技术理性使人的劳动单调、机械且工具化,使人不能再通过劳动获得爱欲的释放以及各种器官和机能的自由消遣,摧残了人的本质。因此,马尔库塞主张进行心理和本能革命,建立"新感性",塑造具有"新感性"的人。"新感性"是相对于传统的感受力而言的新的感受力,"在压抑理性的限制(和力量)之外,涌现出一个视野,它给感性和理性之间,揭示出一种崭新的关系"[3],一种和谐的新关系。因此,具有"新感性"的人就是感性和理性处于和谐自由状态的人,是能够摆脱社会历史条件的束缚而具有独立性的个体,是可以承担造就和建设新社会使命的历史主体。由于具有"新感性"的社会主体承担着改变现实社会的重任,而艺术是生成"新感性"的最好方式,马尔库塞于是将艺术与社会变革联系起来,使艺术具有了政治解放的功能。在马尔库塞看来,艺术生成的"新感性"是一种新的感受世界的方式,体现了一种新的价值观。"艺术应当不仅在文化上,并且在物质上都成为生产力。作为这种生产力,艺术会是塑造事物的'现象'和性质、塑造现实、塑造生活方式的整合因素。"[4]与经典马克思主义理论强调艺术的内容之于艺术的政治功能的重要作用不同,马尔库塞认为艺术的政治功能重点在于艺术的美学形式。在他看来,作为进行社会整合的中介力量,艺术形式既能将熟悉的现实内容加以转化,又能凸显艺术的自律性。"艺术作品只有作为自律的作品,才能同政治发生关系。就艺术作品的社会功用

[3] [美]赫伯特·马尔库塞:《审美之维》,李小兵译,广西师范大学出版社2001年版,第104页。

[4] 同上书,第105页。

看,审美形式是根本的。形式的性质,否定着那些压抑人的社会的性质。"[5]艺术形式的革新是通过将熟悉的内容和经验转化后产生"陌生化"的效果,艺术破坏了人们惯常的感知方式和理解定势,创造了一个比现实的真实更真实的世界,使人们意识到反抗既定社会秩序的必要性。也就是说,艺术的自律性抵制艺术对现实社会内容的复制,确保了艺术对现实社会的否定性立场。由于"发达工业社会"中阶级斗争已经不是社会发展的主要动力,因此转化为艺术形式的现实内容不再是阶级斗争,而更多的是个人抵抗异化复归完整的人性。

特里·伊格尔顿是在本雅明、阿多诺和马尔库塞等影响下成长起来的马克思主义者。与法兰克福学派的诸成员一样,伊格尔顿认为,对现阶段的资本主义社会进行认识和解释,需要对马克思主义再发现。基于此,伊格尔顿把雷蒙德·威廉斯的文化唯物主义与阿尔都塞的意识形态理论结合在一起,将文学艺术视为文化生产,将文学、政治、历史、哲学、宗教等一般文化形态都视为"文学"。因此,他的文艺批评是从文学研究出发,涉及不同社会历史条件下文化现象分析的文化批评。

"意识形态"是伊格尔顿进行文艺批评的核心概念。他没有给出明确定义,只是大致将意识形态界定为"那些与社会权力的维护和再生有着某种联系的感觉、评价、理解和信仰的模式"[6]。伊格尔顿认为作为上层建筑的文学艺术是社会意识形态的一部分,文学艺术的意识形态性决定了文学艺术与社会历史现实有着密切的联系,因而文学艺术也具有强烈的政治性。但是,伊格尔顿反对将文学艺术视为占统治地位的意识形态的直接反映,也不认为文学艺术作品是艺术家阶级意识形态的反映。在他看来,文学艺术与社会历史之间的关系是间接而非直接的,文学艺术并不是被动地反映经济基础和意识形态,文学具有相对的独立性,并不会完全屈从于意识形态的操纵,文学形式有一定的自主性。文学形式的发展与变化将影响到大众感知方式的变化,从而进一步影响到意识形态的变化。所以说,文学受到一定时期主流意识形态的影响,但是文学通过审美形式的革新,对社会意识形态又具有不可忽略的甚至颠覆性的反作用。

[5] [美]赫伯特·马尔库塞:《审美之维》,李小兵译,广西师范大学出版社2001年版,第225页。

[6] [英]特里·伊格尔顿:《文学原理引论》,刘峰译,文化艺术出版社1987年版,第18页。

为了避免上层建筑意识形态与经济基础之间的庸俗决定论,伊格尔顿强调艺术生产论,着力解决作为意识形态的艺术和作为生产的艺术之间的关系问题。受马克思、本雅明和约翰·伯格的启发,伊格尔顿认为艺术生产既是意识形态的生产,又是商品生产,是社会生产的一部分。就作为商品生产的艺术而言,在艺术生产中,艺术家成为雇佣劳动者,艺术家和受众之间的关系成为生产者和消费者之间的关系,艺术作品是资本竞逐的对象,甚至其自身也是资本,技术进步对艺术生产至关重要。就作为意识形态的艺术而言,艺术生产首先是一种最主要的精神生产,艺术生产受意识形态的影响和制约,艺术形式和艺术创作方式体现了维持艺术生产关系的意识形态,艺术生产方式及其意义内化为艺术创作方式和艺术形式要素。由此,伊格尔顿既把艺术当作一种生产方式,又把它当作一种经验来分析,将二者结合了起来。

三、艺术社会史研究

值得注意的是,在20世纪六七十年代,西方艺术史学界出现了艺术社会史研究方法的复兴。作为一种艺术史研究的方法和批评模式,艺术社会史将艺术作品与社会历史联结起来,关注社会政治环境对艺术史学的影响。艺术社会史研究将艺术和社会的关系作为研究和批评的核心,"它们都不再局限于艺术的'内部'研究,而日益注重将艺术与其外部的社会环境结合起来"[7]。

艺术社会史的发展最早可追溯到瓦萨里对艺术赞助人的研究,其后随着艺术史和社会学的学科独立,在一系列有关艺术与社会之间关系的理论的影响下逐渐成熟起来。布克哈特是艺术社会史研究中一个里程碑式的人物,其《意大利文艺复兴时期的文化》一书展示了社会性因素对艺术发展的影响,此后经潘诺夫斯基一直到瓦尔堡学派的研究思路皆是如此。20世纪初,艺术社会史研究方法和批评模式被再次发现。马克思主义契合了艺术史家追求艺术作品的分析和阐释科学性的要求,成了艺术社会史发展的主要理论资源。例如弗朗西斯·克林金德、弗里德里克·安塔尔等早期马克思主义艺术社会史学者,将艺术置于现存的社会交往结构之中进行考察。阿诺德·豪泽尔是早期马克思主义艺术社会史研究的代表人物,他将艺术史梳理为艺术风格的变

[7] 诸葛沂:《艺术社会史的界别和范式更新》,《学术研究》2017年第2期。

迁史，认为阶级关系及阶级意识的变化是艺术风格变迁的主要社会动因，政治、经济、社会制度、思想观念、科技水平等诸多社会因素直接影响着艺术的发展。例如豪泽尔在解释中世纪罗马式艺术的形成和发展时，将其视为一种贵族的艺术，并将其与世俗和宗教贵族的财富和权力以及阶级地位联系起来；在解释印象派绘画的形成与发展时，则将其与工业技术进步带来的社会生活组织和生活节奏的变化联系起来。由于将艺术史的发展直接归因于社会因素，豪泽尔遭到了以贡布里希为代表的诸多艺术史家的批评，认为其方法过于笼统和粗糙。

与豪泽尔等早期马克思主义艺术社会史家不同，新马克思主义艺术社会史家认为艺术并非镜面式地反映了社会历史和意识形态，而是强调研究者应当动态地考察艺术与社会之间的关系。20世纪70年代开始，T.J.克拉克和哈吉尼克劳均认为艺术与阶级、艺术与意识形态之间应当构想为一种辩证关系。

哈吉尼克劳认为，艺术是社会阶级的意识形态的具体表达，艺术本身就是社会意识形态的组成部分。艺术风格是艺术的内容和形式的特定组合，内容和形式通过艺术风格表达了一个社会阶级的意识形态、观念、信仰和价值观。

T.J.克拉克在处理艺术与社会意识形态、艺术与社会阶级之间的关系时，比哈吉尼克劳更进一步，他明确提出要回避"关于艺术作品'反映'意识形态、社会关系或者历史这一概念"，"艺术社会史不应该把历史当作艺术作品的'背景'"[8]，艺术社会史研究要发掘具体的社会历史进程和社会矛盾，需要发掘"反映"概念背后所掩藏的"具体事项"。在T.J.克拉克看来，诸如技术方式、图画传统、赞助人体制等具体的社会因素都是艺术生产中重要的"具体事项"，都会对艺术创作及艺术的发展产生影响，而贯穿其中的最重要因素则是意识形态。T.J.克拉克认为，艺术生产意识形态，意识形态通过成为艺术创作的题材或者"素材"而发挥作用，但艺术作品不只是表达意识形态，更会影响、破坏甚至颠覆某种意识形态。艺术作品总是或隐或显地表明一种意识形态的立场，或支持或反对某种意识形态。

作为一位马克思主义艺术社会史家，T.J.克拉克肯定经济基础对于意识形态的重要作用，但不同于庸俗马克思主义的"经济基础决定论"，T.J.克拉

[8] 转引自马尔科姆·巴纳德《理解视觉文化的方法》，常宁生译，商务印书馆2013年版，第172页。

克把经济基础视为一个"表征的领域"。它并不比包括意识形态在内的其他表征系统更为基础,但所有其他的表征系统都围绕着经济表征而组织起来,经济表征和其他表征系统一起使社会秩序得以确立和维持。作为一种社会秩序的阶级关系,就是由经济表征和其他表征一起确立和维持的。由于意识形态能使知识和意义看似自然形成而非构建之物,经济表征就在意识形态的加持下,使社会的阶级关系进一步固化。由此,T. J. 克拉克形成了考察和理解艺术的全新模式,即艺术不能直接表现"阶级"和"意识形态",但意识形态和阶级变化会影响艺术创作和艺术发展,只有当意识形态和阶级的变化使艺术创作的方式发生根本性的变化时,也就是影响到"作品的视觉结构"时,意识形态和阶级变化就成了艺术发展和变革的根本原因。

第二节 社会历史批评的理论特色和操作方法

一、社会历史批评的理论特色

社会历史批评最基本的原则和最鲜明的特色就是强调艺术与社会之间的联系,注重从社会历史发展的角度考察和评价文艺现象。在社会历史批评看来,艺术只有在与社会的关系中才能得到确证。社会历史批评家论及艺术与社会的关系时,阐述了持续产生重大影响的观点:"艺术是社会生活的反映""作为上层建筑的艺术由经济基础所决定""艺术是一种生产活动"等。就"艺术是社会生活的反映"而言,社会历史批评家的分歧在于把艺术看作社会生活的机械的镜面式的反映还是能动的反映,镜面式的反映被很多批评家视为庸俗反映论。就艺术与经济基础的关系而言,庸俗决定论认为艺术完全由经济基础所决定,但更多的批评家反对将经济基础视为艺术发展的唯一决定因素,如众多西方马克思主义批评家认为,艺术在最终意义上决定于经济基础,但政治、道德、宗教、哲学、心理等其他社会因素对艺术的发展同样具有非常重要的影响。以 T. J. 克拉克为代表的艺术社会史学者将经济因素与其他社会因素放在同等的位置上,只不过相比较而言,经济因素更为重要而已。因此,艺术与社会生活之间的关系比较复杂,两者不是一种同步对应的关系。这种复杂性也表现在基于马克思主义思想的社会历史批评家对艺术生产的认识

上，他们重点考察了艺术生产与社会物质生产之间的不平衡关系，分析了艺术精神生产和物质生产之间的关系，阐释了艺术生产不仅是一种纯粹的精神生产，还是精神生产与物质生产的统一等问题。

在社会历史批评的发展中，马克思主义批评把艺术与意识形态的关系问题视为核心命题之一。经典马克思主义、西方马克思主义以及艺术社会史批评都反对庸俗马克思主义对艺术与意识形态关系的看法，即反对把艺术视为意识形态的机械反映、意识形态是艺术的全部内容的僵化观点。

经典马克思主义认为意识形态主要是指建立在一定经济基础之上的观念上层建筑，它包括政治、法律、道德、艺术、宗教、哲学等思想观点。西方马克思主义和艺术社会史则将意识形态与阶级或阶级意识的合法化，将文化工业、文化霸权、社会的权力系统、人的异化、语言的异化等联系起来，甚至直接将意识形态理解为一种虚假意识。

艺术是一种意识形态，但艺术不等同于意识形态，更不能等同于阶级意识形态。经典马克思主义强调艺术的意识形态性，但并不否认艺术中还包括很多非意识形态的要素，西方马克思主义者和艺术社会史家则是在艺术的意识形态和非意识形态要素的矛盾关系中理解艺术的意识形态属性。在他们看来，艺术是以某种审美形式间接表达意识形态，也就是说，他们承认艺术的相对自主性，意识形态只是艺术的一种功能、一种属性，并不构成艺术的全部。例如法兰克福学派就是从艺术的意识形态功能的角度来考察和分析艺术与意识形态的关系，将艺术视为对社会现实的批判和对抗。

社会历史批评还将艺术视为意识形态的生产，从艺术生产的角度来看待艺术与意识形态之间的关系，通过分析艺术生产与一般生产方式的联系、区别和相互作用，来说明作为审美意识形态的艺术的功能、价值和独特性。

社会历史批评强调艺术对社会的介入性，因此十分注重艺术的认知、教育、引导和批判等社会功能。在社会历史批评看来，艺术是把握世界的一种方式，艺术的认知主义可以使人们了解社会生活的历史和现实图景，了解社会各阶级和阶层的审美风尚、精神要求，了解政治、经济、文化等在社会生活中发生作用的方式。艺术的教育和引导功能是指艺术可以影响人们的宗教信仰、社会习惯、自我意识、思想倾向、社会观念、道德意识和伦理规范等社会生活的诸多内容，因此社会历史批评着力分析作为社会意识形态的艺术对不同阶级、不同阶层、不同群体、不同个体的社会利益的基本态度，从而展示艺术在自我和

社会的构建中所起的重要作用。艺术的社会批判功能在西方马克思主义的社会历史批评中体现得最为鲜明。西方马克思主义把艺术视为批判资本主义社会的重要工具和武器,通过艺术揭示异化的社会现实,解构资本主义的商品逻辑,重塑人的主体性格和社会心理,挖掘艺术的政治潜能,从而摆脱资产阶级的统治,进而实现人的全面解放。

二、社会历史批评的操作方法

1. 阐释艺术作品的社会历史内容

艺术与社会的关系是社会历史批评关注的核心,因此社会历史批评注重对艺术作品内容的分析和阐释,通过对艺术作品的题材、主题、细节、情节、情感等内容要素的分析,区分艺术作品的表层内容和深层内容,进而挖掘艺术作品的社会意涵。具体而言,社会历史批评对艺术作品的内容分析可以采取以下方法:分析作品中与现实相关的情感表达;考察艺术作品关涉的时代、环境、种族、民族、宗教、性别、教育等社会内容;揭示并分析艺术作品中主导的意识形态,了解作品是强化还是批判了该意识形态;分析艺术作品中确立的阶级阶层意识、阶级阶层结构和所展示的阶级阶层冲突,考察与之相关的经济生产和消费方式;分析艺术作品的哪些内容得以强调而哪些内容被刻意忽视,考察艺术作品内容指向的社会目标和意义,考察艺术作品的创作动机,揭示艺术作品的时代特色和历史价值。

社会历史批评需要将作品与相应的社会历史内容联系起来加以考察,许多作品题材内容与相应的历史事件有同构关系。例如,毕加索的巨型油画《格尔尼卡》,用立体主义手法并借助平面几何图形的组合方式,控诉了德国法西斯的战争罪行。虽然此作品为现代主义艺术风格,但是拥有深刻的社会历史内容。1937年德国法西斯轰炸了西班牙小镇格尔尼卡,造成大量的平民死亡,格尔尼卡被夷为平地。毕加索义愤填膺,创造了一系列痛苦、绝望、恐怖的艺术形象,抱着死去的婴儿号啕大哭的母亲、濒死长嘶的战马、握着残剑的断臂、身残倒地的士兵……毕加索以黑白灰色块为基调,表达对人类苦难的无限悲悯,对惨绝人寰的血腥暴行的强烈控诉。社会历史批评将艺术作品与历史内容联结起来,从而领悟作者的情感表达,揭示出作品的历史价值。

2. 考察艺术家社会地位、生活境遇与作品的风格、手法、主题和题材选择等之间的关系

社会历史批评在对艺术作品进行分析时,常常把作品的思想情感与艺术家个体的社会地位和自我意识联系起来,而艺术家的思想情感往往是在特定的社会历史环境和人生境遇影响下形成的。艺术家所处的社会经济地位和意识形态环境,所处的艺术环境以及时代的艺术思潮,影响着艺术家的情感思想、审美倾向和对时代环境的认知,并在其艺术作品中呈现出来。因此,社会历史批评主张结合艺术家的生平际遇,考察其在历史时期中所处的经济地位或阶级地位,领悟艺术家的思想情感,进而展开文本分析。社会历史批评通过文本分析揭示艺术家的创作思想、审美风格、情感倾向,建立艺术家的个性特征与艺术作品的社会历史内容的联系,在深入了解艺术家个体际遇的同时,也把握艺术作品的社会内涵。

清代恽南田的作品提供了社会历史批评的典型案例。明清朝代更迭,恽南田和父兄一起在东南沿海一带参与了反抗清朝统治的斗争,家人惨遭屠戮。国破家亡的惨痛遭遇,时代环境的巨大变化,使恽南田一生漂泊羁旅、颠沛流离、居无定所,他先后流落到罗浮、广州、福建,后来又削发为僧。恽南田将人生感怀和故国之思,融于山水画的创作之中,所以他的山水画总有一种挥之不去的孤寂、凄寒、荒乱的情绪。《仿王孟端笔意乱石鸣泉图》等作品,描绘乱石鸣泉、乱草寒烟、乱山乔木、荒天迥地等题材,"乱"是他的山水画意境的典型特征,乱不是卓率、杂乱、没有条理,而是他体验到的生命本真,是他的人生际遇和思想情感在艺术作品中的映射。其意象在六合之表,荣落在四时之外。恽南田要创造一个超越四时的纯粹的心灵的境界,寄托他对生命的深切感悟,诉说他的遗民情怀。朱良志说:"他用'乱'的笔墨,创造'乱'的境界,表现凄迷的'乱'的情愫。"[9]无论是风中的乱叶、地上偃仰的衰草,还是栖而复惊的乱鸦,融入了恽南田人生如寄、无可奈何的生命体验,这些寻常的意象成为艺术家荒乱、漂泊、倥偬的生活境遇的真实写照。

3. 结合社会历史内容对艺术作品进行审美形式分析

社会历史批评强调艺术对社会的介入,特别关注艺术的社会内容,强调艺术作品的真实性、思想性、倾向性。在社会历史批评家看来,艺术作品需要体

[9] 朱良志:《南画十六观》,北京大学出版社2013年版,第553页。

现具体的社会关系和真实的社会本质,需要体现一定时期历史的发展趋势和社会生活的深刻本质,所以艺术作品应当具备一定的社会历史深度,应当体现特定时代人们的价值取向、人格追求、文化心理和政治要求。当然,过分看重社会历史因素会使艺术批评堕入庸俗社会学的泥淖。因此社会历史批评需要将作品的内容和形式分析结合起来,在强调社会内容的同时也要重视艺术的审美特性和形式问题。马克思、恩格斯强调对艺术作品进行分析时要遵循历史的原则和美学的原则,历史的原则是指作品内容揭示了历史发展的本质规律,美学的原则是指艺术作品需要创造具有极高的审美价值的艺术形式。西方马克思主义学者以辩证的观点看待艺术的内容与形式之间的关系,注意分析艺术的审美形式与意识形态、阶级意识、经济结构、社会文化心理等社会因素之间的隐秘而深层的关系。例如,卢卡奇明确提出"我们坚决否认意识形态能够成为艺术作品的美学成就的标准"[10],强调艺术形式具有独立的不依赖于意识形态的审美价值;葛兰西也强调"形式与表现方式是一致的;坚持'形式',正是执着于内容,纠正传统的华而不实的文风的一种实际手段;后者败坏了任何文化形式"[11]。

艺术作品的审美形式与特定时代的文化思潮、美学风尚息息相关,所以,社会历史批评不是单纯的文本形式的内部研究,而是将文本放置于一定的时代背景考察形式特征。例如,阐释徐悲鸿新国画的形式特征,要将徐悲鸿艺术创作与历史语境联系起来。受到五四新文化启蒙思想的洗礼,徐悲鸿发现,中国传统文化缺乏科学精神,绘画艺术写实能力缺失。西方艺术注重对物象精确描摹,正是西方文化科学精神的体现。中国绘画放弃了对自然的深入观察,一味地临摹古人,追求"逸笔草草,不求形似",导致中国画的颓坏。徐悲鸿认为,艺术家同样要有科学求真的精神,如果再不师法造化,中国艺术必将消亡。所以,徐悲鸿提出素描为一切造型艺术之基础的主张,将写实主义艺术精神作为一生的信仰。他的《九方皋》等国画作品在艺术形式上突破了传统的形式语言,吸收了西方素描技法,构图宏大严谨,注重表现物象的体积、光影和块面结构,造型极为精准,立体感极强,轮廓线遒厚有力。徐悲鸿在九方皋身上擅长用笔、在骏马身上擅长用墨,整幅作品又充满了中国画笔墨情趣。《九方皋》融入西方写实主义技法,创造出中西结合的形式语言。徐悲鸿改良中国

[10] [匈]卢卡奇:《卢卡奇自传》,杜章智等编译,社会科学文献出版社1986年版,第149页。
[11] [意]葛兰西:《论文学》,吕同六译,人民文学出版社1983年版,第27页。

画的主张以及对艺术形式的探索,呼应了追求科学、探索真理、追求思想启蒙的时代精神。

第三节 社会历史批评范例

一、社会历史批评视野中的雅克·路易·大卫《马拉之死》

《马拉之死》是法国新古典主义的代表人物雅克·路易·大卫最重要的作品之一。在社会历史批评视阈中,《马拉之死》的创作背景、创作意图、对具体社会历史事件的呈现方式、艺术家对作品的内容和形式的设计安排,以及艺术家创作前后重大转换的政治立场,都彰显出艺术与社会之间复杂的关系。

雅克·路易·大卫《马拉之死》

《马拉之死》创作于 1793 年,用以纪念法国大革命中雅各宾派的政治人物保尔·马拉。雅各宾派是法国大革命时期最为激进的革命派别,大卫在大革命早期就加入其中,赞成将法王路易十六送上断头台。大卫后来在国民政府中任职,成为国民大会议员和人民教育委员会委员。

1792 年法兰西第一共和国成立,宣告了国王、天主教会和贵族共同统治的旧制度的终结。虽然法国成为宪政共和国,但保皇派与革命派之间的斗争依然激烈。1793 年 7 月 13 日晚,一名叫夏洛蒂·科黛的女子以欺骗的手段进入马拉的浴室并将其刺杀于浴缸中。马拉是革命派的领袖人物,他和其他为革命而死的人被革命派视为"殉道者",革命政府希望作为法国大革命"宣传大使"的大卫能够让人们看到马拉被刺杀的场景,将以马拉为代表的"殉道者"塑造成英雄,用以传达大革命的理念,即推翻国王、天主教会和贵族对法国的共同统治,既要摧毁君主专制,又要摧毁教会制度。

为了满足革命政府的要求,大卫的创作极富革命性。革命性首先体现在《马拉之死》是大卫完全基于观察创作的结果,契合了时代的发展。法国大革命时期是一个推崇理性思考、经验观察的时代,是一个法国人的生活不断世俗化的时代。据说,大卫亲赴马拉被刺的现场,震惊之余,迅速记录下真实的场景,作为其艺术创作的现实基础。

大卫的革命性还体现在与以往的古典时期作品的场景不同,《马拉之死》是对革命事件的记录。大卫采用写实手法,再现了马拉遇害的现场。画面中马拉倒在浴缸里,胸前的伤口流出的鲜血清晰可见,马拉的身前是一个放置着墨水和便签的工作台木箱,行凶的凶器就在画面左下角的地板上,而马拉的手中握着一支鹅毛笔和一份正在审批的信件。夏洛蒂·科黛正是以这封信得以接近马拉,信上写着:"1793 年 7 月 13 日,玛丽·安娜·夏洛蒂·科黛致公民马拉,'我'十分不幸,指望能够得到您的慈善,这就足够了。"木箱的便签上写的则是:"请把这五个法郎的纸币给一位五个孩子的母亲,她的丈夫为祖国献出了自己的生命。"经由这两段文字,大卫想通过编织谎言的夏洛蒂·科黛衬托马拉的无辜,让人们看到马拉为法国大革命所作出的牺牲。

为进一步营造马拉的"殉道者"、英雄或者"圣徒"的形象,大卫艺术化地处理了马拉因皮肤病所致的丑陋痕迹,使其身形良好,并且为马拉设置了一个简洁而朴素的空间,以凸显其作为"人民之子"的低调和内敛。画面右上角和

侧卧着的马拉保持着光线的均衡,如此一来,马拉看似刚从十字架上被取下的受难的耶稣,神态安静且悲悯,让人不禁联想到《圣母怜子像》中哀悼基督的场景。木箱上犹如铭文一般的文字"À Marat",即"致马拉",都极具视觉冲击力,庄重而肃穆、神圣且永恒。

然而,在现实中,马拉是革命者和嗜杀者的矛盾结合体,大卫和马拉所在的雅各宾派与其他革命派反目成仇,曾被敬若"圣徒"的马拉与同为雅各宾派领袖的罗伯斯庇尔等人成了人民的公敌。夏洛蒂·科黛不是笃信君主专制的保皇派,而是与雅各宾派革命立场不同的其他革命派成员,夏洛蒂·科黛用以接近马拉的不是求救致谢信,而是一封有关康恩地区的吉伦特党人的举报信。用画作宣传大革命理念的大卫在因参与革命被监禁之后,又成为后来称帝的拿破仑的首席画家。可以说,《马拉之死》的各种细节并不符合历史真实,隐藏着大卫个人的意识形态。由于大卫本人的政治立场,《马拉之死》在整个事件呈现方式上遮蔽了历史真实。

二、T. J. 克拉克对马奈《奥林匹亚》的批评

T. J. 克拉克在《现代生活的画像:马奈及其追随者艺术中的巴黎》著作中从艺术社会史的角度对马奈的画作《奥林匹亚》进行了批评。T. J. 克拉克的批评延续了社会历史批评对与艺术作品相关的社会历史内容的关注,聚焦于阶级身份和意识形态问题,阐释了《奥林匹亚》引起19世纪60年代艺术批评家的口诛笔伐的原因,主张"阶级乃是奥林匹亚的现代性的本质"[12],进而肯定了马奈的《奥林匹亚》在现代艺术史上的重要性。

T. J. 克拉克认为"阶级是一个名词,它指的是我们在社会团体中所处的复杂而又确定的位置;这个名词用来指称某个特定的历史阶段所提供我们,所赋予我们个性的一切东西"[13],而马奈的《奥林匹亚》却因批评家无法确定奥林匹亚的阶级归属而被认为难以理解。具体而言,就是《奥林匹亚》"它改变了传统文化一直试图保持不变的种种特征,特别是改变了关于裸女和妓女的

[12] [英]T. J. 克拉克:《现代生活的画像:马奈及其追随者艺术中的巴黎》,沈语冰、诸葛沂译,江苏美术出版社2013年版,第127页。

[13] 同上书,第197页。

爱德华·马奈《奥林匹亚》

种种特征,并与之嬉戏,这也是《奥林匹亚》如此不受欢迎的原因"[14]。

T. J. 克拉克认为《奥林匹亚》改变了传统文化关于妓女的种种特征,解构了表征资产阶级意识形态的"交际花神话"及交际花的再现方式。

"在资产阶级社会里,卖淫是个敏感的话题,因为性与金钱搅和在了一起。无论是再现'性'还是'金钱'都存在着障碍。而当两者发生关系时,人们便会感到不安,担心资本主义的某些本质处于危险境地,或者至少已经大白于天下"[15],为此,当局想尽办法使妓女处于社会边缘,将其视为需要被清除的违背自然的障碍。然而,19世纪60年代的法国巴黎,妓女不再局限于社会的边缘,已更多地出现在公众的视野中,人们由此陷入了对"妓女入侵"的惧怕中。"对'妓女入侵'的惧怕,是由很多不同的害怕构成的。一部分是对奥斯曼改造过的城市,及其整体的模糊感的厌恶。人们感到地下卖淫无处不在,而警方对妓女的统计和管辖流于形式。道德放纵与卖淫之间的界限似乎开始瓦解。这就更加危险了,因为并不只有性开始在公共领域中游荡,还有钱——

[14] [英]T. J. 克拉克:《现代生活的画像:马奈及其追随者艺术中的巴黎》,沈语冰、诸葛沂译,江苏美术出版社2013年版,第141页。

[15] 同上书,第144页。

以肉体形式出现的货币。"[16]人们惧怕"妓女入侵"所表征的金钱对社会的改变。

即使如此，由于"帝国很自豪能把无形的金钱转化为可见的东西"[17]，加之欲望是资产阶级的原动力，因此"如同其他社会一样，这个帝国也需要有性的表征"[18]。"帝国需要赋予'性'以特定的形式，使其成为小部分人的财产：女性因其所拥有的东西而被赋予了权力"[19]，由此形成了一种依然处在人类社会边缘的特殊存在——交际花。交际花是不同于良家妇女的妓女，但又不同于公开的妓女。作为"欲望"的代表角色，交际花在使性得以表征的同时，并未破坏道德放纵与卖淫之间的界限，没有使资本主义的某些本质处于危险境地。交际花游走于阶级和金钱之间，却不固着于任何一方，她们模仿上流社会的言谈举止、生活做派，但却始终无法成为统治阶级的一分子。因此，就资产阶级的社会规则而言，交际花"是事物正常秩序的一部分：是'社会'这个神话中必不可少的词语"[20]，是社会卖淫系统中可被再现的东西。T. J. 克拉克将交际花在社会中的这种特殊状况称为"交际花神话"。

"交际花神话"意味着交际花的再现方式必然符合当时的社会秩序。"每年交际花在沙龙的墙壁上望着观众；通常她以一种古老或者寓言的伪装出现"[21]，而批评家则煞有介事地质疑画家以"理想的方式"表现交际花，他们可以轻易地识破交际花的伪装术，这表明"在任何可以看到女性胴体的地方，交际花都得到了物化"[22]。可以说，交际花神话及交际花的再现方式，作为意识形态表征并维系着既定的社会秩序。

马奈的《奥林匹亚》对这种意识形态提出了质疑。它不仅直接挑明了奥林匹亚作为底层妓女的事实，而且将其作为画面的主要呈现对象，使既有的社会和事物的中心与边缘的关系遭到破坏，"它试图通过在妓女阶层与其裸露之间建构一种不同类型的关系，来解构交际花这一范畴"[23]，进而解构交际花神话

[16] [英]T. J. 克拉克：《现代生活的画像：马奈及其追随者艺术中的巴黎》，沈语冰、诸葛沂译，江苏美术出版社2013年版，第150—151页。
[17] 同上书，第151页。
[18] 同上。
[19] 同上。
[20] 同上。
[21] 同上书，第155页。
[22] 同上书，第160页。
[23] 同上书，第162页。

为帝国建构的金钱万能及上流社会的寻欢作乐的完美形象。奥林匹亚不再试图仅仅显示服装、化妆、拖鞋、鲜花、手链、仆人等阶级差异的外在符号,而是展示属于她的真正的力量,即只有金钱可以买得到的她的肉体。就此而言,奥林匹亚表明:"肉体和金钱就不再是在抽象的事物中相遇、潜藏于图像深处的无中介的术语;它们在特定的阶级构成中作为决定性的事实占有自己的一席之地。"[24]

T. J. 克拉克清楚地知道"意识形态不会在单一的艺术作品中神奇地瓦解"[25],所以他又进一步关注裸体艺术,考察了《奥林匹亚》是如何改变了传统文化有关"裸女"的种种特征。

"裸体画的要旨是'得体'与'性愉悦'之间的冲突——不管这一冲突是否讨人喜欢。"[26]这个画种的存在就是要保持欲望和得体之间的张力,并协调两者之间的对立。"欲望从来没有离开过裸体艺术,而这个题材提供了各种形象,欲望在其中得到再现:一头野兽要以半人半兽的模样呈现;或者作为厄洛斯(Eros),令人迷恋的标志,则代表了男人的欲望和女人的激发欲望。但是裸体画的主要任务是要区分这些形象与赤身露体本身。"[27]裸体艺术中虽然包含着性的内容,却不会置人于尴尬的境地,它将赤身露体传达的性意味"转换为诸多行为和特征,最终转化为丰富和传统的语言。留下的东西则是身体本身,直接而坦白地呈现给观众"[28]。然而,19世纪60年代的裸体画却没能处理好得体和欲望之间的关系,使性的力量与赤身露体纠缠在一起,使裸体画种陷入了不稳定、混乱、分崩离析之中。

在T. J. 克拉克看来,19世纪60年代的裸体画"不关乎性健康,而关乎艺术惯例,正是这些惯例在19世纪60年代丧失殆尽。如果说存着一种属于资产阶级的抑郁寡欢,那么,它主要集中在如何再现性欲,而不是如何组织或压制它"[29]。当时的画家和批评家无力以得体的方式再现欲望,想谈论性却又避而不谈,其结果就是他们试图做到肉体与性的分离。在他们看来,"裸女绝

[24] [英]T. J. 克拉克:《现代生活的画像:马奈及其追随者艺术中的巴黎》,沈语冰、诸葛沂译,江苏美术出版社2013年版,第163页。
[25] 同上。
[26] 同上书,第177页。
[27] 同上书,第172页。
[28] 同上书,第174页。
[29] 同上。

大部分被认为是'性'的严格对立面;因为性与此无关,它只是在肉身中直接呈现出来,而且是无意识的,就像某种破坏了意在成为纯粹得体的东西"[30]。因此,19世纪60年代的画家和批评家们转而主张"裸体艺术的标志是贞洁和抽象美"[31],认为"欲望并不是裸体艺术的一部分:裸体是人的一种表现形式,是从生活、社会接触、吸引力,甚至性别中抽象出来的形式"[32]。裸体艺术要成为"肉体得以显露,被赋予特点,并被归入秩序,使其不再成为问题的场所"[33]。问题在于,19世纪60年代的裸体艺术即使强调将性驱除出女人的身体,也很难真正实现肉体与性的分离,反而使性"只能在身体中作为一系列无法控制的扭曲来重现"[34]。

基于19世纪60年代的裸体艺术的实际,T. J. 克拉克指出:"裸体艺术令人感到尴尬;而我认为,《奥林匹亚》所做的,正是坚持这种尴尬,并且以一种视觉形式表现出来。"[35]在他看来,《奥林匹亚》使性欲特征在肉体中直接呈现,让欲望成为女性主体本身的特征。《奥林匹亚》对性的直接和坦率对于1865年的画家和批评家而言是一种挑衅,这使得他们在是否将《奥林匹亚》界定为裸体画时犹豫不决,也因此刻意回避了《奥林匹亚》与提香的《乌尔比诺的维纳斯》之间的文化联系。"奥林匹亚的性别特征当然没有什么可质疑的;这一性身份如何归属于她,才是个问题。""《奥林匹亚》的成就在于,它给予女性主体一种特有的性特征,从而与普遍的性特征相对立。""在《奥林匹亚》中,性并不是显而易见的,而且并没有成为一个整体;一个女人当然是有性别的——奥林匹亚也不例外——但这一点却并没有使她立刻成为某种东西(one thing),某种男人在视觉上可以占有的东西;她的性别是某种建构,或多种前后矛盾的建构。"[36]

为了更加具体地说明《奥林匹亚》对裸体艺术惯例的背离,T. J. 克拉克指出:"我首先要讲一下《奥林匹亚》中身体展示给观众的方式,其次阐明作为一个被勾勒并被描绘出来的东西的身体的'不妥之处';然后讨论这幅画上的性

[30] [英]T. J. 克拉克:《现代生活的画像:马奈及其追随者艺术中的巴黎》,沈语冰、诸葛沂译,江苏美术出版社2013年版,第177页。
[31] 同上书,第175页。
[32] 同上。
[33] 同上书,第178页。
[34] 同上。
[35] 同上。
[36] 同上。

的特别标记,以及作者是如何对其进行处理的;最后是身体呈现于画布上的方式。"[37]

就身体的展示方式而言,传统裸体画应具有这种特质,"它必须在画外为他(这个男性观众)提供一个观看的位置,以及一个进入画面的通道;而且还得确定,他进入的方式是正确的,使其获得想要了解的内容"[38]。裸女的眼神应当是简单而又具有象征性的,而奥林匹亚的眼神极富挑衅性,"她以这样一种方式看着观众,这种方式会迫使他(这位观众)去想象整个社交生活的结构,只有在这种社交结构中,这种看才会有意义,而且也才有可能将他包括进去——这是一系列有待讨价还价的出价、场所、支付、特殊权力、地位等等的构造。如果所有这一切都被考虑进去了,观众才有可能真正理解奥林匹亚;但显然这已经不再是观看一幅裸体画的方式了"[39]。

就描绘身体的"不妥之处"而言,奥林匹亚的身体姿势僵硬、了无生气,没有形成有机的整体,"它看起来比例失调,膝盖脱位,胳臂折断;它形容枯槁,几近腐烂;她支离破碎,或者仅仅在一种铅做的,石膏做的,或印度橡胶做的抽象而又僵硬的骨架的支撑下,才勉强维持;她的身体,干脆地说,是画错了"[40]。

就《奥林匹亚》表现身体的性特征的那些特殊标志而言,"裸体画必须以某种方式指出性生活的虚假事实,特别是,女人没有阳具这一事实"[41],也就是说女人不需要隐藏没有阳具的事实,因为根本无须隐藏,这里只有肉体,没有性。因此,通常情况下,男人不会刻意关注裸体艺术中阳具缺失的事实。但是奥林匹亚的手却没有表现出女人没有阳具这一事实,表征了性和肉体缠结在一起,它"强迫观众观看;它无法被否认,也无法满足任何人的期待——任何人,也就是说,任何看着安格尔或提香的画长大的人"[42]。"《奥林匹亚》遵循的规则如下。她的身体和周围的物体上有大量性的暗示,但它们却是以一种矛盾的形式表现出来的;一种是未完的形式,或者甚至说,不止一种;另一些则互相干扰,这些迹象表明奥林匹亚处于女性分类学中的完全不同的位置——

[37] [英]T. J. 克拉克:《现代生活的画像:马奈及其追随者艺术中的巴黎》,沈语冰、诸葛沂译,江苏美术出版社2013年版,第180页。
[38] 同上。
[39] 同上书,第182页。
[40] 同上。
[41] 同上书,第184页。
[42] 同上。

而她又不属于任何一类。"[43]

至于奥林匹亚的身体呈现于画布的方式,"《奥林匹亚》是以一种令人不安的方式绘制出来的。画家似乎有意着重突出其材料的物质性,在他想让这些材料再现世间事物的努力中,这些材料则超出了他的努力。正是这一点成了《奥林匹亚》最重要的特点,以及从艺术角度看,它被宣布为现代绘画的基础"[44]。

思考与练习

1. 马克思主义批评作为一种社会历史批评有怎样的特点?
2. T. J. 克拉克与豪泽尔等早期马克思主义艺术社会史家对于阶级、意识形态与艺术之间关系的看法有何不同?
3. 试述社会历史批评在分析阐释当代艺术作品时的适用性。

参考文献

马新国主编:《西方文论史》(修订版),高等教育出版社2002年版。

沈语冰:《20世纪艺术批评》,中国美术学院出版社2003年版。

[英]乔纳森·哈里斯:《新艺术史:批评导论》,徐建译,江苏美术出版社2010年版。

[43] [英]T. J. 克拉克:《现代生活的画像:马奈及其追随者艺术中的巴黎》,沈语冰、诸葛沂译,江苏美术出版社2013年版,第186—187页。
[44] 同上书,第187页。

第五章
形式主义批评

形式主义批评,又称形式批评,兴起于20世纪初,早期代表人物为英国艺术批评家罗杰·弗莱与克莱夫·贝尔,后期代表人物为美国艺术批评家克莱门特·格林伯格。

形式主义批评理论可以上溯至康德。康德认为美具有超功利的性质,审美愉悦不同于感官满足以及善的事物引发的快感,因为感官的满足和善的事物引发的满足都与事物的存在有关,都涉及利害关系。唯有审美的愉悦不涉及事物的存在,和利害无关。美与事物的存在无关,美只关乎形式。康德把纯粹的美的本质特征突出出来,直接影响了艺术批评中形式主义主张的提出。

形式主义批评淡化艺术作品与外部因素的关系,关注艺术的本体特征和形式因素的研究。它的兴起与西方现代主义美术运动有着密切的关系,罗杰·弗莱和克莱夫·贝尔的形式主义批评是对后印象派从再现转向表现、从具体走向抽象的绘画实践的理论回应,而格林伯格的形式主义批评则是对美国崛起的抽象表现主义绘画的理论辩护。

第一节　形式主义批评的发展过程和理论概述

形式主义批评首先在20世纪初的英国出现,代表人物罗杰·弗莱和克莱夫·贝尔同属于布鲁姆斯伯理学术团体(The Bloomsbury Circle),他们率先对后印象派的艺术实践做出了反应,认为艺术的本质在于形式,艺术批评应当基于作品的形式要素来进行。他们主要不是作为理论家,而是作为艺术评论家发表见解,对后印象派艺术家进行了大量的批评实践,确立了形式主义批评的学术范式,为艺术批评法则的革新做出了贡献。在20世纪40年代左右,美国的克莱门特·格林伯格开始了他的形式批评生涯。他的艺术批评具有鲜明的哲学色彩,将艺术本质的哲学思考与艺术批评实践结合起来,批评体系更为严谨。他的艺术批评是对当时美国艺术中出现的抽象表现趋势的直接回应,同

时也召唤了艺术家在抽象表现的道路上更为深入地探索,是现代主义艺术发展中的重要一环。

一、罗杰·弗莱的形式主义批评

　　罗杰·弗莱是形式主义批评的开创者之一。19世纪初的英国艺术还处在文艺复兴建立的现实主义法则的统治之下,注重艺术的再现性和叙事性,印象主义大行其道,而已经崭露头角的后印象派的艺术成就却被无视甚至遭到攻击。罗杰·弗莱对此非常不满,他认为,印象主义是依赖于现象的,把追求视觉印象的真实性当作唯一正当的目标,就会陷入日常生活的琐碎而无法自拔,这种追求背离了艺术的本质。罗杰·弗莱认为印象派的"方法和原则已经妨害了艺术家们探索并表达内在于事物的那种情感意义,这才是最重要的艺术主题"[1],后印象派则不然,其注重表现和对精神方面的探索,而这才是对艺术价值的回归。为扫荡艺术中陈腐的现实主义,罗杰·弗莱携手克莱夫·贝尔策划了两届后印象派画展,后印象派也由此得名。进入后印象派画展的艺术家的风格多样,共同点只在于他们反对过于忠实地再现、反对过于自然主义,否定印象主义。在画展举办之前,艺术评论界并没有找到一个术语来定义这些艺术家,甚至被后世视作"现代主义之父"的塞尚,此时还经常被看作一位印象派画家。罗杰·弗莱对后印象派的命名是具有卓越的判断力的,他为后印象派艺术运动勾勒出了清晰的轮廓。也正是在为后印象派辩护的过程中,罗杰·弗莱的形式主义批评理论逐渐成形。

　　在罗杰·弗莱看来,无论是马奈、塞尚、高更还是马蒂斯,其共有的艺术精神在于他们的表现性,他们着力于表达对象本身所唤起的情感,寻找艺术家的个性在其作品中更为完整的自我表达的方法。他们发现印象主义画家对于事物现象的态度过于消极被动,妨碍了他们传达事物的真正意义。"印象主义者坚持精确地再现其印象的重要性,以至其作品经常完全无法表现一棵树;因为转移到画布上之后,它成了一堆闪闪烁烁的光线和色彩。树之'树性'完全没

[1] [英]罗杰·弗莱:《弗莱艺术批评文选》,沈语冰译,江苏美术出版社2013年版,第99—100页。

有得到描绘;在诗歌里可以传达的有关树的一切情感及联想,统统被舍弃了。"[2]罗杰·弗莱承认再现的意义,也认为绘画中很难完全摆脱再现,但显然,表现"内在于事物的那种情感意义"才是更被罗杰·弗莱所认可的艺术的本质。他鼓吹说,后印象派艺术家要"越来越大胆地切断艺术中的单纯再现因素,以便越来越坚定地在其至为简洁、至为抽象的要素中,确立其表现形式的根本法则"[3]。在切断艺术中的单纯再现因素之后,还应进一步地"去发现那艰难的科学,亦即表现性赋形的科学"[4]。只有这样,艺术才能重新获得表达思想情感的力量。他总结说:"对那些能感受到绘画形式的人来说,一切都取决于如何(how)再现,而不是再现了什么(what)。伦勃朗在画一只悬挂在屠夫店铺里的牛尸的时候,与他在画耶稣被钉十字架或是在画他情妇的时候,表达了同样至为深刻的情感。塞尚这位我们当中的许多人认为现代最伟大的艺术家,在某些水果与普通餐桌上的陶罐的静物画中,表达了某些至为庄严的观念。"[5]

在《绘画的双重性质》一文中,罗杰·弗莱区别了绘画具有的再现与表现这两种性质,他认为存在两种范畴的绘画:一个范畴的绘画类似诗歌或文学,凭借再现引发人的联想;另一个范畴的绘画则仅凭自身的形式构成,就足以满足审美需求。对应地,也存在着认识绘画的两种不同理论,"绘画的文学理论"可以用来解读再现性的绘画,"绘画的建筑理论"可以用来阐释表现性的绘画。以塞尚为代表的画家们的笔下描绘的对象"已经不再是作为联想观念载体的对象,而是作为一种造型体量"[6],对待他们的画作,只能用"绘画的建筑理论"来解释。在纯绘画的领域,绘画通过造型和谐或色彩和谐来诉诸人们的情感,这种绘画的价值是内在于其造型、空间及色彩和谐之中的。对这种绘画的评论,诉诸社会的、经济的、文化的、历史的等诸因素是无意义的,在他为后印象派画展发出的为之辩护的声音中,回荡着对形式要素的反复强调。他不是从绘画内容,而是从形式的角度出发,分析作品的造型、色彩、构图、笔触等要素,分析诸形式要素的逻辑性、秩序性等。以对塞尚的批评为例,罗

[2] [英]罗杰·弗莱:《弗莱艺术批评文选》,沈语冰译,江苏美术出版社2013年版,第99页。
[3] 同上书,第105页。
[4] 同上。
[5] 同上书,第254页。
[6] 同上书,第281页。

杰·弗莱力排众议，认为塞尚并非不能准确造型，他断定塞尚的作品是对自然的一切方面赋予形式的表达，塞尚"重新创建了连同色彩、光线和大气在一起的形式"[7]。塞尚的构图乍一看很随意，但具有协调性和建筑般的规划，罗杰·弗莱非常推崇塞尚的这种有序的建筑式构图，称之为"造型"（plasitic），认为塞尚的造型性达到了一种相当的高度，并且暗示了一种三维的立体空间。罗杰·弗莱对塞尚的色彩表现也进行了深入分析，指出色彩在塞尚笔下已经成为造型表达的有机成分。经过罗杰·弗莱对塞尚的形式分析，塞尚"现代艺术之父"的地位得以确立，形式批评的力量得到了展示。罗杰·弗莱将形式分析确立为艺术研究的一种方法，并对众多画家和作品进行了深入的分析。

罗杰·弗莱积累了深厚的艺术鉴赏能力，他亦亲身创作，有着绘画的直接体验。他的艺术批评得益于这两方面的实践。他对于建构一套形式主义的艺术理论体系不感兴趣，反而始终坚持艺术批评要基于个人的审美经验，只有这样，读者才能体验到由形式唤起的情感。他总是强调自己的艺术批评是尝试性的权宜之计，主张立足于经验感受，甚至是以"直觉性"来面对艺术对象。"有意味的形式"这一著名美学理念实际上脱胎于克莱夫·贝尔与罗杰·弗莱的反复讨论之中，但他并不居功，在使用相关的表述时也异常谨慎。这种态度使罗杰·弗莱没有陷入绝对化、教条化的美学体系中，而帮助他保持了一种清醒的自省意识，这种自省正是现代主义的立身之本。

二、克莱夫·贝尔的形式主义批评

克莱夫·贝尔的艺术批评主要是围绕着后印象派的绘画实践进行的，他的理论主张直接呼应后印象派的创作，为以后印象派为开端的现代派绘画正名和张目。后印象派也正是由于克莱夫·贝尔与罗杰·弗莱所组织的画展而得名。后印象派绘画重视主观表现，手法上趋于抽象，证明这种抽象艺术的合理性是形式批评兴起背后的历史动机之所在。

克莱夫·贝尔提出艺术的本质是"有意味的形式"，克莱夫·贝尔在《艺术》一书中提出这个命题，"以某种独特的方式组合起来的线条和色彩、特定的

[7] [英]罗杰·弗莱：《弗莱艺术批评文选》，沈语冰译，江苏美术出版社2013年版，第108页。

形式和形式关系激发了我们的审美情感。我把线条和颜色的这些组合和关系,以及这些在审美上打动人的形式称作'有意味的形式'"[8]。"有意味的形式"是一个充满诱惑力的表达,但也将读者的注意力引向"意味"和"形式"的关系,"意味"到底何指引发了广泛的讨论。纵览克莱夫·贝尔的论述,虽然他为了回答这一问题,最终不得不谈及"形而上"的存在,将意味指向所谓的"物自体"或"终极现实",但克莱夫·贝尔并未深入厘清"意味"的这一层含义。在"意味"和"形式"中,他主要谈论形式,能激起审美情感的仅是形式,因其能激发审美情感,才被称之为"有意味的形式"。克莱夫·贝尔的这一命题简化来说就是"艺术的本质是形式"。

形式主义批评高扬艺术的本质属性,把对象视作纯粹的形式,把形式本身视作目的,对于艺术的功利性价值持坚定的否定态度。克莱夫·贝尔否认艺术再现生活或承载伦理价值,他认为艺术能够唤起的是一种特殊情感,即审美情感,审美情感必须区分于由现实生活所引发的生活情感。那些表现了生活情感的作品,如那些"心理和历史取向的人物画像、地形学作品、讲述故事和暗示情境的画以及各种各样的插图都属于'描述性的绘画'"[9]。它们只能起到暗示感情、传达信息的作用,却不可能在审美上打动人们。生活情感是世俗的、功利的,但凡一件作品是再现的、提供认识功能的,或者是导人向善的、具备道德因素的,又或者是具备消遣性的,那么它就是属于人类实践活动领域的,不能被称为艺术品。只有摈除一切功利属性的纯形式关系才可能激发出审美情感,这样的作品才可能被称作艺术品,"只有当我们不再把一幕风景中的各种对象视作获得任何东西的手段的时候,我们才会从艺术上来感受这幕风景。但是,当我们真的成功地把一幕风景的各个部分本身视作目的,即将它们视作纯粹的形式的时候,这幕风景就变成达到某种独特的、审美的心理状态的手段了"[10]。"所有美学体系的起点一定是个人对某种独特情感的体验。我们将唤起这种情感的对象称为艺术作品。"[11]

审美情感对应纯形式,只能被纯形式关系唤起,"以某种独特的方式组合起来的线条和色彩、特定的形式和形式关系激发了我们的审美情感"[12]。如

[8] [英]克莱夫·贝尔:《艺术》,薛华译,江苏教育出版社2005年版,第4页。
[9] 同上书,第8页。
[10] 同上书,第42页。
[11] 同上书,第3页。
[12] 同上书,第4页。

果将对象视为纯粹的形式,则不仅在艺术品中,在其他对象上我们也可以获得审美情感。克莱夫·贝尔认为审美情感的激发依赖于艺术家或读者的敏感性,只有那些具备艺术敏感性的人才可能表现或解读出审美情感,否则就容易陷入生活情感的窠臼而远离艺术。他强调"一切美学体系必须建立在个人体验之上。即是说,它们必须是主观的"[13],"除了感受,我们没有其他认识艺术作品的途径"[14]。克莱夫·贝尔的艺术批评理论正是建立在他广博而丰富的审美经验的基础上的。塞尚、高更、梵·高等画家崛起于画坛之时,普通读者和传统的艺术批评家对他们的绘画感到一片茫然,是克莱夫·贝尔和罗杰·弗莱率先认识到这些画家的可贵之处,并联手举办了后印象派画展。他们对于后印象派绘画的艺术批评与后印象派绘画实践一起,共同推动了以后印象派为开端的现代主义绘画运动走向深入。

三、克莱门特·格林伯格的现代主义——形式主义批评

克莱门特·格林伯格是20世纪中期美国最重要的艺术批评家之一,他将杰克逊·波洛克、德·库宁等一批美国现代艺术家推向国际,树立起他们一流艺术家的地位,确立了美国现代艺术在世界艺术中的重要位置。

他在克莱夫·贝尔和罗杰·弗莱等人的形式主义批评的基础上进一步推进,将形式主义批评与现代艺术的发展结合起来,建立起一套体系严明的现代主义艺术理论。他的艺术批评具有鲜明的哲学色彩,将对艺术本质的哲学思考与艺术批评实践结合起来,体现出对现代主义艺术立法的强烈意图。

格林伯格追随康德的自我批评的精神,认为康德开创的批判批评手段本身的哲学方向是现代主义的开端。在《现代主义绘画》一文中,他指出"现代主义的本质在于用某种戒律的特有方法去批判这一戒律本身,但这并不是为了摧毁它,而是旨在其力所能及的范围内更坚定地维护它"[15]。只有具有自我意识,进行自我反省和自我限定的艺术才能称为现代主义艺术。通过考察绘画史,他指出西方美术在近百年间存在一条明显的演进线索,即从马奈开始,在

[13] [英]克莱夫·贝尔:《艺术》,薛华译,江苏教育出版社2005年版,第4—5页。
[14] 同上书,第4页。
[15] [美]克莱门特·格林伯格:《现代主义绘画》,周宪译,《世界美术》1992年第3期,在

印象派、野兽派和立体主义绘画中,绘画本质性的固有问题得到日益关注。在这一演进历程中,艺术不断向内自省,发现自身。现代主义的艺术必须具备自我批判的反省精神,剥除那些非本质的、非艺术的元素,推进艺术的自我反思,直至触及不可还原的东西,也即艺术的本质、绘画的本质。因此他的理论又被称为"还原论"。

格林伯格举例说,传统绘画重叙事,而叙事性是与文学共享的要素,因此不能视为绘画的本质要素,现代主义绘画应摈除叙事。传统绘画还倾心于用透视法、光影法等在画面上营造三维立体幻觉,而立体性是与雕塑共享的要素,同样不能被视为绘画的本质要素,因此现代主义绘画还要去除立体性。在还原论的视野中,追求绘画的本质特征意味着绘画不再去寻找视觉性之外的意义,而是回归纯粹视觉经验。在自我界定的原则下,一门艺术的媒介特性是艺术自身的物质标准和独立性标准,是与艺术的本质最相关的要素。绘画媒介的特点包括平面外观、形状和颜料特性。现代主义的绘画要发扬媒介的特点,格林伯格分析说:"马奈的作品径直表明它们是被画在表面上,因而他的作品可说是现代主义绘画的发轫之作,由于马奈的感召,印象主义者断然抛弃了底色和上光油,使眼睛对颜料管中挤出的颜料确信不疑。塞尚为使轮廓和设计适合于矩形画幅,不惜牺牲逼真性和精确性。"[16]

发扬绘画的媒介特点,剔除其他艺术门类的媒介特性,必然走向对平面性的追求,因为二维平面性是绘画所独具的。在《走向更新的拉奥孔》一文中,格林伯格总结说前卫绘画的媒介特性推动了其向平面性发展:绘画不再使用明暗法及立体造型的方法以摆脱对现实的模仿;笔触只是为了自身的效果;色调被颜料的原色所取代;自然界中本不存在线条,线条也就回归为抽象形式;物象被压缩为轮廓,形式趋向于几何形……"但其中最重要的是画面本身变得越来越薄,弄平和压迫假想的有深度的平面,直到它达到真正的材料的平面,这实际上就是画布的表面"[17],可见,现代主义绘画为了维持平面性,在形式上会更多地遵循简化原则,因此也将走向抽象表现的方向。在《"美国式"绘画》一文中,格林伯格以对塞尚技法的分析来考察平面性与抽象表现的关系,"当他的作品开始自愿地变得越来越扁平的时候。他不得不求助于比老大师们更加几何性的或更加规则性的素描与构图,因为他不得不处理一种因其背后的

[16] [美]克莱门特·格林伯格:《现代主义绘画》,周宪译,《世界美术》1992年第3期。
[17] [美]克莱门特·格林伯格:《走向更新的拉奥孔》,易英译,《世界美术》1991年第4期。

雕塑错觉耗尽而变得极其敏感的表面。只有通过将形状边缘保持为有规则的、近乎几何的形式，它们才不会打破这一拉紧的表面"[18]。他总结说，绘画走向抽象和彻底清除与雕塑所共有的一切东西相关，这是追求绘画的自主性、平面性的结果。在绘画走上抽象表现的道路后，出现了很多"满幅"绘画，格林伯格认为这是抽象表现主义绘画的新趋势。在《架上画的危机》一文中，他说："这种趋势出现在满幅的、'去中心化的'、'复调的'绘画中，建立在将完全等同或非常接近的因素编织在一起的表面之上，这些因素不断地重复自己，从绘画的一个边缘到另一个边缘没有任何明显的变化。"[19]实质上，这是以非绘画的形式实施的绘画，"它却非常接近于装饰"，"会以一种致命的含混感染画种的概念"。[20]满幅绘画因其统一性和彻头彻尾的单调而走向审美的反面，"绘画被消融为单纯的肌理，被消融为明显的单纯感觉，被消融为不断积聚的重复"[21]，因而回归了纯粹的视觉性。满幅绘画对画面中心的摧毁连同平面性对画面深度的摧毁，两者合力促成了媒介性、绘画纯粹性的实现。

格林伯格的艺术批评呼应了20世纪美国现代主义艺术实践，他对艺术自主性、媒介纯粹性、平面性、抽象表现性的强调，既是对这一时期美国现代主义艺术的深刻理解和阐释，又影响了抽象表现主义艺术家的创作。不过他也承认，抽象绘画可以体现现代主义绘画的本质，但它只是现代主义绘画发展过程中某一个阶段的产物而已。在《走向更新的拉奥孔》一文中，他"不坚持认为它们（指抽象表现性）是唯一有效的永恒标准。我发现它们不过是在这个特定时代最有效的标准。我不怀疑它们在将来被其他标准所取代，那些标准也许比现在任何可能的标准更有包容性，甚至在今天它们也不排除所有其他的标准"[22]。抽象表现有可能走向荒谬，对此格林伯格也有一定的认识。他一方面承认按照他的批评标准，一张绷在画框上的空白画布也可以被称为一幅绘画；但另一方面他又清醒地认识到，现代主义是一种艺术实践，观念或方法并不是目的，只有那些具备审美价值，体现了审美一致性的艺术作品才是有意义的，正如《现代主义绘画》一文所强调的，"现代主义者之所以需要某种偏好和

[18] [美]克莱门特·格林伯格：《艺术与文化》，沈语冰译，广西师范大学出版社2009年版，第269页。
[19] 同上书，第194页。
[20] 同上。
[21] 同上书，第196页。
[22] [美]克莱门特·格林伯格：《走向更新的拉奥孔》，易英译，《世界美术》1991年第4期。

强调,某种拒斥和禁忌,恰恰是因为更有力的更富表现力的艺术途径要通过这些偏好、强调、拒斥和禁忌。现代主义艺术家的直接目的是优先保持个性,他们作品的真实与成功就是个性"[23]。

第二节 形式主义批评的理论特色和操作方法

一、形式主义批评的理论特色

1. 形式主义批评是对艺术本体的批评

在形式主义批评中,艺术本体就是艺术形式本身,并不涉及艺术所描绘的对象。形式主义批评主张艺术的本质在于形式,这一思潮可以上溯至康德"审美无利害"的主张。康德在《判断力批判》一书中讨论了美学领域的诸多问题,提出美是无利害的快感,审美判断不涉及内容意义,因此与概念无关,审美判断只涉及形式,也就是"美在形式"。这一判断成为后世形式主义的滥觞。

罗杰·弗莱和克莱夫·贝尔都以康德美学"审美无利害"的主张为思想武器,从界定艺术的本质入手,来扫除19世纪末英国艺术界流行的艺术模仿自然以及过分追求精巧的再现技巧等陈腐的艺术观念,为以后印象派为开端的现代艺术申辩。

罗杰·弗莱提出了绘画双重性质的说法,认为艺术存在两种类别,一类艺术再现人类生活或观念,另一类艺术则不依托于再现,不寻求概念的表达,只借助于构图、色彩和线条等形式要素就可以成立。"它们是自我充足的,无需外在的支持"[24],在这种类型的艺术中,再现的因素甚至是破坏艺术统一性的,"艺术品的每一个部分都必须在整体中扮演一个有效角色,要是在一幅画里,某个部分除了再现它外部的某物,没有任何别的理由,那么这个部分就是无关紧要的"[25]。相反,"在绘画中,根本的东西也要从二维的视觉上下文的

[23] [美]克莱门特·格林伯格:《现代主义绘画》,周宪译,《世界美术》1992年第3期。
[24] [英]罗杰·弗莱:《弗莱艺术批评文选》,沈语冰译,江苏美术出版社2013年版,第276页。
[25] 同上书,第277—278页。

体量与空间关系的体系中找到"[26]。这种类型的绘画可以称为"纯绘画",在纯绘画中,审美可以只凭借造型和谐或者色彩和谐的纯粹形式关系就得到满足。

相较于罗杰·弗莱的温和态度,克莱夫·贝尔则更为坚决,他需要找到艺术区别于其他事物的根本性质,"一件艺术作品要想存在,就必须具备某种属性,而具备了这种属性的作品起码可以说不是毫无价值的"[27]。这是一种什么性质呢?贝尔的答案是"有意味的形式",有意味的形式"就是所有视觉艺术作品所具有的那种共性"[28]。艺术本身会使我们从人类实践活动领域进入审美的高级领域。贝尔试图严格区分由纯粹形式关系引起的审美情感,而能触动审美情感的才能被称为艺术,那些再现现实、包含功利因素的作品,触发的只是生活情感,则称不上是艺术品。

格林伯格则从哲学自省的角度进一步将形式主义批评与现代主义联系起来。格林伯格认为现代主义始于自我批评,"现代主义同一种始于康德的自身批判倾向的强化甚至是恶化是一个东西,因为康德率先批判了批判手段自身。我确信康德是第一个现代主义者"[29]。他将康德"学科自律性"的观念视为现代主义思想的本质,"现代主义的本质在于用某种戒律的特有方法去批判这一戒律本身,但这并不是为了摧毁它,而是旨在其力所能及的范围内更坚定地维护它"[30]。据此,格林伯格认为摈弃那些不相干的要素,才会变得更纯粹,"并在这种'纯粹性'中寻找自身物质标准和独立性标准的保证"[31]。他认为那些片面强调模仿现实的所谓的现实主义艺术,或是那些强调技巧的营造立体幻觉的艺术,都是以跟艺术无关的要素淹没了艺术的本质。自我批判精神确定之后,艺术就走上了追寻艺术本体的道路,就走向了现代主义的方向。

2. 形式主义批评是以艺术的形态方式为主要研究对象的批评

形式主义批评把形式视作艺术的本质,把艺术的形态方式作为主要研究对象。这与他们的批评对象有关,罗杰·弗莱和克莱夫·贝尔的批评主要是

[26] [英]罗杰·弗莱:《弗莱艺术批评文选》,沈语冰译,江苏美术出版社2013年版,第282页。
[27] [英]克莱夫·贝尔:《艺术》,薛华译,江苏教育出版社2005年版,第3页。
[28] 同上书,第4页。
[29] [美]克莱门特·格林伯格:《现代主义绘画》,周宪译,《世界美术》1992年第3期。
[30] 同上。
[31] 同上。

围绕后印象派,而格林伯格的批评指向抽象表现主义。艺术实践在这时正以尖锐的形式探索来反对传统,艺术越来越关注自身固有的问题,试图去除其他因素的干扰而自由地探索艺术的本质属性的表达。相应地,形式主义批评通过对作品形式特征的关注,触及了现代主义艺术潮流的精神实质。他们反对传统艺术批评中对非艺术因素的重视,认为这违背了艺术的无功利审美的性质。艺术的本质在于形式,艺术批评的对象也只应该是形式,因此形式主义批评家们不约而同地将注意力集中在作品的形式特征上。

罗杰·弗莱对于塞尚的评论是形式主义批评的经典案例,他对塞尚的解读围绕着其作品的形式特征展开,敏锐而准确地把握住了塞尚的特点,阐明了其艺术成就。例如塞尚认为大自然的形状总是呈现为球体、圆锥体和圆柱体的效果,弗莱从形式主义批评的角度出发对塞尚观察自然的方式做了深入的诠释。他说在塞尚"对自然的无限多样性进行艰难探索的过程中,他发现这些形状乃是一种方便的知性脚手架,实际的形状正是借助于它们才得以相关并得到指涉。至少,值得注意的是,他对大自然形状的诠释几乎意味着,他总是立刻以极其简单的几何形状来进行思考,并允许这些形状在每一个视点上都为他的视觉感受无限制地、一点一点地得到修正"[32]。塞尚观察自然、处理物象的工作方式是一种在知性指导下的简化和抽象,塞尚以变形手段创造的形式结构是他观察到的世界的内在结构,这一认识经由弗莱的阐释而成为不刊之论。

克莱夫·贝尔认为艺术唤起的审美情感是特殊的,是一种生活之外的快感,它只能是被"以某种独特的方式组合起来的线条和色彩、特定的形式和形式关系"[33]激发出来。艺术的本质属性就在于这种有意味的形式,因此贝尔的艺术批评主要围绕着艺术的形态方式进行。他否定内容的价值,"但是如果一个再现的形式具有其艺术价值,它是作为一种形式,而不是作为再现而具有价值的。……因为我们在欣赏一件艺术作品的时候,并不需要从生活中带进来任何东西"[34]。既然把艺术的本质归于形式,那么艺术批评围绕着作品的形态方式就够了,贝尔正是这样做的,他给予原始艺术极高的评价。因为"在

[32] [英]罗杰·弗莱:《塞尚及其画风的发展》,沈语冰译,广西师范大学出版社2009年版,第96页。
[33] [英]克莱夫·贝尔:《艺术》,薛华译,江苏教育出版社2005年版,第4页。
[34] 同上书,第13—14页。

原始艺术当中,你找不到精确的再现,而只能找到有意味的形式"[35],"原始人既没有创作再现的幻象,也没有去显示铺张的技巧,而是专力于一件该做的事——创造形式,因而他们创作出了我们所拥有的最好的作品"[36]。基于同样的判断,他肯定后印象派的创作道路是正确的,"我注意到塞尚作品最鲜明的特色是坚持追求'有意味的形式'这个最高的目标"[37]。

在另一位形式主义批评者格林伯格的理论视角下,绘画作为艺术门类不断自我批判,发现自身,直至触及不可还原的东西,也即绘画的本质属性——平面性。"在现代主义的绘画艺术批判和限定自身的过程中,强调不可避免的平面性是其最根本的特征。平面性是绘画所独有的特性。"[38]格林伯格强调面对画面的态度只应是视觉性的,人们只应用眼睛徜徉其间,而不是沉浸于画面创造的空间幻觉。如果想要在观看一幅画时不受到那些非艺术因素的干扰,画面就不能叙述故事、再现现实或营造三维空间幻觉,绘画作为艺术的本体纯粹性只能体现在其平面性上。格林伯格的形式主义批评专注于去挖掘作品中的形式意味,重点就在于分析作品如何体现了平面性。比如他认为塞尚打破透视,不再具象地写实,而是用变形的几何形体去表现物象,这种形式是为了适应绘画的二维平面。格林伯格关注形式,从而得以指向形式之后,指向现代艺术的精神实质。

二、形式主义批评的操作方法

1. 界定生活情感与审美情感之间的界限,寻找有意味的形式

形式主义批评割裂艺术与外界因素的联系,试图在纯粹形式关系中寻找到艺术的价值。罗杰·弗莱把目光投向了艺术带来的愉悦,认为形式可以激发审美情感,且唯有艺术的形式才能唤起这种独特的审美情感。在《视觉与设计》一书中,他列举了五项能唤起情感的形式要素,如用于勾画形式的线条的节奏、体积、空间、光和形、色彩,艺术家对情感的理解和表达都须借由这些形式要素或它们之间构成的关系才能得以实现。他以"视觉"和"设计"两个概

[35] [英]克莱夫·贝尔:《艺术》,薛华译,江苏教育出版社2005年版,第12页。
[36] 同上书,第13页。
[37] 同上书,第23页。
[38] [美]克莱门特·格林伯格:《现代主义绘画》,周宪译,《世界美术》1992年第3期。

念给书命名,强调艺术中形式的构成——"设计"——经由视觉感官引起的审美体验。他得出结论:审美情感是一种关于形式的情感。面对作品,那些由联想引发的情感很快消失殆尽,"剩下来的,永远不会减弱也不会消失的东西,则是建立在纯粹形式关系之上的那种情感"[39]。因此艺术批评的任务主要是剥离那些生活情感的干扰,揭示出由形式关系唤起的审美情感。

克莱夫·贝尔提出了形式主义批评中最有影响力的命题"有意味的形式",对于形式的意味到底何在,尽管他曾在形而上的假设和审美情感的假设中游移,但很快将形而上的假设悬置一旁,而将主要精力放在了探讨意味关乎审美情感这一美学假设上。他提出审美感情是由纯粹形式激发的,而能够激发审美情感的形式,就是有意味的形式。他看似陷入了以审美情感说明形式意味,又以形式意味证明审美情感的循环论证,但"有意味的形式"这一命题的革命性在于,它完全排除了现实生活的因素,将艺术从叙述故事、导人向善、引发浪漫联想,承载观念等传统功能中解放出来,张扬了艺术超功利的独立自足的价值。这一命题也将形式因素在作品中的决定性地位突出出来,使艺术批评的重点从传统的解读作品的叙事、再现功能转向为对形式要素的解读,开启了艺术批评的崭新面貌。

格林伯格相较罗杰·弗莱和克莱夫·贝尔走得更远一些,他将艺术批评的视角聚焦在绘画形式上,讨论绘画的媒介平面性、视觉纯粹性。从马奈到美国现代派绘画,画家探索绘画的媒介特性,逐步摆脱传统绘画中对表现主题、再现现实、创造三维空间错觉等的依赖,而走向平面性和视觉性。格林伯格指出,这是画家在艺术自觉性的反思之下,自觉走出的一条形式主义也是现代主义的艺术道路。既然现代主义绘画史就是一部不断走向平面性的历史,那么艺术批评以分析作品中平面性的构成为重点也就是顺理成章的了。

2. 细读式的内部批评法

形式主义批评认为艺术研究的对象不是艺术家、读者或现实人生,而是作品本身。形式在艺术中具有最重要的意义,对作品的研究要以形式为中心来展开。对于形式主义批评来讲,重要的不是画什么,而是怎么画。罗杰·弗莱曾表示:"(夏尔丹画中)瓶子的形状及其相互关系,就给了我某种极其庄严的情感和印象。""米开朗基罗的壁画再现了全部创世历史,画有令人望而生畏的

[39] [英]罗杰·弗莱:《弗莱艺术批评文选》,沈语冰译,江苏美术出版社2013年版,第254页。

众女巫与众先知,但从美学上讲,其意义与夏尔丹的玻璃瓶十分相似。"[40]因此形式主义批评在批评方向上,从关注"画什么"的外部批评转向了关心"怎么画"的从形式内部进行的批评。

以细读的方法从形式内部进行艺术批评,而不是对画面进行描述,或对作品进行外部的批评,这样的批评方法揭示出艺术创作中以往不被人所知的内部规律,也得出许多其他批评方式所不能洞见的结论,确立了新的批评法则。形式主义批评关注媒介、构图、线条、色彩、笔触、肌理、造型、空间、节奏、透视、比例等,是一种细读式的内部批评。媒介是作品采用的物质材料和技术手段,物质材料不仅是审美意象的载体,本身也是审美价值的重要组成部分。线条可以是轮廓线,也可以是内部线条,线条的刚柔直曲表现物象的起伏变化,同时又能将创作主体的审美情感传达出来。色彩既可以是物象的固有色,又可以是主观的色彩,现代艺术追求强烈的主观色彩,色彩成为艺术激情和生命感受的载体。笔触和肌理,涉及触觉的审美效果,笔触粗糙或细腻,直接与艺术风格、创作意图相关。节奏和韵律,是指相同形式元素反复出现形成的审美效果,暗示某种秩序或和谐。空间和透视,是区分传统艺术和现代艺术的重要标志。传统艺术发展了透视法,在平面二维空间创造三维立体的幻觉;现代艺术压缩空间回归平面,追求深度感的瓦解。总之,形式主义批评聚焦作品内部的形式要素,阐释有意味的形式和由此引发的审美情感。

比如罗杰·弗莱由形式入手细读塞尚的造型特点和意图,认为塞尚的造型摒弃了对具象写实性的再现,塞尚观察自然但不模仿自然。色彩在塞尚笔下脱离了形式附属的地位,成为形式的直接组成部分,"即色彩的变化总是与平面的运动相呼应"[41]。也就是说,塞尚用变化的色彩来暗示平面在空间中的后缩,从而建立立体感,暗示空间关系。以色造型,色彩成为具有造型能力的形式元素之一。

罗杰·弗莱还讨论了塞尚的变形手法,静物画《高脚果盘》中的高脚盘和玻璃杯的圆口,在透视规则中都应呈现为椭圆形,但塞尚在这里打破了透视规则,把两个椭圆形的两端都变形为近乎圆形。这种变形赋予盘口和杯口以庄

[40] [英]罗杰·弗莱:《弗莱艺术批评文选》,沈语冰译,江苏美术出版社2013年版,第254页。

[41] [英]罗杰·弗莱:《塞尚及其画风的发展》,沈语冰译,广西师范大学出版社2009年版,第85—86页。

重和厚实的特征,因此呼应了画面上苹果的圆形,建立了一种形式和谐。塞尚开创的变形手法在后世极为流行,但对变形手法的肯定是自罗杰·弗莱开始的,在此之前这幅画还被看作是画坏了的作品。

塞尚《高脚果盘》

经由一系列形式内部的观察和细读式的研究,罗杰·弗莱为塞尚正名,并最终确立起塞尚在现代主义绘画中的崇高地位。形式主义批评在其间所起到的作用,正如艺术史家雅各布·罗森伯格所指出的那样,"最终,是罗杰·弗莱给了我们一个富有教益的例子,即如何通过对形式构造以及艺术家所使用的技术手段既深刻又富有穿透力的分析,来达到对艺术品更加深入的理解。借此,他才能向我们昭示塞尚的全部精神高度,并且大大加深了我们对一般现代艺术的理解"[42]。

格林伯格对绘画形式的认识与罗杰·弗莱有异,他对塞尚的评价也呈现

[42] [美]雅各布·罗森伯格:《论艺术品的品质》,哥伦比亚大学出版社1964年版,第123—124页。转引自罗杰·弗莱《塞尚及其画风的发展》,沈语冰译,广西师范大学出版社2009年版,第228页。

出方向的不同。但在艺术批评的方法论上，二者是一致的。格林伯格深入现代主义绘画的内部逻辑，从形式批评角度勾勒出现代主义绘画在平面性上持续探索的发展轨迹。塞尚的绘画打破透视，以变形的手段塑造能匹配画面平面的三维造型。塞尚改变了绘画的方向，但他徒劳地试图开拓通往老地方的新方向，也即他想要重新开掘在印象派画家手里已经坍塌了的立体空间。虽然不认可塞尚建立画面中立体空间的意图，但格林伯格肯定塞尚在绘画走向平面性方向上的开创性的功绩，肯定塞尚现代主义艺术之父的地位。克莱门特·格林伯格对塞尚的评价是建立在对塞尚作品形式构成的细读分析基础上的，是坚实而有说服力的。

3. 关注艺术形式法则上的创新之处

形式主义批评的根本主张之一是艺术的自我批判，"现代主义的本质在于用某种戒律的特有方法去批判这一戒律本身，但这并不是为了摧毁它，而是旨在其力所能及的范围内更坚定地维护它"[43]。

罗杰·弗莱在塞尚绘画中注意到了他的种种创新之处，并给予了强烈的肯定。塞尚以色造型，通过色彩建立空间关系，使色彩成为重要的造型元素；塞尚打破透视规则的变形手法，促使现代主义绘画走向抽象表现；除此之外，塞尚的线条、笔触等都有打破常规，其在形式表现上的独到之处也都经弗莱细致入微的分析而被人们所认知。打破既定的、传统的艺术规范，张扬艺术形式法则上的创新，是形式主义批评一贯坚持的重要原则。

在格林伯格看来，"形式简化"就是绘画艺术在自我批判的原则下寻找自身本质属性中浮现出的创作原则。绘画的本质属性在于它与众不同的媒介，因此绘画对平面性、视觉性的追求成为必然。而要在绘画中打破对三维立体空间的幻觉性的营造，就必然放弃明暗对比法。这样，留给绘画的就只有平面性和视觉性，艺术家要表现出独属于绘画平面的形式感，走向纯粹的视觉性。

艺术批评家迈克尔·弗雷德指出，形式主义批评家应该阐明真正探索性的新绘画意义，不但如此，"在讨论他所欣赏的画家的作品时，他可以指出某些特定形式问题的假定解决方案中的缺陷；他甚至有理由呼吁现代主义画家关

[43] ［美］克莱门特·格林伯格：《现代主义绘画》，周宪译，《世界美术》1992年第3期。

注他认为需要解决的形式问题"[44]。这一点，至少在格林伯格与抽象表现主义的互动中是有所反映的。

第三节　形式主义批评范例

作为形式主义批评家，罗杰·弗莱和格林伯格都有丰富的批评实践，比如罗杰·弗莱对塞尚艺术天才的深刻发现，格林伯格对抽象表现主义艺术家波洛克的大力宣扬，这些批评实践极大地推动了欧美现代主义艺术的发展。同样，罗杰·弗莱对马蒂斯、格林伯格对塞尚的形式主义批评，也成为批评史上的经典案例。

一、罗杰·弗莱对马蒂斯的形式主义批评

罗杰·弗莱在他策划主持的后印象派画展中大量展出了马蒂斯的作品，将其界定为后印象派的主要成员之一，并在《亨利·马蒂斯》《线条之为现代艺术中的表现手段》《后印象主义》等多篇评论文章中分析了马蒂斯的艺术成就。

罗杰·弗莱以对马蒂斯的艺术批评来印证绘画的双重性质的主张，他认为有两种范畴的绘画：一种是再现性的，借助对象的再现唤起联想和情感；另一种则是表现性的，通过形式的创造来满足审美。两者并不是判然可分的，弗莱甚至向往那种再现性与表现性完美结合的作品，他提出疑问，除了伦勃朗等寥寥可数的画家，还有谁能创造出这种"能获得一种极端的诗性狂喜，同时又能实现一种伟大的造型结构，而且还完成了这两者的完美统一"[45]的作品吗？罗杰·弗莱并不是反对再现，他只是反对那种弥漫画坛数百年的陈腐地片面强调再现技法的所谓现实主义作品。

马蒂斯的艺术令罗杰·弗莱感到惊喜，他认为马蒂斯的绘画表现出了

[44] [美]迈克尔·弗雷德:《现代主义绘画与形式批评》，朱橙译，《世界美术》2019年第4期。

[45] [英]罗杰·弗莱:《弗莱艺术批评文选》，沈语冰译，江苏美术出版社2013年版，第290页。

绘画的双重性。罗杰·弗莱说:"马蒂斯本质上是一位现实主义画家:也就是说,他的构图不是凭空创意的结果,而是出于某种确定的可见事物。在某种意义上,他总是试图使其作品像一件可见物。"[46]这一面的马蒂斯呈现出再现性的特点,而另一面的马蒂斯则虽然试图使作品像一件可见物,"但并不是其字面意义上的'像'。他所做的,是要在他感受力所感知到的事物效果中,抽出其最终和最后的清晰性"[47]。可见,马蒂斯的绘画有着形式上的表现性。

在《亨利·马蒂斯》一文中,罗杰·弗莱首先赞美了马蒂斯在艺术探索上的执着与坚决:马蒂斯先是师从于莫洛,临摹老大师们的现实主义杰作。但受到日本绘画中平涂手法的启发后,马蒂斯决心"为油画重新发现艺术品的本质",也即发掘绘画的造型性,他已经站在再现性和表现性道路的岔路口上,但这还不是他内心想要完整表现的东西,他毅然拒绝在这里停留。马蒂斯继而学习印象派的视觉方法,再次取得成功,隐隐成为分色主义的新领袖,但他又一次掉过头去。这一次马蒂斯加入了野兽派这个实验艺术家群体,在纯粹、粗野的色彩运用中,他逐渐找到了自己绘画综合的本质术语。马蒂斯独特的艺术经历是他艺术风格得以确定的前提,弗莱形容"马蒂斯的风格是建立在双关语(equivoque)与省略号(ellipsis)之上的"[48]。

以马蒂斯的《装饰性构图》为例,马蒂斯在画面上呈现了对象的一切:地毯和墙上的图案、仔细刻画的威尼斯玻璃镜、坚实绘制的盆中的植物、充满了雕塑感的人物……但在再现对象的同时,马蒂斯却丝毫没有改变其形式韵律及其处理手法的品质:人物充满了雕塑感的同时,能看到它加入了各种扁平的线性图案的舞蹈般的运动。"通过一种强有力的融贯风格的魔力,我们十分熟悉的日常世界,那个坐在马蒂斯画架前的地毯上的模特儿的世界,虚空粉碎,仿佛被映照在一面破碎的镜子里,然后又拼接起来,再度形成一个更为融贯的统一体,所有的视觉价值都得到了神秘的改变——造型形式可以被读解为图案,而明显的扁平图案则可以被读解为各个不同的倾斜平面。"[49]在这里"倾斜的平面"是由视觉错觉营造出的再现性的体现,而"图案""扁平图案"则指

[46] [英]罗杰·弗莱:《弗莱艺术批评文选》,沈语冰译,江苏美术出版社2013年版,第134页。
[47] 同上。
[48] 同上书,第306页。
[49] 同上书,第308页。

造型的形式表现。因此,弗莱总结说:"这种艺术在不断指涉我们历史悠久的绘画传统的同时,经得起无穷无尽的保留和省略。"[50]

除了图案之外,色彩的运用也体现了马蒂斯绘画的双重性质。马蒂斯的色彩和谐同时又能与绘画的扁平表面相融洽,更重要的是,"马蒂斯可以给予自然色彩以最为任意的诠释——将远处的桥梁画成鲜亮的紫红色——却并无背离造型的连续性"[51]。马蒂斯经历了以明暗法造型到将明暗对比译解为色彩对比的转变,直至最后他彻底放弃这一手法,而是运用纯粹扁平的色块来清晰地表达他的观念,赋予色彩以纯粹性和力量。

马蒂斯的线条也具有这

马蒂斯《装饰性构图》

种双重性,线条既要满足于绘画的平面所要求的形式,也要"以令人难以置信的力量唤起体积感"[52],唤起体积感即是指以线条来营造出三维形式感。罗杰·弗莱称马蒂斯是一种新的自然主义的现代诠释者,这里的自然主义指自然作为艺术母题在马蒂斯的创作中占有重要地位,在马蒂斯的绘画中有多种表现。塞尚一生追求与自然平行之和谐,他观察自然,又不模仿自然,而是以创造性形式来表现自然。罗杰·弗莱形容马蒂斯是一个自然主义者,意义与此相同。马蒂斯笔下的线条不是对大自然的忠实描绘,而是在对自然的理解基础上,抽象出赋予整个情境以造型有效性的最终要素,并在此基础上建构线

[50] [英]罗杰·弗莱:《弗莱艺术批评文选》,沈语冰译,江苏美术出版社2013年版,第308页。引文中的"不断指涉我们历史悠久的绘画传统"指再现性,"无穷无尽的保留和省略"指造型性上那些变形和抽象的表现。

[51] 同上书,第309页。

[52] 同上。

条。线条是重要的造型手段,是一种建构性的赋形手法,以这样的线条完成的素描,是对形式充满激情的表现。

绘画双重性质的主张贯穿于弗莱的形式批评的始终,罗杰·弗莱不像其他的形式批评者那样强调绝对的平面性,而是坚持认为绘画既要创造出图画的平面形式,又要兼顾对象的三维空间的再现。在将毕加索与马蒂斯进行比较时,罗杰·弗莱更倾向于"造型的"自然主义者马蒂斯,就是因为马蒂斯的造型能直接唤起三维效果的体块和空间,也就是反映了绘画的双重性质,他认为这样的造型才是最有意义的。

二、克莱门特·格林伯格对塞尚的形式主义批评

1951年,格林伯格发表了《塞尚与现代艺术的统一性》一文,此文后收入艺术评论集《艺术与文化》中,题为《塞尚》。此外,格林伯格还在《架上画的危机》《大师莱热》等多篇文章中分析了塞尚的创作。格林伯格从现代主义艺术特质的角度出发评价了塞尚一生的创作,明确了他在现代主义艺术发展历程中的转折性地位,并勾勒出一条从印象派脱胎、在塞尚这里徘徊、到立体主义终于被确立的现代主义绘画的发展逻辑。

从笔触的运用、色彩的表现、构图的形式感中都可以看出,塞尚的绘画脱胎自印象派,但他对绘画的平面性的表现有更为深入地探索,这直接开启了立体主义的道路。毕加索等立体主义大师正是沿着塞尚开辟的方向前进,结出丰硕的成果。立体主义还不是媒介法则的彻底实现,但在毕加索之后绘画继续以不可遏止的动力走向现代主义。美国本土崛起的一批艺术家坚持不懈地攻击艺术中的成规,抽象表现主义将现代艺术向前推进了一大步。从塞尚到毕加索再到杰克逊·波洛克,绘画用艺术解释艺术,逐步触及绘画艺术的本质,确立起现代主义绘画的根本特征。

塞尚用易碎的蓝线将物象的轮廓从体块中分离开来,实际上是一种尊重绘画媒介将"所有视觉实体融化为一个各个正截面(frontal planes)的连续体"[53]的塑造方法。塞尚的这一发现刺激画家们探索自然和媒介本身,也给了他们一种可以确保结果一致性的法则。例如,这种以小截面塑造立体对象

[53] [美]克莱门特·格林伯格:《艺术与文化》,沈语冰译,广西师范大学出版社2009年版,第126页。

的方法直接被毕加索和勃拉克所继承,成为立体主义取得成就的基石。塞尚有意识地考虑如何从一个对象的外部轮廓传递到它背后或旁边的东西,而又不背离作为一个平面延展体的图画表面的整体性。

但塞尚的矛盾在于,他一直坚持古典的绘画原则,即对立体空间充分而精确的再现,希望保持住对象本身再现的三维性。塞尚认为印象派画家破坏了这一点,瓦解了绘画深度。塞尚反复强调立体造型的重要性,试图在"逼真画(trompe-poeil)与媒介的法则之间联姻"[54]。塞尚站在了艺术的转折点上,却徒劳地想要"开拓通往老地方的新道路"[55],这让他成为一个具有悲情色彩的英雄。

塞尚毕生追求以印象派的手法拯救传统,追求对空间错觉的营造。格林伯格认为这只是"以艺术掩盖艺术",以艺术的技巧为重,却遗失了艺术的本质。但塞尚恰恰强化了绘画的媒介性和平面性,"印象派的色彩,不管如何处理,都将给予绘画表面以公正的对待,而这个表面作为一种物理现实,比起传统绘画实践所给予绘画表面的待遇来,范围要大得多"[56]。不仅是色彩,塞尚用个别的油画笔触记录下每一个较大方向的转换,以界定物象表面所包含的立体形状。他用一种马赛克般的笔触覆盖画面,吸引了人们对画面的物理表面的注意力。笔触具有标记性,会引导观众返回媒介的物理事实。笔触标记的形状及位置则回应着那些覆盖着来自油彩颜料管的扁平矩形形状与位置,这表明塞尚对于绘画的媒介性是有所认识的。塞尚的素描完全是一种新方法,他将想象的体积与空间锚定在表面图案之上,营造出图画的张力,画面的平面性被素描的变形所强化。

格林伯格将塞尚的风格概括为"雕塑式的(sculptural)印象主义"[57],塞尚站在历史的转折点上,却面朝错误的方向。尽管如此,塞尚还是与过去的大师有所区别,老大师们将空间处理成大致清晰的连续体,像建造一个剧场那样来确立一个空间,而塞尚却赋予空间一个剧场。画之为画,空间之为空间,都变得更为紧凑,表面的异质内容融化成一个单一的形象或形式,而其形状正好与画布本身相一致。因此,塞尚想要将印象主义转化为雕塑式的印象主义,但当

[54] [美]克莱门特·格林伯格:《艺术与文化》,沈语冰译,广西师范大学出版社 2009 年版,第 65 页。
[55] 同上书,第 60 页。
[56] 同上书,第 62 页。
[57] 同上。

其实现之时,他却从绘画错觉的结构,转移为作为一个对象、作为一个扁平表面的绘画本身的构成。深度错觉更生动地与画布表面一起加以建构,"构成了一个既是表面又是图像的整体。油彩的小方块清晰地但却简略地被分布于画面,它们以一种既包容着错觉也包容着平面图案的节奏震颤着、扩张着"[58]。显然,画家主观追求的雕塑式的立体错觉,在客观上收获的其实是有着现代主义绘画性质的建立在平面性基础上的深度错觉。装饰性是现代主义绘画中画面构成的一种特质,塞尚从未明确地表达过对装饰性的追求,但他的创作却分明将深度错觉的每一部分与表面图案联系起来,将三维错觉与一种装饰性的表面效果捆绑起来,将造型与装饰整合起来。"他有意识地追随他对大自然的视觉感受,但是这种感受又不得不出于艺术的目的,根据某些准则加以规序。这个目的是自在的,对这个目的来说,自然主义的真实只是手段而已。"[59]格林伯格强调"这个目的是自在的",意即对作为绘画本质属性的平面性的追求是必然的。

塞尚的艺术成就与他想实现的目标不一致,这是他的不幸,但他的坚毅足以垂范后世。他未竟的探索为立体主义指明了方向,也揭开了艺术史上现代主义的新篇章。

思考与练习

1. 运用形式主义批评理论分析某一艺术家及艺术作品。
2. 简述"有意味的形式"的概念。
3. 简述形式主义批评理论与后印象派艺术实践之间的关系。

参考文献

[英]罗杰·弗莱:《弗莱艺术批评文选》,沈语冰译,江苏美术出版社 2013 年版。

[英]克莱夫·贝尔:《艺术》,薛华译,江苏教育出版社 2005 年版。

[美]克莱门特·格林伯格:《艺术与文化》,沈语冰译,广西师范大学出版社 2009 年版。

[58] [美]克莱门特·格林伯格:《艺术与文化》,沈语冰译,广西师范大学出版社 2009 年版,第 64 页。
[59] 同上书,第 62 页。

第六章
艺术心理学批评

伴随着自然科学的迅速发展,尤其是现代心理学的产生,从心理学的角度对艺术现象进行阐释成为一种新兴潮流。这其中蔚为大观的是以弗洛伊德、荣格等为代表的精神分析批评,以及以阿恩海姆为代表的完形批评。

精神分析学说诞生一个世纪以来,成为一系列西方现代派艺术流派的方法论基础,如超现实主义、表现主义、荒诞派等,并被许多美学、艺术理论所借鉴,如文化研究、女性主义、后殖民主义等,深刻地影响了艺术批评的走向。

阿恩海姆的完形批评,剖析艺术活动的心理特征,探索知觉的规律以及主客体之间的相互作用,在视觉艺术的表现性方面深入研究,取得丰厚的成果,完形批评提出的很多概念对于视觉艺术的研究产生了广泛的影响。

第一节 艺术心理学批评的发展过程和理论概述

在艺术心理学批评中,弗洛伊德的精神分析学、荣格的原型批评和阿恩海姆的格式塔心理学对艺术批评产生了重要的影响,开启了从现代心理学角度研究艺术作品的深度模式。

一、精神分析批评

精神分析批评的理论基础是弗洛伊德的精神分析心理学,精神分析把人的自我探索推进到无意识的领域,在人类认识发展史上拥有重要地位。弗洛伊德的无意识理论自问世以来一直与艺术及艺术批评密切相关,艺术是弗洛伊德非常感兴趣的领域,他始终致力于将精神分析学的理论运用于分析艺术现象之中。

荣格对弗洛伊德的精神分析主张做了修正,他提出的集体无意识理论对于艺术批评具有重要的意义。荣格将艺术研究引向人类心灵深处,使之回归

到全人类的生活经验之中。集体无意识理论进一步拓展了精神分析批评的深度和广度,为弗洛伊德个体无意识理论增加了历史文化维度。

(一)弗洛伊德的精神分析批评

弗洛伊德是精神分析心理学的创始人,他的学说揭示了人心理中的无意识领域。弗洛伊德把人的心理结构分为处于不同层次的三个系统:无意识、前意识、意识系统。无意识也称为潜意识,是人类心灵深不可测的黑暗领域,是埋藏于海面之下的冰山,不为人的意识所察觉,是心理学研究的重要部分。意识是人类心理的表层部分,能够被自我所感知,能够运用语言和理性思维感知外部世界。前意识介于无意识和意识之间,前意识起到"检查官"的作用,阻止潜意识本能欲望进入意识领域。后来,他对心理结构理论做了一些修正和补充,形成了人格理论,即本我、自我和超我。人的心理活动只有很少部分处于意识领域,而具有决定意义的大部分则处于无意识状态。本我是人格结构中的最底层,总是处于无意识的领域。它不受理性或逻辑法则的约束,没有价值观念,没有伦理和道德准则,只受到本能的驱使去追求快乐,逃避痛苦。最高层是超我,超我代表着社会伦理规范和文明准则,按照至善原则行动,抑制着本能欲望的冲动。中间一层是自我,自我协调本我和超我之间的矛盾,按照现实原则行事。整个人类文明建立在意识对无意识、超我对自我和本我的压抑基础上,但是这被压抑的无意识本能欲望,时刻要求进入意识领域获得直接或间接的满足。

在心理过程中起作用的心理能量叫"力比多"(Libido),它给人的全部活动、本能、欲望提供动能和力量。这种本能的力量存在于本我的层面,也即无意识的领域中,遵循快乐原则,没有理性,是人类一切活动的真正原动力或内驱力。弗洛伊德用力比多来解释人的活动动机,强调性本能的作用,他的理论因此被冠以"泛性论"的名称。弗洛伊德对于人的精神活动,包括文学艺术创作的看法都遵循泛性论的观点,认为无意识是这些活动的起源。本我要追寻快乐,逃避痛苦,但本我遵循的快乐原则常与现实环境发生冲突,从而被压抑。无法在现实中实现的"被压抑的欲望",只能在梦、幻想等无意识过程中,或各种形式的艺术活动中显现并得到满足。在艺术创作中,力比多被转移或升华,成为被社会道德所容许的形式。在弗洛伊德这里,艺术的主要目的就是宣泄那些被压抑的欲望和冲动,力比多或者性欲就成为文艺创作的动因。文学

艺术的起源和本质在于"力比多"的升华。

1899年弗洛伊德出版的《梦的解析》一书,标志着文学艺术与精神分析心理学正式建立联系。用文学艺术的相关现象来阐释精神分析心理学,对于弗洛伊德来说是一个极其自然的选择,这不仅因为弗洛伊德本人对文学艺术颇感兴趣、积累深厚,更因为作为人类精神活动中的一个重要方面,文学艺术创造本身就是精神分析心理学天然的研究领域。

在《梦的解析》中,弗洛伊德提出,梦是被压抑的欲望伪装之后的表现。无意识领域内充斥着原始的、野蛮的本能欲望,其中很多关乎性的冲动,这些欲望和冲动在现实中被压抑着,本我的追求快乐的原则与超我的追求伦理的原则形成冲突。被压抑的欲望想要获得满足,只能通过伪装。在做梦的时候,这些无意识领域内的原始冲动得以绕过审查,以形象的形式外显出来。外显的过程也是本能冲动变形伪装的过程,通过象征、隐喻、压缩、移置等方法,本能冲动披上伪装的外皮得以显现。在梦境中被压抑在无意识深处的本能欲望得到宣泄,意识和无意识、本我和超我之间的矛盾暂时得到了缓解。在白天,人则通过幻想的方法宣泄欲望,"幻想的动力是未得到满足的愿望,每一次幻想就是一个愿望的履行"[1]。弗洛伊德称幻想为"白日梦"。继而,弗洛伊德提及了文艺创造,文学艺术同样是被压抑欲望的宣泄,艺术家将内心的冲突塑造为外界的形象,通过文学艺术活动来满足不被社会现实允许的本能欲望。梦、幻想,以及作为逃避现实的艺术创作有着很多共性,它们都源于无意识领域内的本能冲动,属于被压抑的欲望,都只能通过伪装才能逃避意识层面的审查得以外显。文艺创作与梦有着共同的语法,一篇作品就像一场白日梦,艺术家就是深谙这种语法的善于做白日梦的人。

弗洛伊德在《作家与白日梦》一文中拓展了这一命题。他认为艺术的创作者跟精神病患者有着类似之处,精神病患者的无意识冲动得不到满足,冲突过于激烈,导致人格系统崩溃,只能沉浸于妄想之中。而艺术家有着强烈的本能冲动,同样被强烈的本能欲望所驱使,他们如同精神病患者那样,在现实世界中无法获得满足,只能钻进自己想象的世界获得替代性的满足。梦、精神病和艺术创作有着共同的心理机制,即无意识过程在其中起到重要作用,它们都带有极强的主观幻想成分。但梦和精神病在一方,艺术在另一方,与精神病患者

[1] [美]卡尔文·斯·霍尔等:《弗洛伊德心理学与西方文学》,包华富、陈昭全、杨莘燊编译,湖南文艺出版社1986年版,第138页。

的区别在于艺术家发现了一条从幻想世界返回现实生活的途径。艺术家醒着做梦，他不为自己的主题所左右，反而能控制它。艺术家与精神病患者有着同样强烈的本能冲动，但是艺术家能够将本能冲动审美升华，转化为文艺作品的艺术形象，而精神病患者缺乏审美升华的途径，这就是弗洛伊德对于艺术创作心理与创作过程的判断。

弗洛伊德以一系列艺术批评实践向人们展示了精神分析心理学这一犀利的工具，它应用于艺术批评领域，像一把手术刀，锋锐而深刻地触及艺术世界不为人所知的领域，剖解出一片崭新的天地。这些批评实践中，最有影响力的是有关于"俄狄浦斯情结"（Oedipus Complex）的分析。俄狄浦斯情结的概念源自于弗洛伊德的人格理论，他认为在人格发展的历程中，幼儿有一个阶段，男童想要独占母亲，仇视父亲；女童则反之，恋父憎母。这种倾向是被文明社会所禁忌的，因而被压抑、驱逐到无意识中，形成了情结。男童的弑父娶母情结被命名为"俄狄浦斯情结"，俄狄浦斯是古希腊神话中的英雄人物，他误杀父亲之后娶了自己的母亲，代表着男童幼年普遍的心理。

弗洛伊德认为俄狄浦斯情结是一种人类精神生活的普遍倾向，文学艺术的起源和本质在于"力比多"的升华。在俄狄浦斯情结的驱动下的文艺创作，是这种升华作用的集中体现，甚至人类一切的文化创造无不发源于俄狄浦斯情结，因此，俄狄浦斯情结也是文艺创作中经常出现的普遍性的题材。弗洛伊德以古希腊戏剧《俄狄浦斯王》、莎士比亚戏剧《哈姆雷特》以及陀思妥耶夫斯基的小说《卡拉马佐夫兄弟》等为例，来证明俄狄浦斯情结的普遍存在。《俄狄浦斯王》的基本情节是弑父娶母，俄狄浦斯一生下来就被预言他将来要杀父娶母，俄狄浦斯无论怎么努力怎么行动，都无法避免这可怕的预言成为现实。传统观点认为这出悲剧的感人力量在于命运与人类意志的冲突，但弗洛伊德说，这个故事之所以动人，是因为"他的命运之所以感动我们，是因为我们自己的命运也是同样的可怜……很可能地，我们早就注定第一个性冲动的对象是自己的母亲，而第一个仇恨暴力的对象却是自己的父亲……俄狄浦斯王杀父娶母就是一种愿望的达成——我们童年时期的愿望的达成"[2]。莎士比亚戏剧《哈姆雷特》中同样隐藏着俄狄浦斯情结，但因为文明的发展，这种情结被压抑得更深，在戏剧中表现得更委婉了。克劳狄斯杀害了自己的兄长，也即

[2] [奥]弗洛伊德：《梦的解析》，丹宁译，国际文化出版公司1996年版，第156—157页。

哈姆雷特的父亲,娶了自己的嫂嫂,也即哈姆雷特的母亲,但哈姆雷特复仇行动始终处于延宕之中,无法杀掉叔父克劳狄斯为父报仇。如何理解这种延宕,历来聚讼不休,弗洛伊德分析哈姆雷特潜意识心理,"对一位杀掉他父亲,并且篡其王位、夺其母后的人无能为力——那是因为这人所做出的正是他自己已经潜抑良久的童年欲望之实现。……因为良心告诉他,自己其实比这杀父娶母的凶手好不了多少"[3]。哈姆雷特内心的俄狄浦斯情结造成了他复仇行动的优柔寡断。米开朗基罗的雕塑《摩西》也反映了艺术家的无意识情结,他所雕塑的并不是《圣经》中的摩西,而是艺术家心中的摩西。因为这尊雕像矗立于教皇的墓前,摩西既充满愤怒又极力压抑愤怒情绪的形象,表达了艺术家对于专制父权的憎恶及妥协的内心世界。自俄狄浦斯情结被提出之后,很多弗洛伊德学派的学者热衷于从文艺作品中寻找其存在的痕迹,形成了精神分析批评独特的主题观。

在艺术的审美作用方面,弗洛伊德提出了"分享说",把精神分析批评探入了读者心理的研究领域。艺术家的无意识通过作品得到象征性表现,本能欲望获得替代性的满足,读者在阅读过程中设身处地去感受,分享了艺术家升华了的幻想,本能欲望同样得到满足。

(二)荣格的原型批评

精神分析学说自开创伊始就处于不断的演进过程中,弗洛伊德在后期提出本我、自我、超我的人格结构理论,通过引入"超我"这一社会道德因素,促成了经典精神分析学说的现代化。在精神分析学派内部,对于学说的批评也从未止息。荣格是弗洛伊德最有天分的学生和共事者,后因学术主张的分歧,与弗洛伊德走向决裂。荣格与弗洛伊德的分歧是原则性的,分歧之一是对力比多的看法不同,荣格反对泛性论的观点,认为力比多绝不仅仅是性本能的力量,而是生物的普遍生命力,是超出生存本能界限的所有冲动和意愿。力比多既表现在生殖与生长过程中,也表现于其他活动过程中。当生存需求与性的需求得到满足后,力比多就可以满足其他需求,是一种能用于延续个人心理生长的创造性生命力。分歧之二是对无意识的认识有所差异。荣格认为人类的深层心理不仅仅止于弗洛伊德提出的个人无意识层面,存在于人类精神生活

[3] [奥]弗洛伊德:《梦的解析》,丹宁译,国际文化出版公司1996年版,第159页。

的最深处的乃是集体无意识,它是人类世代以来普遍性心理经验的积累,是种族对人类历史的记忆,通过遗传机制而为每个个体所继承。正如弗洛伊德用漂浮于海面的冰山来比喻意识与无意识的心理结构,荣格也将他划分的意识、个人无意识、集体无意识的心理结构做了一个比喻,意识是高出海面的海岛,个人无意识是海面之下随着潮汐运动偶尔露出水面的陆地部分,而集体无意识是海底深处的海床部分,永不露出水面。

荣格推测集体无意识表现在大脑的结构中,提供产生思想的可能性。它们是我们祖先无数有代表性经验的公式化的组合,是无数同类型的经验在心理上的残留物。集体无意识的内容主要是原型(archetype)。荣格对于原型的表述有其不确定之处,有时它被界定为一种先验性质的心理潜能,是一种形式组织力,更多的时候,荣格将原型与原始意象(primordial image)的概念混同。原型或者说原始意象以象征的形式出现,是人类对历史的记忆,是一再反复出现的人类经验的模式或者形象。当人们面对普遍一致和反复发生的领悟模式时,就是在与原型打交道。荣格列举了众多原型:出生原型、死亡原型、复生原型、母亲原型等。人生有多少典型情景就有多少原型,这些经验由于不断重复而被深深镂刻在我们的心理结构之中。每一种原型都包含着一种人类的心理和命运,一种无数次出现在我们祖先传说中的痛苦或欢乐的遗迹。人类心灵所保留的这些普遍性的、先验的、超个人的迹象,在意识层面上被忽略,却在无意识中被触及,例如在梦境、幻觉、神话、原始仪式和艺术创作中,原型以独特的形式显现出来。原型的存在为艺术提供了重要的创作题材。

荣格在《心理学与文学》一文中指出,在文艺创作中,可以看到有一种类型,其题材不来源于人生意识经验,不撷取于生活,而是来自"人类心灵深处某种陌生的东西"[4]。它使人想起分隔我们与史前时代的深渊,它的魅力、怪诞都击碎了人类的理性,这是来自无底的深渊、人不能理解的原始经验。这种类型的文艺作品,使人回忆起曾做过的梦、黑夜间的恐惧以及那些常使人忧心如焚的疑虑。这种幻觉经验与人的一般命运并无关联,而是源于艺术家对于集体无意识经验的领悟,如果将艺术创作归结为个人因素则完全不能解释这种类型的创作。艺术家在创作这种类型的文艺作品时,失去了创作的自主性,仿佛出其不意地被俘获,被创作冲动所操纵,只能听从外来的推力,甚至形式都

[4] [瑞士]C.G.荣格:《人、艺术和文学中的精神》,卢晓晨译,工人出版社1988年版,第99页。

是由作品自身带来的,艺术家受控于根本无法控制的力量。在这样的时刻,艺术家不再是单一的个体,他创作的作品成了全人类的声音的回荡。荣格诗性地描述了原型在艺术中的表现,歌颂着原型的力量。因为荣格认为意识有其局限性,人类社会在文明进程中经常走入歧途,进而陷入时代病和心理失衡之中。现代人出现种种问题,根源就在于人们失去了与本能的联系。向人类的共同遗产,也即集体无意识中的原始意象去寻求力量,则是愈合时代的痛苦、使人类的心灵再度圆满的途径。荣格举了《浮士德》的例子,认为作品触及了"智叟"的原型。智叟原型在人类文化中以各种形象出现:人类导师、救世主、圣人、医生……它其实是集体无意识中智慧、知识、洞察力等的体现,以人格化的形象象征性地表现出来。荣格认为《浮士德》触及了植根于每个德国人灵魂中的某些东西。智叟原型早在人类文化初期就已经埋藏在无意识中,在社会走入歧途时被惊醒,显现于梦境或艺术家的创造中,以纠正时代意识的偏颇,疗愈时疾。伟大的诗篇从人类原始经验、种族记忆中汲取力量,创作的艺术作品携带着那种可以真正代代相传的信息。正因如此,诗人是他的作品的工具,"不是歌德创作了《浮士德》,而是《浮士德》创造了歌德"[5]。荣格学派的批评家赫伯特·里德在评论毕加索的绘画时也使用了原型理论,毕加索在他的艺术创作中把人的形体变形到极点,"已经越过了描绘个人形象的立体派和新古典主义的风格,而进入幻想领域,把形象描绘成原型的或种属化的形象……但是这种符号却是从心灵深处进射出来的,这种心灵深处就是卡·古·荣格(C. G. Jung)所谓的无意识的集合体"[6]。"这种形象描绘是原型的——那就是性交和多产,出生和死亡、爱情和暴力的图象……它们来自无意识,而向无意识诉说。"[7]在《格尔尼卡》这幅反法西斯杰作中出现的公牛、马、举着灯的人物等符号,绝不是简单地出自象征手法,而是从无意识中自动出现的原型符号,因此具有更深刻的震撼力。毕加索的伟大就在于他对集体无意识原型内容的敏感性和洞察力,以及对其赋予形式的永不枯竭的转化力量。

艺术家一旦表现了原始意象,就道出了一千个人的声音。"同时他把想要表达的思想由偶然的和暂时的提高到永恒的境地。他使个人的命运成为人类

[5] [瑞士]C. G. 荣格:《人、艺术和文学中的精神》,卢晓晨译,工人出版社1988年版,第112页。

[6] [英]赫伯特·里德:《现代绘画简史》,刘萍君译,上海人民美术出版社1979年版,第89页。

[7] 同上书,第90页。

的命运,因而唤起一切曾使人类在千难万险中得到救援并度过漫漫长夜的行善力量。"[8]艺术的奥秘就在于此,"艺术家抓住这种意象,并把它从无意识深渊中提取出来,与此同时使之与意识值产生联系,从而改变其形态,直到它能为同时代人所接受"[9]。这种艺术创作把社会生活中最急需的原型等无意识因素从族群记忆中挖掘并表现出来,用以培育时代精神,治愈整个时代,这就是艺术的社会意义。从这个意义上说,艺术家也就成了时代的导师。

在艺术欣赏方面,荣格指出,领悟艺术作品意义的方式与艺术家受到集体无意识感召的方式是一致的,读者必须去领会集体无意识经验的实质,回归到全人类的生活经验中去。当个体与原型相遇时,本来没有方向的生活之流,猝然驶进深深镌刻在心灵中的河床,猛然形成了一条波涛汹涌的大江。我们被不可抗拒的力量慑服,我们身上从未鸣响过的心弦仿佛被拨动,我们不再是单一的个体,全人类的声音在我们胸中回荡。

二、完形批评

阿恩海姆是将心理学用于艺术批评领域的另一位代表性人物。不同于精神分析批评对艺术的深层世界进行揭示,阿恩海姆借助完形心理学所进行的完形批评注重从艺术品的形式特征入手,分析其视觉动力表现,从而揭示出艺术创作、鉴赏、批评等环节的特征,对艺术形式的意味做了深入的分析,开拓出一条以心理学进行艺术批评的别开生面的道路。

完形心理学,又称格式塔心理学。"格式塔"是德语词汇"Gestalt"的音译,意译为"完形"。完形心理学反对机械的构造主义主张,其最基本的观点是强调有机整体性,整体大于部分之和,整体的特征不可能在各组成部分相加之和中得到呈现。这一观点从完形心理学者所做的"似动实验"可以得到说明,一个代表性的似动实验指出,在观察连续的两条直线时,人们倾向于觉知其为一条直线的运动形态,即使将其拆分,也不会认为这条直线是中间有间隔的两条不同直线。事物特征是事物的整体结构特征,而不是各项元素相加组合的结果。类似的例子还有,一首曲子以女高音或是男中音来歌唱,都是原本

[8] [瑞士]C.G.荣格:《人、艺术和文学中的精神》,卢晓晨译,中国工人出版社1988年版,第92页。

[9] 同上。

的那首曲子,不因歌唱者这一元素的不同而发生变化。将这首曲子升调之后,尽管每个音符都与原先的不同,但在人们的知觉中,它仍然是原来的那首曲子。完形心理学强调的"整体",是经由知觉活动组织、抽象、概况而形成的整体。这一学派对知觉领域进行了大量的研究,其中,在艺术的创作和欣赏中,视觉的作用尤为突出。阿恩海姆特别重视视觉的意义,他认为视觉具有理性特征,应当表述为视知觉,后来他又进一步提出了视觉思维的概念,致力于解释视觉的理性思维特征。他在《艺术与视知觉》一书中指出:"一切知觉中都包含着思维,一切推理中都包含着直觉,一切观测中都包含着创造。"[10]视知觉所具有的完形倾向,即简化倾向和组织本能,就是视觉思维的特征之一。在艺术创作和欣赏中,视觉思维发挥着重要作用。他在《视觉思维》一书中说,视觉是具有高度选择性的,因此与照相截然不同,视觉能够选择、捕捉对象的突出特征并加以组织。艺术创作中的视觉更要求艺术家从不同方面加以观察,以获得对其形状的真知识,并对对象进行综合概况和重新组织,才能创造出真实而生动的形象。例如,在再现风卷海浪的场景时,艺术家仅仅在框架之内绘制了一些倾斜的平行条纹,就把有关海浪的视觉结构本质用简化的形式表现出来。

完形心理学的另一个重要假设是同形说。这一观点认为心理事实与物理现实具有结构上的相似性,也被称为异质同构。一棵垂柳的枝条看似悲哀,是因为它下垂的形状和柔软的性质与"悲哀"的心理情感有许多相似性。其力的结构是一致的,物理世界和精神世界拥有共同的基调,共同的一种力。物理现象与心理活动虽为异质,实则同构。这种结构存在于物理世界中,通过视觉系统在大脑皮层上引起生理力的活跃感应,在力场的刺激作用下激出主体心理结构的相似反应。阿恩海姆引入物理学中"力"的概念来分析知觉的特性,认为知觉是对于力的式样和结构的知觉。一个格式塔形式既不是形状,也不是形状的组合,而是一种力的结构模式。因此,欣赏作为一个格式塔的艺术品,最重要的是知觉作品中蕴含的力的式样和结构,把握其力的式样和结构就是把握艺术品的表现性。阿恩海姆在《艺术与视知觉》一书中得出这样的结论,"造成表现性的基础是一种力的结构"[11]。这种力的结构"对于一般的物

[10] [美]鲁道夫·阿恩海姆:《艺术与视知觉》,滕守尧、朱疆源译,四川人民出版社1998年版,第5页。

[11] 同上书,第620页。

理世界和精神世界均有意义"[12]。理解一件艺术品,首先分析那种将作品的主题建立起来并提出作品存在理由的力的式样。艺术的表现力由此产生,而艺术的表现性就代表着艺术的本质。艺术创作的秘诀在于,艺术家密切注意事物的表现性,通过这些性质来理解和解释自己的经验,并最终通过它们去确定自己所要创造的作品形式。也因此,阿恩海姆强调艺术家要创造"有意味的形式",也就是能动的具有表现性的形式式样,也是与题材互相依赖、互相配合的作品。

阿恩海姆的艺术理论重视视觉思维,他运用心理学理论,对艺术,尤其是视觉艺术中一系列重要问题,如艺术的平衡、光线、色彩、空间、运动、表现等问题,做了系统的研究。与此相关,他的艺术批评大量从形式出发,深入谈论作品的形式要素,如线条、色彩、空间关系等。阿恩海姆对这些形式众多要素的批评,最终归结于探讨作品整体结构图式与整体艺术表现这一关键点上;阿恩海姆对于线条、色彩等视觉语言的分析,都遵循于力的结构的表现原则,因此完型批评在形式分析中并不显得琐碎。在力的结构的表现原则方面,他提出了"张力"说。张力是阿恩海姆艺术批评学说中的重要概念,他以探析艺术品的张力为中心,串联起对作品线条、色彩等视觉元素的分析,所以他的艺术形式分析仍呈现出整体的、本质的特征,而非各个元素分析的简单堆砌。在分析力的结构、分析张力的视角下,平衡、倾斜、频闪等艺术创作的技术性问题被提高到了视觉表现性的高度,从而得到了重新评价。

艺术创造者要致力于表现力的结构,艺术的表现性是主体对对象的同构;艺术欣赏中则要唤起这一结构,艺术接受者也要主动参与主体对对象的同构,就会产生美的想象和幻象。艺术创造的奥秘在于此,艺术欣赏的奥秘也在于此。

第二节 艺术心理学批评的理论特色和操作方法

艺术活动是一种包含了复杂心理因素的精神活动,以心理学的角度入手对其进行研究,对于开辟艺术研究的新视角,拓宽研究思维的空间都有积极意

[12] [美]鲁道夫·阿恩海姆:《艺术与视知觉》,滕守尧、朱疆源译,四川人民出版社1998年版,第620页。

义。心理学批评吸收了现代心理学的理论成果,发展成为自成体系、操作性极强的批评方法。

一、艺术心理学批评的理论特色

艺术心理学批评把艺术看作是艺术家心灵的表现,拓宽了艺术研究的空间。精神分析学说对于心理结构的揭示向人们展示了复杂深刻的人类心灵和意识活动,将艺术批评的重心从外部世界引入人类的内心世界,开创了创作心理批评新领域。从"俄狄浦斯情结"这一概念出发,通过分析艺术家的生活经历,特别是童年经历,精神分析批评开展了对艺术家与其现实生活的关系的考察,对于艺术的创作动因给出了别具深意的解释。从艺术家的传记材料入手,找寻艺术家的生活经历与其压抑的本能欲望之间的关系,成为流行一时的批评方法。将艺术家的创作心理归因于俄狄浦斯情结,也就是归因于性欲压抑和它的变形表达,这为精神分析学说打上了泛性论的标签,也是它招致批评的主要原因。但精神分析学说是一个动态的、开放的学术系统,在弗洛伊德之后,众多学者都曾对精神分析学说进行改造,推动其发展和变化,形成了不同的学术思潮。比如结构主义精神分析学者雅克·拉康将儿童的俄狄浦斯阶段与性欲解绑,着重指出此阶段主体意识觉醒,自我通过想象界达到对现实主体的认同和把握,通过象征界达到对社会规范和意识形态的认同和把握,最终形成自我心理诸要素的结构性关系。拉康的精神分析理论与艺术批评的联系是广泛而深刻的。

艺术心理学批评揭示了无意识的存在,指出了无意识对于艺术创作的重要意义。精神分析学说揭示了无意识的存在,这破除了意识等于全部心理活动的传统看法,为全面认识人的心理结构奠定了基础。精神分析学说关于心理结构的分析,关于个体心理驱动力的揭示,颠覆了传统认知,促进了对人类传统思想文化的重新审视,为现代文明开启了一条认识人类自身以及世界的新路径。通过研究人的深层心理,尤其是无意识来探索人性的本质、人格的本质,精神分析成为理解人的活动包括艺术活动的不可或缺的方法。

被压抑的本能欲望因为不为文明和社会规范所允许,所以蛰伏于无意识领域而不被意识所察觉。但压抑需要宣泄,艺术就是无意识欲望宣泄的合理通道,也因此无意识成为艺术创作的驱动力。同样,对艺术领域中无意识现象

的研究开辟了艺术批评的新方向。艺术家的无意识会投射在作品中,因此艺术批评应该挖掘作品的深层结构,作品的深层结构很有可能是艺术家人性中的潜藏成分与理性意识层面的对抗,是无意识欲望结构的体现。无意识在艺术中的运行和表达机制与无意识在梦中的表达机制一致,在作品的形式层面,无意识有可能通过象征、凝缩、置换、转移等修辞手段变形成为一些视觉符号,对这些视觉符号的解读也是理解文本的重要途径。

荣格的原型批评,也源于对无意识的重新定义。荣格拓展并修正了弗洛伊德对人的心理层次的划分,他认为在心理结构的底层,个人无意识之后还存在着集体无意识。文明的发展带来人性的异化,集体无意识被深深压抑,通过原型批评的方法,人们可以解读出人类早期文化中还未经压抑和变形的原型。优秀的艺术家拥有在集体无意识驱动下赋予原型以新的形式的能力,而这样产出的艺术品可以用来疗愈现代人的心灵沉疴。从集体无意识入手,艺术研究跳出了艺术家创作心理研究的狭窄视野,进入社会文化心理的层面,提供了一种把握全人类艺术发展规律的宏大视角。

二、艺术心理学批评的操作方法

1. 对艺术现象的深层心理学研究

精神分析心理学是一种"深层心理学"。它不满足于精神活动的表象,而是深入心理结构的深层,也即无意识的层面去探索精神现象的真正奥秘。弗洛伊德提出的无意识理论破除了传统心理学的狭隘认识,向人们揭示了心理活动的复杂性和层次性,提示人们去关注无意识层面的心理活动,探索其对行为的影响。

面对文艺现象,精神分析批评要做的同样是进入无意识的深层心理层面,研究艺术家的创作人格、创作心理;研究艺术作品的象征意义所体现的心理因素,乃至于在艺术品中寻找征兆,以指向背后隐藏的心理动因;研究读者的阅读反应,关注阅读心理中的无意识因素。

在艺术家的研究方面,精神分析批评家相信创作行为的动机深藏于艺术家内心深处的冲突中,因而对艺术家的生长和教育环境非常感兴趣,热衷于对艺术家的生活做传记式研究。精神分析批评对艺术家的心理活动和心理本质进行深入讨论,尤其关注那些无意识动机和心理结构。在《达·芬奇对童年的

回忆》一文中,弗洛伊德指出达·芬奇是私生子,从小就离开了生母,但是达·芬奇对母亲一直保持着隐秘而压抑的欲望,他的俄狄浦斯情结在艺术创作中得到升华。《蒙娜丽莎》的创作实际上寄托着艺术家对于生母的眷恋和爱慕,达·芬奇一生的创作都受到这种隐秘情欲的推动。丹尼尔逊研究高更塔西提岛时期的生活和创作,特别注重艺术家在秘鲁度过的童年岁月的意义,强调艺术家的性欲体验决定一切,以情欲的象征来解读高更的塔西提艺术的成因。

在作品研究方面,精神分析批评倾向于研究作品的象征意义,并试图挖掘出艺术家在作品中投射的无意识心理。精神分析批评认为,作品的深层结构是艺术家的无意识欲望的结构。精神分析批评对视觉艺术的象征意义解读,力图挖掘隐藏在表面形式下的潜在信息,对于那些把梦和幻想用图画方式表现出来的艺术,这种批评更有针对性。艺术对梦和幻想进行编码,而批评则是解码。弗洛伊德分析《俄狄浦斯王》《哈姆雷特》等作品,并得出如此结论:隐藏在作品表面情节之下的俄狄浦斯情结才是作品的真实主题,俄狄浦斯情结的挖掘与呈现才是作品感人至深的魅力所在。弗洛伊德学说的追随者欧内斯特·琼斯在研究莎士比亚戏剧《哈姆雷特》时,进一步阐释弗洛伊德的观点,不仅试图揭示哈姆雷特的性格之谜,而且试图揭开莎士比亚思想深处活动的线索。

弗洛伊德还强调,精神分析关注一些为人所忽视的细节,这些细节往往隐藏着作者的创作意图和作品主题。《米开朗基罗的摩西》一文是弗洛伊德以精神分析的观点对米开朗基罗所创造的摩西这一艺术作品的解释,弗洛伊德从雕像的姿态入手,挖掘主人公姿态里所蕴含的心理状态。基于对雕像右手姿势及圣书位置的细节研究,以及对这些细节背后艺术家心理动机的深层剖析,弗洛伊德得出结论,这位摩西不同于《圣经》中的摩西,是艺术家心目中的新摩西,"这样一个有着巨大体魄的伟大形象就具体地体现了只有人才能达到的最高精神境界:为了他所献身的事业,同内心感情成功地进行了斗争"[13]。米开朗基罗在教皇陵墓上雕刻了他的摩西,以示对教皇的谴责,同时也是对自己的告诫;通过这样的自我批判,艺术家的人性得到了升华。

2. 从文化心理角度进行原型批评

原型批评是20世纪最重要的艺术批评之一,人类学、心理学和哲学都为

[13] [奥]弗洛伊德:《弗洛伊德文集》,车文博主编,长春出版社2004年版,第140页。

其提供了理论方法,与原型批评有密切的联系。英国学者弗雷泽在其文化人类学经典著作《金枝》中阐释了巫术思维的形式和内涵,指出在原始巫术仪式中处处体现着巫术思维。弗雷泽考察了许多希腊罗马神话,以揭示其与巫术思维及原始仪式相关的来源和实质。他指出,西方文化与文学起源于巫术仪式,西方文化与文学中反复呈现的一些如"死而复生"等原型意象,来源于原始巫术思维及巫术仪式。

荣格则从心理学角度提出了集体无意识的概念,并对原型概念重新界定。集体无意识是个人无意识的渊薮,影响着个性意识的形成,具有更为内在和深刻的意义。原型作为集体无意识的主要内容,是人类对历史的记忆,是一再重复出现的人类经验的模式或者形象。它们对人类的意义源远流长,是人类发展的营养,是生命最深的源泉。原型深深包裹于无意识中,在梦境、幻觉等形式中被触及,艺术则是对集体无意识原型内容的积极表现,在艺术创作中,原型内容被触及、被激发。在人类早期,原型的表现形式为神话,在以后的历史进程中,原型以不同的形式反复出现在文艺作品中。

荣格批驳了弗洛伊德认为艺术创作是作家的白日梦,是性本能的升华的主张;无意识理论对艺术创作的批评局限在普通个体心理的狭隘领域内,不能解释艺术的真正本质。只有从社会文化心理的角度出发,艺术家窥见集体无意识,才能认识到艺术是对超个人的、人类普遍性的集体无意识的表现,才能真正窥见人类最深刻的心灵律动。艺术从集体无意识的深处召唤出的艺术形式,是对时代匮乏和人性偏颇的补偿和匡正。荣格的主张摆脱了泛性论的局限性,高扬了人类精神的价值,赞颂了人类心灵的丰富性,对艺术的意义给予了更高的肯定。荣格的集体无意识理论增加了历史文化维度,是对局限于个体心理的弗洛伊德无意识理论的发展与超越。

荣格学派的学者秉承社会历史传统,将从文化心理角度进行原型批评作为基本操作方法,剑桥大学教授鲍特金的研究很具典型意义。她用原型理论分析了一系列西方文学经典作品,如对《古舟子咏》中死而复生原型意象的分析,对《失乐园》《浮士德》中阴影原型意象的分析等。她的原型心理分析注重分析文艺素材与艺术意象背后的情感力量,挖掘艺术家和欣赏者对于人类经验的共同感受。她强调,在阅读中读者需要调动自身经验的补充,以洞察作者作为创造动因的情感力量,更为自觉地理解原型意象在一种文化传统中的意义。原型批评阐释艺术创作和欣赏活动中意象的产生以及构成要素的基本规

律,概括出人类对某种反复出现的审美意象共通的审美反应和心理机制。鲍特金的分析绕开了荣格理论中引人争议的部分,即人类情感的原型模式通过生物机制遗传,是一种先验的心理结构。鲍特金强调社会性继承模式,认为原型是借助特殊的语言意象在诗人和读者的心中重建起来的。这种扬弃和改造,对荣格学说在艺术批评领域内的深化和发展有着积极意义。

原型批评从人类的集体无意识角度探索艺术活动的根源和本质,定义艺术的功能,将文学艺术现象放置于历史社会背景中去考察,重建当代文明与原始时代的联系。原型批评摆脱了狭隘的个体经验和泛性论的局限性,回归生命的源头,获得了历史深度和文化价值。

3. 对艺术形式做整体上的知觉体验

完形是经由知觉活动组织形成的经验整体,是客观对象经过主体知觉加工之后呈现状态,是主客观的统一。在艺术批评领域引入完形心理学的这一观点,得出的主要结论是一件艺术品就是一个格式塔,艺术批评要在经验中确定艺术品的整体性质,将作品视为整体才能解释各部分的具体意义。因此完形批评偏重于从整体入手,对作品做直接的观察和描述,把握作品的视觉形式特征,从而揭示出作品的视觉语言是如何传达意义的。阿恩海姆认为线条、形状、色彩、空间等视觉元素是构成一件作品的基础,而作品的节奏、构图、造型以及平衡等则是设计原则,完形批评研究多种视觉元素组织起来共同传达艺术的观念和意义。

这看似是从作品的形式特征出发进行的艺术批评,但在批评中,阿恩海姆以揭示艺术的表现性本质为核心,因此仍然是一种质的分析,而并非元素分析的简单堆砌。他说:"如果一个艺术家创造一件艺术品的主要意图,就是获取平衡或和谐的形式关系,而不顾及究竟这种平衡要传达什么意义,他就会陷入无目的的形式游戏之中。"[14]形式应该并且能够传达意义,是因为心理世界与物理世界存在同构关系。完形批评引入格式塔心理学中的同形论,这就将艺术的本质归结为一种力的表现,而这种力又体现了外部世界和内部世界的本质。完形批评揭示了艺术的表现性,定义了艺术的本质,也解释了艺术欣赏过程的生理机制和心理机制。这决定了完形批评是从有机整体的角度对艺术现象加以分析研究,阿恩海姆在《艺术与视知觉》中强调,"无论在什么情况

[14] [美]鲁道夫·阿恩海姆:《艺术与视知觉》,滕守尧、朱疆源译,四川人民出版社1998年版,第41页。

下,假如不能把握事物的整体或统一结构,就永远也不能创造和欣赏艺术品"[15]。阿恩海姆致力于揭示艺术形式与艺术品所要表现的意义之间的关系,主张内容与形式统一的艺术批评。

第三节 艺术心理学批评范例

一、弗洛伊德评达·芬奇

《达·芬奇对童年的回忆》一文发表于1910年,是弗洛伊德对文艺现象进行解读的重要文献。这篇人物评传从幼年开始详细介绍了达·芬奇的感情历程,以精神分析的观点和传记研究的方法深层次分析了达·芬奇无意识情结的形成过程,以此阐释他的艺术与科学活动的心理动机。

弗洛伊德认为达·芬奇留给世人很多疑惑:他是一个性冷淡者,是一个压抑性行为的同性恋。他有着不同于常人的善恶观。作为伟大的艺术家,他追求完美主义,留下了众多未完成的作品,包括著名的《蒙娜丽莎》。作为一名科学研究者,他投注了无限的热情,也获得了极高的成就。在很多学科中,他都是一个发现者、先驱者,他甚至断言过"太阳不动"。

联系到艺术家本人性生活的特殊性,弗洛伊德认为,由于性的压抑,他投注了更多的力量在创造性的领域。性压抑使他的力比多升华作用更为强大,转化为对科学研究和艺术创造更加强烈的追求。

弗洛伊德考察了达·芬奇的成长历程。他是一个私生子,跟随母亲生活,五岁之后他从母亲身边被带走,回到父亲的家庭。达·芬奇曾记录了一段童年回忆:"当我还在摇篮里的时候,一只秃鹫向我飞来,它用尾巴撞开了我的嘴,并且还多次撞我的嘴唇。"[16]弗洛伊德认为这段回忆实际上是一个梦,一个变形了的幻想。尾巴是男性性器官的象征,秃鹫用尾巴撞击孩子的嘴,这是被性器官插入嘴中的性行为的变形。由于这种性行为的被动特征,这种幻想属于被动的男同

[15] [美]鲁道夫·阿恩海姆:《艺术与视知觉》,滕守尧、朱疆源译,四川人民出版社1998年版,第5页。

[16] [奥]弗洛伊德:《弗洛伊德文集》,车文博主编,长春出版社2004年版,第85页。

性恋者。达·芬奇用这个幻想来掩盖他在母亲怀里吸吮乳头时的回忆。

接下来弗洛伊德分析秃鹫与母亲形象之间的关系,在埃及象形文字中,秃鹫的形象代表母亲,因为早期埃及人认为秃鹫这一物种没有雄性。全为雌性的秃鹫想要受孕时飞翔在空中,风使它们受精。秃鹫的受孕(与圣母玛利亚类似)引发了宗教界的讨论,因此博学的达·芬奇肯定读过秃鹫的这一传说。这引发了他的回忆与联想,他有母亲,却没有父亲,这种情形如同一只小秃鹫,也如同圣母子。这段秃鹫代替母亲的记忆,或者幻想的真实内容实际是孩子意识到自己缺少父亲,只有他与母亲为伴。生命最初几年的经验对他内心的塑造产生决定性的影响。母亲对他的哺乳及亲吻,激起了他对母亲的性依恋,这种欲望不能在意识的层面继续发展,被压抑下去。他把自己放在母亲的位置上,使自己被母亲同化。他以自己为模特儿,选择与自己相像的形象作为爱慕对象,于是成了一个同性恋者。弗洛伊德援引了一些史料来证明达·芬奇被当时的人认为是同性恋者,他曾被控告进行违法的同性恋活动,后来也一直被漂亮的男学生包围着。但材料也表明,他是一个性需要和性活动异常减退的人,仿佛一种更高的抱负使他超越了人类普遍的动物性需要。弗洛伊德判断说,因为对母亲的爱欲过于禁忌,压抑的作用太强,达·芬奇只能通过艺术与科学研究这样的创造性活动来升华他的性本能力量。"过分有力的本能从原始的性本能力量中找到了援助。结果后来它能够代替人物性生活的一部分。例如,这种类型的人会以强烈的牺牲精神(而另一类型的人则把这种精神献给爱情)来追求研究事业。"[17]

达·芬奇的秃鹫幻想还隐含着他的第二个记忆,即"我的母亲无数次地热烈地亲吻我的嘴"[18],这其实是他童年最强烈的印象,联系着他最隐秘的心理冲动,是他艺术创作的动力。达·芬奇描绘了一系列女性的微笑,达·芬奇式的永恒的微笑引发了无数的阐释。弗洛伊德认为,蒙娜丽莎的微笑唤醒了艺术家心中沉睡的记忆,也即达·芬奇对母亲的回忆。这种幸福和令人着迷的微笑是母亲爱抚达·芬奇时在脸上浮现出来的。达·芬奇用画笔再现这个微笑,在所有画中表现这个微笑。在绘制这些微笑的形象时,达·芬奇表现了童年时期迷恋母亲的愿望,在艺术中成功地超越了他性生活中的不幸,性本能的力量得到了升华。被升华的性能量是他一生的创造性的源泉,"似乎在他童年

[17] [奥]弗洛伊德:《弗洛伊德文集》,车文博主编,长春出版社2004年版,第82页。
[18] 同上书,第102页。

的'秃鹫幻想'中隐藏着他所有成就和不幸的答案"[19]。

弗洛伊德预言了他对达·芬奇的精神分析将会遭到谴责,在评传的最后,他为自己做出了辩解:这种研究不等于"审查病历",也绝没有把达·芬奇视为一个神经症者。弗洛伊德的研究目的是解释达·芬奇压抑的性生活和艺术活动之间的关联。母亲的亲吻使达·芬奇过早具有了性的意识,在成长中他不断回避,他的性本能升华为广泛的求知欲,以此脱离压抑。这样,精神分析就在心理机制知识的支持下,成功地揭示出达·芬奇的心理原始动机力量及它们的转变和发展。然而,批评家在使用精神分析的方法研究人物时应遵循一定的界限,尤其不应在材料不充分的基础上主观臆断,并要承认精神分析方法的局限,比如精神分析并不能解释达·芬奇为何具有如此卓越的升华能力。

二、阿恩海姆评毕加索的《爱堤渤的夜渔》

阿恩海姆从格式塔心理美学出发,从视知觉的角度分析解读了许多艺术作品的形式特征及表现力。其《走向艺术心理学》中的《毕加索的〈爱堤渤的夜渔〉》一文[20],对毕加索作品的分析是深入且具有代表性的。

毕加索《爱堤渤的夜渔》

[19] [奥]弗洛伊德:《弗洛伊德文集》,车文博主编,长春出版社 2004 年版,第 120 页。
[20] [美]鲁道夫·阿恩海姆:《走向艺术心理学》,丁宁等译,黄河文艺出版社 1990 年版,第 277—280 页。

阿恩海姆认为,以心理学方法考察艺术作品,应当围绕艺术知觉及表现来研究这样的问题:为什么作品看上去是这样的,为什么述说了这样的内容。考察艺术作品使用描述性梳理的方法,即批评家对于直接呈现在眼前的事物紧抓不放。这是因为阿恩海姆认为艺术作品的基本意义是以视觉形式直接表现出来的。他以毕加索的《爱堤渤的夜渔》为对象,展示了这种考察方式的实操过程:

毕加索的画是由三个主要的面所构成。居左的垂直面呈现的是小镇和爱堤渤中世纪的城堡,且延伸为石块群的垂直线,同时也界定了码头水域;被灯火和鱼儿环绕起来的是船上两捕鱼人所合成的中心圆雕饰;右侧面表现的是石块垒成的防波堤上的两少女。在画幅的前投影面,捕鱼人占据了大体对称的构图的中心。在三维空间中,观画者的眼光是以处于左上方遥远的城堡斜行地收回到捕鱼的场景,再投向处于前景上的防波堤。防波堤是由于有画幅底部大墙的坚实基础而与我们最为贴近而直接地联系起来。我们从画面的左面移向右面之后,就被结伴的少女吸引住了。她们带着自行车,吃着蛋卷冰淇凌,有随风吹拂的秀发和隆起的胸部,似乎再现了无忧无虑、享受着美的观赏者。我们也显然有着结伴交友的特点。在前景观察到的基础部分还起着渲染凸现作用:它去除了船上捕鱼人与观察者之间直接交流的某些因素,如果他们居中的位置确实是无异议地具有支配力的话(例如梵蒂冈的拉斐尔作品《奇迹般的一网鱼》里所作的那样),那么这些因素就会是必不可少的了。毕加索所呈现的中心图景,与其说是某个实在的东西,毋宁说是某个被观看的东西。

然而,捕鱼人的主题是有相当的份量的。这不仅仅是因为大小和中心位置的缘故,还有其几乎建筑化了的稳固性的原因。这种稳固性使得在飘荡的船上忙碌的人乍看起来比起他们左右两方向上的石块结构的基部显得更为坚实些。在小镇这一圆石形里,垂直或平行是避而不用的,而立方形和金字塔体则被堆合得十分杂乱无章。与之相似,居右的防波堤的大立方形也偏离于稳定的三维构图,而且还向后倾斜。在两个少女形象中,垂直物也用得很有节制,而且叠合了或许是用以再现光和影闪动的那种强有力的形体。比较而言,中心的场景是从正面来占据前部和平面的。直立的人体可一无阻碍地展示其动作,而屈身的人体虽然按照透视法来看是缩短了的,但从头至脚也能自如地舒展开来。同时,居中的建筑物仿佛是写在水面似的,它与其说是坚固地筑基于画幅上,毋宁说是飘浮

在月状形的船上，其周是无形的海水，犹如一个幻象。这种非现实的场景由于配色的原因而有所强化。暗紫色的影子大多是因环境而设，而画面中心则几乎弥满了蓝色的清寒感和遥远感。

当我们注意到两个捕鱼人之间那种似是而非的区别时，幻象的陌生感又得到了进一步的强调和阐释。左侧的一位弯腰坐在船头上，凝视着流水。虽然他的凝视是有其意向的，但他自己又是迟钝而陷于冥思的。而居右的那位则正精力饱满地忙于刺鱼。然而，如果我们这时看一下用来描绘这两个人物的形体的话，就可以注意到静态和动态的分布正好是相反的。站着的人被纳入到空间中最静止的方向上：躯干和头部的水平线并行于他的左臂，而其腿的垂直线、右臂和鱼矛则组成了一种稳定的柱—楣结构。左臂处于平衡中的空间定位以及使手臂与鱼矛相疏离的那个直角把投刺的力度消去了。

另一方面，在体力上显得懒散的那位同伴却由于活跃的形体间的骚乱而变得生气盎然。他是倒置的，头重脚轻，脚沿着非垂直的那条中心线在空中大大咧咧地叉开着，两脚既属于前部平面也属于三维度空间。不过，中心线并不明确。由那些基本的线条所组成的系统，没有一个是既保持人体的内部骨骼又维持其外在的轮廓的。躯体被打碎成短小的、强烈弯折的曲线，并且相互非理性地遮断了。

在被再现的活动的性质和正被再现的形体的动态之间存在着一种似非而是的矛盾。这在各种艺术中都不鲜见。它常常表现出实在行为和其精神意义间的反差。所以，在 P. 弗兰西斯加的《耶稣复活》中，在前景上基督上升的形象是置于用垂直线和水平线的构成的平静的画面中，而静止的入睡者们却被分置于最不安分的且非理性地叠合起来的斜线条中。这一手法在《爱堤渥的夜渔》中加以运用又有何种意图呢？在此回忆一下此画是完成在1939年8月是不无禅益的。当时二次大战的乌云正笼罩整个大地。在这种不祥的氛围中，画面上所描绘的杀鱼就别具意味了。作为欢悦和奢华的生灵，两个少女以一种超然的好奇心旁观着，这就使杀戮的情景显得不现实了，而且这一情景使人产生的疏远感以及暴行本身无法同地中海码头欢乐的背景相谐和，就更是大大削弱了其力度。在月状形船上的幻象在不远处飘浮着，是那么平淡、冷清。它也由于一段海水而在视觉上同观赏者相分离，而象征性地同石头防波堤联为一体，而堤上

站着的正是心情愉悦的旁观者们。

那位直立的捕鱼人的耽于默想的同伴起了沟通令人恐怖的非现实的意象和观赏者的作用。他前倾着,却并未处于令人感到遥远的那个前景面上,而是朝着我们爬过来。当我们从较低的左下角进入画面时,最先进入视野的也正是他,能看到他正蹒跚于蟹与岩石上。而那直立的人的脸部特征仅仅只是一种专心致志而已。前倾着的那人双眼圆睁,眼睛的间矩很大,鼻子像一长长的东探西寻的大象鼻,伸向那看似空洞却可能隐藏着一切的水面。研究梦的学者是熟知水的底蕴的,他们把水说成是母性的象征。同具有三维性质的那两个无奈地思考着未来的捕鱼人相比较,其余的一切就没有现实性可言。投鱼矛的人取一种凝固的姿态,具有历史意味的城堡石头在向后倾退,少女则被展成平面状。此画的中心主题便是对暴力和不可知事物的预卜。

在这一分析中所提及的知觉特征是可用更专业化的术语十分方便地讲解清楚的。希望我列出的重要参考资料能足以揭示知觉和表现的基本统一性。视觉艺术作品的意义是蕴含在其形状、色彩等特征中的,但是与其说存在着对这些形状和色彩的感觉,还不如说存在着对这些形状、色彩所表示的意味的感觉。

思考与练习

1. 运用精神分析批评理论分析某一位艺术家及其艺术作品。
2. 运用原型批评理论分析某一件艺术作品。
3. 运用完形批评理论分析某一件艺术作品。

参考文献

[美]卡尔文·斯·霍尔等:《弗洛伊德心理学与西方文学》,包华富、陈昭全、杨莘燊编译,湖南文艺出版社1986年版。

[瑞士]C. G. 荣格:《人、艺术和文学中的精神》,卢晓晨译,中国工人出版社1988年版。

[美]鲁道夫·阿恩海姆:《艺术与视知觉》,滕守尧、朱疆源译,四川人民出版社1998年版。

第七章
图像学批评

图像学(Iconology)是研究艺术作品内容和主题的理论,是 20 世纪产生重要影响的艺术理论和批评理论。瓦尔堡、潘诺夫斯基、贡布里希和米歇尔等艺术史学家,确立和完善了图像学的研究内容与方法。当代社会进入了图像时代,人们被各种各样的图像、影像所包围,生物图像、计算机图像、虚拟影像等充斥着人们的生活,图像学已经成为人文学科和公共领域的中心话题,具有重要的研究价值。

艺术史与艺术批评领域存在着两种基本的研究路径,一是以潘诺夫斯基为代表的图像学,一是以沃尔夫林为代表的形式主义,二者相互补充、相互完善,共同对艺术作品内容与形式的研究产生深刻的影响。

第一节 图像学批评的发展过程和理论概述

图像学的发展经历了漫长的历史过程,早期的图像研究称作图像志(Iconography),图像志对圣像或神像进行描述和分类,解释其惯常的意义。20 世纪瓦尔堡建立了现代图像学,他将艺术图像放在广阔的文化语境中加以阐释,从而将图像志研究发展为图像学研究。潘诺夫斯基提出了图像阐释三层次的理论,阐释图像深层次的本质意义,确立了图像学研究的理论框架和操作方法。贡布里希对图像学进行了限定,将还原作者的意图作为研究的目标。米歇尔极大地拓宽了当代图像学的研究领域,将后现代图像学称为批判的图像学,使之成为当代视觉文化理论的重要组成部分。

一、瓦尔堡

瓦尔堡是 20 世纪德国著名的艺术史家,现代图像学的创始人。瓦尔堡出身于富裕的银行家家庭,一生致力于图书的收藏,他以放弃家族银行继承权为

代价,换取了无上限的购书经费,从而建立了瓦尔堡图书馆。瓦尔堡研究院就是在图书馆的基础上建立起来的,培养了潘诺夫斯基、贡布里希等一流学者。瓦尔堡为现代图像学的建立作出了巨大的贡献,他将传统的《圣经》图像研究拓展到其他领域,将艺术史研究与其他人文科学紧密地结合在一起,创建了独特的图像学研究方法。

1912年,在罗马艺术史大会上,瓦尔堡提交了一篇名为《费拉拉无忧宫中的意大利艺术与国际占星术》的论文,明确地提出了"图像学"这一概念,为艺术史研究开辟了一条崭新的路径,摆脱了传统艺术史研究以艺术形式及风格为主的研究模式。瓦尔堡借助文艺复兴时期占星术手稿,成功地解释了无忧宫湿壁画12幅图像与星体、星座之间的密切联系。瓦尔堡主张艺术史研究需要引入人文学科成果,对图像深层次的内容加以阐发,这就是"瓦尔堡研究法"。一个艺术史上的难题,往往需要依赖同时代哲学史、神话史、宗教史、语言史、文学史甚至占星术等的相关知识才能获得合理的解答。瓦尔堡将这些学科知识围绕着一个共同主题组织在一起,将艺术图像纳入这一系统之中,将图像复原于特定时代的文化语境当中,借助于其他学科对图像内容进行深层次的辨识和阐发。瓦尔堡的研究方法具有很强的跨学科性质,有效地清除了学科之间的壁垒,瓦尔堡本人也强调艺术史研究是文化史研究的一部分,将艺术史作为文化史基本问题的"方法论边界"。

为实现研究目标,瓦尔堡建造自己的图书馆并绘制"记忆地图"。瓦尔堡图书馆按照题材进行目录学分类,图书目录分类的原则也是他处理图像的原则。一层建筑收藏人类学、哲学、宗教和自然科学等相关文献,二层建筑收藏绘画艺术文献,三层建筑收藏文学和语言学,四层建筑收藏民俗学、法学和史学文献。瓦尔堡能够依据某一主题的图像,迅速地将不同学科领域的文献资料组织起来,形成一个相互补充又有所差异的世界,恢复图像在特定历史文化中的位置。瓦尔堡晚年在研究古代艺术品目录时绘制"记忆地图",选择自己感兴趣的题材和主题,用卡片记录个人对艺术品的评论,然后根据图书目录分类分别装入卡片盒中,并且根据内容的变化不断地重组和调整。如此一来,不同图像能够根据同一主题形成一个互文系统,它们之间由于某一主题和细节的相似建立了紧密的联系。

瓦尔堡为图像建立了互文式的文化语境,对细节的关注成为瓦尔堡图像学研究的重要精神。在瓦尔堡看来,图像是一个时代的文化象征形式,文化精

神往往隐藏在图像中的甚至不太引人注目的细节中。"对瓦尔堡而言,细节是文化因子的载体,是情感表现的原型式结构,因而也是文化遗传的密码。许多时候,它可能恰恰是图像及其历史的真理所在,就像瓦尔堡在一句格言中说的:'上帝住在细节之中'。"[1]细节不是图像可有可无的修饰或点缀,而是文化遗传的密码和文化因子的载体。瓦尔堡在对波提切利两幅重要的名画《维纳斯的诞生》《春》的研究中,十分关注动感细节:维纳斯随风飘动的卷曲秀发、翻卷滚动的海浪曲线、充满动感的服饰、服饰上的衣褶、风中飘摇的斗篷以及仙女们滑落的衣裳,瓦尔堡称之为"附属的运动形式"。瓦尔堡追溯从古到今的表现运动形式的文字文本和图像文本,在纵向与横向两个维度加以考察,为波提切利的《维纳斯的诞生》重构出当时创作的文化语境。瓦尔堡发现,古人在诗歌、悲剧、石棺和浮雕艺术中对运动生命的表现,是文艺复兴时代艺术家所孜孜以求的东西,当波提切利要表现生命的运动形象时就会向古代文本与图像寻求借鉴。然而,温克尔曼所说的古希腊雕塑"伟大的静穆"之特征,并没有被波提切利艺术所吸收。因此,古希腊以及其他各时代艺术中的"附属的运动形式",就成为揭开文化遗传的重要密码。

二、潘诺夫斯基

瓦尔堡研究院是现代图像学的发源地,潘诺夫斯基继承了瓦尔堡研究方法,致力于图像的主题和意义的研究。潘诺夫斯基举了个例子,一位熟人在大街上脱帽致意,从形式的角度看,这个行动呈现出的细节变化,构成了视觉世界的色彩、线条、体量等组成的空间形式。但是,图像学将这种行动当作事件,超越了纯粹知觉的形式主义研究,进入主题和意义的研究领域。脱帽致意的举止第一层意义是自然意义,凭借个人感受和经验获得对这种第一性意义的体认。自然意义包括表现意义和事实意义,表现意义通过熟人脱帽致意的行动传达出来,是由对方的情绪态度是否和善、是否友好热情引发我们特定的心理感受和联想。事实意义是脱帽致意事件本身传达的意义。第二层意义是程式意义,脱帽致意是某个民族约定俗成的行为,是中世纪骑士制度的遗风,是西方历史上的社交礼仪。这种礼仪承载着第二性的、程式性的意义。第

[1] 吴琼:《"上帝住在细节中":阿比·瓦尔堡图像学的思想脉络》,《文艺研究》2016年第1期。

三层意义是内在意义,内在意义是本质性的、隐含的、非现象的意义,需要依靠我们综合的直觉能力、理性分析能力,深入洞察其象征价值。潘诺夫斯基进一步提出三层次研究法阐发艺术作品的意义:自然意义、程式意义和内在意义。三层次研究法包括前图像志研究、图像志研究和图像学研究,前图像志研究阐发自然意义或第一性意义,图像志研究阐发程式意义或第二性意义,而图像学研究阐发内在意义和象征价值。

潘诺夫斯基图像学研究不同于传统的图像志研究,传统的图像志研究阐发图像的惯例含义、次要意义或者不言自明的象征意义;图像学研究也称为深义的图像志研究,探求图像的内在意义。潘诺夫斯基说:"要把握内在意义与内容,就得对某些根本原理加以确定,这些原理揭示了一个民族、一个时代、一个阶级、一个宗教和一种哲学学说的基本态度,这些原理会不知不觉地体现于一个人的个性之中,并凝结于一件艺术品里。"[2]图像的内在意义不是通过对图像的简单辨识就可以揭示出来的,而是从更广阔的文化语境中结合作品所处时代的人文学科对图像深入阐发才能获得。每一个时代都有代表自身价值的政治、宗教、哲学、心理、文学等知识系统和价值观念,其中的某些价值观念凝定于图像之中,共同构成了艺术品的存在方式。所以一位艺术史家不仅要娴熟掌握作品的形式、风格和题材特征,更要从广阔的人文知识层面破解图像的密码,解释图像隐含的象征意义与价值。这种象征意义往往不为艺术家本人所察觉,艺术家在创作过程中往往无意识地携带这些文化信息,进而将它们呈现在作品之中。

潘诺夫斯基运用图像学研究法研究古希腊、中世纪和文艺复兴时期图像的母题和主题,中世纪图像沿用了古希腊时期的古典母题,但是古典母题与古典主题发生了分离。中世纪将古希腊诸神视为异教形象,但并不意味着中世纪完全否定、抛弃古典母题。中世纪人将赫拉克勒斯的母题用于耶稣基督的形象,将阿特拉斯的母题用于福音书的作者。这些古典母题与基督教信仰紧密结合在一起,但同时中世纪时期对异教形象进行了一番改造,用一种非古典方式将他们再现出来。文艺复兴时期,古典母题和古典主题重新获得了统一,但这种统一并非对古希腊的简单回归。意大利人追求新的表现形式,因为从古典时期到文艺复兴时期之间的文化语境发生了巨大变化,特别是基督教

[2] [美]潘诺夫斯基:《图像学研究:文艺复兴时期艺术的人文主题》,戚印平、范景中译,上海三联书店2011年版,第5页。

思想的影响,人们不太可能成为异教徒。无论从风格还是图像志上,文艺复兴时期的图像既不同于中世纪时期,也不同于古希腊时期,但是文化精神又与它们保持着深刻的联系。潘诺夫斯基将文艺复兴艺术置于时代语境中,图像成为时代文化精神的表征,文艺复兴时期重要的哲学思想新柏拉图主义极大地影响了提香、米开朗基罗、丢勒的艺术,图像学成为潘诺夫斯基阐释文艺复兴艺术的绝佳理论。

三、贡布里希

贡布里希的《象征的图像:贡布里希图像学文集》一书在潘诺夫斯基图像学理论基础上对图像展开进一步的研究。在导言中,贡布里希试图确立图像学研究的目的和范围。贡布里希反对任意阐释图像的意义,他指出,如果每个解释者都对图像意义滥加主观揣测,将使图像学陷入极大的危险之中,图像学也就无法成为一种严谨的艺术研究方法。图像学不会像人种志的人种学那样行事,而是像占星志的占星术那样行事。

在《象征的图像:贡布里希图像学文集》一书的导言中,贡布里希以厄洛斯雕像为例,说明图像的含义是难以捉摸的。在伦敦中心的皮卡迪利广场矗立着一尊厄洛斯雕像,厄洛斯是古希腊神话中长着一双翅膀、手拿着弓箭的少年,在古罗马又被称为丘比特。厄洛斯站在皮卡迪利喷泉之上,这座喷泉是为了纪念沙夫茨伯里伯爵对伦敦市民所作的贡献而建。贡布里希认为厄洛斯雕像有多重含义:雕像既有再现的意义,再现了长着翅膀的爱神形象;又有纪念意义,纪念慈善家沙夫茨伯里伯爵对社会法规的支持和倡导。对于伦敦市民来说,爱神向他们射出仁慈之箭,喷泉永远向他们喷洒清泉,雕像和喷泉象征着仁慈。贡布里希认为图像的含义是无法确定的,一件作品包含着"意义"和"含义",作品的意义就是作者想要表现的意义,是作者创作图像时的意图;而"含义"是开放的、无止境的,是阐释者阐释之义,包含着多重的象征指涉。图像学的任务是将作者的意图作为阐释对象,寻求作品能够确证的意义。

贡布里希承认图像的复杂性和多义性,并进一步探索图像多义性的来源。贡布里希探索出两种不同的象征体系,"我所说的亚里士多德传统(卡罗和里帕都属于这个传统)实际上基于隐喻的理论,它的目的是通过隐喻的帮助来获得所谓的视觉定义的方法。……另一种传统是我所说的新柏拉图主义的或神

秘的解释象征法"[3]。如此众多的象征来源造成了图像的复杂性、多义性、含蓄性,但是,贡布里希不是探求图像的各种象征含义,而是图像的意义,即还原作者本身的创作意图。贡布里希主张图像学研究不应当从象征符号开始研究,而应当研究习俗惯例、研究图像上下文之间的关系,如果把图像孤立起来考察象征意义,就无法得到正确的解释。图像作为一种符号代码,它的象征意义只能得到部分的阐明,只有在特定的图像上下文关系中才能得以确定。脱离了习俗惯例、原文语境,仅凭时代的哲学思想、箴言警句轻易地赋予图像某种象征意义并试图合理化解释,贡布里希认为这是一种巧智行为。贡布里希反对将图像学建立在一种宏大叙事的基础上,而是要从习俗惯例、个体生活情境、上下文关系出发确定图像的意义,使图像阐释成为一种科学的艺术史研究方法。

贡布里希试图建立一整套阐释的标准和范围,以矫正阐释者随意阐释的偏颇。图像阐释者要正确解读图像的意义,首先要确立图像的类型。文艺复兴时期存在着祭坛画等类型以及传说、神话、寓意画等画目,确定类型之后才能正确辨识图像的题材内容,如果弄错了作品所属的范畴,对图像的阐释就将误入歧途。"解释应该一步一步地进行,先决的第一步是要确定作品所属的类型。解释史上到处可以看到由于第一步弄错而造成的错误。如果你把16世纪书本里的水印图案当成某个神秘教派的代码,你就会觉得可以,甚至很容易根据这个假设来读解那些水印图案。"[4]其次,图像阐释者要鉴定图像所图解的原典。文艺复兴时期的重要作品往往依托于某个原典,如《圣经》故事、古希腊神话,美术史研究要考证图像与原典的关系。一篇原典如果验证了一个复杂图像的特征,与图像大部分细节都能形成对应关系,那么图像的内容和主题就得到正确的阐释。再次,图像阐释者要重构艺术家的原初的创作方案。通常情况下,艺术家往往并不依靠某篇原典创作,而是依据赞助人的方案,所以图像学研究要重构原初方案。贡布里希说:"波提切利的神话作品不是对现存书面文字的直接图解,而是根据某位人文主义者特别制定的'方案'绘制的。"[5]方案本身往往包含着原典所不具备的独创性的发明和别出心裁的想

[3] [英]贡布里希:《象征的图像:贡布里希图像学文集》,杨思梁、范景中译,广西美术出版社2020年版,第41页。
[4] 同上书,第50页。
[5] 同上书,第70页。

象,艺术家的创作是将方案加以实施。方案的类型一般以某种程式为基础,而这些程式又根植于文艺复兴时期人们对宗教和古典的正规原典的尊重。图像学家从两端入手,消弭图像与原典之间的鸿沟,从各种文献资料中获得失传的证据。贡布里希的图像学不再是占星术式的臆测与想象,而是一种严谨的科学意义上的研究。

贡布里希主张图像学研究需要重构创作方案、重建历史情境,这样就能够准确了解作者创作时的主观意图,避免图像研究过度阐发、偏离了原初意义。贡布里希对波提切利作品《春》的研究,提供了极佳的范例。如果研究者单从新柏拉图主义角度出发分析波提切利的作品,过多地依赖文艺复兴时期的诗歌和文献资料,往往容易造成图像和文字的循环论证,造成图像意义的混淆。贡布里希主张不要仅仅局限于原典,而要回归创作的历史情境。贡布里希发现,《春》这幅作品最早出自意大利梅迪奇家族的卡斯泰洛别墅,而别墅的主人小梅迪奇正是波提切利的赞助人。1478年,新柏拉图主义思想家菲奇诺致信给别墅的主人,写给小梅迪奇一条道德训诫,这条告诫以寓意的算命天宫图的形式暗示,要求他注视代表人性的维纳斯。"我们知道,菲奇诺极其重视视觉的力量。尤其是他信服西塞罗,相信视觉示范比抽象教诲更易于支配青年人。'不要向他们讲什么美德。'他实际上说道,'只要把美德描绘为标致姑娘,他们就会被它迷住。'"[6]由此可见,《春》体现了赞助人的意图,维纳斯像是人性之美的象征,贡布里希力求准确科学地阐发作者的创作意图和作品意义。

四、米歇尔

20世纪90年代开始,人类生活进入了一个被图像包围的时代,即海德格尔所说的"世界图像时代",图像在社会生活中占有越来越重要的地位。整个世界充斥着各种图像:摄影、影视、广告、网络、印刷、动画、数字影像等,人们可以极其迅捷地制造、生产和复制大量以电子媒体为载体的图像。电子图像制作便捷、传播迅速,成为人们传情达意、接受新资讯的重要方式,传统的传播载体语言文字受到了极大的冲击。随着读图时代的来临,人们的阅读方式也悄

[6] [英]贡布里希:《象征的图像:贡布里希图像学文集》,杨思梁、范景中译,广西美术出版社2020年版,第65页。

然发生变化,对图像的欣赏与接受大有取代对语言文字的欣赏与接受之势。图像学研究在当代进入一个新的阶段,美国芝加哥大学教授、著名的艺术批评家 W. J. T. 米歇尔提出了"图像转向"问题。在《图像理论》一书中米歇尔说:"哲学家们所谈论的另一次转变正在发生,又一次关系复杂的转变正在人文科学的其他学科里、在公共文化的领域里发生。我想要把这次转变称作'图像转向'。"[7]研究者聚焦图像是什么、图像与语言的关系、图像如何作用于观者和世界、图像的历史、图像中的意识形态等诸多问题,取得丰硕的成果。米歇尔、海德格尔、罗兰·巴特、本雅明、福柯等思想家共同推动了图像理论的发展。在历史上,语言文字是公共文化领域的中心,图像一直处于边缘位置,特别是随着20世纪语言学的转向,语言学研究方法、思维模式渗透至哲学、心理、文学、艺术等人文科学各个方面,为人文科学研究开拓了崭新的局面。在当代文化语境中,人们能够凭借数字信息技术、电子技术、人工智能等高科技手段,生产大量图像。图像问题成为广泛的跨学科领域共同探讨的焦点,图像成为人文科学关注的中心话题,改变了视觉艺术理论长期边缘化的地位。

米歇尔出版了《图像理论》《图像何为?》《图像学:形象、文本、意识形态》等一系列图像学研究著作,试图重建后现代图像学基本的理论框架。潘诺夫斯基关注的是文艺复兴时期的艺术作品,尤其是艺术史上的经典之作,其图像学是艺术史研究的重要组成部分。米歇尔在研究对象上常常用"形象"(image)代替"图像"(iconology),在研究内容上与以潘诺夫斯基为代表的传统图像学产生巨大的差异。在《图像学:形象、文本、意识形态》一书中,米歇尔认为"形象"是一个有众多分支的家族系统,包括语言形象、视觉形象、图像形象、感知形象、精神形象五种,语言形象主要有隐喻和描写,视觉形象包括镜像和投射,图像形象包括图画、雕塑和设计,感知形象包括感觉数据和表象,精神形象包括梦、记忆、思想、幻影。米歇尔将庞大的形象家族纳入图像学研究领域,涉及语言学、心理学、物理学、生理学、艺术史、生物学等学科。随着科技的发展,数字技术、人工智能、生物工程等生产出各种新型图像,大大突破了人们对传统图像的认知。

潘诺夫斯基将图像视为一定的社会文化载体,图像的意义由时代哲学、宗

[7] [美]米歇尔:《图像理论》,陈永国、胡文征译,北京大学出版社2006年版,第2—3页。

教、历史、政治、伦理等文化因素支配,在一定程度上是黑格尔宏大叙事在艺术史上的体现。传统的图像学被赋予了一个与时代精神同质化的抽象文化意义,这种文化意义从时代的观念中提取出来,又在那个时代的图像中得到清晰的印证。米歇尔认为这种理论忽视了图像的差异和冲突,追求"有机统一""综合性直觉",因而抹杀了图像观看者的身体意识和观看经验。传统图像学将同时代的历史文化视为认知主体,研究者用文化意识代替身体意识进行图像诠释。而当代图像学要将观者放在一个重要地位,研究不同的观看方式如凝视、浏览、监视等对图像的作用和影响,在跨学科语境中展开身体、机制、器官、视觉等的交叉研究。

米歇尔认为,重构图像学的一个重要方面就是重建图像学研究新的路径。"处理这个问题的一个方法就是放弃可能控制图像理解的元语言或话语的概念,探讨图像试图再现自身的方式——一种与传统图像学完全不同的'图像研究'。"[8]人是语言的主体,也是图像的创造者,人通过语言和图像确立自身的本质力量。然而长期以来,图像受到语言的压制,处于一种从属的地位。传统图像的意义和价值只有通过图文转换、在语言表述的话语系统中才能得以确立,图像的意义需要借助语言才能得到呈现。米歇尔提出元图像理论,元图像指自我指涉的图像,图像按照自我呈现的方式反映自身,无需借助语言呈现意义。图像分析也要摆脱语言学模式和文本分析模式,摆脱话语的控制。米歇尔在《图像理论》一书中阐述建立新的图像学,"其目的不是从艺术或语言衍生一个图像自我指涉的模式,而是看看图像是否提供了自己的元语言。我想要验证的概念是:图像也许能够反映自身,能够提供二级话语,告诉我们——至少向我们展示——有关图像的东西"[9]。图像无需借助语言符号就能够建立图像自身的二级话语,图像研究者关注图像背后的图像,研究图像自身的言说方式。米歇尔不认为图像具有深刻的艺术意义和哲学意义,它们只是被呈现出来以表明图像如何显现自身。

重构图像学的另一个重要方面是开启图像与意识形态之间的对话。米歇尔的图像学具有意识形态批判的含义,也称作"批判的图像学"。米歇尔继承了马克思、阿尔都塞、罗兰·巴特的意识形态批判精神,致力于研究图像背后的意识形态。马克思认为意识形态是一种虚幻的意识,是一种制造虚假形象

[8] [美]米歇尔:《图像理论》,陈永国、胡文征译,北京大学出版社2006年版,第15页。
[9] 同上书,第28页。

的暗箱,在阶级社会中,意识形态是一个阶级统治另一个阶级的工具。阿尔都塞认为意识形态不是人的生存状况的真实的反映,而是人与自身生存状况的想象性关系;主体不是先验的存在,而是被意识形态建构出来的自我。意识形态是一种虚假的意识,本质上是资本主义生产关系在社会意识领域的体现,意识形态以一种隐蔽的方式渗透于图像之中、渗透于社会生活的方方面面。罗兰·巴特从符号学入手达到意识形态批判的目的,他通过现代神话概念研究大众文化,认为神话是二级符号系统,神话通过巧妙的符号编码意指某种意识形态。因此意识形态批判一定是符号学意义的,符号学研究的目的就是揭示无所不在的意识形态假设。米歇尔同样将意识形态视为一种扭曲的精神影像的生产,图像学的目标是承担意识形态的批判功能。米歇尔说:"图像学是科学,意识形态应该是科学的客体。意识形态是一种理论客体,不是理论,是需要诊断的不好的症状。"[10]在当代科学技术高度发达的条件下,图像是精心设计、选择组合、技术加工的产物,模糊了真实和虚拟之间的界限,更加容易隐藏虚假的意识形态,潜移默化地对大众意识进行操纵和控制。任何图像的生产,都隐含着制造者潜在的主观意图;任何意识形态都是有一定中心的,占据了独一无二的位置,有其独特的视角。批判的图像学需要诊断不好的症状,就是要揭示其视角,这种视角往往伪装成为一种普遍的、自然的、合理的模式,将他者融入一个统一的、同质化的文化之中。米歇尔说:"视角既是一个纯粹的症状,又是诊断的综合,使得阐释成为科学的阐释,也使症状成为可理解的了。"[11]

瓦尔堡建立了现代图像学的理论基础,确立了图像学跨学科的文化阐释方法;潘诺夫斯基是图像学的集大成者,创立了前图像志、图像志、图像学三段式的研究路径;贡布里希进一步严格限定了图像学理论的研究范围和目标,避免了图像学陷入随意阐释、过度阐释的困境;米歇尔提出图像转向理论,重建后现代图像学,试图开辟一条超越传统图像研究的路径。经过一代又一代的理论家、批评家的不断探索,图像学成为重要的、产生深远影响的艺术史和艺术批评理论。

[10] [美]米歇尔:《图像理论》,陈永国、胡文征译,北京大学出版社2006年版,第21页。
[11] 同上书,第22页。

第二节　图像学批评的理论特色和操作方法

图像学批评是 20 世纪重要的艺术理论与批评方法，带有鲜明的理论特色。

一、以潘诺夫斯基为代表的图像学批评的理论特色

图像学是一种专注于作品内容和主题研究的艺术理论，不同于沃尔夫林的形式主义和风格学研究，为艺术研究开辟了一条新的路径。图像学由图像志研究演化而来，早期的图像志研究常常以资料统计形式出现，是对图像的描述、分类和归整，揭示历史上图像特定母题和主题。如中世纪有大量的圣像图，对它们进行体系化的归整工作和解释工作，记录作品出现的时间、出处，解释作品的惯例主题和约定俗成的意义，就是图像志研究。图像志确定了作品的真伪，辨识了作品的主题，是一种辅助性的研究。潘诺夫斯基图像学在图像志的基础上发展起来，是对图像内在含义和深层内容的揭示。他的图像学揭示凝结于作品中的一个民族、一个时期、一种宗教或者哲学信仰的根本文化精神，图像是同时代文化精神的征兆。图像学需要通过深刻地阐释建立与时代文化的联结，最终揭示其象征意义。

图像学又是一种跨学科的、百科全书式的批评理论，要求研究者具备广博的知识和开阔的视野，将艺术研究与神学、文学、哲学、心理学、文化人类学等人文科学联系起来，甚至与算术、几何学、占星术以及其他自然科学紧密结合起来，将艺术视为特定历史文化语境的产物。艺术图像并非模仿外界物象的产物，而是特定时期历史文化的象征形式，因此，图像学批评家必须具备跨学科的视野和丰富的、深厚的历史文化知识，阐释的重点从艺术作品本身转向作品产生的特定的文化语境。

图像学揭示出艺术作品的内涵，作品的主题甚至超越艺术家本身的创作意图而不为艺术家所察觉，是时代文化观念沉淀在作者的无意识之中并被赋予了象征形式。这种深刻的内涵不是单从图像描述中就能获得的，而是有赖于研究者广泛的人文知识和综合的直觉能力。研究者从图像中发现各种破解

密码的线索,甚至从不起眼的细节中寻找到其所携带的文化信息。

图像学是一种内容层面的研究,拒斥对艺术作品的风格和形式进行研究,因此,对于两件相同题材、内容的艺术作品,用图像学方法无法判定它们之间艺术成就、艺术价值的高低。图像学并不侧重于色彩、光线、线条等形式因素的研究,因此图像学方法需要和其他批评方法结合起来,才能对作品的思想内容和艺术成就做出全面的评价。图像学研究有独特的优势,也有无法避免的缺点,特别是在艺术形式方面很难做出深刻的判断。

图像学自从创建以来就是一门不断发展的学科,瓦尔堡、潘诺夫斯基、贡布里希等理论家不断地补充与完善。进入 21 世纪,随着互联网、电子媒体、虚拟影像的发展,人类进入了一个被图像包围的视觉文化时代。米歇尔认为,"图像转向"在人文学科和公共领域已经发生,这是继"语言转向"之后西方人文科学领域又一次重要的变革。米歇尔重建图像学理论以区别于传统的图像学,视觉文化成为当代的中心话题,图像学的理论内涵也发生了深刻的变化。

二、潘诺夫斯基图像学批评的主要操作方法

潘诺夫斯基在《图像学研究:文艺复兴时期艺术的人文主题》一书中系统地提出了图像学批评方法,全书共有六章,导言部分从宏观上介绍图像学理论,概括图像学批评的总体原则和操作方法,其余五章以文艺复兴时期皮耶罗、提香、米开朗基罗等艺术家的作品为范例,展开精湛深入的图像学解读。具体来说,图像学批评的操作方法从逐层递进的三个层次剖析作品的主题及意义:

第一个层次为前图像志描述,阐述第一性的自然主题。前图像志描述作品时,将作品内容视为自然对象,将线条、色彩所构成的某种形态,或者青铜、石块所构成的特殊形式的团块,视为人、动物、植物、器具、房屋等自然对象的再现,阐发其自然意义,也即第一性或自然的主题。第一性的自然主题包括事实性主题和表现性主题。研究者依据生活经验处理自然对象和具体事件,依据对象形态特征表现出的悲哀或快乐情绪,来把握作品的事实性主题和表现性主题。在这个层次上,研究者应对风格史有正确的了解,了解对象的风格特征,以此来概括作品的主题和意义。

例如,《读碑窠石图》和《早春图》同为中国古代著名的山水画,但是它们

的自然主题和表现意义迥乎不同，需要研究者根据生活经验和艺术风格史加以准确阐释。郭熙的《早春图》描绘早春三月万物复苏、生机勃勃的情景。山间云气氤氲，草木萌芽，泉水淙淙，冰雪消融。画中人物的活动为景物增添了一派生机。整幅作品给人和悦舒畅、充满生机的生命感受。而李成的《读碑窠石图》表现冬日万物萧疏的氛围。荒凉的原野没有任何杂草，光秃秃的树木落尽了叶子，巨大的墓碑耸立于原野之中，一个老人和仆童正伫立于石碑旁，景物气象萧疏，烟林清旷，整幅作品带来无限凄凉寂寥的心理感受。从艺术风格史说，《早春图》追求气韵生动，而《读碑窠石图》呈现出荒寒的审美特征。

第二个层次为图像志分析，阐述第二性的程式主题。图像志分析的对象是约定俗成的题材，如寓言、神话、传说、宗教故事等。例如《圣经》故事中最后的晚餐、基督受难、哀悼基督、末日审判等在不同的历史时期成为艺术家创作的母题；中国绘画中有梅兰竹菊、渔父等程式化题材，它们具有特定的文化寓意和第二性的程式主题，对这些图像、神话、寓言、故事母题的分析与阐发，属于狭义的图像志研究。在这个层次上，研究者要具备必要的文献知识，熟悉不同历史时期的特定图像及其所表现的主题和概念，依据原典对图像内容和主题加以阐发。

吴镇一生创作了大量的《渔父图》，对渔父这一题材有独特的偏好，研究者可以从图像志角度阐释吴镇的创作意图。《渔父图》中有一老翁驾着一叶扁舟，或在江中，或在溪流中，或在芦苇丛中垂钓，逍遥于江水之上，与万物共沉浮。《庄子·渔父》中虚构了渔父和孔子的对话，渔父批评孔子积极入世、渴望治国为政与推行仁义的儒家思想，主张"上与造物者游，而下与外死生、无终始者为友"的逍遥浮世的人生理想。在司马迁的《史记·屈原贾生列传》中，屈原和渔父之间的对话是儒道两种不同人生价值选择的经典语录。渔父不凝滞于物、顺应自然、与世推移、乐观旷达的道家思想和隐逸情怀，成为中国文人追求的精神境界。因此，吴镇《渔父图》隐逸精神的主题很容易就得到了阐释。在元朝，许多文人放弃了经世致用、学优则仕的人生理想，醉心于逍遥浮世、超然物外的隐逸生活，渔隐是他们在艺术创作中共同追求的主题。

第三个层次为图像学分析，展开更深层意义上的图像志分析，揭示艺术图像中蕴含的深刻的象征意义。这种象征意义甚至超越了艺术家的创作意图，不为艺术家意识所察觉。解释者阐发这一层次的主题和意义，需要结合艺术家所处时代的神学、哲学、社会学、心理学、史学、文化人类学等各学科的人

文知识,从而把握内在意义和根本原理。潘诺夫斯基说:"这些原理揭示了一个民族、一个时代、一个阶级、一个宗教和一种哲学学说的基本态度,这些原理会不知不觉地体现于一个人的个性之中,并凝结于一件艺术品里;不言而喻,这些原理既显现在'构图方法'与'图像志意义'之中,同时也能使这两者得到阐明。"[12]在这个层次上,研究者要有一种综合的直觉能力,了解人类心灵的基本倾向,掌握在各种不同的历史时期艺术作品通过主题和概念表现人类心灵的基本方法。

图像学建立在图像志研究的基础上,破解图像隐藏的密码,挖掘深刻的、内在的、本质的文化信息。如果说图像志揭示了约定俗成的意义,那么图像学阐发的则是不为人知的甚至连作者也不知晓的意义。刘伟冬的《图象的意义——对〈簪花仕女图〉的"另类"欣赏》,是以图像学方法研究传统人物画的典型范例。刘伟冬认为:"《簪花仕女图》在诞生伊始并不是一件纯粹的绘画作品,而是带有一定实用功能的装饰品。"[13]"我想说明的是这幅具有装饰功能的绘画作品用一种委婉、含蓄而又优雅的表现方式使欣赏者在一个特殊的环境中会产生一些'性趣'来,或许这也是作品的实用功能之一。"[14]他进一步分析,《簪花仕女图》绘制于三段离合式屏风之中,屏风是私密生活场景的器具,屏风装饰着遛犬、舞鹤、扑蝶等形象,这些图像在内容和主题上高度相似,是男女之间隐秘的性的隐喻与象征。他结合文献典籍、民俗学考察发现,《簪花仕女图》中的花卉,不具有季节象征意义,而是带有性的指向。例如民间文化中,荷花用来指代阴性,鱼则代表阳性,鱼戏荷花代表男女之间的鱼水之欢。在民间绘画中,荷花常常用来表示女性的生殖器官。《簪花仕女图》中的动物形象犬、鹤、蝴蝶,同样具有深一层的性的指向,都与雄性相关。人与犬相互逗引、蝴蝶依恋花卉、人舞弄着俊美的白鹤,本身就是性的隐喻。可见,《簪花仕女图》的表层意义指向贵族妇女奢侈懒散、闲适无聊的日常生活,深层含义是男女之间隐秘的性的象征。

总而言之,前图像志、图像志、图像学三个层次的研究层层深入,为研究者提供了可行的操作方法。在《图像学研究:文艺复兴时期艺术的人文主题》一

[12] [美]潘诺夫斯基:《图像学研究:文艺复兴时期艺术的人文主题》,戚印平、范景中译,上海三联书店 2011 年版,第 5 页。

[13] 刘伟冬:《图象的意义——对〈簪花仕女图〉的"另类"欣赏》,《南京艺术设计学院学报(美术与设计版)》2004 年第 4 期。

[14] 同上。

书中,潘诺夫斯基用图表概括三个不同层次主题意义的研究对象、研究依据和研究的矫正原理。

研究层次	研究对象	研究依据	研究的矫正原理
前图像志研究	第一性或自然主题,包括事实性主题和表现性主题	日常生活经验,对事件的感知和熟悉程度	风格史,了解各种事件不同时期被形式表现的方式
图像志研究	第二性或程式主题	原典知识,了解图像对应的文献经典,熟悉特定的主题概念	类型史,理解某一类特定主题和概念的表现方式
图像学研究	内在意义和象征价值,隐含的深刻的内蕴	综合直觉,了解人类心灵的基本倾向	文化史,了解一般意义上的文化象征,用更多的文化史料加以佐证

第三节 图像学批评范例

潘诺夫斯基摆脱了沃尔夫林形式主义研究方法,聚焦作品的文化内涵,把作品视为一个时代文化精神的象征。一个时代的文化史和科学史的成果,都能在时代的艺术作品中呈现出来。潘诺夫斯基结合新柏拉图主义哲学,对文艺复兴时期提香的名作《天上的爱与人间的爱》进行深刻的阐发,结合几何学、生理学、心理学甚至占星术等文艺复兴时期流行的理论,对丢勒的铜版画名作《忧郁之一》展开图像学解读,这些成果成为艺术史图像学研究的经典范例。

一、潘诺夫斯基对提香《天上的爱与人间的爱》的图像学批评

文艺复兴时期流行的理论是新柏拉图主义,提香的名作《天上的爱与人间的爱》(又名《圣爱与俗爱》)是新柏拉图主义关于爱的理论形象图示。潘诺夫斯基将提香作品放置于文艺复兴文化思潮背景中加以审视,绘画的内容和主题得到合理的、深刻的阐发。

菲奇诺是 15 世纪文艺复兴时期新柏拉图主义最重要的创建人与人文主义思想家,他把柏拉图的著作译成拉丁文,使近代欧洲人完整地了解柏拉图思想。菲奇诺著有《柏拉图的神学》《论三重生命》,探索柏拉图思想与基督教精

提香《天上的爱与人间的爱》

神之间的融合,他同时汲取文艺复兴时期其他人文主义思想资源,最终提出了新柏拉图主义学说。

菲奇诺认为宇宙是一个博大的等级系统,最高的等级是永恒的宇宙智慧,这是纯粹理念的、稳定的超天国。第二等级是宇宙灵魂,宇宙灵魂同样具有永恒性,但是由于意志作用而不断处于运动之中。第三等级是动植物以及各种矿物,它们属于自然生命;自然生命都是短暂的、易腐败的,具有纯粹理性思维能力的人也属于这一等级。第四等级由一些分散、粗劣的物质组成,它们没有形式和生命,处于最低的等级。处于第三等级的人类在新柏拉图主义体系中地位比较特殊,和动物一样共同具有低级灵魂,但是人类具有动物世界所不具备的理性,人类能够依靠理性脱离动物本能状态,从而使灵魂进入第二等级。生命的目的是使人的灵魂尽可能地从自然界中摆脱出来,从物质的束缚中解放出来,与永恒之神合二为一。

爱的理念是新柏拉图主义的思想核心,菲奇诺认为,神的本质是爱,神将爱投射于人间,这种爱的力量又促使人再次与神合为一体,促使人的灵魂攀升到新的境界。维纳斯是爱与美之神,柏拉图的《会饮篇》谈到两个维纳斯,她们代表圣爱与俗爱。天上的维纳斯居住在宇宙间最高等级的超天界,沐浴着神性的普遍光辉,她的美是神圣美。她属于非物质领域,她的爱是天上的爱,也即圣爱。地上的维纳斯,她的美是本源之美的具体形象,她和地上世界有形体的物质难以分离,她的爱是地上的爱,也即俗爱。两个维纳斯以各自的方式追求美的创造,所以与纯粹知性相连的美是永恒的,是美的本体;与自然物质相连的美是短暂的,是美的外观。

在提香的绘画中,裸体的维纳斯代表天上的爱,是永恒之福。她的裸体暗

示着对转瞬即逝的有形之物的超越,她手中的香炉正源源不断地冒着青烟,象征着神永恒的爱。地上的维纳斯金发碧眼,白色衣裙搭配着红色的衣袖,装饰着珍贵的宝石,她的手抚摸着容器,容器中盛满了黄金和珠宝。地上的维纳斯象征着尘世生活的短暂和虚幻,地上的爱是可见的、短暂的、现实世界的爱。两个维纳斯共同传达新柏拉图主义思想,天上的维纳斯俯身屈就,与地上的维纳斯同坐,将爱与美的光芒投射于万物之中;地上的维纳斯代表追求爱与美的人类灵魂,能够凭借知性和意志上升到宇宙的更高等级。天上的维纳斯象征着宇宙永恒的美,这种美是可以用纯粹知性把握的;地上的维纳斯创造短暂而美的世间形象,诸如树木、鲜花、黄金、珠宝等。两个女性在各自领域创造了神圣美与世间美,潘诺夫斯基说:

> 事实上,我们应该将提香绘画的名称解读为 Geminae Veneres[两个维纳斯],它表现了菲奇诺所说的、并包含菲奇诺词语全部意义的"两个维纳斯"[Twin Venuses]。裸体女性是"天上的维纳斯",象征着宇宙的、永恒的、但又可为纯粹知性所把握,着衣的女性是"地上的维纳斯",象征了一种"发生力",这种力在世间创造出有死有灭而又可见的有形的"美"的形象:人类与动物、鲜花与树木、黄金与珠宝以及技艺的作品。正因为如此,两个女性才如菲奇诺所言,"在各自的方式中,都值得尊敬和赞赏"。[15]

裸体的小爱神丘比特,伏在水池边搅动着泉水,潘诺夫斯基做出这样的阐释:

> 两个维纳斯之间的丘比特更靠近于"地上"或"自然"的维纳斯,搅混泉水的举动表现出新柏拉图主义的信念:爱既是"混合"宇宙的原理,又是天地之间的中介。在提香的画中,水池是一个古代的石棺,原本是盛放尸骸的,现在成了生命之泉,这一事实只能表明作品是强调菲奇诺所说的 vis generandi[发生力]的观念。[16]

画面的背景同样烘托出新柏拉图主义的主题,天上的维纳斯以教堂、羔羊为背景,并且阳光明媚,这表明裸体的女神与上帝同在,处于更高的等级;地上的维纳斯以薄暮中的树木、城市为背景,并且有两只兔子,这表明地上的维纳

[15] [美]欧文·潘诺夫斯基:《图像学研究:文艺复兴时期艺术的人文主题》,戚印平、范景中译,上海三联书店 2011 年版,第 154—155 页。
[16] 同上书,第 155 页。

斯处于宇宙等级中的第三等级,与自然物同在。新柏拉图主义认为,人类的灵魂需要努力摆脱自然物质的束缚,进入更高的境界。

潘诺夫斯基将提香的绘画放置于文艺复兴时期社会背景中,审视各种社会思潮特别是菲奇诺新柏拉图主义对提香艺术的影响,运用图像学方法清晰地阐发了绘画的主题。

二、潘诺夫斯基对丢勒作品《忧郁之一》的图像学批评

阿尔布雷特·丢勒是德国文艺复兴时期著名的版画家,他的代表作《忧郁之一》被视为难解之谜,潘诺夫斯基用图像学研究方法揭开了这幅作品的神秘面纱。

丢勒《忧郁之一》

从前图像志描述上看,整幅作品内容十分丰富复杂。画面右方有一位坐在石阶上的女子,她的左手托着脸颊,右手拿着圆规,头上戴着草冠,腰间挂着一串钥匙,后背有一对天使一般的翅膀。女子似乎在思索着什么,似乎黯然神伤,她的脸上露出忧郁的表情。她的后方中心位置,有一个坐在转盘上的男孩,孩子卷发短翅,埋头在写字板上刻写着什么。画面的左边有一只瘦骨嶙峋的狗,狗疲惫地蜷缩着。在狗的前后,摆放着球体、多面体等几何形体,墙上、地上散置着天平、沙漏计时器、锯子、刨子以及木梯等,特别是墙上的魔方矩阵,有一系列数字,横竖和斜线的数字之和均为34,下方中间两格数字为15、14,暗示作品创作时间为1514年。在左上方背景中,有燃烧着的坩埚、海岸、彩虹和彗星,还有一只蝙蝠从远方飞来,蝙蝠张开的翅膀上带有 MELENCOLIA I 的铭题,文字的意思是"忧郁之一"。前图像志描述中,表现性主题是忧郁,人物表情、动作以及灰暗的画面都笼罩着一种挥之不去的忧郁情绪。古代物件类型繁多,构图元素十分复杂,事件性主题与自然科学密切相关,又充满了神秘色彩。

潘诺夫斯基用图像志和图像学方法,一一破解各种物体隐含的象征意义,并结合文艺复兴时期自然科学和人文科学的文献资料,对作品象征意义进行深刻的阐释。作品的主题是忧郁,铭题 MELENCOLIA 的意思是精神沮丧、情绪低落、不够快活、陷入沉思。文艺复兴时期流行的"四气质说"是解释忧郁的生理学、心理学的理论依据,人体中四种体液——血液、黄胆汁、黏液和黑胆汁决定了人的气质类型。

 人的身体和心灵取决于四种基本的流体,这四种流体又与四种元素、四种方向的风(或空间方位)、四个季节、一日四时和人生的四个阶段同质。Choler,或黄胆汁(yellow gall),与火元素有关,并且被认为分有后者的热和干的品质。因此它对应于又热又干的东风,对应于夏天、正午,对应于具有成熟男性气概的年龄。另一方面,黏液(Phlegm),被认为像水一样又湿又冷,与南风、冬天、夜晚和老年有关。血液(Blood),潮湿而温暖,被视为等同于空气,类似于怡人的西风、春天、早晨和青春。最后,忧郁的体液——其名字源自希腊语 μέλαιναχόλος,黑胆汁——被认为与土同质,并且又干又冷;它与粗暴的北风、秋天、傍晚和花甲之年有关。[17]

血液性热且湿,黄胆汁性热且燥,黏液性寒且湿,黑胆汁性寒且燥。这四种体液在人体中分泌均衡,共同维护人体的健康。一旦发生分泌失衡现象,人体就极易生病。其中,黑胆汁分泌过量就会使人陷入忧郁的情绪之中无法自拔。体液在人体中所占的比例不同,就会形成不同的人格性情,如多血质、胆汁质、黏液质和抑郁质。某一种性格类型产生的根本原因,是不同的体液在人体中所占的比例不同造成的,其中一种体液占主导地位就会产生相应的性格类型,不同的性格类型又进一步产生相应的心理表现。血液、黄胆汁、黑胆汁和黏液四种体液又分别对应春夏秋冬四个季节、气火土水四种自然元素、心肝脾脑四个人体脏器、少壮老婴人生四个阶段、红黄黑白四种色彩、木星火星土星月亮四种星体。

 传统版画和插图经常以四种不同体液造成不同性格类型的人物为题材,创造出各种各样的人物形象。多血质的人往往被描绘成年轻的、时髦的驯鹰人,他走在云和星组成的带子上,暗示他和气元素相宜。胆汁质的人被塑造

[17] [美]潘诺夫斯基:《潘诺夫斯基论丢勒的〈忧郁之一〉》,蔡乐钊译,见林国华、王恒主编《古代世界的自由与和平》,上海人民出版社 2010 年版,第 229 页。

为气宇轩昂的好战男子,迈着健步穿过火焰,暗示他急躁易怒的性情。而忧郁气质的人往往表现为阴沉、懒散、吝啬、怠惰、消极无为、昏昏欲睡的形象,与之相关的艺术作品,有的描绘了一个郁郁寡欢、手里紧攥钱袋的守财奴,有的描绘了一个男人趴在一本书上打瞌睡,还有的描绘了一个懒惰的纺纱人在睡梦中烧伤了脚。这些古代版画、插图形象及其象征物为丢勒提供了创作的基本程序和忧郁的一般观念。

然而,丢勒受到新柏拉图主义的影响,与前代、同时代其他版画家不同,他拥有独特的忧郁观,认为忧郁代表一种高贵的精神,伟大的艺术家、科学家等许多富有创造力的人物往往带有忧郁气质。在哲学、政治、诗学或各门技艺方面做出杰出贡献的人中,许多人都是忧郁者,他们受黑胆汁引起的疾病的折磨。

> 相反,我们或者可以说忧郁是出于过度清醒(super-awake);她死瞪着眼睛进行紧张却徒劳无获的搜寻。她之所以消极无为不是由于太懒了不想工作,而是因为工作于她已经毫无意义;她的力量不是由于睡眠而是由于思考陷于瘫痪。

> 因此在丢勒的版画里,忧郁的整个概念被转移到全然超出其先辈的范围之外的层面之上,一个懒散的家庭主妇被一个高级生物取而代之——其所以高级,不仅是由于她的双翼,也是由于她的才智和想像力——周围环绕着创造活动和科学研究的工具和象征。[18]

在画面中,女子是忧郁精神的拟人像,她坐在石阶上陷入了沉思。她背上的翅膀不是代表天使,而是表明她的身份之高贵,版画形象远远超越了传统的忧郁拟人像——邋遢的昏睡的妇女形象。她一只手托着脸颊陷入了沉思,表明她正在苦苦地探求宇宙自然的奥秘。她头上戴着的花冠是由水性植物的叶子构成的,其中的水毛茛和水田芥,能够有效地缓解忧郁体质带来的种种不适。由于黑胆汁分泌过多,身体会显得过于干冷,需要水性植物加以调和。女子脸色黝黑正是忧郁症的主要特征,黑胆汁分泌过多会使脸上肌肤呈现出黑色。此外,女子身上的钥匙和钱包是传统拟人像的典型配件,传统拟人像总是将忧郁症者塑造为握着钱包和钥匙的守财奴形象。所不同的是,女子并非为

[18] [美]潘诺夫斯基:《潘诺夫斯基论丢勒的〈忧郁之一〉》,蔡乐钊译,见林国华、王恒主编《古代世界的自由与和平》,上海人民出版社2010年版,第234—235页。

了守护金钱而郁郁寡欢,而是在探求宇宙自然之谜时陷入忧郁之中,她腰间的钥匙象征着解开自然之谜的方法。丢勒将传统的忧郁转化为艺术家、科学家的忧郁,这种忧郁不是昏睡、阴沉、怠惰、郁郁寡欢的消极情绪,而是艺术家创造杰作、科学家探索自然之谜时各种苦思冥想状态的显现。

小天使的形象是忧郁拟人像的映衬和补充,小天使后背同样有一双翅膀,象征着高贵的忧郁。他似乎在写字板上埋头书写或者运算着什么,与女子陷入沉思形成对比,他们都在苦苦地探索科学的奥秘。

忧郁在自然物质方面对应土,在星体方面对应土星。在文艺复兴时期占星学文献中,土星是距离地球最遥远的行星,所以土星代表幽暗、潮湿、阴冷,土星和人的性情中的忧郁密切相关。

> 土星被赋予人文主义的高贵。作为物质体,七大行星被认为同样是由具有陆地元素一样素质的四种化合物决定的;另一方面,作为恒星人物,他们保留了用来给他们命名的古典神祇的性格与权力。他们同样可以与四种气质互有联系,而在9世纪的阿拉伯资料来源中已经可以看到一个协调的完整体系。血色型气质与友好的金星/维纳斯相关,人们认为她像空气一样潮湿、温暖,或者,更常见的是与同样好脾气的仁慈的木星/朱庇特相关;胆汁型气质与暴烈的火星/玛尔斯相关;黏液型气质与月亮相关(莎士比亚仍称之为"如水的星");而忧郁型的气质——我们已经顺带提及过——与土星/萨图恩相关,他是古代的土地神。[19]

土星又是几何之星,代表丈量事物的尺度。对丢勒来说,几何学是其他自然科学、人文科学的基础,几乎所有的工艺手段和科学门类都依赖几何学,几何学的进步同时推动了哲学的发展。版画《忧郁之一》在女性形象周围遍布着各种球体、多面体等立体几何形象,以及圆规、沙漏、天称、魔方矩阵、七层木梯等一系列物体,这些物体都是几何学的配件,也是忧郁的配件。做出巨大贡献的科学家,常常是一些具有深刻忧郁气质的人,丢勒在画面中安置了大量的度量工具、测绘工具、制图工具、建筑工具,暗示着忧郁者是从事科学工作的人。文艺复兴时期,各行各业的人对数学充满了兴趣,推动了算术、几何的发展,艺术家丢勒也投身于数学研究,甚至写下了科学著作《几何学探究》。墙上的魔

[19] [美]潘诺夫斯基:《潘诺夫斯基论丢勒的〈忧郁之一〉》,蔡乐钊译,见林国华、王恒主编《古代世界的自由与和平》,上海人民出版社2010年版,第244—245页。

方矩阵方格中布满神秘数字,横线、竖线、斜线上的数字相加均等于34,这也体现出丢勒对数学的强烈兴趣。

在图像的左侧与上方,狗和蝙蝠是传统忧郁的象征物,狗象征着聪明、内向的思想家,有着忧郁的性情;蝙蝠在阴冷黑暗的夜间飞行,因而和忧郁相关,蝙蝠翅膀上的文字清清楚楚地显示了忧郁的主题。再往远处,丢勒铜版画背景中还有天空和海洋,空中有闪烁的彗星以及连接海洋与陆地的彩虹。

> 彗星和虹使得景色在不安的微明中发出磷光,不仅有天文学的意味,而且本身散发出某种怪异、不祥的东西。蝙蝠和狗在传统上都与忧郁有关联,前者(拉丁语 vespertilio)是因为他在夜色中出现,住在孤独、黑暗和腐烂的地方;后者是因为他比其他动物更易屈从于沮丧的魔咒甚至陷入疯狂,并且因为他愈是聪慧看起来便愈是愁惨("最精明的狗是那些面容忧郁的狗",引用16世纪早期一位作者的话,他所考虑的显然是我们所谓的寻血狗[bloodhounds])。[20]

潘诺夫斯基紧密结合文艺复兴时期的哲学、神学、生理学、几何学、算术甚至占星术等一系列自然科学与社会科学知识,对丰富复杂的构图元素展开深入细致的研究。图像与文献相互对照,他创造性地阐发了《忧郁之一》的深刻主题。潘诺夫斯基突破了沃尔夫林专注于形式主义的研究方法,为艺术史研究开辟了新的路径。

思考与练习

1. 阐述瓦尔堡、潘诺夫斯基、贡布里希主要的图像学理论主张。
2. 用潘诺夫斯基的三段式图像学理论研究一幅艺术作品。
3. 米歇尔的当代图像学与传统图像学有怎样的区别?

参考文献

[美]潘诺夫斯基:《图像学研究:文艺复兴时期艺术的人文主题》,范景中、戚印平译,上海三联书店2011年版。

[美]米歇尔:《图像理论》,陈永国、胡文征译,北京大学出版社2006

[20] [美]潘诺夫斯基:《潘诺夫斯基论丢勒的〈忧郁之一〉》,蔡乐钊译,见林国华、王恒主编《古代世界的自由与和平》,上海人民出版社2010年版,第237页。

年版。

［英］贡布里希:《象征的图像:贡布里希图像学文集》,杨思梁、范景中译,广西美术出版社 2020 年版。

易英:《图像学的模式》,《美术研究》2003 年第 4 期。

陈怀恩:《图像学:视觉艺术的意义与解释》,河北美术出版社 2011 年版。

吴琼:《上帝住在细节中:阿比·瓦尔堡图像学的思想脉络》,《文艺研究》2016 年第 1 期。

郑二利:《米歇尔的"图像转向"理论解析》,《文艺研究》2012 年第 1 期。

第八章
结构主义符号学批评

瑞士语言学家费尔迪南·德·索绪尔是20世纪最具影响力的思想家之一,是现代结构主义语言学研究的先驱,开辟了新的语言学研究路径。索绪尔阐释了符号系统、能指和所指、组合和聚合、共时和历时等基本概念,确立了结构主义语言学研究的基本理论范畴,对西方哲学、美学、文论、艺术批评领域产生了深远的影响,直接带来了20世纪西方学术研究的语言学转向。布拉格学派代表人物雅各布森深化了语言学研究,在索绪尔结构主义语言学横向组合和纵向聚合二元对立理论的基础上,提出了语言的隐喻和转喻理论。这一对范畴,既是语言学修辞方式,也是文学诗性功能的重要体现,雅各布森成功地将语言学研究方法引入文学领域。法国著名的符号学家罗兰·巴特将索绪尔结构主义语言学发展为结构主义符号学,研究领域从语言学进一步推广至大众文化、日常生活领域,对广告、时装、电影、摄影照片等文化现象进行了深刻的符号学阐释。罗兰·巴特结构主义符号学作为一种重要的艺术批评理论,为深入解读视觉文化提供了新的研究路径和可操作性的方法。

第一节 结构主义符号学批评的发展过程和理论概述

一、索绪尔的结构主义语言学

费尔迪南·德·索绪尔是现代语言学的奠基人,在瑞士日内瓦大学多次讲授普通语言学。在他去世之后,他的学生根据课堂笔记和索绪尔的部分讲义整理出版了《普通语言学教程》。这是一部划时代的著作,提出了重要的语言学理论范畴和分析方法。这部著作所产生的深刻影响甚至远远超出了语言学领域,为其他学科研究提供了方法论依据。

索绪尔语言学区分了共时与历时两种语言研究模式。传统语言学是语言

的历时研究，研究不同历史时期语言的发展规律，研究语言从一个状态向另一个状态演变的脉络，研究不同时代语言的特征与差异，研究不同时期文化、环境、地域、种族等外部因素对语言产生的影响。索绪尔率先提出共时语言学这一新的研究路径，不再对语言进行历史考察，而是聚焦于同一个时间平面上语言系统的面貌和规律的探究。共时语言学是语言符号内部结构要素和语法规则的研究，确立了新的学科术语和理论范畴，语言和言语、能指与所指、组合与聚合等术语对语言学和其他学科产生了巨大的影响。

索绪尔区分了"言语"和"语言"这两个概念，"言语"是指在日常生活情境中个人所说的或所写的句子，是个人口头和书面的语言行为。每个人都有各自的言语，言语是丰富的、动态的、各具特色的。"语言"是指在一定时期人们的语言活动规则或惯例，包括语音、语法和词汇使用的基本规律。语言和言语之间是互相依存的关系，一方面，众多的、丰富的言语活动总是依据一定的语言规则和结构规律，否则交流活动就无法展开；另一方面，任何一种语言规则都要依靠言语来显示自身，语言是隐藏于言语之下的深层结构，需要通过言语呈现出来。言语和语言都能够成为语言学的研究对象，索绪尔认为语言学重要的任务是研究语言而不是言语，是研究现有语言系统的语法规律、语音规律和词汇的构成关系，而言语只是语言的外在显现和使用的结果。所以，索绪尔语言学是结构主义语言学。

索绪尔认为语言是一种符号系统，语言符号包括能指和所指两个部分。能指是指语音形象，所指是指概念内涵。能指和所指正如硬币的正反面一样密不可分，共同构成了统一的符号系统。能指与所指联结了语音形象和概念意义，是语言符号系统内部的关系，而不是名称和外部事物之间的关系。推而广之，能指是符号中可以感知的、外在的、以某种物质的方式存在的具体形式，比如线条、色彩、声音等；所指即概念内涵，是通过这些具体形式呈现出的内容和意义。例如，英文 rose，书写线条以及字母读音都可以称为能指，而所指是指玫瑰花的一般意义与概念，并不是指称现实生活中具体的某一朵玫瑰花。索绪尔认为，能指和所指之间关系是任意的、约定俗成的。例如符号"树"的能指，中文读音为"shu"，英文读音为"tree"，都可以指称"树"的概念意义。索绪尔强调能指与所指之间任意性关系，赋予了语言符号自由表达观念的权力，语言符号能够借助各种语音材料表达不同的概念内容。

索绪尔发现，语言符号极为重要的两种关系是横向组合关系和纵向聚合

关系。在语言系统中,这两大关系是最基本的,贯穿于语音、词汇和语法各个不同的层面。横向组合关系是语言符号在时间链条上延伸,音位与音位组合而成的音节、词与词组成的词组、语法层面主谓宾组成的句子、句子与句子组成的句群、句群组成的若干段落,都是在时间轴上横向组合的结果。在语言信息发出或接受过程中,语言符号都是一个字一个字、一个音节一个音节、一个词汇一个词汇、一个句子一个句子有序排列着,这样一来,语言交流才能够有效进行。一个词的意义,总是由这个词在句子中所处的位置、这个词与其他词之间的关系决定的。横向组合关系是有序的、数量确定的、合乎语法规则的。纵向聚合关系是指在纵向聚合轴上具有相同的语法功能、近似的意义、可以相互替代的语言材料之间的关系。聚合关系是指某个特定句段中词语的汇总,由许多功能和意义相同或近似的词组成的集合体。纵向聚合关系在现时话语中并没有出现,而是出现在联想和记忆之中,索绪尔称之为联想关系。一个词汇的意义同样受纵向聚合关系的制约,是在纵向轴上与一系列词汇的相互差异中确立的。纵向聚合关系是无序的、数量不确定的、不受语法制约的。

索绪尔对组合聚合关系的研究,彰显出鲜明的结构主义语言学特征,一个词汇的意义并不是完全由它本身决定的,而是取决于这个词汇在一定的句子中的组合和聚合关系,取决于在纵横交织的语言结构之网中与其他词汇之间的关系。横向组合关系是第一位的,为语言表达提供了前提和基础,使语言传达思想意图成为可能;纵向聚合关系为相同语法功能的语言符号提供了可选择的、近似的、可替代的语言材料,使表达方式更加丰富多样。

二、雅各布森的隐喻与转喻

雅各布森是20世纪著名的俄裔美籍语言学家,1920年迁居布拉格,成为布拉格学派的代表人物。他提出了诗歌音位理论,将索绪尔结构主义语言学大大地向前推进一步,将语言学理论术语和研究方法引入文学领域,研究文学语言的"诗性功能",试图从语言学角度研究文学性问题,为结构主义文学批评做出重要贡献。

雅各布森通过研究发现,失语症是由于人脑语言功能受到损伤造成语言表达障碍而形成的,或者是语言的选择和替换功能受损,或者是语言的组合和结构能力受损。前者是一种相似性语言功能的紊乱,失语症患者无法从一系

列相似的词汇中加以选择和替换，无法借助词语的相似性表情达意；后者是一种邻近性语言功能的紊乱，患者语言组合的能力受到抑制，无法组织完整的词汇进行交流。

雅各布森在《隐喻与转喻的两级》一文中，进一步提出了隐喻和转喻的重要概念，将索绪尔的聚合组合理论发展到新的高度。隐喻和转喻是人类语言活动的两种最基本的模式，同索绪尔纵向聚合、横向组合的理论有内在对应关系。隐喻体现为在纵向聚合轴上词汇之间相似性、共时性的关系，转喻体现为在横向组合轴上词汇之间邻近性、历时性的关系。一些失语症患者无法进行词汇的选择，无法用相似性、对等性的词汇表达自身，即语言的隐喻功能无法实现；另一些患者无法联结邻近性语言，无法按照一定的逻辑关系组成句段，无法历时性地完整陈述自身，即语言的转喻功能无法实现。人类正常的言语交流是建立在组合与聚合、隐喻与转喻两种运作机制共同协作的基础上的。

隐喻和转喻不仅是日常语言运作机制的两种主要模式，而且是文学语言的重要组合方式。在文学乃至文化符号领域，隐喻和转喻是诗歌"诗性功能"的重要体现。诗歌语言在纵向聚合轴上有大量的相似的、对等的词汇，形成庞大和可供选择的词汇库，诗人通过联想将那些相似性、对等性较高的词汇引向组合轴，在横向句段中呈现出来。因此，大量的隐喻融入横向组合轴中，诗歌语言彰显出独特的诗性功能和审美价值，充分体现了语言的文学性，实现了日常语言向文学语言的审美升华。所以在诗歌中大量相似词汇组成大量的比喻和排比，铺陈的意象、叠加的能指共同组织在组合轴上，带来诗歌语言的丰富和华美。文学家创造性地运用隐喻和转喻相互结合的方式构造文本，形成了文本的不同形态和特征。一般来说，诗歌以隐喻为主，小说、散文以转喻为主；浪漫主义、象征主义作品有大量的隐喻，而现实主义作品有大量的转喻；传统的叙事性文本侧重于转喻，而现代主义表现性文本侧重于隐喻。

雅各布森的理论揭示了隐喻和转喻不仅仅是一种语言的修辞方法，同样它也是文学"诗性功能"的体现，是文学构筑文本的基本模式。从更宏观的文化视野审视，语言是人类思维的物质外壳，语言与思维具有同构关系，因而隐喻与转喻也是人类思维的两大逻辑形式，是文化符号创造的基本模式。这两种模式渗透于语言、文学、图像等各种符号领域，因而在以图像为载体的符号系统中，转喻和隐喻成为重要的图像修辞和图像编码方式。

三、罗兰·巴特的符号学理论

罗兰·巴特是法国20世纪杰出的文学结构主义理论家、符号学大师,也是大众文化研究和艺术批评的重要人物。他一生不断探索、不断质疑、不断自我否定,不断开拓新的研究领域,在法国思想界产生了巨大的影响。20世纪50年代,他受索绪尔结构主义语言学的影响,将结构主义语言学研究进一步推广到文学和大众文化领域,著有《写作的零度》,将索绪尔语言学模式运用于文学领域;此外,《神话学:大众文化诠释》更是将语言学模式拓展至整个大众文化研究领域。20世纪60年代,罗兰·巴特开始研究符号学,著有《符号帝国》《符号学原理》,系统地构建结构主义符号学理论,获得了世界声誉。20世纪70年代以后,罗兰·巴特敢于自我突破,成为解构主义理论家和批评家,著有《S/Z》《文本的快乐》《恋人絮语》等。

1. 罗兰·巴特对神话——大众文化的诠释

罗兰·巴特将索绪尔的"语言/言语"二元对立理论,广泛地运用于文学领域和大众文化的阐释之中。索绪尔所说的"言语",是指人们在人际交往中语言的个别性运用,具有丰富性、特殊性特征;所说的"语言",是指超越个体又制约个体的一般性的语言结构,是语言交流中必须遵循的共同法则,它具有普遍性、契约性、规律性特征。语言学中"语言/言语"这一对范畴,又同时存在于一切叙事文本和其他符号意指系统之中。在文学领域,罗兰·巴特的《叙事作品结构分析导论》探寻各种叙事文本赖以产生的一般模型,虽然每个叙事文本千差万别,但是都有支配其得以产生的深层结构。罗兰·巴特描述各种叙述形式,寻求故事赖以产生的"语言",并总结出结构主义形式分析的主要方法。这些基本方法包括:(1)研究叙事文本的功能层,分析各个叙事单元相互关系,研究叙事作品的构成机制;(2)研究文本的行动层,概括叙事人物在文本中的功能;(3)研究叙述层,阐释作者、叙述者和读者之间的关系。罗兰·巴特通过对功能层、行动层和叙述层的考察,力图探寻叙事文本普遍的深层结构规律和一般模型。

在大众文化研究领域,罗兰·巴特在《神话学:大众文化诠释》中认为广告、摄影、时装、表演、摔跤竞技、杂志封面等是二级符号系统,有其特殊的意义产生机制。语言符号是一级符号系统,而不以语言为媒介的大众文化是二级

符号系统,同样能够用语言学分析方法,寻找到文本的构成机制和结构规律。罗兰·巴特提出了"神话"这一概念,用来泛指广告、时装、照片、体育竞技、杂志封面等大众文化现象。罗兰·巴特认为神话是一种言语,是二级符号系统,用以区别索绪尔的以语言为研究对象的一级符号系统。"但神话是一个奇特的系统。它从一个比它早存在的符号学链上被建构:它是一个第二秩序的符号学系统。那是在第一个系统中的一个符号(也就是一个概念和一个意象相连的整体),在第二系统中变成一个能指。"[1]如下表所示,在一级符号系统中,能指1对应于所指2,它们共同构成一个符号3。然而,神话属于二级符号系统,能指1和所指2所构成的符号3,在二级符号系统中成为一个新的能指Ⅰ,新的能指意指新的所指Ⅱ。

语言	能指1	所指2	
	符号3		
神话	能指Ⅰ		所指Ⅱ
	符号Ⅲ		

文学和大众文化都属于二级符号系统,它们都是在以语言为基础的一级符号系统上建构起来的,存在着一级符号系统与二级符号系统的对立。在一级符号系统中,能指与所指之间的关系是固定的、约定俗成的,罗兰·巴特称之为直接意指。他说:"在语言结构中能指与所指的联系在原则上是约定性的,不过这种约定是集体性的,是在长时间内积累的(索绪尔说过'语言结构永远是一种遗产'),因此在某种意义上说,约定已被自然化了。"[2]在二级符号系统中,能指与所指之间的关系是含蓄意指,它们不再具有约定俗成、自然化了的联系,而是一种人为的预设和编码。在一级符号系统中的能指与所指相结合的符号,转化为二级符号系统中的能指,即上一系统中的内容层面,转化为下一个系统中的表达层面。在这个转化过程中,第一符号系统能指的意义被抽空、抹平、劫掠,成为空洞的能指;在第二符号系统中,新的能指迅速地填满意义,隐藏着某种意识形态,赋予了新的所指。二级符号系统作为一种非语言的符号,多种元素成为一个新的更大的能指,正是由于符号的任意性,符号

[1] [法]罗兰·巴特:《神话:大众文化诠释》,许蔷蔷、许绮玲译,上海人民出版社1999年版,第173页。

[2] [法]罗兰·巴特:《符号学原理》,李幼蒸译,中国人民大学出版社2008年版,第36页。

的意指作用能够引申出新的意涵。罗兰·巴特用符号学方法研究大众文化结构系统,为我们解读广告、时装、相片等大众文化的意涵带来新的思路。

例如:玫瑰花在一级符号系统中,能指是玫瑰的语音形象,所指是玫瑰的概念意涵;但是进入二级符号系统中,"玫瑰"又可以意指"爱情"。农夫山泉的广告形象,在一级符号系统中,是山和水简洁的线条图形组合,意指"山和水的概念";在二级神话系统中,整体的山和水符号合成一个新的能指,意指"农夫山泉纯自然无污染"。在语言符号系统中,一件运动衫意指"服装的一个种类";但是进入二级符号系统中,含蓄意指"秋天在树林中长时间的散步"。

2. 罗兰·巴特的图像分层理论

罗兰·巴特在《显义与晦义》《图像修辞学》等著作中提出了系统的图像分层理论,涉及图像的结构分层、图像的直接意指与含蓄意指二元对立以及图像的修辞学方法等方面,这些理论对于我们阐释当代视觉文化有重要的借鉴意义。

罗兰·巴特认为图像的层次结构分为三层,第一层是语言信息层。语言信息层是指在图像中出现的语言文字,直接传达图像信息,最容易被接受者理解,主要的功能有锚定(ancrage)功能和接替(relais)功能。图像能指与所指之间的关系并不稳固,锚定功能能够固定图像的所指,明确图像的意义指向,避免图像过多的外延信息导致观众产生意义上的混淆。锚定功能是系在图像能指与所指之间的一条锁链,避免图像的核心信息发生偏离和位移,正如船抛锚停泊时需要固定的锁链。例如绝对伏特加酒平面广告中,图形以酒瓶为中心,周围布满了蜘蛛网,画面中绝对伏特加酒似乎无人问津,尘封在某个角落。为了避免歧义,文字部分写道"absolute impossible",表示绝对伏特加酒对任何人都有一种无法抗拒的吸引力,这种结满蜘蛛网的情形绝不可能出现。文字产生反讽的修辞效果,直接固定图像的所指。语言的接替功能是指语言文字具有补充画面信息的作用,语言和图像的有效组合使信息提升到故事层、趣闻层、陈事层的高度,极大地强化了图像的信息量和清晰度。在平面静态图像中语言的接替功能较为罕见,但在电影、动画、连环画、漫画故事中语言的接替功能起到不可或缺的作用。

图像结构的第二层是外延图像层。外延图像层是能够直接感受的知觉形象层,在这个结构层次中,能指是所感知的图像,所指是所类比的真实对象。不同于语言学,外延图像的能指和所指关系不是任意的,而是以相似性作为理

据。外延不涉及图像的内涵与本质，图像以淳朴的、纯自然的状态出现。罗兰·巴特说："外延讯息可以以图像的某种亚当式的状态来出现；图像由于非现实地摆脱了其内涵，所以它有可能会彻底地变成客观的，也就是说最终是淳朴的。"[3]在这一层次上，罗兰·巴特认为机械拍摄的照片与人工绘制的图画存在较大的差异，照片是一种对外部真实对象的再现，处于无编码的自然状态，外延图像获得相当大的纯粹性、自然性；而图画是一种人为的加工编码，经过人工的取舍、主观意图的融入，图画的审美意蕴直接指向内涵层面。外延图像层在内容上表现为对外部场景真实的再现、不加任何人工编码的改造，因此图像和它所再现的事物是自然客观、同语反复的关系。

图像结构的第三层是内涵图像层。内涵图像层以外延图像层为基础，是外延图像层意义的引申。如果说外延图像层所指是客观的、自然的、约定俗成的和相对稳定的，那么内涵图像层所指是隐含的、本质的、内在的和经过巧妙编码的，需要观众依据某种文化系统才能解读其中蕴含的信息。与外延图像层不同，内涵图像层所关注的不是自然意义，而是文化意义或象征意义；内涵图像层经过精心编码和修辞转换，所以图像是非连续的，观众需要掌握一定的解码技巧才能洞察图像的意义。

罗兰·巴特的图像结构分层理论清晰地阐释了图像的三层信息：语言信息、外延图像信息和内涵图像信息。实际上，这三层信息是水乳交融紧密地联系在一起，罗兰·巴特的分层理论的主要目的是揭示图像中直接意指与含蓄意指的二元对立，将含蓄意指的所指从图像的自然意义中剥离出来。意指是罗兰·巴特符号学的重要概念，指能指与所指之间的关系。意指分为直接意指和含蓄意指，直接意指往往存在于机械拍摄照片或者完全客观再现的绘画中。直接意指是指一种无编码信息，传达真实的、自然而然的意义，与外部真实事物是同语反复的关系。含蓄意指是隐藏在直接意指背后的文化、历史意义或者某种意识形态，是经过符号精心编码而衍生的非语言学意义。在《图像修辞学》一文中，罗兰·巴特以照片广告"庞扎尼"(panzani)为例，阐述了图像结构分层和意指理论。"庞扎尼"有三层信息，第一层是语言信息，"庞扎尼"是意大利面食公司的名称，通过半谐音传达出一个附加的所指——意大利性(Italianite)，表明是一种意大利风味的面食。语言信息起到锚定的作用，避免

[3] [法]罗兰·巴特：《显义与晦义》，怀宇译，百花文艺出版社2005年版，第31页。

了图像意义发生分歧。第二层是外延图像信息,外延图像直接意指地中海的蔬菜水果和其他物品——面条、西红柿、蘑菇、罐头、洋葱、甜椒、网袋等,外延图像不涉及内涵,是对广告照片物象的线条、形态、色彩的直接感知,是一种自然而然、亚当式的纯粹存在。直接意指的能指与所指,也是语言学意义上的自然联系。第三层是内涵图像信息,内涵图像的意义是历史的、文化的象征意义,是一种意识形态,需要对图像特殊编码传达出来。"庞扎尼"内涵图像层的含蓄意指有多重含义:一是宣扬自己采购、获得丰富营养的烹饪价值,其中网袋意味着丰富,蔬菜与罐头的对比意味着"庞扎尼"食品营养全面,同时倡导市场采购、亲手烹饪的生活方式,拒斥便捷式、机械式的罐头供应生活方式;二是食品具有意大利特色,能指画面由西红柿、甜椒以及三种颜色黄、绿、红构成,是意大利特性的体现;三是"庞扎尼"食品的美学所指,"庞扎尼"是一幅关于食品的静物画。

为了进一步解读图像中的含蓄意指,罗兰·巴特深入研究图像修辞学。罗兰·巴特认为机械拍摄的照片能指符号是无编码的信息,所以直接意指具有纯粹性和客观性,机械拍摄的照片不涉及图像修辞;而摄影、广告、电影等图像经过精心编码,需要通过图像修辞研究理解图像的含蓄意指。罗兰·巴特将索绪尔纵向聚合、横向组合二元对立关系原理以及雅各布森的隐喻与转喻理论,运用于图像修辞学研究之中。图像修辞方法可以分为两组,"第一组的修辞手法处于纵聚合关系之中,它与隐喻、换喻、反语、曲意法、夸张法等常见的修辞手法对应;第二组的修辞手法处在横组合关系之中,其特征为句法偏离,如中断(错格句)、落空(顿绝法)、拖延(中止)、缺失(省略法,连词省略)、扩充(重复)、对称(对照、交错配列法)"[4]。例如,芬兰广告公司制作的警示全球气候变暖的公益广告"赫尔辛基",采用隐喻图像修辞方法,用一张印着波浪线邮戳的城市风光邮票,隐喻城市被海水淹没的情景。图像信息分为三层,第一层是语言信息层,信封的左下角写道:"到2050年,世界上很多城市将被海水淹没。"语言信息起到锚定作用,表明图像的所指是有关全球气候变暖问题,而不是其他邮政主题。第二层是外延图像层,外延图像层是知觉感知的图形信息,直接意指"城市风光邮票与波浪线邮戳"。第三层意义是内涵图像信息层,在整个符号系统中,信封上的文字作为重要的能指,揭示出邮票和邮戳图形

[4] 转引自蒋传红《罗兰·巴特的符号学美学研究》,江苏大学出版社2013年版,第154页。

只是起到隐喻的作用,邮票和邮戳含蓄意指"如果听任气候变暖,海平面上升将淹没世界许多城市"。

第二节　结构主义符号学批评的理论特色和操作方法

结构主义符号学批评是西方现代重要的批评理论,有独特的话语资源、术语范畴和研究方法,深刻地改变了人们看待世界的方式,取得了大量的符号学分析的成果。

一、结构主义符号学批评的理论特色

以罗兰·巴特为代表的结构主义符号学批评,直接继承了索绪尔结构主义语言学理论成果,以一种语言学的分析方法和学科术语开启了新的批评模式。索绪尔关于语言和言语、共时与历时、能指与所指、组合与聚合等概念,以及雅各布森的隐喻和转喻等范畴,都成为结构主义符号学分析的重要理论资源,语言学为结构主义符号学批评提供了方法论依据。

从言语和语言这一对范畴出发,结构主义批评理论关注符号内部的结构关系,力求挖掘表层言语之下的深层结构。索绪尔关于语言和言语的区分,促使人们寻求在言语之下的深层结构,这种深层结构是稳定的、固定的、隐含的,支配着日常的言说方式,日常语言是这种深层结构的具体呈现。罗兰·巴特、列维·施特劳斯等结构主义批评家受此影响,探索文学叙事和大众文化符号背后隐藏的深层结构。罗兰·巴特揭示了文学文本符号背后的深层结构,支配文学叙事的主要因素是功能层、行动层和叙述层。同样,罗兰·巴特研究现代神话的深层结构,认为大众文化的符号结构是一种二级符号系统,是由一级符号系统(语言符号)转化而来,一级语言系统中的整个符号转化为二级符号中的能指,新的能指对应新的所指。罗兰·巴特同样关注视觉图像的结构规律,他将图像分为语言信息层、外延图像层和内涵图像层,为视觉形象阐释提供了基本的理论框架。

从组合与聚合这一对范畴出发,结构主义语言学关注符号系统内部的关系,横向组合和纵向聚合是语言学研究基本的结构规律。雅各布森在此基础

上,提出隐喻和转喻理论,并将之运用于文学研究之中。结构主义符号学将隐喻和转喻理论进一步拓展至图像领域,隐喻和转喻也是研究图像编码、图像修辞的重要理论。隐喻代表了符号纵向轴上的类比、相似、替代性关系,转喻代表了横向组合轴上的邻近、联想、推测性关系。从某种意义上说,转喻和隐喻是构建文化符号的基本方式,也是人类思维的两种基本模式。

从能指与所指这一对范畴出发,能指与所指的关系揭示了符号任意性原理,这是语言学的基本规律。能指是指语言的语音形象,所指是指语言的概念内容,与外部具体事物无关。因此,结构主义符号学批评是一种符号内部结构系统的研究,与艺术的外部语境或者艺术家的主体情感并无直接关系。结构主义符号学批评将艺术视为一种符号,研究符号系统内部的能指与所指的关系。能指与所指之间的关系被称为符号的意指作用,符号的意指包括直接意指和含蓄意指,直接意指往往表达符号自然而然的、约定俗成的、相对稳固的、不言而喻的意义,含蓄意指表达符号精心编码的、内蕴深刻的意义。从这个意义上说,含蓄意指研究为结构主义符号学批评提供了一种深度模式。

结构主义批评极大地扩展了传统批评视野,在此之前艺术批评往往聚焦于传统的精英艺术、高雅文学,而结构主义符号学批评将大众文化纳入重要的研究领域。罗兰·巴特神话学理论,就是一种侧重于对大众文化的符号学阐释的批评方法。在他看来,神话(大众文化)就是一种类似于语言学意义上的言语,不仅包括口头言语,也包括书面的写作,甚至服饰、摄影、广告、体育比赛、戏剧表演、流行杂志等,都是有意义的传播符号,都是现代神话研究的对象。罗兰·巴特的图像分层和图像修辞理论将研究对象从传统的精英艺术拓展至整个视觉文化领域,极大地拓宽了艺术的研究领域。同时,结构主义符号学又是一种实践性、操作性极强的批评理论,为艺术批评带来新的研究路径。

二、结构主义符号学批评的操作方法

索绪尔语言学理论,为结构主义符号学批评奠定了基础;雅各布森进一步提出隐喻和转喻理论,将语言学方法引入文学研究领域;罗兰·巴特在能指与所指理论基础上,增加了"意指"术语,展开大众文化批评,系统地阐述神话理论和图像分层理论。符号学批评成为一种有严谨的研究方法、科学的研究术

语、明确的研究对象、可操作性极强的批评理论。

1. 研究文本符号中的能指与所指

符号学能指与所指联结视觉形象内部的形式材料和概念内容,而不是研究名称与外部事物之间的关系。符号学拒斥历史语境、艺术家情感、时代环境等外部因素的研究,聚焦于符号内部结构系统诸要素及其关系的分析与阐发。从符号学角度看,任何事物都可以视为某种符号,符号不仅包括语言文字中的书面表达或口头表达,同时也涵盖了影视、广告、摄影、绘画、表演、竞技、时装等领域,特别是图形、图像、影像等视觉形象。符号学理论从一个独特的视角,赋予了这些视觉形象新的意义。符号学研究侧重于文本分析,从视觉形象内部结构出发研究能指与所指之间的关系。

在对艺术品的阐释中,形象、色彩、线条、光影等因素均可视为有某种寓意的能指。文艺复兴时期荷兰画家扬·凡·艾克的著名油画《阿尔诺芬尼的婚礼》中每一处细节,均可视为符号的能指,能指对应某种所指。树形烛台在白昼点着蜡烛,意指这桩神圣的婚姻中永恒的见证人——耶稣基督的存在。阿尔诺芬尼庄重地举起右手,意指向上帝做出婚姻的承诺。夫妻二人都脱下鞋子,意指他们站在圣地上。画面背景的镜子意指圣母玛利亚,旁边挂着的一串水晶珠子意指婚姻的纯洁,镜子上的签名意指画家本人参与见证了神圣的婚姻。画面中央下方的小狗意指夫妻对婚姻的忠诚,窗台上的橘子意指伊甸园般的纯洁和天真。

同样,罗兰·巴特阐释大众义化现象,基于符号的任意性原则,动作、服饰、表情、物品等都是具有独特价值的能指,能够释放出众多的意义。罗兰·巴特的《神话学:大众文化诠释》一书为娴熟地运用符号学理论,为解读大众文化提供了各种经典研究案例。《摔跤世界》对摔跤运动进行了深刻的阐发,选手如同莫里哀喜剧中的角色,他们的动作、姿态作为重要的能指,极具夸张性和表演性,有清晰的所指,目的是向公众仪式性地呈现完整而纯粹的含意。摔跤手被锁臂、扭腿的残酷动作,提供了苦难、挫败的极端图景;选手们在一场艰难回合结束后互相道贺,意指"摔跤表演满足大众期待的公平、正义"。在《银幕中的罗马人》中,所有角色都有梳理整齐的刘海,意味着他们是古罗马人。所有人的脸孔都是汗淋淋的,意味着每个人都在内心交战,处于一种备受折磨的境遇之中,汗珠就是重要的能指。唯独凯撒大帝面容干爽,意指他丝毫不知危险的临近。在《葡萄酒与牛奶》中,葡萄酒在法国人心中如同活泼的图腾,是

一种具有魔力的液体,它可以使屡弱者变得坚强,让沉默者变得爱说话。

2. 分析二级符号系统,阐释大众神话

语言符号是一级符号系统,大众神话是建立在语言系统之上的二级符号系统。在一级符号系统中,能指和所指相互连接,形成了一个符号,这个符号又成为二级符号系统中的能指。也就是说,一级符号系统的内容层面,转化为二级符号系统中的表达层面。在转化过程中,一级系统中的符号所指意义被抽空、被抹平,成为二级系统中空洞的能指,这个新的复合的能指又迅速填充意义,形成新的所指。由于能指和所指的关系是任意的,所以符号能够不断地创造出新的意义。

在二级符号系统中,符号的能指和所指就建立了新的关联,在新的语境中衍生出新的意义,已经不再是语言学意义上固定的、约定俗成的意义了。恒美广告公司的麦当劳广告"无线上网",图像内容包括:如同笔记本电脑一般的张开的汉堡纸盒,一只做出打字姿势的手。整个符号合成一个新的能指,意指"在麦当劳餐厅能够免费上网"。恒美广告公司为麦当劳汽车餐厅所做的广告"车灯",描绘了这样的景象:夜晚一片漆黑,只有汽车车灯闪亮,投射出暖黄色的灯光,与地面灯光恰巧组成黄色的"M"字形态。在一级符号系统中,夜晚、汽车、车灯、地面的光线等作为符号的能指,它的所指是确定的、约定俗成的日常形象的意义;但是进入神话符号系统中,所有的一切合成新的能指,衍生出新的意义,意指"麦当劳汽车餐厅夜晚不打烊,24小时营业"。

3. 研究符号的编码方式,解析图像的修辞方式

大众文化同样是一种特殊的符号系统,依赖鲜明的符号形象传播意义。广告、招贴、海报、照片、影视图像等众多的视觉形象,需要按照一定的符号编码方式生成意义。符号产生意义的方式有直接意指和含蓄意指,直接意指是指能指与所指之间关系是直接的,属于一级符号系统中的一一对应关系,一个能指迅速指向一个所指。如交通信号灯红色代表停车,绿色代表通行。这种符号的意义是约定俗成、一目了然的。而含蓄意指是在二级符号系统中,能指符号经过某种特殊编码,含蓄、隐晦、曲折地意指符号的所指。在这一系统中,能指符号往往是复合的,众多的元素共同组成一个大的能指,意指新的意义。一般来说,这种符号编码方式有隐喻、转喻、凝缩、置换、提喻、象征等主要类型。

隐喻是指能指和所指之间存在着比喻的、类似性的联系,选择相似的、具有类比性的能指符号意指某种特殊的意义,隐喻体现为纵向聚合轴的相似性、

替代性关系。如沃尔沃轿车广告形象是双层核桃,外层的核桃壳被撞碎了,里面一层完好无损,从而意指"沃尔沃轿车,保你安全"的广告主题。霍戈尔·马蒂斯设计的戏剧《庄园主》海报,能指符号是一根绳索紧紧地勒住一根香蕉,这是戏剧悲剧性故事的隐喻。戏剧讲述庄园主为自己心爱的女儿请了一位年轻的家庭教师,女儿和家庭教师互有好感,但是没有发展到爱情阶段,年轻的家庭教师无法控制欲望,对庄园主的女儿实施了非礼的行为。事后这位教师陷入无穷的悔恨,用刀割掉了自己的阴茎。在西方文化中,香蕉是男性器官的象征符号,绳索紧紧地勒断香蕉,是血淋淋的自残行为的隐喻。

转喻是指能指与所指之间联想性、推测性的关系,这种符号编码类型引发读者在横向组合轴上历时性、邻近性的推测和联想,从而获取符号的意义。运用转喻思维方式进行符号编码,各种元素之间具有一定的逻辑联系,它们相互组合产生意义。宝马汽车驾驶性能宣传广告用转喻修辞手法构建一系列能指,在南极冰川的斜坡上,宝马车自由驾驶,旁边的企鹅看得呆若木鸡,自愧不如。这一系列形象组合成一个新的能指,意指"宝马汽车超强的防滑性能"。光明高钙奶平面广告使用转喻手法,墙壁上挂着蓝色和黄色相连的连衣裙,令人联想到家喻户晓的迪斯尼经典形象白雪公主;另外还有七个衣服挂钩,令人联想到七个小矮人,广告的左下方是光明高钙奶的品牌形象。这一广告符号参照系统是白雪公主和七个小矮人的故事,七个衣裳挂钩是小矮人的,为什么比白雪公主的衣裳挂钩还高?衣服、挂钩和牛奶商标形成了一个新的能指,意指"光明牛奶具有极强的补钙效果,能够让孩子迅速长高"。

光明高钙奶广告

置换和凝缩也是符号重要的编码方式,符号通过置换和凝缩突破一级语

言系统,进入二级神话系统获得新的意义。置换是将符号的某个部分置换为另一个符号,用一种替代的方式把两个符号联系起来。在符号编码中,置换和被置换符号的意义发生了转移。在奔驰轿车广告"玛丽莲·梦露篇"中,一级符号系统玛丽莲·梦露直接意指好莱坞著名影星,在二级符号系统中,玛丽莲·梦露脸上的美人痣被置换成奔驰轿车商标,于是奔驰轿车被赋予了世界巨星级品质。在这个符号系统中,玛丽莲·梦露作为世界一流影星,其意义巧妙地转移至奔驰轿车之中,整个符号含蓄意指"奔驰轿车是一款世界巨星级的高贵名车"。麦当劳"月亮"广告巧妙地将漆黑夜晚的一轮残月置换为麦当劳月牙形汉堡,从而含蓄意指"麦当劳夜间不打烊,二十四小时营业"。另一种重要的图像修辞方法是凝缩,凝缩指众多的元素重新组织在一起,形成一个新的复合的能指,衍生出新的意义。凝缩与置换符号比较接近,但是也有一些差别,置换是一个符号元素替换另一个符号元素,凝缩是一个符号中兼有两个或两个以上符号的属性特征,是一个合成符号。例如世界自然基金会公益广告"长颈鹿",符号为被锯成两截的树干,横截面是树的一圈圈的年轮,具有树的符号特征,但是树干分布着深褐色不规则的多边形斑纹,是长颈鹿被锯断的脖子。因而,这是一个凝缩的合成符号,意指"人们任意砍伐森林,将严重影响动物的栖息之地,给动物带来灭顶之灾"。另一则公益广告"亚马逊"是一片放大的树叶,绿色叶面上布满了网状的叶脉,但是叶脉上有两块浅褐色的病斑。从近处审视,两块病斑居然是城市社区微型缩略图。这个符号凝缩了绿叶病斑和城市社区缩略图两种元素,意指"人类无节制的城市开发,将给森林带来毁灭性的灾害"。靳埭强设计的"第三届亚洲艺术节"招贴,将印度的头饰、中国京剧脸谱中的眼睛、泰国的面具、日本浮世绘的嘴部,重新聚合成一张脸谱,生成新的图形语言,意指"亚洲各国优秀艺术的荟萃"。

4. 分析视觉形象中隐藏的意识形态

罗兰·巴特符号学理论运用文本分析策略,揭示了无所不在的意识形态假设。符号学与阿尔都塞意识形态理论、福柯的权力话语理论有异曲同工之处,罗兰·巴特致力于从语言符号学角度进行意识形态批判。统治阶级将代表本阶级的意识形态渗透于社会生活的方方面面,借助广告、摄影、文学、服饰等大众文化符号潜移默化地影响并塑造个体意识,瓦解个体的批判能力和反思能力,通过符号传播达到意识形态普遍认同的目的,将个体召唤为意识形态的主体从而实现统治集团对社会的控制。因此,罗兰·巴特认为意识形态批

判必然是符号学意义上的。

　　罗兰·巴特将语言学研究方法推广至符号学领域,语言学中言语和语言的二元对立同样存在于符号学中,言语是人们日常交流的语言,是语言的具体运用,包括书面语和口语等;而语言是蕴藏于言语之中的语言规则、结构系统,起到支配言语的作用。在符号学领域中,无论是服饰、饮食、建筑、表演、竞技、图像等,都存在着语言和言语即内在结构规律与外在具体显现的二元对立。在《符号学原理》中,罗兰·巴特说:"像饮食现象这类系统也包含语言结构和言语之间的上述相互关系,至少在部分上如此,尽管个别的创新事件可能变成语言结构现象。但对于大多数其他符号学系统来说,语言结构不是由'说着的大量言语流',而是由某一进行决定的集体所造成的。"[5]罗兰·巴特认为制定符号规则者不是使用语言的大众群体,而是少量的统治阶级,因此符号中必然隐藏着制造者的意识形态话语;而大众在使用符号过程中,必须服从语言的规则,否则交流就无法进行。如中国古代的服饰,除了用来保暖、蔽体之外,背后隐藏着森严的上下等级尊卑意识。"黄帝尧舜垂衣裳而天下治""非其人不得服其服""天下见其服而知贵贱"等足以说明,古代服饰成为明贵贱、辨等级的能指符号。

　　罗兰·巴特符号学批评深入解剖符号的内在结构系统,最终达到意识形态批判的目的,因此符号学批评将语言符号分析同意识形态分析相互结合起来。统治集团通过符号生产渗透某种意识形态和权力话语,渗透着某种价值观念、生活方式、思维习惯、审美趣味等。罗兰·巴特挖掘符号中的含蓄意指,剖析在符号编码中意识形态的虚妄性,揭示神话是如何将历史表述成自然,如何将人为的、主观的某种观念编织成为自然、天经地义、不言而喻的符号。在广告招贴、海报插画、人物服饰、建筑形象以及当代运用各种高科技手段生产的图像、影像等视觉符号中,意识形态无所不在,潜移默化地改变大众的思维方式和价值观念。符号学批评深入阐发图像的编码方式,剖析图像中隐藏的意识形态,为大众解读现代神话提供了一种深度模式。

　　[5]　[法]罗兰·巴特:《符号学原理》,李幼蒸译,中国人民大学出版社2008年版,第18—19页。

第三节　结构主义符号学批评范例

结构主义符号学批评作为一种操作性极强的批评理论,对各种艺术现象特别是视觉文化能够展开深入的剖析,已经取得了丰硕的批评成果,为艺术研究提供了新的思路、方法和深度模式。现在我们列举两则范例,以便初步了解结构主义符号学批评方法的具体运用。

1. 罗兰·巴特对现代神话的批判

在《神话:大众文化诠释》中,罗兰·巴特阐述了神话(大众文化)理论,内容包括神话的结构、符号系统、形式与概念、意指作用以及对神话符号的解读方式。罗兰·巴特对大众文化范例进行精湛深刻的分析,为研究者进行结构主义符号学批评提供了理论依据和可操作的实践方法。

> 神话里有两个符号学的系统,其中一个与另一个相互交错:一个语言学的体系,语言(或者与之类同的描绘方法),我将称之为语言——客体(language-object),因为这是神话为建立系统所要掌握的语言。而神话本身,我将称之为元语言(métalangage),因为它是第二语言,人在第二语言中谈的是第一语言。[6]

其中一个例子是,在《巴黎——竞赛》杂志封面上,一个黑人士兵正向法国国旗敬礼。这是建立在语言符号系统上的神话符号系统,有一个更大的能指。

> 封面上,是一个穿着法国军服的年轻黑人在敬礼,双眼上扬,也许凝神注视着一面法国国旗。这些就是这张照片的意义。但不论天真与否,我清楚地看到它对我意指:法国是一个伟大的帝国,她的所有子民,没有肤色歧视,忠实地在她的旗帜下服务,对所谓殖民主义的诽谤者,没什么比这黑人效忠所谓的压迫者时所展示的狂热有更好的答案。因此我再度面对了一个更大的符号学体系:有一个能指,它自身凭着前一个系统形成(一个黑人士兵正进行法国式敬礼);还有所指(在此是法国与军队有

[6] [法]罗兰·巴特:《神话:大众文化诠释》,许蔷蔷、许绮玲译,上海人民出版社1999年版,第174页。

意的混合);最后,通过能指而呈现所指。[7]

罗兰·巴特认为,二级符号系统中的能指,从意义转化为形式,从一级符号系统中的内容层面转化为二级符号系统中的表达层面。换言之,神话能指是由一级符号系统中的符号转化而来,整个一级符号系统中的符号(能指和所指)转化为二级符号中的能指。在转化过程中,符号的意义被掏空,黑人形象失去了历史、个人记忆的独特性,成为空洞的能指。形式将这些丰富的内涵置于远处,意义变成赤贫。

> 当它变成形式时,意义就抛却了它的偶然性,它自我掏空,变成一无所有,历史消失了,只剩下字母。在阅读进行当中,有一个似是而非的互换现象,一个从意义到形式,从语言学符号到神话能指的不正常倒退程序。[8]

罗兰·巴特进一步分析符号的意指作用,意指包括直接意指和含蓄意指。直接意指是语言学意义上的能指与所指的关系,它是约定俗成的、相对稳定的,是历史文化的遗产,而不是人为界定的。神话学意义上的能指和所指关系是含蓄意指,它是人为预设的,是经过符号编码精心创造出来的,神话的形式与概念之间不具有稳定、约定俗成、历史性的关联,而是一种意识形态的假设。黑人作为有色人种,在语言符号系统中,与个人的记忆、种族的历史相连,直接意指"被奴役、被贩卖、被歧视的对象"。在二级符号系统中,黑人的意义被抹平、抽空、扭曲,失去了个人记忆和种族历史,成为空洞的能指。然而,黑人和国旗、文字相结合形成新的符号系统,整个符号形成新的能指,迅速填补了新的意义,含蓄意指"在法兰西帝国没有种族歧视,一切有色人种都是帝国的子民,都愿意为帝国效忠"。神话彰显了帝国权威和无所不在的意识形态,总是以一种"自然的""不言而喻"的方式显现出来。制造者通过符号编码,巧妙地剥夺了对象的历史,将之描述成为自然而然的事实,巧妙地灌输了某种意识形态。

2."绝对伏特加"系列平面广告的符号学解析

绝对伏特加酒是世界知名的奢侈品品牌,产自人口只有一万多的瑞典南

[7] [法]罗兰·巴特:《神话:大众文化诠释》,许蔷蔷、许绮玲译,上海人民出版社1999年版,第175页。
[8] 同上书,第176页。

部小镇,采用冬小麦和纯净的井水酿制而成,追求绝对完美的品质。在追求高质量的同时,绝对伏特加不断地推出系列经典广告,赋予产品各种文化理念。这些创意新颖独特、艺术性极强、极具有视觉冲击力的广告形象,是绝对伏特加获得世界声誉的重要因素。

在绝对伏特加酒广告创构中,神话符号包括两个方面:一是以酒瓶符号为中心的商品符号,包括玻璃瓶身和文字符号 ABSOLUT;一是其他的参照符号,包括自然、艺术、城市建筑、历史文化符号等。商品本身不具有任何意义,不附加任何意识形态,然而广告商运用隐喻、转喻、置换、凝缩等多种图像修辞手法进行巧妙的符号编码,绝对伏特加从参照符号中获取了丰富的意义。绝对伏特加酒瓶身、文字(ABSOLUT)与各种参照符号元素相互融合形成新的能指,含蓄意指绝对伏特加酒拥有各种绝对的品质。随着经典广告的成功推出,绝对伏特加酒确立了自身绝对完美、绝对自然、绝对艺术、绝对纯净的价值理念。

绝对伏特加推出一系列水果味的产品,打造绝对自然的创意理念。伏特加追求用自然界新鲜水果酿制最自然的口味,绝不添加任何人工糖分和其他添加剂。在广告"绝对柠檬"中,柠檬成为视觉符号的中心,切开的柠檬鲜嫩多汁,完整的柠檬色泽光鲜,直接意指"自然新鲜"。但是在二级符号系统中,柠檬的高光部分正好呈现出绝对伏特加酒瓶的形状,整个符号含蓄意指"伏特加酒由新鲜柠檬酿制而成,绝对自然绝对新鲜"。"绝对苹果梨"视觉符号以绿色瓶身为中心,周围缠绕着一只绿蛇,蛇的腹部隆起的形状和苹果梨一致,文字符号为"the new taste of temptation(新口味的诱惑)"。"绝对苹果梨"以隐喻的编码方式建立二级符号系统,能指与所指之间形成类比关系。在西方文化中,苹果代表诱惑,因此绿蛇与苹果代表无法抵挡的诱惑,广告将这一文化意涵赋予了绝对伏特加酒。"绝对提子"巧妙地将伏特加酒瓶置换成篮子形状,直接意指"篮子里装满了刚刚从果园采摘的紫色提子,晶莹剔透,新鲜无比"。同时,篮子和酒瓶形状相似,整个符号成为新的能指,进入了神话系统,含蓄意指"绝对伏特加酒由新鲜的提子酿造而成,拥有绝对自然清新的品质"。

绝对伏特加融入了世界不同的地域文化,成为国际性的品牌。在一系列绝对城市的主题广告中,绝对伏特加选取最有象征性的文化或自然象征物,将瓶身符号与城市符号融合起来。每到一个城市,绝对伏特加总是发掘最具有

代表性的地域文化特征,赋予了产品文化意义,成为国际性传播符号,从而获得广泛的文化认同。"绝对北京"以中国京剧武将脸谱为主要元素,脸谱平涂成红色,象征中国文化的忠义精神。额头和鼻梁置换为绝对伏特加酒瓶的形状,巧妙地将京剧脸谱与商品形象融合起来。"绝对日内瓦"将标志性酒瓶符号与日内瓦的钟表内部精密仪器组合在一起,酒瓶与其中的部分精密仪器置换后,整个符号成为一个新的能指,意指"绝对伏特加拥有同日内瓦钟表一样精致品质"。"绝对雅典"将古希腊雅典卫城的爱奥尼克柱置换为绝对伏特加的瓶身,形成一个二级符号系统。爱奥尼克柱外形纤秀唯美,有24个凹槽,顶部还有涡卷装饰,传达高雅精致、浪漫华美的情调。通过巧妙的符号编码,绝对伏特加酒被赋予了古希腊文化的审美精神。"绝对维也纳"选取了音乐元素——乐谱作为参照符号,因为维也纳是驰名世界的音乐之都,盛产音乐家,每年的新年音乐会享誉全球。绝对伏特加瓶身谱满了乐曲,一个个跳动的音符形成流动的旋律,整个符号意指"绝对伏特加具有维也纳的音乐品质"。

罗兰·巴特深入研究神话的含蓄意指,认为神话是一种言说方式,通过符号编码隐藏着某种意识形态。这种意识形态并非商品本身所固有的,而是被巧妙地附加上去的。神话通过人为的符号编码把历史表述为自然,试图使能指与所指、商品与意识形态之间建立一种自然的、不言而喻的关系,因此罗兰·巴特通过符号分析展开意识形态批判,揭示神话的虚幻性。意识形态是统治阶级实施社会控制的一整套的思想观念,也可以指占主流地位的社会阶层的价值体系、生活方式、思维情感等多方面的内涵,潜移默化地渗透于各种文化符号之中。"绝对自由"将意识形态中的自由观念赋予了绝对伏特加,虽然能指和所指之间没有必然的联系。在这个广告中主要的意象符号是高墙和铁栅栏,高墙和铁栅栏是禁锢、锁闭、失去自由的象征。在广告中两边的铁栅栏向外扭曲,铁条中间镂空的形象与绝对伏特加酒瓶身正好吻合,人们攀过铁条能够进入外面的世界,整个符号意指"绝对伏特加酒能够让拥有者摆脱各种禁锢和束缚,获得自由的生活"。这种自由的观念契合了人们渴望追求自我、个性解放、我行我素的人生态度,从而获得主流社会特别是青年人的广泛认同。"绝对完美"广告将酒瓶的顶端渲染上光环,光环在西方基督教文化中是重要的能指,意指像上帝、基督、天使一般绝对完美,绝对伏特加从光环中获取了意义,意味着"消费者接受绝对伏特加之后,就拥有了绝对完美的品格和生活"。"绝对72变"广告以中国孙悟空形象为插画,孙悟空拥有72般变化,不

断变换面貌。绝对伏特加因而被赋予了不断追求变化、不断推陈出新的创新理念,拥有了绝对伏特加,也就拥有了神通广大的创新精神。

罗兰·巴特认为,神话是二级符号系统,通过劫掠一级符号系统获取意义。在《神话学:大众文化诠释》中,罗兰·巴特说:"神话的特色是什么?把意义转化为形式。换言之,神话一直是一种语言掠夺。"[9]绝对伏特加推出了一系列艺术、水果、城市、文化、季节等创意广告,不断地从参照符号中获取意义形成二级符号系统,诠释着追求绝对完美、绝对纯净、绝对自然等价值理念。罗兰·巴特的神话理论为解读绝对伏特加商品广告提供了可操作性的文本分析方法,为透视广告背后隐藏的意识形态提供了深刻的思想武器和话语资源。

思考与练习

1. 用罗兰·巴特神话学理论阐释你所熟悉的现代广告。
2. 罗兰·巴特图像结构分层理论中所说的三层信息是什么?试用结构分层理论阐释某种视觉文化现象。
3. 阐述直接意指和含蓄意指的内涵。

参考文献

[瑞士]索绪尔:《普通语言学教程》,高名凯译,商务印书馆1980年版。
[法]罗兰·巴特:《神话修辞术》,屠友祥译,上海人民出版社2016年版。
[法]罗兰·巴特:《符号学原理》,李幼蒸译,中国人民大学出版社2008年版。
[法]罗兰·巴特:《显义与晦义》,怀宇译,百花文艺出版社2005年版。
蒋传红:《罗兰·巴特的符号学美学研究》,江苏大学出版社2013年版。
王儒雅:《符号学方法论之于广告创意》,山东美术出版社2018年版。

[9] [法]罗兰·巴特:《神话:大众文化诠释》,许蔷蔷等译,上海人民出版社1999年版,第191页。

第九章
女性主义批评

女性主义批评是当代西方重要的艺术批评理论，产生于20世纪60年代，是西方女权主义运动的产物。西方女权主义运动席卷整个欧美，反对根深蒂固的男权观念，在政治、教育等方面为妇女争取与男性平等的权利。女性主义批评是这场政治运动深入文学、艺术等社会文化领域的结果。女性主义批评的核心是颠覆父权制文化体系，反对男权社会及其文化规则，主张在艺术研究中引入独特的女性视角，揭露男性中心主义对女性形象的歪曲和隐含的性别歧视。女性主义批评重新审视女性创作，努力梳理出几近湮没的女性主义艺术传统。女性主义批评强调寻回女性经验、女性意识和女性话语，在艺术创作中摆脱父权制话语的束缚，建构鲜明的女性艺术的主体性。

女性主义批评从马克思主义批评、解构主义批评、精神分析批评等众多理论中汲取话语资源，形成了多元的理论格局。

第一节　女性主义批评的发展过程和理论概述

女性主义批评发展经历了三个阶段，第一阶段是20世纪60年代末70年代初，代表人物是美国的凯特·米利特，在文本批评中引入性别范畴，研究男女之间的性别权力结构关系，揭示男性文本中根深蒂固的性别歧视。第二阶段是20世纪70年代中后期，代表人物是美国的伊莱恩·肖瓦尔特和桑德拉·吉尔伯特，重新评价女性创作，重构女性文学史，作为一种抗衡男性文化的亚文化的重要组成部分。第三阶段是20世纪80年代至今，代表人物是法国的埃莱娜·西苏和露丝·伊利格瑞，研究女性意识、女性写作、女性话语的特征，女性主义批评进入理论建构阶段。这些批评家都从女性主义先驱英国的弗吉尼亚·伍尔夫和法国的西蒙娜·德·波伏娃著作中获得有益的思想资源，并吸收了西方后现代批评理论，为艺术批评提供了新的视角和方法。

一、女性主义批评的理论先驱

女性主义艺术批评的思想先驱是英国著名的意识流作家弗吉尼亚·伍尔夫,1929 年,伍尔夫出版的《一间自己的屋子》一书成为女性主义的宣言。在这部著作中,伍尔夫系统地提出了女性主义思想,揭示了女性在父权制之下的卑微处境和所遭受到的性别歧视。在维多利亚时代,英国女性经济不能独立,教育无法得到保障,她们的生活囿于家庭小圈子之中,创造力得不到充分发挥。伍尔夫认为,女性文学在叙事题材、意象选择、语言风格方面与男性文学有极大的差异,在长期的父权制压迫之下,女性文学传统呈现出中断的、不连续的特征。伍尔夫认为,女性艺术未能充分发展的社会根源在于男权社会,男权社会导致女性经济无法独立。女性只有摆脱对男性的依赖,才能获得艺术创作的空间;女性智力的自由依赖于物质环境的自由,女性创造力的发挥依赖于自由的经济条件。此外,女性需要在精神上重新建构自我,必须和隐匿的"自身的幽灵"厮杀,除掉"房中的天使"的自我形象,从而获得艺术创作所需的精神自由。伍尔夫所说的"自身的幽灵""房中的天使"有深刻的意涵,在父权制文化背景下,女性将男权社会对女性的评价标准,潜移默化地内化为女性自身的要求。因此,女性要获得创作的自由,决不能屈从于社会评价与传统习俗,必须消除一切获得精神自由的障碍,重构自我精神世界。女性具有与男性不同的艺术创造力,只不过几个世纪以来一直被严格禁锢着,一旦摆脱男性文化的束缚,女性将释放出巨大的创造潜能。

为解构男性中心主义,伍尔夫提出了"双性同体"经典理论。"双性同体"也称作"雌雄同体",原为生物学术语,是指同一个生物体内部既有成熟的雄性器官,又有成熟的雌性器官;在心理学意义上是指个体同时兼有男性和女性的人格特征,兼有强悍和温柔、果断与细腻的性格特质,在不同的情形下个体能够做出不同的选择。"双性同体"理论运用于艺术创作中,伍尔夫追求一种理想的创作状态,积极寻求与女性身份相吻合的话语形式。伍尔夫认识到两性之间的不平等,因为每个人都有两种力量支配自身的行动,一种男性的力量,一种女性的力量,两股力量互相配合协同工作。只有在"双性同体"状态中,创作者才能充分运用个体所有的潜能。很显然,伍尔夫的"双性同体"理论具有鲜明的否定男性霸权、抵制男性艺术统治地位的意味,但是这种理论也具

有明显的缺陷,它抹杀了男性创作与女性创作的差异,最终导致女性创作向男性中心主义的复归。

另一位女性主义批评的思想先驱是法国的西蒙娜·德·波伏娃。1949年,波伏娃出版了《第二性》一书,此书对父权制文化进行了深刻的批判,被西方世界誉为"女人的圣经"。波伏娃在《第二性》中区分了生理性别和社会性别,认为决定两性之间的差异是社会性别而非生理性别。生理性别是由生命体中的生物因素决定的,具有相对稳定的生理现象;社会性别由外在于生物体内部的社会因素决定的,在不同历史时期、不同文化环境下有很大的差异。"女人不是天生的,而是后天形成的。任何生理的、心理的、经济的命运都界定不了女人在社会内部具有的形象,是整个文明设计出这种介于男性和被去势者之间的、被称为女性的中介产物。"[1]女性角色的形成不是生理原因造成的,而是社会文化预设了女性成长的轨迹;女性的气质和行为不是解剖学意义上的生理性别特征的呈现,而是父权制社会强加给女性的既定价值观念的产物。长期以来,女性处于政治上受压迫、经济上不独立、社会上被排挤的屈辱地位,她们为了生存只能放弃个体的独立自主性,成为从属于男性的"第二性"。波伏娃的"第二性"揭示了男女之间不平等、不对称的两性关系,突出了社会性别的非自然性。在父权制文化的背景下,女性丧失了独立的性别身份,按照男性世界的标准、习俗、观念和预设的发展轨迹塑造社会性别,社会性别揭示出父权制文化对女性的压抑和扭曲。

波伏娃女性主义思想的核心概念是"他者","他者"是男性对女性的界定,是女性在父权制社会中真实境况的描述,是女性主义批评的重要范畴。在父权制文化中,男性是"自我",女性是"他者"。"自我"指男性是拥有自由意志、主体意识的个体,是一种自由自觉的存在。女性作为男性的"他者",不是根据女性本身特性来界定的,而是根据男性与女性之间关系来界定的。"女人相较男人而言,而不是男人相较女人而言确定下来并且区别开来;女人面对本质是非本质。男人是主体,是绝对;女人是他者。"[2]在父权文化中,男性与女性之间是主导与从属、主体与客体、支配与被支配的关系。男性作为性别的一

[1] [法]西蒙娜·德·波伏娃:《第二性Ⅱ》,郑克鲁译,上海译文出版社2011年版,第9页。

[2] [法]西蒙娜·德·波伏娃:《第二性Ⅰ》,郑克鲁译,上海译文出版社2011年版,第9页。

种,其本质得以确立;而女性却无法确立自身的本质,只是作为与男性相对立的存在。波伏娃提出"他者"这一概念,目的是唤起女性的自我意识,建构女性自我主体性,而不是成为空洞的能指和被异化的客体。

二、英美女性主义批评

20 世纪六七十年代,欧美女权主义运动进入新的阶段,这一时期女权主义运动不仅争取妇女某一方面与男性平等的权利,而且更为重要的是全面消解男性中心主义之下的社会意识和社会制度,进一步揭示父权制文化对女性的性别歧视。这一时期女性主义批评取得了重要的理论成果,侧重于文本分析解构男性中心主义。

(一) 凯特·米利特的性政治

美国作家凯特·米利特 1970 年出版的《性政治》是一部女性主义经典著作。米利特认为,性政治是指两性之间的政治权力关系,是男性按照性别权力实施对女性的统治。政治不只是包括政党、议会、选举等狭隘的领域,它是人类社会某一集团支配另一集团的权力结构关系和组合。性别体现了一种权力关系,父权制就是男性支配女性的制度,两性之间的支配和从属关系是我们文化中最普遍的意识形态。

米利特从意识形态、生物学、宗教、神话、教育、法律、心理等方面对男女社会关系进行考察,男性和女性从性别角色、生理气质到社会地位,都不是先天因素决定的,而是后天因素决定的。从意识形态上说,父权制文化强化了男尊女卑的合理性,男性以各种方式对女性实行全面的控制和支配,在个性、性别、地位等方面制定了一系列的价值规范,使其合理化、内在化、模式化,从而实现对女性的长久统治。米利特考察了意识形态在男女个性、角色和地位中的体现,揭示了男女之间不平等的政治权力关系。从个性上说,男性个性代表积极进取、智慧、力量和功效,而女性个性代表顺从、无知、无能和贞操。从角色上说,性角色规范了男女一系列行为,将人类成就、社会抱负赋予了男性,将料理家务、照顾孩子事务赋予了女性,而女性停留在生物经验层次上。地位是一个政治范畴,男性是主导,女性是从属,女性屈从于男性。因此性别关系同种族关系、阶级关系一样,也是一种政治关系。

米利特进一步将性别政治理论运用于文学批评之中。在父权制社会中，男女之间支配与从属的性政治关系落实到文学上，便是男性作者和女性读者之间支配与被支配的关系。长期以来，男性作家将父权制意识形态渗透于文本之中，潜移默化地使女性读者认同性别差异的社会等级制度。因此，阅读行为不仅是一种文化行为，也是一种政治行为。米利特建构了一种新型的女性主义阅读和批评文本的方式。这种阅读和批评方式忽略了艺术作品的形式，侧重于文本的思想内容和意识形态分析。米利特认为，男性文本作为父权制的文化产物，本身是观念性的；男性作家创作小说艺术形象，再现了现实世界的性别政治。因此，女性主义批评强调引入一种女性视角，以女性特有的生活经历、审美体验、性别意识重读文本，打破男性中心主义的阅读规范，揭示文本中不平等的性别政治关系。米利特选择了西方久负盛名的男性作家大卫·劳伦斯、亨利·米勒和诺曼·梅勒、让·热内的作品进行分析，她发现这些男性作家笔下的女性形象总是处于一种被支配、被物化的地位，男性作家是在男女之间性别权力关系中塑造女性形象的，集中体现了父权制文化支配女性的性政治策略。

（二）伊莱恩·肖瓦尔特的女性批评学

1977年，美国女性主义批评家伊莱恩·肖瓦尔特出版了《她们自己的文学：从勃朗特到莱辛的英国女性小说家》，这是英美女性主义第二阶段的代表作品。肖瓦尔特提出了重构女性文学史的设想，重新发掘被历史湮没的女性文学传统。肖瓦尔特认为女性文学史是连续的，女性小说家从出现之日起就形成了独特的、自成一体的传统。传统文学史对女性作家的关注集中在弗吉尼亚·伍尔夫、乔治·艾略特、勃朗特姐妹（夏洛蒂·勃朗特、艾米莉·勃朗特、安妮·勃朗特）等少数几人上，而多数的女性小说家湮没无闻。每一个时代的女性作家都发现自己没有历史，不得不重新寻找过去，一次又一次唤醒沉睡的女性意识。肖瓦尔特努力梳理出从勃朗特时代以来的女性文学传统，以填平从奥斯丁、勃朗特、伍尔夫等大作家以来的鸿沟。肖瓦尔特将重构的女性文学史视为亚文化的一部分，以抗衡父权制文化中单一的、只有男性意识的文学史。女性将在更大的社会圈子中建构亚文化群，以自身独特的经历、意识、信仰、价值、行为准则组成了统一体，创造属于自己的文学传统。

肖瓦尔特在20世纪七八十年代发表了重要诗学论文《走向女性主义诗

学》《荒野中的女性主义批评》,阐述女性主义诗学主张,倡导"女性批评"。在《走向女性主义诗学》一文中,肖瓦尔特将女性主义批评分为"女权主义批评"和"女性批评"两种类型。女权主义批评是从妇女读者的角度,研究传统男性作家经典文本中的妇女形象,研究这些妇女形象中隐藏的父权制意识形态与性别歧视。女性批评是研究女性作家以及由女性作家创作的文本,研究文本创作中所呈现的女性经验、女性意识、女性美学以及对男性文本的戏拟,研究女性文本中常见的主题意象、题材选择、话语方式、情节结构。肖瓦尔特认为,女性主义理论家必须构建一个女性分析框架,从而创造出新的基于女性经验的研究模式,而不是沿用传统的男性理论和研究模式,她把这个创造过程称为女性写作批评。肖瓦尔特将女性写作批评分为四种模式:生物学模式、语言学模式、精神分析模式和文化批评模式。生物学模式研究众多的女性形象及其个性化、私密化的语调,在文本中女性身体、女性经验如何自我呈现。语言学模式研究女性话语和男性话语的区别,女性在写作中如何建构与性别身份相适应的话语方式。精神分析模式研究女性心理及对写作的影响,强调女性书写的变动性和流动性,有别于男性书写的理性、刻板与僵化。文化批评模式研究与女性文本相关的历史学、人类学、社会学等文化领域,考察社会文化如何塑造女性形象和女性意识。在《荒野中的女性主义批评》一文中,肖瓦尔特所说的荒野是指从未开拓的女性艺术研究领域。在父权制文化背景下,女性艺术长期处于失语状态,女性在文化史上消失了身影,女性文学研究无人问津。女性主义批评追寻湮没的女性文学传统,重构女性文学史,探索女性主义诗学,开辟了崭新的研究版图。

三、法国女性主义批评

英美女性主义批评注重文本分析,揭露父权制文化之下男性与女性之间不平等的权力关系。法国女性主义批评侧重于理论建设,广泛地吸收了德里达解构主义、弗洛伊德和拉康精神分析学说建构女性主义批评理论,研究女性意识、身体写作与女性话语等重要问题。法国批评学派的出现,标志着女性主义批评进入了第三个阶段。

(一) 露丝·伊利格瑞对精神分析学的批判

露丝·伊利格瑞是法国的哲学家、精神分析学家和语言学家。1974年,她

在《他者女人的反射镜》一文中将女权主义理论与精神分析学说紧密联系起来，从心理学角度对父权制展开批判。她在《精神错乱者的语言》一文中吸收拉康结构主义精神分析学的思想，将女性主义理论和语言学研究联系起来，进一步颠覆父权制的语言符号系统。她的女性主义理论探索极具深度，奠定了她在法国女性主义思想家的地位。

露丝·伊利格瑞首先抨击弗洛伊德的精神分析学说，认为它是菲勒斯中心主义（Phallocentrism）的体现。菲勒斯中心主义是指以男性为中心的父权意识，拉康的精神分析学说首先提出了菲勒斯这一概念，本意是指男性的阳具。露丝·伊利格瑞认为，弗洛伊德非常重视男性生殖器对于个体心理发展的意义，男性拥有这非同寻常的器官，自然而然地居于主导地位，自然而然地具有攻击性、主动性和中心性；而女性缺失这一器官，就被认为是萎缩的、退让的、被动的，并且患上了"阳物羡慕症"。因此，生物学、解剖学、精神分析学为男性支配女性提供了理论依据。伊利格瑞认为，弗洛伊德假设的"阳物羡慕症"是根本不能成立的，只是父权制的产物，精神分析反映了不承认母性价值的社会秩序。男性器官并不是可嫉妒的对象，因为女性有多个性器官。弗洛伊德所说的欲望，只是男性的欲望，而不是女性的欲望。

露丝·伊利格瑞借鉴拉康的精神分析学说，从语言上颠覆以男性话语为中心的父权社会意识形态。在《他者女人的反射镜》一文中，伊利格瑞认为所有关于主体性的理论都是男性的。拉康结构主义精神分析学确立了父权制的象征秩序和话语体系，其中唯一居于主体地位的只能是男性，女性在话语体系中居于客体地位。当女性认同这种理论时，其实就是放弃了自己和自身想象之间的关系，造成自我的迷失。女性需要建构女性话语，但是长期以来女性使用男性话语，丧失了女性意识、女性经验和主体地位。为颠覆菲勒斯中心主义，伊利格瑞从精神分析学出发探求性别差异在语言中的体现。在语言层面，拉康精神分析学揭示了无意识心理具有语言结构特征，语言塑造了人们的意识和潜意识心理，因此，伊利格瑞对父权制的批判转向语言批判。男性话语在语法、句法、文法上凸显了男性中心主义，主宰了复数形式和中性代词，无视女性性别特征。男性话语将主体性地位和价值赋予自己，将女性置于客体、他者的位置，势必影响到女性主体性体验。伊利格瑞提出"女人话"主张，女性需要重构另一种语法或文法。男女语言的不同，不是由于性别差异，而是由于社会文化造成的。女性的身体、心理与语言是紧密相连的，女性拥有多个性器

官、性欲也是多元的,因而心理特征是双重的、包容性的、流动性的,这又导致女性有别于男性的语言表达方式。女性能够模仿并包容男性话语建构独特的女性话语,女性话语具有非理性、散漫性、不追求逻辑严谨等特征。这些彰显女性特征的话语拥有颠覆父权制象征秩序的力量,成为抗衡男性单一的、理性的、逻辑的话语的有力武器。伊利格瑞自己也努力尝试用"女人话"书写,她的文本将各种文体相互渗透,无法用传统的文体加以界定。她不断地运用模仿、反讽、双关、互文等技巧实现文本语言的多义性、流动性,从而试图颠覆男性中心主义话语霸权,彰显女性的主体意识。

(二)埃莱娜·西苏的女性写作理论

法国女性主义批评家埃莱娜·西苏认为,传统的写作权力一直被男性作家所占据,女性没有话语权,在社会生活中处于边缘地位。男性通过写作用语言建构父权制的象征秩序,实现对女性的支配和统治。男性通过写作强化了自身的主体地位,女性是从属的、附庸的,在文化艺术史上消失了身影。埃莱娜·西苏在《美杜莎的笑声》一文中说,在父权制社会,妇女一直被暴虐地逐出写作的领域,写作是男性对女性的压迫方式。因此,埃莱娜·西苏借鉴德里达的解构主义批评精神,解构男性社会的文化价值体系,建立女性自身的主体价值。通过写作,女性才能重新夺回话语权,确立自身的主体地位。"这行为同时也以妇女夺取讲话机会为标志,因此她是一路打进一直以压抑她为基础的历史的。写作,这就为她自己锻制了反理念的武器。为了她自身的权利,在一切象征体系和政治历程中,依照自己的意志做一个获取者和开创者。"[3]

埃莱娜·西苏解构男性中心主义的写作,引入一种新型的女性写作视角。女性必须开创一种新型的写作方式,变革社会的文化结构,突破男性中心主义单一的、僵化的写作模式,确立能够承载女性意识、彰显主体地位的写作模式。

埃莱娜·西苏提倡女性用自己的身体将自己的想法物质化,用自己的肉体表达自己的思想。身体写作最接近无意识本原力量,是女性创造力量和生命精神的喷涌。妇女不要羞于描写自己的身体,几乎一切有关于女性的东西要由妇女来写,她们的性爱、她们身体中某一区域突然的隆起与骚动、她们的孕期和分娩……身体写作具有强烈的颠覆性、反叛性的力量,使女性摆脱菲勒

[3] [法]埃莱娜·西苏:《美杜莎的笑声》,黄晓红译,见张京媛主编《当代女性主义文学批评》,北京大学出版社1992年版,第194页。

斯中心主义束缚,回归生命的本源。身体写作使女性从男权社会的象征秩序压抑中回归自身,摆脱从属的地位。女性身体写作与躯体感受、生命欲望和女性经验紧密相连,从而与传统的男性专制之下的写作相互区隔,具有一种变革社会文化结构的力量。

法国女性主义批判父权制,就要批判父权制的语言。语言不仅是交流的工具,而且塑造了主体的人格心理。现代语言学和心理分析学认为,不是人操纵语言,而是语言操纵人。西苏认为,身体写作能够创造出一种独特的、有别于男性话语的语言。"妇女必须通过她们的身体来写作,她们必须创造无法攻破的语言,这语言将摧毁隔阂、等级、花言巧语和清规戒律。"[4]这种语言是反理性、无规范、具有破坏性和颠覆力的,只有颠覆了男性中心主义语言观,女性独特的言说方式才能得以确立。

为颠覆父权制下的男性话语,西苏同时提出"双性写作"语言观。西苏说,每个人在自身中都可以找到两性的存在,每个人都能够寻找到适合自身的双性话语。女性作家的文本未必具备女性气质,很可能是地道的男性写作;男性作家的文本,也可能具备女性特征。双性写作具有极大的包容性,它不完全排斥男性话语,而是"该炸毁它,扭转它、抓住它、变它为己有,包容它,吃掉它,用她自己的牙齿去咬那条舌头,从而为她自己创出一种嵌进去的语言"[5]。女性话语的多元性包容性被充分发掘之后,将释放出变革菲勒斯中心主义文化结构的巨大力量。

总而言之,英美和法国女性主义批评都从伍尔夫、波伏娃等先驱中获得思想资源,英美女性主义侧重于文本内容和意识形态分析,揭示菲勒斯中心主义对女性的压迫和歧视;法国女性主义批评侧重于语言批判,通过探讨建构女性话语的可能性达到颠覆男性中心主义的目的。这些理论对父权制意识形态带来极大的冲击,为女性主义艺术批评提供了有力的工具。

第二节 女性主义批评的理论特色和操作方法

经过一代又一代的女性主义者的理论探索,女性主义批评形成了独特的

[4] [法]埃莱娜·西苏:《美杜莎的笑声》,黄晓红译,见张京媛主编《当代女性主义文学批评》,北京大学出版社1992年版,第201页。
[5] 同上书,第202页。

批评模式、范畴术语和基本的理论框架,具有鲜明的理论特色和可操作的研究方法。

一、女性主义批评的理论特色

1. 女性主义批评是西方世界女权主义运动的产物,具有鲜明的文化批判色彩,将批判的矛头指向父权制文化体系

女权主义运动从政治领域发端,逐渐深入文化领域,尤其是文学和其他艺术领域,因此女性主义批评具有鲜明的现实意义。它深刻地揭示了父权制文化体系对女性的压抑和歧视,并试图将女性从菲勒斯中心主义中解脱出来,使之摆脱被支配与从属的地位。女性主义批评强化了意识形态和文化批判功能,这与20世纪新批评、形式主义批评、结构主义批评、符号学批评侧重于文本内部形式要素的研究截然不同。女性主义批评关注艺术与文化语境之间的关系,展开意识形态分析。女性主义批评通过文本分析和理论建构,揭示父权制文化中根深蒂固的文化偏见和性别歧视,建构女性主义诗学话语。女性主义批评对父权制的抗拒从两方面展开:一方面,对历史上男性文本进行意识形态分析,解构父权制文化权威,揭示男性中心主义对女性形象的扭曲和歧视;另一方面,重构女性文学史和女性主义诗学,书写女性话语,张扬女性意识。

2. 女性主义批评具有强大的包容性,它吸收了马克思主义、精神分析学、解构主义等各种批评理论,形成了多元化的批评方法

女性主义批评是在后现代文化背景中产生的重要理论,吸收借鉴各种后现代思潮成为解构父权制文化观念的有力思想武器。马克思主义女性主义批评、精神分析女性主义批评、解构主义女性主义批评,是三大基本的批评形态。早期女性主义批评家米利特继承了马克思主义妇女观,形成了性政治理论。女性主义者将女性问题放置在一定的社会环境之中,放置在经济基础和上层建筑互动关系中加以考察,力求将马克思的阶级、经济等概念同性别概念联系起来,揭示男性对女性的社会压迫。法国女性主义批评一方面激烈批判弗洛伊德、拉康精神分析学中的"阳物崇拜",另一方面又吸收了其精神分析方法建构女性主义理论。在拉康的人格结构理论中,语言最终塑造了我们的意识和潜意识心理,进而塑造了我们的身份认同。人格结构中的象征界是由男性主宰的话语、符号建构起来的,体现父权制的权力法则。女性进入象征界符号系

统中，就意味着对男性法则的服从。因此，法国女性主义从对社会的批判转为对语言符号的批评，朱丽娅·克里斯蒂娃、西苏从精神分析学说中获得理论武器，从语言层面批判菲勒斯中心主义话语，颠覆父权制文化符号。德里达的解构主义否定逻格斯中心主义，瓦解与之相关的二元对立系统，因为二元对立中的两个对立项并非和平共处，而是处于一个森严的等级秩序中。男女二元对立结构潜伏着父权制的价值观：男性一方总是代表着主动、积极、创造、主导、正面、肯定的价值，而女性一方则代表被动、消极、平庸、从属、负面、否定的价值。女性要获得独立和解放，就必须瓦解父权制逻格斯中心主义。

3. 女性主义批评将性别这一范畴引入批评领域，从女性视角审视文学与艺术现象，修正了男性中心主义审美倾向和价值范式，为文学与艺术研究开辟了新的领域

自女性主义批评产生之后，性别成为继时代、环境、阶级、族群、经济、意识形态之后文艺研究新的维度。肖瓦尔特在《荒野中的女性主义批评》《走向女性主义诗学》等文中都充分意识到女性性别角色的介入将对艺术研究产生拓荒性的、革命性的影响。在父权制社会中，女性在文化艺术领域长期处于失语的状态，文学艺术研究只有一个视角、一种声音。女性主义批评极大地改变了单一的男性意识的研究现状，以独特的女性经验、女性意识为文学艺术研究开辟新的疆域。女性主义批评的研究领域不仅包括女性文本、女性形象等方面，而且还涉及重构女性文学史、重新评价整个文化遗产新领域。

4. 女性主义批评在某种程度上深化了接受美学、读者反应、意识形态批评理论，并与之有效地融合起来

从接受美学理论看，艺术品的价值是由作者与读者共同创造的，读者有权对艺术作品加以重新阐释，但完全重构作者的创作意图是不可能的，也是没有必要的。女性主义批评引入女性读者视角，强调女性意识对文本意义生成的重要作用，这样一来女性主义批评瓦解了作者权威，同时瓦解了作品权威，重新揭示经典文本隐含的性别歧视。从读者反应理论看，读者反应批评是一种从文本中心转向读者中心、聚焦于文本内容与读者反应关系的研究理论。读者对文本的反应有两种基本模式——认同式阅读和抗拒式阅读，女权主义批评强调抗拒式阅读，以女性意识为主体，否定了作者权威，颠覆了男性文本对女性读者的支配关系。从意识形态批评看，艺术作品作为一种文化符号本身是父权制文化的产物，男性中心主义意识形态渗透于文本内容和形式诸多方

面。女性主义批评通过对艺术形象和叙事话语的重新解读,深入挖掘父权制的社会结构、价值观念、大众心理和话语模式,揭示作品中隐含的父权制意识形态对女性的压抑和歧视。

二、女性主义批评的操作方法

美国女性主义批评家肖瓦尔特在《走向女性主义诗学》中将女性主义批评分为两种不同的类型,一种是女权主义批评,另一种是女性文本批评。女权主义批评从女性读者的视角,研究男性创作文本中的女性形象。此类批评关注艺术作品的意识形态,研究艺术作品中的女性形象,揭示父权制文化对女性形象的歪曲和歧视,暴露父系文化对女性读者的意识形态操纵。女性文本批评关涉的对象是作为创作者的女性,即女性文本的意义发出者。此类批评研究女性文本独特的主题、意象、结构和话语方式,研究女性文本中有别于菲勒斯中心主义的写作模式和女性意识,张扬女性艺术的主体性,梳理和重构历史上湮没的女性文学传统,并把它作为亚文化的一部分。

(一)女权批评的操作模式

1. 研究男性文本中隐含的父权制意识形态

男性文本代表一种男性视角,渗透着根深蒂固的父权制意识形态。从父系氏族社会以来,人类社会一直延续着以父权为中心的文化结构和社会制度,父权制文化是妇女受压迫被歧视的根源。父权制文化观念和价值系统又具象于各种文化符号,尤其是男性作家书写的经典文本之中。女性读者在阅读经典过程中,潜移默化地受到男性中心主义意识形态的影响,并把它内化为自我意识的一部分。因此,女性主义批评需要引入女性视角,解构传统经典文本,否定男性作者权威,清除父权制意识形态残余。英国作家劳伦斯创作的小说《查泰莱夫人的情人》,从情节、结构、审美意象到整个作品主题,充斥着男性霸权和阳物崇拜。小说叙述了查泰莱爵士在一战中负伤,腰部以下终身瘫痪,并且失去了性能力。他是英国矿业主,信奉理性、自我控制的工业文明道德准则,终日生活在轮椅中,成为半人半机械的怪物。他的本性遭到扭曲,反过来他又折磨他的妻子。他们在庄园中过着死气沉沉的生活,这种生活是资本主义工业文化中人性异化的象征。妻子康妮此时遇到了森林守园人麦乐

斯,他崇尚自然,过着与自然相互和谐的生活。麦乐斯的出现重新燃起了康妮的生活激情,康妮经常跑到小森林中与他幽会。康妮,这个被工业文明摧残了生命生机的英国人,经由和谐的两性生活最终重新回归自然,生命获得了拯救。米利特在《性政治》中认为,这部小说将女性置于被支配、被征服、被拯救的地位,创造了一种以阴茎为图腾的宗教,从而实现了男性拯救女性乃至整个文明的自我膨胀。这部小说完全漠视了女性经验,渗透着男性主导女性、阳物崇拜等男性话语和主观臆想。

2. 对男性文本中的女性形象重新解读

女权批评揭示父权制社会对女性的歪曲和压迫,挖掘出潜藏的性别偏见和性别歧视。女性形象研究是女性主义批评的重要课题。女性形象研究是分析男性文本中的女性艺术形象,剖析男性作家在对女性形象失真的刻画中隐藏的意识形态。在西方传统经典中,女性形象出现模式化、两极化、符号化的特征,美国桑德拉·吉尔伯特和苏珊·古芭在《阁楼上的疯女人:女性作家与19世纪文学想象》中将男性笔下的女性形象概括为"天使"和"怪物"两种类型。"天使"形象是男性作家主观臆造出来的,她们被禁锢于文本中,失去了创造活力和主体意识。"男性作家梦想创造的理想女性始终是一位天使,正如诺尔曼·O.布朗关于劳拉/诗歌的评论告诉我们的那样。同时,根据弗吉尼亚·伍尔夫的观点,'屋子里的天使'又是男性作家强加于文学女性的最最恶劣的形象。"[6]另一种女性形象是"怪物","这些女性以污秽肮脏的物质性形象出现,只是为了自己的一己之私而存在,是自然不幸创造出来的东西,代表着畸形和格格不入"[7]。她们恶毒、刁钻、淫荡、自私、残忍、蛮横,如希腊神话和欧洲文学中的斯芬克斯、美狄亚、莎乐美、麦克白夫人等。无论是天使还是怪物,都不是真实的女性形象,因为这些形象隐藏着父权制文化对女性的歪曲与压抑。天使形象是男人将审美理想寄托于她们身上,她们丧失了主体性、生命力和创造性,成为男性的附属品,从而满足父权制社会男性对女性的审美期待。怪物形象往往是一些力量强悍、意志果决、充满叛逆精神的女性,她们对男权社会具有颠覆性而让男性充满恐惧和厌恶,众多的此类形象集中典型地体现了西方文化的"厌女症"。她们被书写为缺乏理性、心狠手辣、淫荡纵欲、

[6] [美]桑德拉·吉尔伯特、苏珊·古芭:《阁楼上的疯女人:女性作家与19世纪文学想象》(上),杨莉馨译,上海人民出版社2015年版,第26—27页。
[7] 同上书,第39页。

野心勃勃的形象,实际上在女性主义者看来,她们的所作所为正是生命被压抑摧残后对男权社会的宣泄与反抗,是她们生命意识和创造精神的高扬。

女性形象研究需要深入社会文化结构深处,考察女性形象构造的成因。女性形象不是现实意义上真实的形象,而是对真实女性的遮蔽与歪曲。西方文化在逻格斯中心主义制约之下,形成二元对立结构。二元对立结构是一种森严的等级制度,如男性与女性、父亲与母亲、丈夫与妻子之间的关系。二元对立结构总是赋予女性被动、从属、消极、负面的地位。如果说男性代表理性、阳刚、进取、刚强、充满力量等正面价值,那么女性则代表感性、阴柔、保守、软弱、缺乏力量等负面价值。中国文化中自然界的阴阳关系天经地义地被置换为人类社会的两性关系,从而也形成了阳贵阴贱、男尊女卑、等级森严的二元对立结构。男女二元对立关系契合形而上的逻格斯中心主义,男性作为一种本源性、先在性和主体性价值而被界定,女性总是作为男性的从属物、对立面和客体而存在,只能处于被压抑、被支配、被观看的位置。因此,女性形象的塑造总是遵循"自我"与"他者"之间关系进行,男性文本中的女性形象,是依据二元对立模式中的"他者"建构而成的,是作为男性"自我"的对立面和反衬者而存在的,是缺席的主体或空洞的能指,偏离了真实的女性经验和女性意识。

(二)女性文本批评的操作模式

1. 对女性作者的批评

女性文本批评研究女性艺术主体性的建构,研究文本中的女性意识。分析文本中的女性意识是女性主义批评重要的操作环节,女性意识渗透于女性文本的艺术形象、情节结构、主题思想、语言表达方式之中,在文本诸要素中女性主义批评展开意识形态分析获取重要的文化信息。女性意识最早由弗吉尼亚·伍尔夫在《一间自己的屋子》中提出,当时称为"妇女意识",后来波伏娃在《第二性》以及米利特在《性政治》中,将女性意识进一步强化,她们的基本思想是抗拒父权制文化对女性的压抑和迫害,要求摆脱女性被支配和从属的地位,捍卫女性的权益和人格尊严,表达妇女独立的自我意识。女性意识逐渐成为女性主义艺术创作和批评的核心,成为建构女性艺术主体性的重要概念。并不是女性创作的所有文本都称为女性主义艺术,而是由女性作家书写的具有鲜明的、成熟的女性意识文本,才能称为女性主义艺术。只有在女性意识确立后,女性艺术主体性才能得到真正实现,女性文本才能有别于传统的男性文

本。女性意识是女性的自我意识,有别于男性意识,是女性从自身视角出发审视社会生活、表达女性独立的主体认知与生命体验。在不同的历史时期、社会境遇中,女性意识也经历了动态的发展过程。例如"五四"时期,庐隐、石评梅等女性作家侧重于表达对封建文化的血泪控诉,宣泄女性在悲剧性的爱情婚姻中绝望与挣扎的情绪。20世纪80年代,张洁、铁凝、池莉、张抗抗等女性作家,渴望摒弃对男性的依附性,对传统"贤妻良母"的形象质疑,追求精神上与男性平等对话的权力。90年代后,陈染、林白等作家开启了女性欲望的书写模式,用身体写作表现女性经验,展示女性被遮蔽的本能欲望。

2. 分析文本中的女性话语

女性主义批评深受20世纪文学批评语言学转向的影响,深入语言符号和话语层面,试图颠覆父权制文化下的男性话语,探索建构独特的女性话语的可能性。女性主义者意识到,要解构父权制文化观念,就必须深入父权制文化的载体——语言层面,深入语言符号内部揭示父权制存在的文化基础和运作规则,对男性话语进行拆解,寻求能够承载女性意识的话语方式。因此,女性主义批评在内容上是社会意识形态批评,在语言形式上又是破旧立新的话语变革。女性主义者提出了"双性同体""雌雄同体""身体写作""女人话"等一系列主张,试图超越单一的男性话语,建构一种能够包容男性和女性话语的语言符号,创造一种能够直接和女性躯体感受、心理欲望相联系的女性话语,虽然这种探索还是初步的、没有统一的定论。

第三节 女性主义批评范例

桑德拉·吉尔伯特和苏珊·古芭合著的女性主义批评名著《阁楼上的疯女人:女性作家与19世纪文学想象》,用女性视角重新审视了19世纪英美女性文学。其中第十章"自我与灵魂的对话:相貌平常的简的历程"专题研究英国女作家夏洛蒂·勃朗特的作品《简·爱》,对简·爱这个新型的女性形象进行了女性主义的全新解读,对西方文化和文学研究产生了深远的影响,为我们提供了女性主义批评的经典范例。

另一篇写作范例是妮基·桑法勒的艺术创作研究,文章结合女艺术家不同时期的艺术经历和创作理念,从女性主义角度对她的经典艺术作品展开细

腻的文本分析。女性主义是妮基·桑法勒一生的信仰,她的作品诠释了女性意识的发展历程。

一、桑德拉·吉尔伯特和苏珊·古芭对小说《简·爱》的女性主义批评

简·爱是反抗父权制、拒斥社会规则习俗、高扬女性意识、追求男女平等的叛逆者化身。面对父权制文化的压迫和歧视,简·爱经历了因寄人篱下而备受歧视、因反抗压制而遭受禁闭、因人格受辱而愤怒还击、因反抗监禁而几近疯狂、因拒绝宿命而遭受饥寒的种种境遇,最终她又疗治了心灵的创伤,获得了幸福美满的、基于两性平等的婚姻。她对压迫女性的父权制绝不妥协的叛逆精神、她的充满拜伦式激情与愤怒反抗的人生经历,成为女性主义者心灵成长的诗篇。桑德拉·吉尔伯特和苏珊·古芭的《阁楼上的疯女人:女性作家与19世纪文学想象》也因对简·爱形象的成功阐释,被誉为女性主义批评的典范。

1. 简·爱对父权制的反抗

父权制是指人类自父系氏族公社以来形成的以父权为中心的社会结构和文化观念。在这种以男性为中心的文化价值体系中,潜伏着男女二元对立思想,男性处于主宰者、支配者的地位,女性处于失语者、从属者的地位。父权制文化价值以维护父权为最终目的,形成了森严的等级制度,这是女性受到性别歧视和性别压迫的社会根源。小说《简·爱》展现了维多利亚时期盛行的父权制文化以及女性遭受压迫的社会现实,父权制文化渗透于家庭生活、宗教信仰、工作环境、恋爱婚姻等方方面面。小说描述了一个孤女在各种环境中反抗一切形式的父权而遭受种种禁锢、压迫和歧视的经历,同时这一经历又是女性意识成长的诗篇。

小说借助约翰·班扬的《天路历程》神话式的探险结构,叙述了简·爱一次次的被监禁与逃离——逃离父权制大厦。在盖茨黑德寄人篱下的境遇中,"火与冰"的意象象征简·爱一生的困境。她有一个自私的活像专制的父权家长的哥哥,有一个邪恶的从来没有善待过她的"继母"。里德舅妈家的炉火熊熊,给人带来幽闭的恐怖;屋外是冬日的寒冰,寒冷得令人难以忍受。火象征幽闭的愤怒,冰象征逃离禁闭后的凄寒。简·爱对压迫她的等级制度进行了离经叛道的反抗,激怒了里德一家,被禁闭在红房子中,红房子的隐喻浓

缩了简·爱童年所有的恐惧与愤怒。"因为那间红房子冷冰冰、阴森森的,包裹在富丽堂皇的深红色之中,里面有一张雪白的大床,以及'像一个苍白的宝座'的安乐椅,在深红色的黑暗中尤为触目惊心,这里的一切准确地呈现了她作为一个不安的、寄人篱下的小孩子对自己陷落其中社会的想象的图景。……这里比牢房还要让人毛骨悚然,因为这里是简曾经有过的唯一一位'父亲'里德先生'咽气'的地方。换句话说,这是一间充斥着父权气息的死亡之屋。"[8]简·爱心中燃起了愤怒的火焰,选择了骇人的方式逃出监禁,因愤怒而疯狂,在痉挛中失去了知觉。

劳沃德的孤儿院也是父权制的大厦,孤儿院院长布罗克赫斯特是个毫无仁慈之心的伪君子,用种种方法从精神上、肉体上摧残孤儿。这个父权家长被形容为和男性生殖器相似的形象,像"一根黑色的柱子","那张凶神恶煞的脸,像是雕刻成的假面,置于柱子顶端当做柱顶似的"。那张奇怪的脸还有那一口大牙,同样像《小红帽》中的大灰狼。他是维多利亚时代父权制超我人格的象征,他要求孤女们需要通过忍饥挨饿学会谦卑,学会基督徒的顺从。简·爱的女性意识开始形成,学会了爱与被爱,学会了平等与自尊,身上也种下了质疑和反抗的种子。她多次顶撞蛮横无理的院长,即使遭受无情惩罚也毫不屈服。

桑菲尔德庄园同样是父权制的象征,庄园主人罗彻斯特先生本身是父权制的牺牲品,他的婚姻是名门望族一场龌龊的交易。他外表盛气凌人,但始终愤世嫉俗,无法摆脱郁闷的生活。他在相貌平凡的下层女子简·爱的身上看到了希望,开始与她平等相处并爱上了她。在获得简·爱的爱情之后,罗彻斯特几乎本能地把她当作一个纯洁的、地位低下的占有物来对待了。而简·爱意识到罗彻斯特身上恢复了男性的权力意识,她绝不能放弃人格的自由与尊严,绝不能接受不平等的爱情关系。她愤怒地揭下罗彻斯特的伪装,说出了女性意识最著名的独白:"难道就因为我一贫如洗、默默无闻、长相平庸、个子瘦小,就没有灵魂,没有心肠了?——你不是想错了吗?——我的心灵跟你一样丰富,我的心胸跟你一样充实!要是上帝赐予我一点姿色和充足的财富,我会使你同我现在一样难舍难分,我不是根据习俗、常规,甚至也不是血肉之躯同你说话,而是我的灵魂同你的灵魂在对话,就仿佛我们两人穿过坟墓,站在上

[8] 转引自桑德拉·吉尔伯特、苏珊·古芭《阁楼上的疯女人:女性作家与19世纪文学想象》(下),杨莉馨译,上海人民出版社2015年版,第435页。

帝脚下,彼此平等——本来就是如此!(第23章)"[9]

简·爱拒绝了不平等的婚姻,离开了桑菲尔德庄园,在荒原中流浪。她极度寒冷和饥饿,这是童年境遇的再现——简·爱一次又一次逃离了监禁,一次又一次忍受饥寒。在维多利亚时代,经济上不能独立的女性反抗父权制需要付出代价,监禁与逃离仿佛是简·爱的宿命。在沼泽居的地方,简·爱找到了善良的亲戚,这些真正的家人有助于消除简·爱童年时代寄居于邪恶之家的心灵创伤,简·爱女性意识进一步成长,心灵逐渐培养起内在的力量。此时简·爱遇到了一位爱上帝胜于爱人类的牧师圣·约翰,这个名字令人想起《圣经》中的施洗约翰,代表着父权社会的另一种原则和力量。牧师向她求婚,并要求她和自己一起去印度传教。简·爱认识到如果跟随他,只不过意味着换了一个主人,她不再为桑菲尔德庄园主人服务,但是又为自己找了一个神圣的主人,并且用劳动取代了爱情。简·爱意识到这种以神圣宗教的名义结合的婚姻,代表着父权的力量、原则和法规,与自己心中最深刻的原则和法规并不相符,这种结合比起和罗彻斯特的结合更加不平等。简·爱心灵中的力量发生作用,她说,"她只爱给人类带来幸福的上帝",拒绝了圣·约翰的求婚。

2. 简·爱的重影——阁楼上的女疯子

简·爱通过双重的叙事话语,向压迫女性的父权制发起激烈的反抗。简·爱始终不是一个失语者,而是一个高扬主体的自我意识、具有鲜明的叛逆精神的女性主义形象。作者安排了两条情节线索体现简·爱的叙述话语:一条是明线,叙述话语体现为简·爱与里德一家、罗彻斯特、圣·约翰等人矛盾冲突中的女性意识;一条是暗线,阁楼上的女疯子代表简·爱潜意识中的愤怒。

简·爱双重的叙事话语来源于人格内部的矛盾。一方面,简·爱在孤儿院中学会了爱与被爱,追求自强自立,通过女性的自我提高追求两性平等。在学堂,简·爱遇到了两位天使般的教师,一位是坦普尔小姐,她人格高尚、为人和善、彬彬有礼,而且自我克制。另一位教师是海伦·彭斯小姐,她身上体现了自我牺牲、隐忍恬淡的人格模式,她时常告诫简,人的职责就是要顺从命运的不公,并期待最后公正的到来。在坦普尔和彭斯小姐身上,简·爱获得了"比较和谐的思想,比较有节制的感情",决意忠于职守、服从命令。她们都是简·爱精神上的母亲,帮助简·爱在逆境中成长,完成了全新人格的建构。但

[9] 转引自桑德拉·吉尔伯特、苏珊·古芭:《阁楼上的疯女人:女性作家与19世纪文学想象》(下),杨莉馨译,上海人民出版社2015年版,第452—453页。

是另一方面,在简·爱追求和谐克制、恪尽职守的性格深处,压抑着疯狂与愤怒,这种疯狂与愤怒来源于其童年的创伤。被禁闭于红房子中的悲惨遭遇压抑在无意识中,成为简·爱无法摆脱的愤怒与恐惧的来源,造成了简·爱人格的分裂。她对待世界的方式不是坦普尔小姐淑女般的压抑,也并非彭斯超凡入圣的自我隐忍,而是对平等尊严的强烈渴求和拜伦式的激烈反抗,外表的和谐及与生俱来的愤怒构成了简·爱内在人格的矛盾。

阁楼上的女疯子伯莎·梅森是简·爱的重影,是简·爱叙述话语的体现,代表着简·爱潜意识深处愤怒的自我。在桑菲尔德庄园,这个女疯子具有野兽般非人的力量,经常在夜间发出莫名其妙的狂笑,这声音令人毛骨悚然,仿佛发自阴曹地府。伯莎有时候愤怒咆哮、野性十足、凄厉尖刻、怒不可遏,她多次逃出监禁,伤害男主人,试图放火焚烧象征父权的桑菲尔德庄园。作者强化了这种叙述声音,这声音代表着被凌辱被伤害的女性向男性世界发出的愤怒抗议,是简·爱另一个自我!桑德拉·吉尔伯特说:"伯莎是简最真实和最黑暗的重影;她代表了孤女简的愤怒,代表了简自从在盖茨黑德生活的日子以来一直试图压抑的狂暴而秘密的自我。"[10] 监禁在阁楼的伯莎陷入非理性的疯狂,是简·爱童年时代被拘禁于红房子之中相似境遇的再现。疯女人的形象代表了简·爱反抗、愤怒的一面,作者借助这一形象向父权制发起控诉和挑战。

如果说伯莎没有早一些以简黑暗的重影的身份出现的话,那么,她现在却开始露面了。特别需要指出的是,伯莎的每一次露面——或者更准确地说,是她显示自己的存在——都与简的愤怒(或者压抑)联系在一起。举例来说,简在城垛上感受到的"饥饿、反叛和愤怒"伴随着伯莎"低沉、缓慢的哈哈声"和"古怪的嘟哝声"。简对罗彻斯特表面上平等主义性别观念的不够信任伴随着伯莎试图把庄园的主人烧死在床上的行为。简对罗彻斯特扮演成吉卜赛人、试图对他人进行操纵的无法表达的怨恨,在伯莎可怕的尖叫和她更为可怕的攻击理查德·梅森先生的行为中获得了表达。简对自己婚姻的焦虑,特别是对自己作为"穿了袍子、戴了面纱的"格格不入的新娘形象的恐惧,具体化为伯莎穿了"又白又整齐"的袍子的形

[10] [美]桑德拉·吉尔伯特、苏珊·古芭:《阁楼上的疯女人:女性作家与19世纪文学想象》(下),杨莉馨译,上海人民出版社2015年版,第460页。

象,"我不知道她穿了什么衣服……但究竟是袍子,被单,还是裹尸布,我说不上来。"简想要摧毁桑菲尔德这一罗彻斯特的主人权威和她自己的仆从地位的象征符号的深刻的欲望,也将通过伯莎之手获得实现,她最终烧毁了房子,并在这一过程中毁灭了她自己,仿佛她既是自己愿望的代理人,又是简的愿望的代理人。[11]

勃朗特的叙事策略包含两个方面:一方面借助简·爱不断成长的女性意识宣扬爱与包容,追求平等主义爱情观;另一方面借助伯莎表达对父权制的控诉,宣泄内心烈火一般的愤怒。愤怒的伯莎代表简·爱的另一个自我,也造成简·爱人格的分裂,成为简·爱追求幸福平等婚姻的障碍。桑德拉·吉尔伯特在《阁楼上的疯女人:女性作家与19世纪文学想象》中谈到,简·爱与罗彻斯特的婚期快要到来时,简·爱又经历了精神分裂的痛苦。她似乎再一次象征性地被拉入过去的生活中,再一次经受红房子的恐惧与愤怒。简·爱两次做了出现婴儿幽灵的梦,当她听到婴儿一声啼哭后便惊醒过来。这婴儿就是童年时代的简·爱,童年时期的愤怒和恐惧外化为婴儿的形象。简·爱为卸下童年的负荷,摆脱潜意识中的恐惧、愤怒和疯狂,再一次逃离了监禁。

简·爱再次回到了桑菲尔德庄园,发现庄园已经化为灰烬。伯莎纵火焚烧了整个庄园,自己也葬身火海,罗彻斯特为了搭救伯莎双目失明,一只手致残。庄园的毁灭象征着囚禁伯莎、压迫简·爱的父权制的毁灭,伯莎之死标志着简·爱摆脱了愤怒的幽灵,疗治了童年心灵的创伤。简·爱找到亲人继承了财产,获得了身份和地位,她和罗彻斯特消除了横亘在他们之间的障碍,获得了平等、自由以及幸福的婚姻。

桑德拉·吉尔伯特与苏珊·古芭对《简·爱》深刻地阐释,使《阁楼上的疯女人:女性作家与19世纪文学想象》成为女性主义批评的"圣经"。简·爱追求独立平等自由的女性意识,反抗父权制文化对女性的压迫与歧视,成为女权主义精神的象征。同时,吉尔伯特和古芭创造性地诠释了阁楼上的女疯子的形象,将她视为简·爱的重影和第二个自我,疯狂的重影代表女性对父权制社会最激烈最愤怒的反抗,是女性创造力、生命力的显现。在父权制的压迫下,每一个善良、温和的女性形象背后,或多或少都有一个疯狂的重影。

[11] [美]桑德拉·吉尔伯特、苏珊·古芭:《阁楼上的疯女人:女性作家与19世纪文学想象》(下),杨莉馨译,上海人民出版社2015年版,第460—461页。

二、妮基·桑法勒艺术的女性主义批评

妮基·桑法勒是20世纪最受欢迎的法国艺术家之一,她跨越了时代、社会和家庭对女性的种种限制,以非凡的艺术成就,展示了一个女性主义艺术家反抗父权制社会、追寻女性生命价值的精神历程。

桑法勒走上艺术创作之路,与她的生活经历息息相关。桑法勒出生在天主教家庭,天主教虚伪的氛围和封闭的家庭环境使渴望自由的桑法勒感到窒息,她不能认同祖母、母亲强加给自己的种种限制。同时,桑法勒在11岁那年被酗酒的亲生父亲性侵,心灵遭受巨大的伤害,她的弟弟妹妹在这种阴郁的家庭环境中相继去世。婚后,桑法勒又陷入了先前她所反对的封闭的中产阶级家庭生活之中,精神几近崩溃,多次接受心理治疗。艺术对于桑法勒而言是宣泄内心愤怒与痛苦的方式,是心灵的自我疗伤。桑法勒早年参与到女权主义运动中,接受了女性主义思想,通过不断的艺术探索,用极端的艺术形式向压迫女性的父权社会表达愤怒与抗议。

桑法勒早期创作从射击艺术作品开始,对她而言射击艺术是宣泄心灵痛苦、医治心灵创伤的重要方式。她说:"在1961年,我开枪射击我爸爸、所有男人、矮小的、高大的、重要的、肥胖的男人们,也包括我的兄弟,我也朝向社会、教会、修道院、学校、我的家庭、我的母亲和我自己开枪。""我开枪,因为看到画面流血和死亡让我感到着迷。绘画流泪,绘画死去。我杀死了绘画……它得以重生。这是没有牺牲品的战争。"[12]"她首先把各种物件、材料和一包包装满彩色颜料的塑料袋都黏贴在木板上,然后用白色石膏全部糊起来;在她举枪射击的时刻,隐藏在石膏下面的一袋袋颜料崩裂、流淌、奔溅、涂染。当艺术家在精心地打造、布置最初的模型和选择射击位时,创造行为的决定和控制让位给枪击所造成的偶然、偶发式自动创作,或者说在两种方式之间的张力,进行一种爆炸式创作的探索,而她开枪射击的'布景'往往也是她决意毁坏的一种旧秩序的'象征':宗教的各种偶像崇拜、精神象征、父权、文化和政治的社会秩序和等级……她也要彻底地毁灭一切传统艺术史的象征与秩序。"[13]桑法勒

[12] 转引自姜丹丹《反叛与变形:妮基·桑法勒的艺术创作之路》,《艺术设计研究》2015年第3期。

[13] 同上。

的射击艺术作品《圣塞巴蒂斯安》,这是男性身体的上半身,头部是微型的靶子并且插满了飞镖,身体贴满了日常生活物品,白衬衫上贴着领带,白衬衫中钉满了铁钉。桑法勒需要用伤残的男性身体释放童年创伤引发的仇恨与痛苦,用一种仪式化的暴力行为祛除潜意识中的恶魔,完成对自我心灵的救赎;同时射击行为也是对父权制文化的强烈反抗。桑法勒要通过"射击"这样以暴制暴的方式,向世人证明:一个女人不是传统意义上的弱者,也可以像一支军队的样子拿起手中的武器,向压迫女性的父权社会宣战。

继早期用激烈的方式抗拒父权社会之后,桑法勒开始从更广泛的视角、更深刻的层面思考女性角色、女性地位、创造精神以及建构女性自我意识等问题。波伏娃在《第二性》中说:"女人不是先天的,而是后天形成的。"女性的角色和地位,不是由生理性别决定的,而是后天社会文化造就的。父权制社会文化是男女社会地位不平等的根源,女性丧失了主体意识和主体地位,成为附属于男性并受男性支配的"他者"。作为具有强烈叛逆精神的女性,桑法勒在《致我母亲的信》中,表达自己绝不接受像她祖母、母亲一样的传统女性角色,绝不接受传统宗教和社会文化,她要成为一个斗士,自由地征服世界。桑法勒的雕塑作品"新娘"系列、"分娩"系列,塑造种种变形的社会女性角色。在"新娘"系列中,身披白色婚纱的新娘面无表情,没有丝毫的喜悦,除了做一个顺从的妻子之外没有其他可能性。《新娘或成为玛利亚的夏娃》使用白色石膏、彩色布条、塑料制品等综合材料拼接而成,人物在一棵树下,朝向天空的面孔上看不出任何表情。作品中女性形象无疑传达出一种否定消极的负面情绪,代表着在传统的男权社会中女性面对婚姻时的彷徨与茫然。婚姻成为女性的枷锁,成为毫无实质意义的空洞的仪式。这些女性被异化为失去主体意识的客体,成为附属于男性的"第二性",成为一个标签、符号、空洞的能指,她们失去了建构自身主体性的能力。

桑法勒运用综合材料和变形手法,突破了传统的题材禁忌,创作了"分娩"系列作品。这些作品传递出原始社会生殖女神般的生产能量,是女性创造精神的颂扬。妮基选取分娩题材,是因为分娩行为本身直接和女性躯体经验相连,能够传达女性独有的生命感受。作品《粉红色分娩》用石膏塑成正在生产的女性躯体,通体呈现出苍白的粉红色,身体的每个部分组装着微小的塑料模型,面部和躯体都发生变形,传达出女性分娩的痛苦,也积蓄着无穷的力量。阴部中一个男性娃娃玩具朝下导出,令人想起女性主义者伍尔夫、西苏的雌雄同体理论。每个人身上都有双性特征,女性生命中也包含了男性气质。妮基的"分娩"系列作

品,试图颂扬在现代理性化的男权社会中女性同样具有创造潜能,作为人类生命的创造者,她们必须与男性一同生活在公平与正义的社会中。

"娜娜"系列雕塑作品一扫其他作品愤怒、痛苦、阴郁的基调,传达出女性的欢乐、动感和生命精神,高扬女性生命的自我意识,是女性艺术主体性探索的进一步深化。桑法勒说,枪击作品祛除了心灵中的愤怒,她开始重新置身于工作室中,创造欢乐的生灵,传达女性的光荣。"娜娜"系列作品引入了女性视角,完全颠覆了男性世界对女性的认知,用夸张和变形的手法塑造了强悍的、欢乐的、奇崛的女性形象,洋溢着原始的野性的生命活力。在造型上,这些形象体量巨大,有粗壮的四肢、宽阔的肩膀以及丰硕的臀股,极具视觉冲击力。在动态上,"娜娜"系列作品全部表现正在舞蹈的女性,有的欢欣跃起,有的挥舞双臂,有的将身体倒立,夸张的动作传达出生命摆脱束缚的酣畅,也传递出一种原始的生命活力。在色彩上,作品运用高明度、高饱和度并且对比鲜明的主观色彩,创造了类似马蒂斯野兽派艺术风格,又带有原始艺术的稚拙感和儿童绘画的天真烂漫。在肌理上,使用光滑的色块拼贴,或者采用综合材料传达女性主义思想。桑法勒的女性形象突破了父权制社会的期待视野和文化理想,打破了二元对立结构中男性刚强女性柔弱的审美模式,从男性中心主义文化中解放出来,各种飞翔的肢体语言释放着女性的生命活力。这些作品在20世纪60年代出现时,法国女权主义运动正好进入一个新的阶段,女性在经济、政治、法律等方面进一步获得了与男性同等的权利。

妮基·桑法勒《圣塞巴蒂斯安》

妮基·桑法勒《娜娜》

"娜娜"系列成就了桑法勒,也给她的健康带来巨大的威胁。桑法勒长期使用新型材料聚酯纤维,肺部受到严重的侵害,不得不到美国加州疗养。加州优美的自然平复了桑法勒身心的疾患,她开始了生态女性主义艺术的探索。生态女性主义关注自然和女性之间的关系,自然和女性是人类生命的本源,女性作为生命之母与孕育万物的自然有着天然的亲近关系。然而在父权制文化的压迫之下,女性和自然都处于"他者""边缘"的失语地位。父权制文化制造了二元对立结构,造成了文化与自然、男性与女性之间支配与从属的关系,也带来了物种歧视、性别歧视和生态危机。因此,生态女性主义批判、解构男性中心主义,重建人与自然、两性之间的和谐关系。桑法勒创作了"加州日记"系列丝印版画,在阳光明媚的沙滩上,一位金发女郎与蟒蛇、麋鹿、海鸥、袋鼠、射箭的印第安人共舞,一派安宁祥和的气氛。在《维纳斯》中,女神的发丝逐渐演变成海浪,海浪的顶端用黑色的字体写着雨、雷、台风、飓风……讽喻男性对大自然的征服与掠夺将带来巨大的灾难,女性才是拯救地球的天然使者。桑法勒探索生态女性主义、重建人与自然和谐关系的愿望,在雕塑艺术中也得到了表达。她的动物与人的系列雕塑作品,将豹子、长颈鹿、变色龙、恐龙、马儿、人类、怪兽共同融入一个"人"的身体里,表示它们都是一体的,并在这个系统里和谐有序地共生。此外,雕塑镂空的设计,可以让微风穿过,在生态系统中的生物一同享受自然的美好。

桑法勒对艺术道路的探索,是以独特的形式追求女性精神的自由和解放的。她用射击艺术、雕塑艺术、公共艺术、装置艺术、丝印版画艺术等各种变形的形式,宣泄心灵的痛苦、反抗父权文化的压迫、思考传统社会女性角色与地位、高扬女性生命精神和自我意识、重建女性与自然生命的联结,女性主义精神贯穿于她毕生的艺术追求之中。

思考与练习

1. 运用女性主义批评理论分析你熟悉的某一位女性艺术家及艺术作品。
2. 简述美国女性主义批评和法国女性主义批评之间的区别。
3. 运用女性主义批评理论,阐释你所熟悉的某一位男性艺术家作品中的女性形象。

参考文献

张京媛主编:《当代女性主义文学批评》,北京大学出版社1992年版。

马新国主编:《西方文论史(修订版)》,高等教育出版社2002年版。

邱运华主编:《文学批评方法与案例(第2版)》,北京大学出版社2005年版。

[法]西蒙娜·德·波伏娃:《第二性》,郑克鲁译,上海译文出版社2011年版。

[美]桑德拉·吉尔伯特、苏珊·古芭:《阁楼上的疯女人:女性作家与19世纪文学想象》,杨莉馨译,上海人民出版社2015年版。

[美]凯特·米利特:《性政治》,宋文伟译,江苏人民出版社2000年版。

第十章
后殖民主义批评

20世纪80年代初,后殖民话语和文化研究就进入了艺术的场域,作为一项重要的艺术批评理论,后殖民主义批评质疑文学艺术建基于西方中心主义的文化设定和叙事逻辑,强调关注艺术文本书写中的社会性差异。这些社会性差异涵盖民族、种族、宗教、地域、帝国、文化认同、全球化和本土化等广泛的领域。后殖民主义批评以"非中心化"的解构思维结合精神分析、马克思主义、女性主义等话语表述,并在与文化批评的互渗中不断泛化,成为极具特色和影响力的批评理论和方法。

第一节 后殖民主义批评的发展过程和理论概述

后殖民主义批评以后殖民主义为理论基础。后殖民主义是殖民关系从殖民主义到新殖民主义之后的新阶段。不同于殖民主义时期宗主国对殖民地的直接统治,也不同于新殖民主义时期被殖民国家在政治、经济等方面对原宗主国的持续依赖,后殖民主义是帝国主义或发达国家通过"文化帝国主义"对第三世界国家实施的文化霸权,是帝国主义在政治、经济等力量的辅助下对第三世界国家进行的文化渗透和围剿,其结果是第三世界国家在文化层面的被殖民状态,进而形成了发达国家和发展中国家在新的历史时期的不平等关系。

后殖民主义思想的基本框架来自马克思主义对殖民主义和帝国主义的批判。后殖民主义批评、后殖民主义文学艺术以及后殖民主义理论的合力使后殖民主义思潮对全球化进程中的文化关系产生了持续而深远的影响。就后殖民主义批评的发展而言,艾梅·赛萨尔、弗朗兹·法农、奇努瓦·阿切比等在非洲地区对殖民文化的批判是后殖民主义批评的开创性阶段。爱德华·W.萨义德《东方学》的出版标志着后殖民主义批评的真正崛起,他与佳亚特里·斯皮瓦克和霍米·巴巴被称为后殖民主义批评"三杰"。大卫·劳埃德、阿里夫·德里克、朱丽娅·克里斯蒂娃等人的研究和论述也对后殖民主义批评的发展至关重要。

一、弗朗兹·法农

弗朗兹·法农生于法属殖民地马提尼克岛，是一个接受过精神病学培训的诗人、作家和思想家，代表性著作有《黑皮肤，白面具》《全世界受苦的人》和《走向非洲革命》等。

弗朗兹·法农根据马克思主义观点和心理分析的方法，对反殖民主义的革命状况和要求进行了分析。他在《黑皮肤，白面具》中从语言和民族文化的关系的角度，探讨了殖民文化造成的非洲族群在自我认同上的分裂状态。在法属殖民地，非洲各族群在自己的民族语言被法语取代的同时，也逐渐用法语文化的价值观念构建自己的生活观念。然而，黑皮肤的自然存在和法语文化中对黑人形象的负面设定，使黑人的自我认同出现困难，他们一边想象着自己像白人一样作为一个统一的主体进行社会活动，一边又不得不面对自己被排除在自己觉得已经进入的法语文化圈的事实。也就是说，在白人那里，黑人即使说着法语，也不能改变黑人从肉体到精神都是黑人的事实，而黑人自身却已深陷在以白人视角审视自己和以黑人立场看待自己的矛盾之中。

为了跳脱殖民文化设定的邪恶逻辑，法农提出"民族身份"的概念，主张凸显民族文化的重要性，并且阐明了种族与阶级之间的联系。在法农看来，民族资产阶级并不是民族文化的振兴者，不能给人民以领导或启蒙，而只是自身既得利益的维护者，他们手中的特权不过是原先殖民主义政权掌握的权力遗留。本土的知识分子是民族资产阶级的帮凶，民族主义成为他们使同胞归附的工具。这样的民族主义不仅不会助力民族独立运动，反而会对民族文化产生危害，使民族文化的特性因固化而丧失生命力。因此，法农认为，若要真正唤醒民众的独立意识，"如果真正想国家避免倒退，避免这些停顿、这些缺点，那么应该迅速从民族觉醒过渡到政治和社会觉悟。民族只存在于一个由革命领导起草和由群众清楚和热情地修改的纲领中"[1]，也就是要具备真正的民族意识。"民族意识不是民族主义，惟独它赋予我们国际的重要性。这个民族意识、民族文化的问题在非洲具有特别的重要性。"[2] 人民的"民族意识"的进步会引起文学艺术创作内容等方面的变化，而文学艺术又会进一步塑造"民族意

[1] [法]弗朗兹·法农:《全世界受苦的人》，万冰译，译林出版社2005年版，第135页。
[2] 同上书，第173页。

识"。法农希望本土知识分子不再做民族资产阶级的帮凶,而应当通过发展自己的文学艺术创作来弘扬民族文化,为民族的解放而战。

二、爱德华·W.萨义德

爱德华·W.萨义德,美籍巴勒斯坦裔文艺理论家和批评家,是后殖民批评和理论最重要的代表人物之一,他的《东方学》(又译《东方主义》)的出版被认为是后殖民主义批评兴起的标志,其他重要著作有《世界·文本·批评家》《文化与帝国主义》《知识分子论》等。

在《东方学》中,萨义德结合葛兰西的文化霸权理论和福柯的"话语/权力"理论,指出西方与东方的想象性分界不过是由西方与东方的不对等权力关系建构的结果。东方学研究的东方是西方话语的产物。东方学是西方控制、塑造东方的话语武器,是西方应对东方的体系和机制的理论。被西方话语建构的东方是一个无差别的整体,是映衬西方强大、臣服于西方统治的东方,是软弱的、具有女性气质的东方,是浪漫的、奇幻的、充满异域风情的、满足西方猎奇心态的东方。因此,东方学是"西方用以控制、重建和君临东方的一种方式"[3]。在批判东方学作为一种威权话语系统的同时,萨义德还特意强调西方文化的威权心态必须寄生于东方文明才能立足,东方不过是西方的戏剧舞台,或可以说是另一个版本的西方。因此,萨义德对东方学的批判重点不在于还原一个真实的东方,而是希望东方不再盲目被动地用西方的话语表达自身,东方应当成为能发出自己声音的思想与行动的自由主体。

萨义德的文艺批评具有很强的现实指向,他主张文本的"世俗性",反对学院派旧人文主义文学批评主张的文学的纯粹化。在萨义德看来,文本的产生不是一个不涉及文本之外的过程,"文本是由占统治地位的文化,以牺牲它的种种构成成分的某些人类因素为代价,体制化了的力量体系"[4]。文学与帝国主义之间具有同谋关系,文化与政治之间具有紧密的联系,文学艺术事实上是一种政治武器,一个文本的存在意味着对其他文本的驱逐和取代,所以文艺

[3] [美]爱德华·W.萨义德:《东方学》,王宇根译,生活·读书·新知三联书店2019年版,第4页。
[4] [美]爱德华·W.萨义德:《世界·文本·批评家》,李自修译,生活·读书·新知三联书店2009年版,第86页。

批评必然是世俗化的批评。世俗化批评要求批评者必须有自己的文化立场和任务,批评者要有社会参与意识。萨义德主张批评家应以在公共领域进行表述、言说和辩论的知识分子的姿态,勇于进行文化抵抗,勇于对抗权威,对抗文本、作者和一切统治性理论的压制,向权力说真话。对位阅读法就是萨义德进行解释和批评活动、进行文化抵抗的关键工具。"对位法阅读必须将两个过程都考虑到:帝国主义的和对它的抵抗。"[5]对位阅读法要求采取双重视角,采取开放的态度,去关注文本中被忽略的部分,发现经典文本中隐藏的主人/奴隶式二元对立的殖民叙事。在萨义德看来,"没必要把每一次文本的阅读和阐释过程看作一场等同于道德的战争,但是不管文学作品还是其他什么,它们绝不仅仅是文本"[6]。

三、佳亚特里·斯皮瓦克

佳亚特里·斯皮瓦克是印度裔美国学者,其理论深受解构主义的影响,并结合马克思主义、精神分析和女性主义形成了独具特色的后殖民主义批评模式。加亚特里·斯皮瓦克的主要著作有《在他者的世界里:文化政治论集》《外在于教学机器之内》《斯皮瓦克读本》《后殖民理性批判:正在消失的当下的历史》《一门学科之死》等。

与萨义德发现东方处于失语状态一样,斯皮瓦克也极为关注"非西方"不能自主言说自己的事实,在她具有广泛影响力的文章《属下能说话吗?》中,斯皮瓦克提出了自己的后殖民主义批评的重要关注点,即属下能说话吗?"属下"(subaltern)一词来自意大利马克思主义者葛兰西对"没有权力的人群和阶级"的指认,斯皮瓦克则用它来指认失去了言说主体性的人群。斯皮瓦克在与印度"属下研究"小组进行合作研究的过程中认识到殖民者和本土精英垄断了关于印度的表述,属下处于无声的状态,即使试图为属下发声的研究小组在殖民话语所构建的表述系统中进行着"表现",属下真实的声音依然不被听见。

[5] [美]爱德华·W. 萨义德:《文化与帝国主义(第2版)》,李琨译,生活·读书·新知三联书店2016年版,第90页。

[6] 转引自查尔斯·E. 布莱斯勒《文学批评:理论与实践导论(第5版)》,赵勇等译,中国人民大学出版社2015年版,第259页。

"被殖民化了的属下主体是无法改变的异质的主体"[7],不能作为独立的主体对他的批评者做出回应,无论是第一世界以投射的方式对其做出的"关怀",还是本土精英以为与属下共享相同的历史背景,事实上都形成了对属下的遮蔽,都不可能真正发出属下的声音。为了摆脱这一困境,斯皮瓦克主张通过批判殖民主义者和民族精英的历史写作,注意到属下阶层内部的各种差异,使属下模糊的形象得以呈现。在她看来,"对于'真正的'属下阶级来说,其身份就是其差异,能够认识和表达自身的而无法再现的属下主体是没有的"[8]。斯皮瓦克属下理论的特点在于既认为属下不能说话,又认为属下需要说话;既认为属下不可能是一个完全的主体,又力图使属下成为一个完全的主体。后殖民批评的意义就是要通过对文本的批判使属下被遮蔽的状态被人看见。在进一步论述属下问题时,斯皮瓦克把焦点聚集在第三世界的女性属下身上。在斯皮瓦克看来,"在属下阶级主体被抹去的行动路线内,性别差异的踪迹被加倍地抹去了"[9],"即从作为属下阶级的妇女的情况看,某一遭受性歧视主体的行动踪迹的结构是没有什么因素可供搜集的,因而也查询不出播撒的可能性"[10]。"在殖民生产的语境中,如果属下没有历史、不能说话,那么,作为女性的属下就被更深地掩盖了。"[11]所有不能说话的属下都可以归为种族、阶级和性别三类,而第三世界的女性却受着西方、精英和父权的三重压迫,甚至带有霸权主义性质的女权主义也成为宰制她们的异己力量。斯皮瓦克通过把《简·爱》《藻海无边》《弗兰肯斯坦》三本小说并置在一起,以互文的方式,找出隐藏在每个文本中没有被说出的东西,从而指出第三世界本身就是一种内嵌在帝国主义殖民话语中的表述方式,第三世界的女性属下更是一个空洞的能指。因此,真正改变属下失语的状态,切实可行的途径是被殖民者、第三世界能建构新的清晰表述自身历史的叙述逻辑,将包括女性属下在内的第三世界文学经验中进行的文化反抗的美好愿景,与第一世界的社会及文本中呈现的虚无堕落进行对照,让第三世界的差异性呈现出来,生发出第三世界社会及文学非殖民化的内驱力。

[7] 高建平、丁国旗主编:《西方文论经典(第6卷):后现代与文化研究》,安徽文艺出版社2014年版,第622页。

[8] 同上书,第624页。

[9] 同上书,第627页。

[10] 同上书,第638页。

[11] 同上书,第627页。

四、霍米·巴巴

霍米·巴巴是出生于印度的波斯裔美国学者,其后殖民理论重点关注文化身份和文化差异问题,具有强烈的反思和批判精神,主要著作有《文化的定位》,编著有《民族与叙事》。

霍米·巴巴的后殖民理论反对将西方式的"文明"设定为人类文明的最理想的图式,反对用线性历史的观点串联起整个人类历史的发展进程,反对以进步的名义将文化、民族、身份等复杂的问题简化后放置在总体性、同一性的逻辑框架内。霍米·巴巴没有用殖民者与被殖民者的二元对立模式来阐述他的后殖民理论,而是在消解非此即彼的模式基础上展开他的后殖民主义批评。

霍米·巴巴认为后殖民文化是一种内含矛盾性的"混杂体"(Hybrid),殖民与被殖民的关系不是绝对的分割,而是一种相互影响的复杂互动。一方面宗主国/殖民者既要成为被殖民国家的愿景,又不能让被殖民国家实现这个愿景;另一方面被殖民国家/被殖民者在接受殖民文化的过程中,必然会使其本土化,由此殖民者和被殖民者彼此渗透、内在地包含了对方。在这个文化混杂体中,宗主国持续建构着自己的话语霸权,而被殖民国家则通过不间断地对宗主国的政治、经济和文化的"模拟"(Mimicry)进行创造性的反抗,结果是被殖民国家与宗主国既一样又不一样,不仅使被殖民者无法回溯至自己的本来面目,也消解了殖民文化的权威性。

为了更清晰地认知后殖民文化,霍米·巴巴提出了"文化差异"(Cultural Difference)的概念,以强调后殖民文化的混杂性和文化认同的延异。"文化多样性是一个知识论问题,即文化是经验知识的对象,而文化差异则是这样一种过程:宣布文化是可知的、权威的、可以充分构建文化认同系统。"[12]"如果说文化多样性是一个比较伦理学、美学或人种学的范畴,那么文化差异是一个意指过程。通过这个过程,文化陈述或关于文化的陈述对力量、指涉对象、应用性以及能力等领域的生产活动予以区别、辨析、签准。"[13]文化多样性持一种整体论的立场,各文本之间彼此分隔互不浸染,依然存在着中心和边缘的二元

[12] 高建平、丁国旗主编:《西方文论经典(第6卷):后现代与文化研究》,安徽文艺出版社2014年版,第670—671页。
[13] 同上书,第671页。

对立,而"文化差异概念的焦点问题是文化权威的矛盾性:试图以文化至上的名义占据主导地位,但是这种至上的权威只有在表现差异的时刻才能产生"[14]。文化差异承认文化的"混杂性"(Hybridity),认为没有固定不变的文化,文本之间在互动的过程中进行比较、对照并在文化交往中彼此参与对方的叙事,因此没有稳定的意义和中心,不存在一个稳定的文化权威。"文化差异的场所仅仅成了种种规训展开恶斗的一个幻影,既没有空间,也没有权力。"[15]基于此,霍米·巴巴认为,只有通过"文化翻译"才能在文化交流时增进相互理解。"文化翻译"就是站在两种文化的交叉点上,如语言翻译一样,既忠实于原文又必然包含基于自身文化背景的理解,所以我们所理解的其他文化必然会有我们自己文化因素的置入。因此,文化都具有异质性,民族文化并不是被殖民者需要重返的"家园",高举民族文化的大旗也不能使被殖民者摆脱被殖民的命运。霍米·巴巴认为,真正可行的方法是被殖民者在日常生活的细节中的文化抗争,这意味着打破社会政治公共领域和私人生活领域的界限而开辟出一个"第三空间"。这个"居间"的"间隙空间"是一个文化交流、协商的场所,没有文化或价值权威的存在,消解了二元对立逻辑,只有因具体情境而产生的意义和中心,因此是进行反殖民主义抗争最有效的空间。

第二节 后殖民主义批评的理论特色和操作方法

后殖民主义批评具有强烈的批判意识,在同殖民话语的斗争中涉及殖民主义、帝国主义、种族、民族、阶级、性别等诸多领域。后殖民主义批评综合运用了解构主义、女性主义、精神分析和马克思主义等批评方法,在解构殖民主义、霸权主义和本质主义的过程中,形成了自身独具特色的理论形态和批评方法。

一、后殖民主义批评的理论特色

1. 后殖民主义批评关注文本和语境之间的关系

后殖民主义批评不囿于对文学艺术文本的艺术形式的分析,而是将批评

[14] 高建平、丁国旗主编:《西方文论经典(第6卷):后现代与文化研究》,安徽文艺出版社2014年版,第671页。

[15] 同上书,第668页。

的范围经由文本扩展到社会文化领域,因此后殖民主义批评十分关注文本与语境之间的关系。考察文本与产生它的历史语境的关系有助于更好的阐释文本和了解文本对社会及受众所产生的影响。后殖民主义批评面对的文本包括后殖民主义之前的经典文本和后殖民主义文本。文本中或隐或显地必然包含着对殖民与被殖民关系的价值判断,后殖民主义批评就是要明确指出这种关系的存在,分析文本的形式和内容如何呈现了这种关系,进而对这种关系产生的历史语境进行分析,仔细探讨已成为社会事实的这种关系以及对被殖民文化的误读是如何被建构起来的,进一步对后殖民阶段以文化冲突为表征的权力问题进行思考,尝试着提出相应的解决之道。

2. 后殖民主义批评十分关注文本作者和包括批评家在内的受众/读者的立场和背景

所有的后殖民主义批评家的批评活动都基于殖民主义的历史事实及其给殖民地和被殖民地、殖民者和被殖民者带来的西方与非西方的二元对立,基于西方的文化霸权以及在社会、政治和经济等方面影响持续存在的事实,这使得后殖民主义批评不仅关注文本自身包含的对殖民与被殖民关系的态度,还会关注文本作者和包括批评家在内的读者的立场和背景。由于后殖民文化是一种混合文化,是殖民者和被殖民者、强势文化和弱势文化相互作用的结果,文本作者和受众可能来自强势文化背景、弱势文化背景或是居间于强弱文化的背景,加之文化背景可细化到民族、种族、阶级、阶层、信仰、教育、性别、性取向等具体方面,更会强化文本的混杂性,因此文本作者和受众的立场要结合文本和他们的背景进行综合判断。同样是对殖民主义持批判态度,拥有强弱不同文化背景的创作者之间的差异有时会十分明显,因为对弱势文化背景,特别是有过被殖民经历的创作者而言,这种创作除了观念的置入之外,还关乎切己的生存经验。后殖民主义批评家推崇一种"双重视角"对后殖民文化中殖民与被殖民的关系进行阐释,也就是既能站在被殖民者的立场,又能跳出被殖民者的局限性。拥有"双重视角"的可能是创作者,也可能是批评家,他们能以更灵活、非主流、情境化的立场去看待后殖民文化中的各种问题。移民或社会中的少数族群被视为拥有"双重视角"的典型。萨义德、斯皮瓦克、霍米·巴巴等都是具有"双重视角"的后殖民主义批评家。

3. 后殖民主义批评非常关注民族、文化差异、身份认同等问题

身份、民族以及文化差异等是后殖民主义批评关注的核心问题。由于后

殖民文化的混杂性,后殖民主体的身份不能通过民族、种族、阶级、性别、地理位置等单一元素进行界定,也不存在整体化、同质化的文化身份,身份是一个由多种因素共同定位的集合体。然而,在后殖民语境中,弱势文化群体,特别是被殖民者却着力为自己寻找一个稳定的符号,这使得后殖民文本中充满了因身份的不确定而引发的张力,具有极强的感染力和冲击力。与文化身份密切相关的还有民族问题。后殖民理论家都强调民族意识,但又警惕它演变成民族主义,他们渴望能够找到自己的民族之根,但又清楚后殖民文化没有民族的纯粹性,没有一个从过去到现在再到未来的统一的民族性,特别是霍米·巴巴提出"无家性"观点来强调被殖民者无法通过还原的方式找到自己稳定的民族身份和文化位置。后殖民批评就是要呈现出文本中的这种对民族文化的肯定、找寻以及渗入文本中的焦虑感。就文化差异而言,后殖民主义批评不把被殖民者或弱势文化群体脸谱化、平面化、整体化,而是关注其内部的差异性以及其与殖民者和强势文化互动基础上的差异性。无论是萨义德试图揭示一个真实的东方,斯皮瓦克试图让属下发出真实的声音,还是霍米·巴巴试图呈现后殖民文化的复杂性,都是在强调只有肯定并合理地看待文化差异,才有可能客观地面对殖民与被殖民的关系,并寻求因应之道。

二、后殖民主义批评的操作方法

后殖民主义批评致力于揭示殖民与被殖民的关系,因此各种试图理解殖民主义与反殖民主义的意识形态在政治、文化、社会心理等方面的相互影响的批评方法都可被视为后殖民主义批评方法,如解构主义、马克思主义、女性主义、精神分析等,然而就具体的后殖民主义批评实践而言,可大致概括为以下三种操作方法:

1. 重视文本的意识形态指向,在文化权力关系中分析批评对象

后殖民主义批评需要指出并描述文本中所呈现的两种或多种文化的存在形态及其所关涉的文化观念和价值体系。因此,后殖民主义批评关注文本的意识形态指向。后殖民主义批评主张在进行批评时理清文本的态度,即它是支持殖民主义的,还是反殖民主义的,或是二者兼具。也就是说,后殖民主义批评要分析文本是对殖民主义的压迫性意识形态的强化、抵抗,还是处在意识形态的内部冲突中。这就意味着文本必然会被放置在文化权力关系中,狭义

而言是宗主国和被殖民国家之间的文化冲突,广义而言是强势文化和弱势文化之间的文化角力。基于此,后殖民主义批评一方面要考察并展现作为被赋予特权的宗主国、殖民者、强势文化如何在思维方式、生活方式等各个方面建构着作为"他者"的其他文化,文本的形式或内容在哪些方面体现出强势文化对弱势文化的压迫或压抑,强势文化是否从根本上将弱势文化整合进了自己的文化系统,另一方面又要考察和展现被殖民者或弱势文化在哪些方面以及用怎样的方式进行文化抵抗,被殖民文化在哪些方面存在着被误读的情况,在哪些方面处于不能发声进行自我表达的状况。

英国作家丹尼尔·笛福的《鲁滨逊漂流记》渗透着浓厚的西方殖民主义者意识形态,在东西方权力关系中强化了西方世界的文化霸权,为西方世界的殖民扩张提供了合法性的话语建构。在《鲁滨逊漂流记》中,殖民主义叙事充满了白人至上的种族主义观念,白人永远是理性、文明、睿智、勇敢、仁慈的,笛福对西方的美化体现在对三位船长的描述中。第一位船长勇敢镇定、充满理性,第二位船长慷慨无私、光明磊落,第三位船长正直善良、乐于助人。即使绑架他人、制造混乱、威胁他人生命安全的恶人,最后也成为善良虔诚的基督徒,因为他们都是白人,笛福为他们预设了生命发展转变的轨迹。同样,《鲁滨逊漂流记》中的殖民主义叙事还体现在对非洲黑人、美洲土著居民妖魔化的书写中,特别是描写鲁滨逊四次看见美洲土著居民吃人肉的场景。小说从发现火堆灰烬中人的骨头到用望远镜瞭望吃人场面,最终发展到真实地看见美洲土著居民吃同类的丑恶行径,完成了对殖民地土著人野蛮恶习的虚构与编写。可以说美洲、非洲都是殖民主义者建构出来的不能自我言说的"他者",目的是衬托西方殖民者的文明和理性,建构自我文化身份。殖民主义叙事在对东方的妖魔化书写和对西方的美化中,强化了强势文化与弱势文化的不平等关系。

2. 后殖民主义批评深刻挖掘文本中被扭曲了的形象

根据萨义德的《东方学》,西方人眼中的东方,并不是真实意义上的东方,而是西方人以二元对立观念建构出来的东方,作为衬托西方文化的"他者"而存在。在殖民主义者的观念中,西方与东方之间存在着文明与野蛮、自由与专制、富裕与贫穷、先进与落后、理性与非理性等二元对立,这种观念也内化于西方学者、艺术家的文本之中,体现出西方世界对东方形象的想象性关系。同样,来自第三世界的学者、艺术家,由于长期的殖民统治,他们在创作过程中往往不自觉地将西方人的观念内化为自我意识,潜移默化地将西方人的视角内

化为自我视角。因此,他们的文本往往带有后殖民主义的文化残余。所以后殖民主义批评重视文本分析,揭示西方意识形态话语的操纵性,将被编码、被扭曲、被建构的形象还原为真实的形象。

3. 重新解读经典文本或考察后殖民文本对经典文本的重新阐释

后殖民主义批评面对的文本或隐或现地再现了殖民与被殖民的关系,特别是殖民主义进程中的经典文本往往隐藏着殖民主义文化所支持的观念和等级体系,后殖民主义批评可以通过应用如萨义德所主张的"对位阅读法"等方法对这些经典文本进行重新阐释,引发对殖民主义历史的重新思考,甚至"逆写",进而解构殖民主义意识形态。此外,很多后殖民艺术文本对经典文本的主题、人物、构图、画面关系进行戏仿或借鉴,甚至在经典文本中置入具有标识性的民族文化元素,让原本已经程式化地对经典文本的阐释发生了变动,让两个不同时空的作品进行对话。后殖民主义批评就是要发现并考察后殖民文本对经典文本的重新阐释,分析并判断其结果,即被殖民者是否依然对殖民者进行模仿攀附,强势文化是否征用了弱势文化,以及弱势文化在抵抗强势文化的同时强弱文化是否已互相渗入。

4. 基于双重意识,聚焦文化身份、性别、种族和阶级等问题

殖民主义带来的社会及心理后果既深且广,因此后殖民主义批评需要重点考察文本主题与个体或集体的文化身份的关联性。后殖民主义批评需要寻找文本在哪些方面让个体或集体与自己的历史根基产生了联系,在哪些方面体现了后殖民文化个体或集体的双重意识和身份认同危机。双重意识是指因处于殖民文化与自己的传统文化的敌对关系的夹缝之中而无所适从的状态。因此,后殖民主义批评要分析文本中是否出现了被殖民者对殖民者的模仿攀附现象,是否出现了身份归属感的丧失,是否出现了自我殖民化进而对本民族文化采取了虚无主义的态度,是否呈现出种族、民族、阶级、阶层、性别、性取向等多种因素综合在一起也无法给予个体或集体一个清晰面目的焦虑感。事实上,种族、民族、阶级、阶层、性别等任一方面都可以作为呈现双重意识的维度。通过考察在文本中它们是如何发生作用的,后殖民主义批评不仅有了广度,而且有了深度。需要注意的是,很多后殖民文本出于文化抗争的需要,会有意识地使用本土文化元素,并刻意淡化和消除殖民文化元素,试图接续本土文化并为其正名,彰显本土文化的价值。后殖民主义批评需要判断这种方式的抗争是民族意识的呈现,还是民族主义回归自己纯粹文化的尝试。然而,任何试图

回归纯粹文化的努力不仅是不现实的,而且还在以一种异化的方式强化了被殖民的心态,也就是说这些后殖民文本依然没有摆脱殖民文化构建的话语牢笼,依然在用殖民主义惯用的他者化的方式思考问题。因此,后殖民主义批评还需要指出,因文化身份不能清晰界定而出现的混杂性是否在文本中作为一种积极的、富有创造性的力量被接受并得以呈现。

第三节 后殖民主义批评范例

一、英卡·肖尼巴瑞《瓶中的纳尔逊战舰》的后殖民主义批评

英卡·肖尼巴瑞是尼日利亚裔的英国艺术家,《瓶中的纳尔逊战舰》是其最重要和最著名的作品之一。这件公共雕塑作品自 2010 年 5 月 24 日至 2012 年 1 月 30 日被放置在伦敦特拉法尔加广场西北角的第四基座上。

英卡·肖尼巴瑞《瓶中的纳尔逊战舰》

特拉法尔加广场是为纪念著名的特拉法尔加海战而建,广场中央耸立着在海战中阵亡的海军名将霍雷肖·纳尔逊勋爵的纪念碑和铜像。自 1805 年由海军上将霍雷肖·纳尔逊领导的英国皇家海军在特拉法尔加海战中击败西

法联军后,英国逐渐确立了自己的海上霸主地位,推动了大英帝国的殖民扩张。因此,对纳尔逊及特拉法尔加海战的纪念常常被引申为彰显大英帝国的力量及文化的荣光。而英卡·肖尼巴瑞的《瓶中的纳尔逊战舰》则沿袭了其惯用的"模拟"策略,引入一个黑人的视角,对特拉法尔加广场及其相关历史的意义进行了复杂的思考,激发着人们重新审视英国殖民商业的历史,挑战了英国社会和政治空间的规范力量,要求观众在全球化时代、一个多元文化的大都市的背景下重新评估大英帝国过去的历史记忆,成功地扩展了传统纪念性雕塑所能实现的界限。

《瓶中的纳尔逊战舰》是特拉法尔加战役中的纳尔逊战舰胜利号的1∶30比例的复制品,英卡·肖尼巴瑞不仅详细而准确地再现了胜利号,而且别出心裁地将这个高18英尺的模型船置于一个透明的玻璃瓶中。制作模型船并不是英卡·肖尼巴瑞的独创。事实上,在19世纪后期,在廉价、透明的玻璃普及时,这种做法已经在业余模型船建造者中非常流行。英卡·肖尼巴瑞延续了这一传统,但在某些方面偏离了传统。他没有用传统制作船帆的材料,而是用工厂批量生产的印花纺织品来制作这件装置作品上的37面巨大的船帆。使用这种色彩鲜艳的、被称为荷兰蜡染印花织物的纺织品是英卡·肖尼巴瑞的艺术作品的标志性特征。荷兰商人原本想在印度尼西亚市场销售这种织物以取代印尼的本土纺织品,但由于不符合当地的销售标准而未能取得成功。然而,随着非洲黄金海岸市场的发现,这种在荷兰、英国和其他一些欧洲国家制造的纺织品转而进入了非洲市场,并逐渐被视为能代表非洲特色的本土织物。吊诡的是,这种"极具非洲特色的"印花织物的设计来自欧洲设计师而不是非洲本土的设计师,体现的是欧洲人的时尚趣味。这意味着这种织物常常与非洲大陆联系起来的事实掩盖了复杂的殖民历史。英卡·肖尼巴瑞敏锐地察觉到荷兰蜡染印花织物所表征的非洲和欧洲之间彼此分立却相互促成的纠缠不清的关系,将其视为极具隐喻性和象征性的跨文化产品。在某种意义上,这种织物就是包括英卡·肖尼巴瑞自身在内的一种混合的、非洲-欧洲的非洲侨民身份的表征。正如"极具非洲特色的"荷兰蜡染织物并不代表真实的非洲一样,非洲侨民的身份也不能"非白即黑"简单论定。因此,当这所谓的非洲织物被用作纳尔逊战舰的船帆并出现在特拉法尔加广场时,殖民主义的历史必然会被重述。

特拉法尔加广场及其中的纳尔逊纪念性雕塑采用的都是颂扬英国帝国主

义的主流民族主义话语以及传统的英雄主义叙事方式,而英卡·肖尼巴瑞的《瓶中的纳尔逊战舰》放置在特拉法尔加广场的第四基座的两年时间里,在与广场上其他的纪念性雕塑进行视觉对话的过程中,却改变了特拉法尔加广场所表征的英国社会权力的空间分配的传统叙事,呈现出后殖民主义的文化叙事逻辑。

殖民贸易活动在促成商品交易的同时也促使人员大规模而频繁地流动,这似乎契合了21世纪多元文化大都市的特质。因此,英卡·肖尼巴瑞将特拉法尔加海战视为英国的多元文化精神兴起的重要时刻,平行叙述了大英帝国通过殖民扩张成为全球权力中心以及伦敦成为一个文化多样性的国际性大都市的历史进程,同时呈现了英国成为一个多元文化共存的现代国家的历史事实。英卡·肖尼巴瑞并没有试图改变历史,却颠倒了中心和边缘之间的关系,给观众一个重新看待英国殖民历史和多元文化进程的契机和可能性。他在接受记者汉娜·杜吉德的采访时提道:"我想到了纳尔逊和特拉法尔加海战的历史。那场海战奠定了大不列颠对于海洋的控制权,并借此建立起了大英帝国。我又想到了当代英国,一个多元文化的英国。我在想,我们该如何看待这个多元文化的社会,以及这个社会如何由帝国发展而来。特拉法尔加海战的历史与现在的多元社会确实存在着联系。用非洲的纺织品制作船帆是我们庆祝今天英国多元文化的一种方式;我们正是在一面由该纺织品制作的国家英雄旗帜下,来庆祝它。"[16]

需要注意的是,作为第四基座委员会遴选出来的展品,《瓶中的纳尔逊战舰》虽以庆祝多元文化主义为名,有迎合官方权力叙事之嫌,但英卡·肖尼巴瑞探索全球化背景下的种族、权力和文化身份建构的努力依然清晰可见。他以"一个生活在英国的黑人"的身份不断重申文化的多元化才能使英国乃至整个西方变得更加完整,人们关注的视线不能只追随资本的脚步而不在历史问题上停留,更不能消弭弱势民族的声音,而应在重述历史的过程中不断凸显不同民族的文化意识。

值得一提的是,《瓶中的纳尔逊战舰》在置于第四基座两年后被置于英国的国家海事博物馆。放置空间的变化使《瓶中的纳尔逊战舰》整个作品的意义也发生了变化,它不再是与特拉法尔加广场及其他纳尔逊纪念性雕塑进行对

[16] Heather Shirey, "Engaging Black European Spaces and Postcolonial Dialogues through Public Art: Yinka Shonibare's Nelson's Ship in a Bottle", *Open Cultural Studies* 3, 2019, pp. 362–372.

话的"特定场地"的作品。特拉法尔加广场和国家海事博物馆不同的文化定位深刻影响了观众对这件公共雕塑作品的理解。然而,这个英卡·肖尼巴瑞创作时未曾预料到的位置变动,却又似乎契合了他的创作初衷,即通过对全球身份和非洲流散文化的引用来激活公共空间并对固有的空间意义发起挑战。

二、肯特·蒙克曼的后殖民主义批评

肯特·蒙克曼是一位克里族和英国-爱尔兰裔混血的加拿大艺术家。他的艺术创作涉及绘画、装置、电影、新媒体等多个领域。他运用"模拟"的策略借由艺术史中的图像、主体和技术解构欧洲和北美艺术中的殖民叙事,强力介入种族、性别、身份等社会议题,作品在提供不同于官方叙事的"另类事实"的同时,呈现出现在与过去联结的复杂性。

肯特·蒙克曼游走于传统实践和当代艺术形式之间,他经常挪用艺术史中的一些著名作品,特别是19世纪的历史和风景画,对欧洲和北美历史上实际发生或想象中的事件特别是土著的历史进行重述和修正。例如,创作于2006年的《狩猎者》和2009年的《阿多尼斯之死》就是肯特·蒙克曼分别对19世纪著名风景画家艾伯特·比尔兹塔德的画作《在加利福尼亚的内华达山脉》和《最后的水牛》的再描绘。在肯特·蒙克曼看来,这些作品在所表征的白人主导的殖民叙事中充满了对印第安土著的恐惧、偏见和想象,印第安土著无法在白人构建的文化艺术史中发出自己的声音,印第安土著在整个艺术史中被凝固化、类型化、边缘化。

在《在加利福尼亚的内华达山脉》中,艾伯特·比尔兹塔德将美国西部浪漫化为一个没有人烟、野性未驯的自然之地,群山、瀑布、鸭子和野鹿等纯自然景观使整个画面宁静而富有野趣,作品构建出一个白人期许的充满希望和机会的乐土,而早已与自然共生融为一体的印第安土著却被排除在这美好的图景之外。而在肯特·蒙克曼的《狩猎者》中,场景不再空旷无人,原画中的动物被置换为北美历史上的一些知名人物,印第安土著也出现在画面中,强化了土著与自然之间的密切关系,原画中象征白人美好黎明即将到来的日落时分也被置换为正午时刻,画作中出现的赛马和试图驯服东方野兽的英国探险家麦肯齐,则以反讽的方式唤起对殖民主义和所谓的异国情调的再审视。由此,原作关注的视线发生了转移、叙事逻辑发生了变化,想象中浪漫的西部被解构。

肯特·蒙克曼《狩猎者》

肯特·蒙克曼《阿多尼斯之死》

在《最后的水牛》中，比尔兹塔德描绘了印第安土著猎杀最后一只作为其衣食的重要来源的水牛，以此隐喻印第安土著几近消亡。然而，比尔兹塔德的意图却不是唱一曲有关水牛或印第安土著的哀歌，而只是为了抒发白人对浪漫化的西部牛仔精神的惆怅和缅怀。在肯特·蒙克曼的《阿多尼斯之死》中，《最后的水牛》中的印第安土著猎人被置换为白人猎人，画面中一个白人猎人正在遭到水牛的攻击，似乎快要从马背上掉下来，另有一个白人的尸体与众多野牛的尸体躺

在一起；就像维纳斯抱着阿多尼斯一般，作为肯特·蒙克曼的第二自我的酋长小姐抱着已死的白人猎手。蒙克曼以自己的叙事逻辑，不仅揭露了因殖民统治而导致的牛群灭绝的事实，而且表征了印第安土著一直具有的强大的生命力，解构了原作中垂死的、猎杀野牛的印第安土著的隐喻形象。

值得一提的是，酋长小姐的形象是蒙克曼大部分艺术作品的关键要素，出现在他各种类型的艺术作品中，蒙克曼将其设定为自己的第二自我，并经常出场进行行为艺术表演。酋长小姐的全称是 Miss Chief Eagle Testickle，她拥有印第安土著的身体，性感且肌肉发达，经常穿着高跟鞋或及大腿高的皮靴，是一个多重性的化身，不能被简单定义为男性或女性。她是一个在印第安土著文化中被视为正常甚至神圣的双灵人，能够游走于各种场合，出现在各个时刻，似乎具有上帝视角，能够对各种历史事件进行纠偏，让那些被遮蔽的历史，特别是关于印第安土著的历史得以显现出来。酋长小姐的存在破坏了既定的社会秩序，无法被纳入殖民统治的话语系统，无法将其归为某个具体的社会位置，无法给她一个统一的明确身份。这一形象解构了过去和现在、土著和白种人/欧洲人、本地人和移民、男性和女性、跨性别者和异性恋者、被压抑的和显现的等常见的二元对立。

肯特·蒙克曼《老爹们》

在2006年的《"传奇"的出现》中,肯特·蒙克曼与摄影师克里斯·查普曼合作制作了一组五幅仿古董银版照相术的肖像,通过酋长小姐的各种变装来挑战欧美人对于印第安土著的刻板印象。在被加拿大国家美术馆收藏的创作于2007年的作品《恶作剧的胜利》中,酋长小姐参与并见证了一场性的狂欢,纠正了乔治·凯特林的《与伯达什共舞》中对印第安土著性文化的误读。2016年,肯特·蒙克曼依据罗伯特·哈里斯1884年的画作《联邦之父们》再创作出人物画《老爹们》,作品中酋长小姐以裸体的跨性别者姿态出现在一群联邦建制元勋面前,颠覆了传统的、官方的肖像惯例,解构了性话语系统以及有关加拿大政治历史的叙述。而在同一年根据让·奥诺雷·弗拉戈纳尔的洛可可巨作《秋千》改编的雕塑装置《海狸的气味》中,穿着华丽的丝绸和毛皮长袍的酋长小姐取代贵妇坐于一个法国将军和英国将军中间的秋千上,以媚俗的方式颠覆了殖民叙事中所塑造的北美社会结构和政治结构,瓦解了以经济关系为基础的主要角色之间的权力关系。此外,酋长小姐的身影在各种艺术博物馆展览中也经常出现,作者意在对殖民艺术空间进行干预,因为在蒙克曼看来,博物馆本身就是一个殖民话语系统。

通过酋长小姐这个处于各种二元对立关系灰色地带的特殊存在,蒙克曼在对历史作品进行挪用、改编、反讽的同时,触发了各种对话,颠覆了传统的侵略者和受害者、定居者和野蛮人、殖民者和被殖民者的历史叙述。

虽然蒙克曼既不满于印第安土著在历史中的消失或在艺术史中被整体化和单一化地呈现,也不满于印第安土著被视为历史的活化石,但他并非要求按照土著的文化逻辑叙述历史,因为历史并不比小说真实,历史也是基于权力和征服关系按照某种意识形态构建的结果。蒙克曼并非执着于弄清历史中实际发生了什么,他在意的是我们如何讲述已发生的事情。因此,他的作品通过模拟经典作品让熟悉的事物来吸引观众,然后用酋长小姐等奇异或陌生的形象改变视线和叙事逻辑,改变感知的权力关系。在讲述过去的过程中,让不同于以往的事实不断涌现出来。于是,经由蒙克曼的作品,人们会感知到印第安土著的韧性和旺盛的生命力。

蒙克曼的作品在不断纠正和重述历史的同时也凸显出文化的混杂性,如印第安土著文化与当代欧洲文化的混杂,或不同的种族、性别、阶级的混杂,他的作品不断挑战主流文化的唯一方案,抵制任何单一框架下的表达。他试图给出各种可能性,使作品无法形成稳定的叙事结构,无法成为稳定的代表某种

权力关系的意识形态投射,他的作品总是不断地进行质疑和挑战,并不断地探索着极限、偏见和界限,从而具有了一种非殖民的文化姿态。这种姿态是属于全球化多元文化的姿态,是一个属于未来的姿态。

思考题

1. 为什么文化身份问题是后殖民主义批评关注的主要问题之一?
2. 怎样理解霍米·巴巴的文化差异概念,它在艺术的跨文化表达上有什么优势?
3. 试以一个非西方艺术家的创作方法为例,阐述非西方艺术家对西方中心主义进行的文化抵抗。

参考文献

[英]巴特·穆尔-吉尔伯特:《后殖民理论:语境实践政治》,陈仲丹译,南京大学出版社2007年版。

张京媛主编:《后殖民理论与文化批评》,北京大学出版社1999年版。

[印度]佳亚特里·斯皮瓦克:《后殖民理性批判:正在消失的当下的历史》,严蓓雯译,译林出版社2014年版。

[美]佐亚·科库尔、梁硕恩编:《1985年以来的当代艺术理论(增订本)》,王春辰、何积惠、李亮之译,上海人民美术出版社2018年版。

第十一章
解构主义批评

解构主义批评以"解构"为核心,具有强烈的反传统特征。解构主义批评批判西方文化中存在的二元对立等级制度,反抗在场形而上学和逻各斯中心主义。解构主义批评重新考察知识和意义的建构方式,进而以一种全新的思维方式对待文本和处理对象世界。解构主义批评充分应用于视觉艺术中,是因为艺术作品自身解构对在场或真理的追寻。通过解构主义批评,艺术鉴赏、艺术创作乃至艺术史的书写,开始打破结构、体系、系统、惯习、权威、单一价值和统一逻辑等束缚,获得新的意涵。

第一节 解构主义批评的发展过程和理论概述

解构主义始于法国哲学家德里达倡导的反传统的解构理论,后经耶鲁学派的继承与发展,同时契合了后结构主义思潮的发展要求,成为20世纪70年代产生重大影响的文学和艺术批评流派。不仅如此,解构主义批评与其他后现代主义各种思潮相互联结,对当代艺术批评产生极大的影响。

一、德里达的解构理论

雅克·德里达是法国著名的哲学家和思想家,生于法属阿尔及利亚,毕业于巴黎高等师范学院,主要著作有《论文字学》《书写与差异》《声音与现象》《丧钟》《马刺》和《播撒》等,其专门论及艺术的著作有《绘画中的真理》《使画面疯狂:论安东尼阿尔托的素描与肖像作品》《盲者的记忆:自画像及其他遗迹》等。现象学和结构主义是德里达思想来源的两条主要线索,尼采也对其思想影响至深。作为后结构主义者中最激进的一位,德里达的解构理论从作为结构主义奠基理论的索绪尔语言学中找到裂隙,在批判结构主义的结构的基础上,强烈质疑西方传统哲学、文学、艺术乃至整个西方文化的建构方式。

西方传统语言观认为语言从属于语言之外的某种观念、意图或所指,语言是一种透明的工具和媒介,词与物之间具有明确的对应关系,符号与意义具有同一性,语言具有无可置疑的确定性。索绪尔的结构语言学则认为,语言符号由能指(词的语音形象)和所指(词的概念意义)组成,两者的关系是任意的、约定俗成的。语言符号与外在事物无关,只与符号内部体系有关。词语的意义取决于其在符号内部体系中的位置,取决于该词语与其他词语的差异。然而,索绪尔并没有放弃意义在语言结构中的支配地位,他依旧认为能指与所指、符号与意义具有同一性。因此,在德里达看来,索绪尔没有将"语言中只有差异"的原则坚持到底。

经过分析,德里达发现,索绪尔是通过持一种"语音中心主义"的立场来确保语言的确定性,即抬高语音而贬低文字,抬高言说而贬低写作,将文字、书写、写作的地位和作用大大降低。索绪尔借力于古希腊以来的传统,认为在言说中,说话主体因自身的在场而清楚自己言说的内容和言说的方式,从而使语言的确定性得以确保,而文字因其在写下来之后就已与言说的环境脱离而易生歧义,成为一种附加的、易造成混乱的东西。

基于"语音中心主义",德里达发现"言语"特权的背后是"在场形而上学"和"逻各斯中心主义"。它普遍存在于西方的哲学、语言学和文学艺术中。

"在场形而上学"主张对中心、本源或"终极意义"的追求,并通过语言和其他符号系统在社会文化生活中产生持久的影响力。就德里达挞伐的结构主义而言,无论是作品的结构、类型的结构抑或是文化的结构,总是意味着在意义之下存在着一个终极的、稳固的基础,有一个话语表述的中心,因此是典型的"在场形而上学"。逻各斯中心主义则强调逻各斯是所有意义的终极根源,所有现象都有完整的秩序和稳定的结构。一切形而上学体系均是以逻各斯为中心建立起来的,因此"在场形而上学"也是"逻各斯中心主义"。

"在场形而上学"和"逻各斯中心主义"遵循一种二元对立的思维模式,主张诸如抬高"言语"贬低书写这种等级制关系,认为在这一关系系统中,双方既是一种相互依存的关系,又是一种权力关系,总有一方被赋予优先的、中心的地位,另一方则处于从属的、边缘的地位。这种等级制关系在自柏拉图起的西方文化中一直普遍存在着,如精神优先于物质、本质优先于现象、主体高于客体、理智胜于情感等。就实质而言,形而上学的所有"二元对立"的概念都可以归结为"在场–不在场"的对立。

德里达解构理论的核心就在于破除"在场形而上学"和"逻各斯中心主义",为此他新造术语"延异"(Différance),希望通过强调倒转、置换、补替、播散这些语言本有的运动来解构这种等级制。"延异"是法语名词 Différence 的变体,两者在发音上难以分辨,在拼写上形成了干扰,从而摧毁了使其意义单一化的可能。"延异"既区分又延宕。"异",即差异、区分,标识 Différance 的空间方面。一个符号或词语的意义在于它在差异系统中的位置,而这个位置又是不稳定的,时常发生游移变动,所以意义具有漂移性和不稳定性,并没有什么优先地位。"延",即延宕,标识 Différance 的时间方面,是指差异系统中,一个词语的意义总是关涉另一些词,一个句子的意义总是关涉另一些句子,一个文本的意义总是关涉另一些文本,这使得一个词、一个句子、一个文本的意义并不是现时在场的,总是被推迟、延宕。就西方传统而言,这些具体的词、句子或文本都是在场之物,他们的意义与整体、结构、中心、本源这些不在场之物有关。但是在德里达那里,这些在场之物不再指向整体、结构、中心、本源,而是让人洞悉非整体、非结构、非中心、非本原的"延异"。由此,在场与不在场的等级制因为"延异"而被解构。

因为"延异",因为在场-不在场的等级制的被解构,德里达认为,语言或文本不再具有固定的内容和意义,它只是各种"痕迹"(Trace)的交织。"痕迹"可以是任何空间上分布的东西,如书写或写作的"文字"、镌刻的铭文、绘画、影像等,甚至心灵的"印记"、话语生成的语境、言语的声音也是"痕迹"。在德里达那里,无论哪种"痕迹"都无根源可循,顺着一个"痕迹"只能找到另一个或另一些"痕迹"。下一个"痕迹"的出现意味着上一个"痕迹"的被涂抹,文本的这种"自我涂抹"会无穷无尽地进行下去。

由于没有了根源、深层的本质,循着"痕迹"追根溯源就成了为在场之物寻找使其意义得以呈现的增补的活动。"增补"(Supplement)既指替代不在场/缺席,又指补入。词、句子或文本在每一个具体关系中的意义都是终极意义的增补。因此,作为各种"痕迹"交织的文本在德里达那里具有了无限开放性,文本内的东西不断涌出的同时,文本外的东西却在不断地进入,并对原有的东西进行着增补。增补的逻辑破坏"在场-不在场"二元对立的排他性逻辑的稳定性,不再是在场与不在场的非此即彼,而是从不在场的一个替补行进到又一个替补。例如自我要在与他者关系中才能被定义,在父权制下男与女的二元对立的成立需要首先承认没有女人就没有男人的事实。这种替补性逻辑是用结

构本身的构造原则来动摇和瓦解"绝对意义"和中心的在场。

在二元对立的逻辑统治下,一个意义系统就是一个封闭的圆环,整个哲学大厦是如此,整个艺术体系也同样如此。正是在场-不在场的循环图式的不断重复,确保了艺术体系的自治性和完满性。而在德里达看来,二元对立的逻辑并不能保证艺术体系的自治性。在《绘画中的真理》中,他展示了艺术作品自身解构对在场和真理的追寻。德里达认为,海德格尔和夏皮罗试图为梵·高所画的农鞋找到归属,实质上是将画中鞋归之于某个主体,是将艺术放置在真理的框架之中。在德里达看来,所有试图破解艺术作品"奥秘"的努力,都是为了使自己有关艺术作品的解读成为唯一正确的标准解释,而事实上,任何艺术作品的意义都处在不断地重构过程中,是无法绝对确定的。

德里达通过列出有关"绘画中的真理"的四种诠释,表明绘画与真理之间的关系并不具有稳定性。这四种诠释是:"有关绘画的真理,有关绘画的真实;在绘画中的真实,在绘画中的真理。"[1]绘画既与绘画外有关联,还必然关涉物、词与形;绘画既可以是作品又可以作为行动,还涉及言说行为,这些复杂的关系使得"绘画中的真理"一再延宕、滞后。由此"绘画中的真理"因为延异,在无止境的自我涂抹中成为未可决定的事件而完成了对自身的解构。

事实上,艺术作品内部早已潜入了解构其自治性的行动者,德里达称其为"附饰"(Parergon)。在解构康德的《判断力批判》时,德里达注意到康德因画像的镀金边框、雕像上的披幔以及宫殿的柱廊等会损害"真正的美"而将它们视为次要、附加和多余。为了表明这些多余之物的作用和地位,康德重新启用了"附饰"这个希腊名词,意思是"完整再现"的一种附属物。德里达利用了康德有关"附饰"的观念并发现了作为"附饰"之物的解构力量。德里达重点论及了作为"附饰"的画框。通常情况下而言,画框和画像/画面构成一幅完整的绘画作品;而就解构的视角而言,作为"附饰"的画框则成为绘画之传统真理和本质的真正威胁。在二元逻辑的视域下,画框将画作与外界隔离开来,是画作与外界之间的"空间间隔",制造了有关绘画的内在性与外在性、中心与边缘等一系列二元对立关系。然而,在德里达看来,作为"附饰"的画框既不在画作之内,也不在画作之外,而是兼而有之,它解构了一幅画作的完整性。"附饰"的这种非内非外、既内又外的特性,使得艺术的完整自足性难以成立,使得艺术

[1] 张振东、冯俊:《艺术与解构:德里达中期艺术哲学批判疏论》,同济大学出版社2018年版,第46页。

内外的界限模糊,中心与边缘的对立消解,艺术的本源、本质、内在意义、中心、统一性等不再是构建艺术作品的根本性力量。一件艺术品不再由一个重大的思想或概念来规定,而是取决于它与其他艺术品之间的差异,取决于它深置其中的种种关系。艺术作品必定要融入一个更大的背景之中,其特定意义取决于它与所处环境的关系。

二、耶鲁学派的解构理论

耶鲁学派是指美国耶鲁大学的四位颇具影响的解构主义批评家,即保罗·德曼、希利斯·米勒、杰弗里·哈特曼与哈罗德·布鲁姆。他们主要涉足文学批评领域,既共在解构主义批评的视野下,又有着各具特色的理论见解和批评策略。

耶鲁学派的学术渊源既涉及浪漫主义、唯美主义以及"新批评"等英美批评传统,又吸取了欧陆的各种理论资源。德里达的"解构"理论对耶鲁学派的解构主义批评有着重大的影响,但在耶鲁学派那里,解构主义批评"并不是将哲学课搬到文学研究之中,而是着力挖掘文学文本中的文本逻辑,所以它的可能性变动不居"[2]。

虽然哈特曼和布鲁姆对解构的立场有一定程度的分离倾向,特别是布鲁姆还曾公开撰文表明自己观点的独特性,反对将自己与德曼等人归为一个学术整体,但耶鲁学派还是分享着一些具有共性的学理思路。在耶鲁学派看来,语言和文本并非一个完整、有机统一的整体,语言和文本具有多义性;修辞是文本中一种无所不在、不可剥离的否定性力量,在破坏文本的语法和逻辑的同时也揭示了文本世界的虚构性质;各种文类界限模糊且穿插交叠,因而批评写作应当更为自由、更具创造性;就阅读本身而言,没有标准的、正确的阅读,阅读无法获得唯一的、确定的意义。

耶鲁学派四人中,保罗·德曼和希利斯·米勒常被视为"完全的解构主义者",特别是德曼对德里达的学说的接受度最高,并在此基础上形成了自己的以语言、修辞等为关键词的批评话语系统。保罗·德曼继承并发扬了尼采的修辞理论,认为文学文本、文学语言的意义的不确定性就在于其修辞性。语言

[2] [美]乔纳森·卡勒:《论解构:结构主义之后的理论与批评(25周年版)》,陆扬译,中国人民大学出版社 2018 年版,第 168 页。

固有的修辞性造成对文本语法和逻辑的破坏和拆解。修辞与语法、逻辑的"二元对立"的不可调和使得文本内部歧义丛生,其结果是因阅读的不可能性即"阅读的寓言"而出现的对文学文本的不可避免的"误读"和文学文本的自我解构。"误读"的责任不在读者,文学文本允许和鼓励"误读"。文学文本的自我解构与读者无关,即无论是否有读者的参与,文学文本都会自行解构自身。与德里达对"二元对立"的倒转、置换、补替不同,德曼证明了"二元对立"的存在及其对文本阅读的破坏性,但并未试图消解"二元对立",任由其使阅读成为寻找意义的死循环,从而使其解构主义批评的力度限制在与文本外无涉的封闭领域。

希利斯·米勒早期持"新批评"和"意识批评"的立场,后受尼采和德里达的影响,开始转向解构主义批评。米勒认为,文本语言异质而混杂,不具有确定的意义,解构主义批评就是要寻找文本内部的对立的矛盾,揭示文本的多义性。米勒也认为修辞是语言固有的本性。语言的修辞性使得文学批评不可能获得文本的原初意义,阅读或解读是一个没有终点的链条。米勒在《作为寄主的批评家》中提出了"寄生物"与"寄主"的概念,认为寄生"亦即一种联系着内部与外部的具有渗透性薄膜的屏帘,它使内部与外部彼此混淆"[3],"寄生物"和"寄主"是相互寄生的关系。在米勒看来,每一个语词和文本都包含这种既对立又可倒转的关系,既可以成为被新词或新文本模仿、吸收、引用、借鉴甚至"误读"的先前的词或文本,也可以成为为先前的词或文本提供新的语境、生成新的阐释的新词或新文本。这种相互寄生的关系不断地重复和延续,以至无穷。最能体现米勒的解构主义批评要旨的是其在《小说与重复:七部英国小说》一书中对小说中的重复现象的分析。米勒认为,小说中有两种重复模式,即基于"纯粹的原型模式"的重复模式和基于假定世界的差异性的重复模式。前者认为文本之外有可以模仿的对象,文本有一个原初的核心意义,后者认为文本之外只有相异的其他文本。两种重复模式在相互交织的同时又相互排斥,使文本因无法消除的异质性而无法形成围绕着一个中心的单一的意义。

杰弗里·哈特曼将自己和哈罗德·布鲁姆划归为"勉强的解构主义者"。哈特曼认为文学语言具有隐喻性、虚构性和不确定性,虚构性是文学文本的特质。语言不仅关涉社会生活,而且对其有所超越,是一个错综复杂的网。语言

[3] [美]J.希利斯·米勒:《重申解构主义》,郭英剑等译,中国社会科学出版社1998年版,第97页。

具有多义性，文学文本的意义也是多义且具有开放性，是作者有意无意造成的结果。哈特曼还特别指出艺术文本的意义既依赖艺术，又依赖批评家。哈特曼注重将德里达的解构理论运用于文学批评领域。在哈特曼看来，文学理论不仅是文学的一部分，文学批评也与文学之间无分明的界线，文学批评就是一种文学，文学批评与文学一样具有创造性，因此主张"作为文学的文学批评"，强调批评与文学的同一性，认为文学批评与文学都属于文本世界，与文学文本并无本质的差别。哈特曼致力于建构具有独立性、拓展性、完善性的批评，但也意识到文学批评不能与普通人的日常生活脱节，否则将会在追求自身独立性的同时使自己限缩在狭小的领域。

哈罗德·布鲁姆不愿将自己归入解构主义批评家的行列，但他的很多批评主张带有解构倾向也是事实，其中最具解构特色的是他的"影响即误读"论。布鲁姆受到德曼的"一切阅读都是误读"的观点的影响，在《影响的焦虑》一书中，他把当代诗人和诗的传统视为有恋母情结的儿子与对其不断施加影响的威权父亲之间的对立关系。富有创造性的"强健诗人"总是在对曾经强健的前辈诗人的作品的误读中拓展着自己的发展空间。在布鲁姆看来，"误读"是影响的必然结果。影响不是前后诗人思想观念的接续，不是前后文本的统一，而是文本与文本间彼此差异又穿插交叠的"互文性"。一部诗歌史甚至整个文学史、艺术史就是文本相互影响的误读史。

三、以解构作为策略的后结构主义

"1966年10月，德里达在一次国际学术会议上做了长篇学术讲演《结构，符号，与人文科学话语中的嬉戏》，它被公认为是从结构主义向后结构主义过渡的转折点"[4]，解构主义更是往往被等同于后结构主义。作为一种批评策略的解构主义批评一直被视为后结构主义批评中最为著名也是最为激进的批评方法，而德里达是最具影响力的后结构主义者之一。米歇尔·福柯、罗兰·巴特、雅克·拉康、吉尔·德勒兹、朱丽娅·克里斯蒂娃等都可被归入后结构主义阵营，他们也常被视为解构主义思想家。

"后结构主义既非单一的思想体系，亦非一个学术学科，它是一种研究方

[4] 尚杰:《从结构主义到后结构主义（下）》,《世界哲学》2004年第4期。

法,这种方法能自由融合不同学科,包括哲学、政治理论、精神分析理论、文学研究、符号学、结构主义和女性主义等。"[5]后结构主义还被认为是"理论化的后现代主义,是后现代主义的方法论"[6]。后结构主义思想家们承继"尼采批判西方传统文化的方向,紧紧围绕它的知识、权力和道德三大轴心,试图将人从理性、道德和权力三重压抑的窒息状态中解脱出来,创造一个充分满足人的自然本能需求的高度自由的新文化"[7]。他们认为:"任何符号系统或文化产品(一门语言、一部文学作品、一幅画或一个社会制度)——他们称为文本(text)——都被证明具有内在冲突或隐匿的意识形态。"[8]他们大都采用德里达开创的解构的策略来分析各类文本。

在针对意义和"文本"发问时,与德里达一样,其他后结构主义者不认为有唯一的、正确的、永恒的、确定的意义存在,也不认为"文本"后存在需要探寻的普遍真理,而是认为文本内充满了各种冲突和偏见,对意义和真相的探寻会受限于读者、时间和情境等各种条件,文本的意义不断地被重构,意义和真相只是基于情境通过协商得到的相对且偶然的结果。后结构主义者认为,有必要对人们视为理所当然的既存事实提出疑问。在他们看来,任何单一文本都不足以解释整个世界,当人们同时获得关于这个世界的相互矛盾的文本时,处于相互作用且相互竞争的每一文本都值得被重视。

后结构主义者强调对语言和其他符号体系的解构,批判和揭露语言和其他符号系统本身的局限性,甚至有时把语言和其他符号系统视为现实本身,在他们那里,语言和其他符号系统是"有生命的思想文化统一体的构成因素"[9],"是同整个社会、同说话者的心态和行动密切相联系的活生生的现象"[10],无论是罗兰·巴特的符号学、拉康的"符号界"理论还是福柯的"话语实践"皆是如此。正是在语言和其他符号系统与社会文化联结中,后结构主义者揭示了语言和其他符号系统中权力和道德运作的文化逻辑。在后结构主义者看来,人们日常接触的各类文本都是更为庞大的权力结构的组成部分,任何

[5] [美]特里·巴雷特:《为什么那是艺术:当代艺术的美学和批评》,徐文涛、邓峻译,江苏凤凰美术出版社2018年版,第321页。
[6] 夏光:《后结构主义思潮与后现代社会理论》,社会科学文献出版社2003年版,第32页。
[7] 高宣扬:《后现代论(第2版)》,中国人民大学出版社2016年版,第231页。
[8] [美]简·罗伯森、克雷格·迈克丹尼尔:《当代艺术的主题:1980年以后的视觉艺术》,匡骁译,江苏美术出版社2013年版,第37页。
[9] 高宣扬:《后现代论(第2版)》,中国人民大学出版社2016年版,第235页。
[10] 同上。

关于文本、话语和视觉表征的标准解释都是权力宰制的结果,只有解构了权力的等级结构,对各类文本诠释才能释放出新的可能性。就对文本或图像的解释而言,后结构主义者还将文本与作者疏离开来,主张作者或艺术创作者的解释也只是关于某个图像或文本诸多解释中的一种,并不是什么权威的正解,任何关于该文本或图像的解释都同样重要。

后结构主义者持非中心化立场且反对并解构二元对立,他们认为,各类文本和范畴之间的界限日益变得模糊,"男性和女性、同性恋和异性恋、白人和黑人、公共的和私人的、绘画和雕塑、高级文化和低级文化——这些与其他范畴之间的区分在后现代世界中行将消解,其基本要素则合并为混合体"[11]。没有什么具有绝对同一性,(我们的)身份总是与他者、与存在于主体之外的其他客观对象产生复杂的联结,身份及自我的同一性不过是文化或各类文本建构的结果。

第二节 解构主义批评的理论特色和操作方法

解构主义批评以解构为策略,对于我们遭遇的所有现象抱持一种批判和怀疑的态度,不仅自身具有鲜明的理论特色和可操作的研究方法,还与马克思主义、女性主义、后殖民主义等其他批评理论深度融合,成为后现代多元主义最为有力的批评方法之一。

一、解构主义批评的理论特色

解构主义批评打破文学艺术寻求确定的意义和固定的中心的思维惯性,开启新的思考和认知方式,使各类文本的意义具有无限可能性。解构主义批评丰富了(我们)对艺术的理解,拓宽了对艺术作品的解释向度。解构主义批评认为文本不具备有机统一性,没有呈现单一标准和意义的基础。解构主义批评不再执着于艺术是否再现或表现了一个确定的真理,不再把创作者的意图作为作品意义的唯一来源,不再拘泥于艺术创作的意图是否得到了真正

[11] [美]简·罗伯森、克雷格·迈克丹尼尔:《当代艺术的主题:1980年以后的视觉艺术》,匡骁译,江苏美术出版社2013年版,第37页。

地表达和呈现,不再一定要给某个艺术创作找到一个可以归类的传统,不再简单地对某一个艺术作品或艺术行为做好与坏的终极判断,不再认为艺术能够提供人类不同于其他方式的独特认知,不再强调艺术性是艺术(作品)的特质,不存在有关艺术价值的权威的定解,反对对艺术的还原式解读。可以说,一切有关于艺术的话语阐释、历史评价、主题认同、归属等传统话语系统在解构策略下丧失了其强大的势能,但各类文本却在开放中增添着新的意涵。

解构策略已成为一种学术思维,并作为改变社会态度和观念的一种方式而常常被引入其他艺术批评中。解构策略的反传统、反"在场的形而上学",特别是消解二元等级制的方法被广泛地应用于哲学美学和文学艺术的研究中。现今产生重要影响的女性主义批评、后殖民主义批评及马克思主义批评等在理论和方法上都受到解构主义的影响,可被纳入广义的解构思潮阵营。它们都具有很强的政治和社会诉求,都希望消解宰制者和被宰制者之间的二元对立关系和权力不对等关系。女性主义批评希望重新看待父权制下的男性和女性的等级关系,后殖民主义批评挑战西方中心主义的话语霸权,希望重新定义所谓的"他者",而马克思主义批评则关注经济不对等基础上或意识形态控制下不同群体之间的不平等关系。可以说,它们拓宽了解构的社会维度。因此,可以把他们视为泛解构主义批评。

解构主义批评重新定义了文学艺术批评。德里达强调"文本之外别无他物",解构主义批评不再局限于文学文本和艺术文本,一切皆是文本。传统的批评和文本之间的关系成了文本与文本之间的关系。批评对各类文本的描述、解读、评判和理论总结,不再试图做一个标准读者,不再试图去寻求所谓的正确的解读,批评和各类文本成了互文的存在,彼此交叉重叠、互相补替,成为意义链上相互交织的"痕迹"。伟大的批评和伟大的文学艺术一样,进行着极具创造性的书写和创作,影响着人们对文学艺术的看法,进而不断地拓展了艺术批评价值判断的可能性的空间。

解构主义批评使批评尽可能关注各类文本的全部元素,特别是一些被有意或无意忽视的元素,关注这些元素对文本的重要意义。解构主义批评不是为了摧毁文本的意义从而滑向虚无主义,解构主义批评是反对有一个主导意义的等级模式。为此,解构主义批评采取"双重阅读"的方法,在传统阅读的基础上,再进行解构式的批评性阅读,找出建基于传统阅读基础上的文本中的自相矛盾之处。各类文本包含着丰富的元素,解构主义批评则常选择其中被其

他批评方法视为无关紧要或边缘的细节部分作为切入点而开启批评之旅,找出一个不能被主导意义所涵盖的不适用非此即彼模式的第三项。与传统的批评相较而言,解构主义批评提供了一种全新的批评视角。

二、解构主义批评的操作方法

解构主义批评针对各类文本提出一些问题,它不仅丰富了我们对各类文本的解读,而且能向我们揭示已"内化于"语言和其他符号系统的各种意识形态。具体而言,可以概括为:

1. 深入文本内部,通过"双重阅读",揭示与所谓的文本的内在意义不相容的其他意义

解构主义批评遵循"文本之外别无他物"的原则,深入文本内部进行批评活动。德里达提出的"双重阅读"是进行解构的总策略。"双重阅读"(Double Reading)是指对文本的解构式阅读活动同时涉及两种阅读模式,一种是传统式阅读,即按照传统的方式对某一文本进行的阅读,力求找出该文本所谓的内在意义、唯一且确定的含义。另一种是在传统式阅读基础上进行的解构式阅读,即以"解构"为策略的批判式阅读。这一阅读模式要寻找与初次阅读所获得的意义相矛盾的具有破坏力的内容。当不相容的意义被揭示出来时,文本的内在统一性就被消解,文本就自行解构了自身。传统式阅读与解构式阅读同样重要。传统式阅读提供了可供解构主义批评的对象,如一个文本自足完整的运行逻辑等,使解构的批评式阅读能够有的放矢。

2. 定位文本中的二元对立,寻找自相矛盾之处

作为习得能力的传统阅读的思维惯性使进行阅读的人愿意找到一个与他人可形成共识的关于一个文本的真意,从而也就容易得到一个中规中矩的常规含义。为了避免再次堕入这种惯性的陷阱,进而发现文本意义断裂和矛盾之处,有效的方式是找出文本中的一组二元对立项,并以此二元对立项所规制的逻辑,找出更多组的二元对立项。如在毕加索的《亚威农少女》中,你可以找到文明与野蛮这组二元对立项,在此逻辑规约下,还可找出西方与非西方、少女与妓女等诸多二元对立项。诸二元对立项支撑了有关该作品的传统式阅读,而解构式阅读则要展示这些二元对立项之间既相互依赖又不具有稳定性的关系。

二元对立关系是一种等级制关系,所以其中必然会有主次之分。解构主义批评不是为了让原有等级制下处于弱势的、次要的、非特权的一方取代强势的、主要的、特权的一方,而是为了试图发现二元对立中的强势一方并没有自己认定的那么强势,发现弱势的一方对强势的一方维持强势地位的重要性。解构主义批评指出,强势一方的强势是以弱势一方作为本质条件的,也就是说强势一方在与弱势一方的差异中规定了自身,并且因为弱势一方随时可能摆脱权力的压制取而代之,强势一方才不断地排斥弱势一方。因此,强弱双方已互渗为你中有我、我中有你的态势,彼此在对方中的存在形成了一种强大的张力,强势一方始终处在紧张状态中。与此同时,在二元对立的表面呈现的强势一方对弱势一方的压迫和宰制中,强势的一方也是被宰制的一方,强势的一方也是自己要求的这个不对等制度和强权的牺牲品,它随时可能被推翻,强势一方和弱势一方的关系随时可能被倒置。在解构主义批评那里,这种不断翻转的倒置使原本无可置疑的二元关系处在自相矛盾之中,进而呈现出一种新的、非传统的有关文本意义的书写方式。

在定位二元对立的基础上,解构主义批评还经常通过确证文本中某些关键词或文本自身的异质的特性,呈现出文本或这些关键词的自相矛盾之处,来表明文本的多义性。例如,德里达提取了《柏拉图的药》中的"药"作为关键词,这个"药"既可以是"救命的良药",也可以是"致命的毒药","药"的这两种异质的特性之间的矛盾和冲突使该词的意义无法确定,而这个无法确定意义的"药"就像是文本中的一块墙角石,使文本的整个意义大厦塌陷。再如就超级解构者杜尚的作品《泉》而言,两种意涵异质地共存于同一个标题和同一个艺术对象/文本之中,即作为现成品的小便器所影射的生理排泄物以及安格尔的《泉》所呈现的古典和优美,从而生发出关于该作品意义的长期而激烈的争论。与此类似的还有加缪的小说《局外人》。小说主人公莫尔索是相对于公众、他人而言的局外人还是自己人生的局外人,并没有一个清晰的界定,没有一个就人的生活而言的稳定的归属。

3. 把文本中看似边缘或无关紧要的细节当作中心

解构主义批评还可以从一些不被传统阅读所注意或被视为边缘的细节开始。这些细节是传统的二元对立的逻辑下很少被讨论到的事实,在传统阅读的视域中,它们的存在并不会改变传统逻辑运行的进程和结果,因此往往被忽略不计。解构主义批评则看中这些细节、这些边缘性的存在,赋予它们以解构

的重任。在解构主义批评看来,这些细节和边缘被忽视的事实恰恰证明了它们对于固有逻辑而言是一个异质性的存在,因此关注这些细节和边缘,恰切地指出它们与固有逻辑的不相容之处,与文本的内在意义不同的其他意义便生发出来。在某些情况下,解构主义批评不仅会指出这些细节或边缘的存在,指出它们的重要性,甚至还会将它们视为中心。然而,与传统批评不同的是,它们作为意义的中心是暂时的,只是为了表明根本不存在一个稳定的永恒的真理或意义,有的只是我们对待一个文本视角的不停转换。

例如,在《绘画中的真理》中,德里达把注意力放在了不为一般观者关注的画框上,画框成了一个既非画作内又非画作外的第三项,因它的存在造成了整个画作意义的不确定。同样是在《绘画中的真理》中,当德里达解构笔锋下的海德格尔和夏皮罗在争执梵·高《农鞋》中鞋的归属时,德里达本人则关注这双农鞋不断挽结圈套的鞋带以及鞋带时隐时现地穿梭于鞋眼之中,这使得海德格尔和夏皮罗的论争顿时失去了方向。在伦勃朗的名作《劫掠欧罗巴》中,我们也能看到类似的存在。画作远景中出现的港口和大吊车使对画作的解读已经溢出了画作本身而关涉画作的赞助人,也就是说,这个与画作的主题和内容无关的部分出现在画面中,破坏了画面内部意义构成的可能性,从而使画面的意义陷入不稳定中。再如德国著名画家丢勒的画作《年轻的野兔》因其高度写实性和对细节的刻画被奉为杰作,海德格尔认为其作品体现了兔子的存在,体现了一个动物的动物性,体现了物之为物的物性。然而,如果将目光停留在画面上的年份标记以及签名上,这些"附饰"却洞穿了体现所谓物性的意义的闭环,使画作自行解构了自身。

第三节 解构主义批评范例

一、"支架/表面"运动的解构主义批评

"支架/表面"运动(The Supports/Surfaces Movement)是一场发起于20世纪60年代末的艺术运动,在西方艺术史上只存在了相当短的一段时期,该运动团体于1969年在巴黎的现代美术馆举办了第一次展览,在1974年举办了他们的第一次作品回顾展后宣告解散。

"支架/表面"运动的主要成员有樊尚·比乌莱斯、路易·卡内、达尼埃尔·德泽兹、诺埃尔·多拉、帕特里克·塞图尔、安德烈-皮埃尔·阿尔纳、皮埃尔·布拉利奥、弗朗索瓦·鲁安、克劳德·维亚拉等十多位艺术家。

"支架/表面"运动虽然发生在西方艺术真正进入后现代性的临界时期,但其成员的创作理念和方式的解构倾向已极为明显,"支架/表面"运动的名称本身就对传统艺术所界定的"支架"与"表面"的二元对立提出了质疑。在传统艺术观念和创作那里,表面是解读绘画内容的基础,包含有关于艺术内容的全部信息,而支架则只是用来承载画作的材料,但在"支架/表面"团体看来,支架同样重要,甚至支架本身就可以是画作。表面相对于支架而言不再具有等级上的优越性,由此"支架与表面"这组在传统艺术中泾渭分明的二元对立项之间的关系变得模糊起来,与之相关的所谓作品内容与形式之间的问题也就消失了。

"支架/表面"的表面很显然与克莱门特·格林伯格对绘画本质的重新界定有关。在格林伯格看来,绘画决定绘画自身,绘画的真实性在于绘画的平面性和二维性。"支架/表面"在认同格林伯格观点的基础上,把支架也纳入其中。在"支架/表面"创作鼎盛时期,正值结构主义在法国大行其道,受其影响,"支架与表面"团体认为,如果绘画如语言一样有一个与外无涉的组织结构,那么他们就可以通过分解的方式来推翻这个结构。这种解构的意识使得"支架/表面"认为艺术不再遵循什么深度模式,艺术创作就是对附着在表面和支架上的以及支架和表面本身等艺术元素的分析和解读。"支架/表面"希望通过这样的方式完成对传统艺术"神秘性"的解构、对传统艺术的精英性的祛魅,增加艺术的可读性,抹平艺术与大众之间以及因艺术而呈现的社会阶层之间的界限。为此,"支架/表面"在创作材料的选取上也与传统艺术甚至与在他们之前兴起不久的"新现实主义"不同,素布料、被单、抹布、夹子、木头等在日常生活中随手可得的物品都能成为他们进行创作的材料。

在进行具体的艺术创作时,"支架/表面"团体的创作方法多样。例如,路易·卡内将刻有自己名字的图章印满整个画布;弗朗索瓦·鲁安把浸染过的画布剪成条状后进行编织;帕特里克·塞图尔烧毁印在布料上的花朵图案,让画布满是留下的烧痕;安德烈-皮埃尔·阿尔纳把一张几乎与床等大的画布折叠展开再折叠后,在画布上留下了经由叠痕分割而成的彼此相连的区块面。此外,还有皮埃尔·布拉利奥的"咬接勾夹",以及与"支架/表面"之名最为契

合的达尼埃尔·德泽兹的作品《画架》。

达尼埃尔·德泽兹《画架》　　　　　　　　　　　　　　克劳德·维亚拉《无题63》

帕特里克·塞图尔《烧痕》　　　　　　　　　　　　　　路易·卡内《密封网》

这些创作手法最直接的结果就是艺术创作的痕迹都被展现了出来,这与传统艺术把艺术创作的细节隐藏起来大为不同。在此,"支架/表面"的解构意

识再次得以呈现,他们基于物质性消解了"隐藏"与"展现"这组二元对立项之间的冲突。基于物质性,艺术创作不再要模仿或表现什么,而是成为一种生产物品的行为,是一个生产物品的劳动过程,烧痕技术、编织技术、叠痕的方式等艺术创作手法则是劳动生产技术和工艺,艺术家回归为普通工人的角色。艺术创作痕迹的展现成了作为工人的艺术家的最原始的劳动创造的体现,成了生命活动的显现。

"支架/表面"团体主张不具名的创作并将艺术创作视为物品的生产行为,以解构艺术创作中的主观性与客观性这组二元对立项之间的关系。不具名的创作就是在艺术创作中规避主观性而力求客观性,使创作者变得透明或近乎消失,作品并不投射什么深刻的思想,也不表达什么强烈的情感,不会有什么可以探秘的图像构成,只有每一次创作存留的痕迹。例如,克劳德·维亚拉用近乎在调色板上涂抹颜料的方式在一张不用画架支撑的画布上进行创作,有序、重复且无意义,形成了一些重复出现的色块,而这些重复的色块就是这一画作的全部。

重复可算是"支架/表面"的艺术家共有的特征。路易·卡内在画布上重复印刻着自己的名字,安德烈-皮埃尔·阿尔纳的画布上重复出现着叠痕以及因叠痕而成的区块面,皮埃尔·布拉利奥的画布上重复出现了勾夹以及使其能够彼此咬接的固定物,还有弗朗索瓦·鲁安编织重复出现的染了色的布条。"支架/表面"的艺术家们通过这种简单却无穷的重复使得画作的中心和边缘变得没有差别,解构了传统艺术在构图上中心与边缘的二元对立,从而使整个画作被分成无数个小格子,彼此间距大小不一,如同一个没有确定中心的网络,却蕴含着复杂多样的空间关系。

就对中心与边缘这组二元对立项的解构而言,"支架/表面"不仅不主张一个构图的中心,而且不支持一个中心意义的建构,无论是艺术创作手法还是艺术创作结果均不能让我们在他们的作品中找到一个稳定的内在意义,这使得他们的艺术创作及结果充满了游戏感和偶然性。例如,达尼埃尔·德泽兹在让画架本身成为作品时,不用任何技巧,就是为了通过画架展现地面与墙之间的支撑关系,表达一种空白的空间感,在感知疏密虚实的同时,探讨时间与空间的辩证关系。帕特里克·塞图尔的烧痕和安德烈-皮埃尔·阿尔纳的叠印而成的区块面虽然有序但是大小不同、形态不一,就如按照游戏规则做游戏的人却总是得到一个出乎意料的游戏结果。游戏感和偶然性效果可遇而不可

求，因此个别"支架/表面"的艺术家甚至会让自己的作品因雨淋日晒等自然力而产生变化。无论采取怎样的方式，"支架/表面"艺术家都让作品的材料和对作品的解读处在不稳定之中。

事实上，与"支架/表面"相关的所有的二元对立项都与"传统与反传统"这组二元对立项有关。"支架/表面"的所有创作都是为了颠覆传统的有关艺术的认知，雕塑不再需要底座，绘画不再承担再现或表现宏大主题的重任。他们的这种反传统的态度和行为本身就是20世纪六七十年代法国政治运动的重要组成部分，因此他们对传统的颠覆超越艺术领域，并以艺术作为反传统的阵地表达对艺术内外的一切不合理现象和制度的批判。他们通过与大众实践艺术相结合的方式，反抗艺术市场的霸权，抵制消费主义，极力避免自己生产的物品沦为被富裕的资产阶级随意定价的消费品。然而，"支架/表面"艺术家最终如同艺术史上绝大多数的艺术家一样，无法真正地在艺术与市场之间做出非此即彼的选择而自行解构了自身。

二、谢莉·莱文"挪用"艺术的解构主义批评

谢莉·莱文是美国著名的摄影师、画家、雕塑家、概念艺术家和女性主义艺术家，她通过"挪用"男性艺术家的经典艺术作品，在解构现代主义有关艺术的原创性、真实性、自治性等诸多观念的同时，持续对性别、身份的建构等社会问题作出回应，引发人们对后现代多元文化背景下的艺术及社会的深入思考。

"挪用"（Appropriation）作为一种艺术创作策略最早可追溯到杜尚的现成品艺术，20世纪五六十年代之后重新被艺术家们采用，现今已成为当代艺术创作最为常见的手段之一。在众多以"挪用"作为主要创作方法的艺术家中，谢莉·莱文是最为激进的一位，她的"挪用"有时是依托于原作的部分内容或主要特征进行再创作，有时则是不对原作进行任何处理的翻拍和完全复制，因而在艺术界备受关注和争议。

谢莉·莱文的"挪用"艺术引起艺术界的广泛关注始于艺术批评家唐纳德·克里普1977年策划的名为"图片"（Pictures）的展览，她由此成为"图像一代"（Pictures Generation）最初的代表人物之一。与"图像一代"的其他成员一样，谢莉·莱文认为图像不是对世界的中立的呈现或描述，它影响着我

们对自我和世界的感知。"图片"展以"儿子与情人"为题展出了谢莉·莱文的一个作品系列,展示了乔治·华盛顿、亚伯拉罕·林肯及约翰·肯尼迪等五位美国前总统的侧面轮廓,而在轮廓内则是一个优雅的女模特儿,两种形象彼此不同又交叉重叠,隐喻图像与政治、社会的内在机制的联结程度。

1980年谢莉·莱文翻拍了美国著名摄影艺术家爱德华·韦斯顿1925年拍摄的他的幼子尼尔的一组照片(共六张)。在这组照片中,尼尔以裸体呈现出各种姿势。谢莉·莱文翻拍后的照片题为《无题》(向爱德华·韦斯顿致敬)。1981年谢莉·莱文翻拍了另一位美国著名摄影艺术家沃克·埃文斯1936年为美国农场安全管理局拍摄的一组照片,并以《向沃克·埃文斯致敬》为题在纽约的都市图片画廊展出。沃克·埃文斯的原作题为《阿拉巴马州棉花佃农的妻子》,记录了大萧条时期之后美国南部佃农的生活状况。这两组翻拍作品充分体现了谢莉·莱文"挪用"艺术达到的极致程度。即使仔细观察,观者也很难在这两组翻拍的照片与原作之间做出区分,它们看起来几乎一模一样。

谢莉·莱文《向沃克·埃文斯致敬》

谢莉·莱文将自己的作品视为对其他艺术家的作品和创作过程的关注,当原作和复本之间难以做出区分时,原作和复本关系的复杂性便成为需要深入思考的问题。

谢莉·莱文的"挪用"和重复手段不是为了潜在地认同原作的意义和价值观,而是对原作的解构。她将注意力引向了原作之外的内容,"腐蚀"了原作所谓的纯洁性和自治性,暴露出作品本身无法定义自身的完整性的事实。原作并不能跳开与他者的关系而成为一个独特的起源,也就是说,不存在不依托于复本的原作。原作总是相对而言的,原作和复本之间是一种彼此需要的寄生性关系。例如她翻拍爱德华·韦斯顿拍摄的尼尔裸体身形就与多纳泰罗的《大卫》颇为相像。正如艺术批评家哈尔·福斯特所说,"借用艺术揭示出'每一幅图像之下总会有另一幅图像'"[12]。因此,在谢莉·莱文那里,现代主义强调的"原创性"变得十分可疑。

"原创性"是现代主义美学的基本原则之一,它体现了艺术家超强的自我意识、个人的创造力和非凡的艺术才能,彰显出艺术家直接而主观的经验以及认知水平的深刻转变,昭示着艺术创作的技巧性和实验性的发展以及艺术风格上的变化,也蕴含着艺术作品的艺术价值和审美价值。谢莉·莱文通过不构成自己风格的、近乎复制的"挪用"解构了"原创性"美学原则。量产的媒介化的图像及其对个人生活经验的建构,使人们只能不断地重复对图像的模仿或混杂,很难将原作与复本区分开。谢莉·莱文的《向爱德华·韦斯顿致敬》和《向沃克·埃文斯致敬》甚至不是翻拍自两位摄影艺术家最初拍摄的照片,而是翻拍自展览和画册,充分诠释了图像强大的复制能力,她似乎在竭尽全力地让别人发现她和其他人一样在复制图像。在谢莉·莱文看来,将原作视为一个独特的、个体经验的结果或给原作找寻唯一确定的归属,不仅是不可能的而且是毫无意义的,因此谢莉·莱文不仅解构了"原创性",而且使艺术家或作者不再被视为作品意义的唯一的、合法的来源,这似乎呼应了对众多后现代艺术家产生重大影响的后结构主义美学家罗兰·巴特的《作者之死》中的基本论述。基于此,谢莉·莱文把自己对经典作品的"挪用"视为一种合作行为,一种使经典作品成为可持续再生物的行为。

由于谢莉·莱文的这种合作行为并不创造属于自己的图像,因此其作品

[12] [美]特里·巴雷特:《为什么那是艺术:当代艺术的美学和批评》,徐文涛、邓峻译,江苏凤凰美术出版社 2018 年版,第 414 页。

必然引发对作品"真实性"问题的探讨。然而,对谢莉·莱文而言,原作"真实性"同样需要被质疑、被解构。原作与复本之间的寄生性关系使原作与现实之间的确定关系变得不再稳定。观者不再用几乎可以框定的叙述逻辑表达原作的意涵,即便在摄影这种复制性极强的媒介中,也很难找到生活的直接对应物。原作作者所呈现的及观者所能看到的图像,都是遵循某种视觉方案的结果,它框定了我们与图像之间的关系。与此同时,复本的存在似乎能够证明原作的真实性,但这恰恰表明原作本身无法确保自身的真实性,原作总是需要复本以及与复本起到相同作用的标签、签名等"附饰"的力量来确认自身的真实性。例如沃克·埃文斯的作为纪实摄影的原作因美国农场安全管理局的档案而支撑并增补了其真实性。

谢莉·莱文有关原作与复本关系的探讨并不仅限于摄影,她也以"挪用"的策略进行绘画和雕塑等艺术创作。她的绘画类型多样,包括"挪用"费尔南多·莱热、斯图亚特·戴维斯、亚瑟·多芬等画家的画作而创作的水彩画,"挪用"德·库宁、埃贡·席勒等艺术家的油画作品而创作的素描,还有以摄影为媒介拍摄的书籍插图中的席勒的自画像、马列维奇等人的画作的照片。这些照片引发了有关摄影和绘画的边界的讨论。她的雕塑作品也为数众多,特别是她于1991年和1996年通过"挪用"杜尚的《泉》而先后重制的《泉(麦当娜)》和《泉(佛)》,已被归入她最为重要的雕塑装置作品之列。

谢莉·莱文《泉(麦当娜)》

杜尚所谓的原作是对工业化批量生产的男性小便器的"挪用"，他将小便器从原有的功能性语境中移出而作为艺术品展出。谢莉·莱文的《泉（麦当娜）》使用了雕塑史上被视为珍贵材质的青铜并将其高度抛光，改变了杜尚的现成品的日常特性，采用了简洁的风格，使日常生活用具小便器看起来像一件精美而珍贵的艺术品和商品，显得既熟悉又陌生。当然这种熟悉的陌生感还与谢莉·莱文的女性主义视角有很大的关系。作品的名称也对此给予了说明。她选择的小便器与杜尚的那件型号不同，并且赋予了小便器形状的女性化特质。与翻拍的爱德华·韦斯顿的尼尔裸体身形那张摄影作品所做的一样，在几乎不做什么改变的情况下，谢莉·莱文将自己的女性身份置入了男性艺术家书写的艺术史传统中，她的作品及创作过程解构了经典，从而挑战了那个通过男性思维方式而不断给艺术和社会施加影响的父权等级制度。《泉（佛）》可被视为谢莉·莱文在"挪用"杜尚作品的基础上对自己的先作《泉（麦当娜）》的"复制"。作品名为《泉（佛）》，是因为倒置的小便器与佛教的圣物箱（雕塑）在外形上极为相似。这种"复制"自己作品的行为本身以及"新作"的标题，为重新审视杜尚的原作提供了更多的可能性。可以说，谢莉·莱文对杜尚作品的再"挪用"，既是戏仿，更是对原作与复本的寄生性关系的又一次生动诠释。通过"挪用"，谢莉·莱文强调了原作与复本之间虽然并非绝对分立，但也并非如视觉所能触及的那般相似，即使复本与原作看起来近乎相同，然而在它们呈现出来的图像背后依然存在着差异、被改动和被建构的关系。

"挪用"的艺术策略现今仍是谢莉·莱文的艺术实践中最主要的创作方式，解构了原作的原创性、真实性和自治性。依托于原作与各种程度的复本之间的复杂的寄生性关系，她慢慢地将自己作品的意义渗透进整个世界。

思考与练习

1. 试以某个视觉艺术作品为例解释德里达的"延异"概念。
2. 解构主义批评对文本的二元等级结构的解构有何特色？
3. 试用解构主义批评方法分析和阐释某一件艺术作品。

参考文献

［美］乔纳森·卡勒：《论解构：结构主义之后的理论与批评（25周年

版)》,陆扬译,中国人民大学出版社 2018 年版。

黄其洪:《艺术的背后:德里达论艺术》,吉林美术出版社 2007 年版。

高宣扬:《后现代论(第 2 版)》,中国人民大学出版社 2016 年版。

[英]克里斯托弗·巴特勒:《解读后现代主义》,朱刚、秦海花译,外语教学与研究出版社 2015 年版。

第十二章
分析美学批评

分析美学批评是分析美学(Analytic Aesthetics)在艺术批评层面的实践,要进行分析美学批评,就必须了解分析美学的内涵。分析美学是 20 世纪后半叶以来的当代主流美学思潮,秉持着源自于分析哲学(Analytic Philosophy)的语言分析方式,注重概念分析,强调论述的严谨、精确与清晰。分析美学主要牵涉的问题包括艺术定义、艺术本体论、美学性质和审美经验、意义与解释、艺术与知识、艺术价值以及部门艺术美学、自然美学与环境美学等。由于分析美学对于艺术批评的关注,使批评的哲学成为当代艺术哲学的核心问题之一。重要学者包括韦兹、比尔兹利、丹托、古德曼以及沃尔海姆等。

第一节 分析美学批评的哲学基础和理论概述

一、分析美学及分析美学批评的发展

分析美学是分析哲学的分支,是分析哲学关于美学领域的研究,也是分析哲学家对艺术哲学问题的思索与探讨。分析哲学作为 20 世纪最有影响力的哲学思潮之一,有两个重要的特征:一是将语言作为研究对象,二是推崇分析方法。分析哲学家如伯特兰·罗素、乔治·摩尔、鲁道夫·卡尔纳普、阿尔佛雷德·艾耶尔等,对传统哲学展开了猛烈的攻击,美学作为哲学的一部分,自然也连带遭受了波及。特别是维特根斯坦提出了"家族相似"(Family Resemblance)和"语言游戏"(Language Game)理论,成为分析美学的开拓者,对 20 世纪艺术批评的语言学转向产生深远的影响。

分析美学从 20 到 40 年代开始发展,陆续有零星的美学期刊文章发表或专著出版。1954 年,艾尔顿编纂的文集《美学与语言》收录了十篇分析美学论文。其中,英国哲学家吉尔伯特·赖尔的文章从审美上谈美学的核心问题;自

"美学之父"鲍姆加登以来，便是从情感立论而创立美学的，赖尔则以感受的七种不同用法，显示了美学的根本问题在于语言的混乱、困境、迷误。这本文集是分析美学的一大进展，也是研究早期分析美学的重要材料，但并未产生深远的影响。

1956年，美国哲学家莫里斯·韦兹在期刊《美学与艺术批评》中发表的《理论在美学中的角色》一文，攻击了从艺术上讨论美学的核心问题，对艺术定义进行了根本性的摧毁，成为讨论艺术定义之争论中反本质论的最著名的辩护。其影响深远超越了《美学与语言》中的任何一篇文章，后韦兹于1959年汇编的《美学问题》一书，同样具有开创性的作用。

分析美学的突破在1958年，美国哲学家门罗·比尔兹利出版了《美学：批评哲学的问题》一书，这是分析美学领域中第一本议题极为广泛的著作，不但针对文艺评论展开哲学思考，也深入探讨了关于文学、音乐、绘画等艺术类型的哲学问题。这部重要著作证明了分析哲学在美学领域能有杰出表现，也为后来的美学讨论奠定了基础，同时确立了比尔兹利在分析美学史上的重要地位。他始终坚守审美本质主义理论，排斥美学的心理学化、社会学化、道德化、政治化或宗教化，竭力捍卫艺术或审美的自主性以及艺术的审美价值，将审美作为艺术批评的普遍准则和基本定位。在有关艺术批评原则的争论中，他始终站在坚持审美原则的立场上。

1963年，美学学者维吉尔·奥尔德里奇在《艺术哲学》中提出分析美学重要观点，将艺术批评的三个环节描述、解释与评价上升为"关于艺术的谈论"的三种逻辑方式。

1964年，美国哲学家兼艺评家阿瑟·丹托在《哲学杂志》发表了分析美学史上的经典论文《艺术界》，扭转了传统美学的研究方向。丹托在艺术领域知识深厚，在艺评界表现活跃，他的影响力远超越比尔兹利等学院派学者，不论在艺术界或哲学界都有极高的地位。丹托对分析美学做出重大贡献，深刻地揭示了当代艺术与传统艺术的差异。他的理论是对当代艺术实践发展的回应，他从艺术史的视野考察艺术的非显性特征，研究艺术本质论，将历史主义和本质主义融合起来。

美国的乔治·迪基也是一位重要的分析美学理论家，他站在新本质主义立场上为艺术重新定义，提出艺术制度论。迪基认为艺术是一种创造出来的展现给艺术界公众的人工制品。迪基的艺术本质观超越了再现说、表现说等

传统本质观,重视艺术所处的外在条件和社会制度,体现出一种程序主义的路径。这种新本质主义艺术观将分析美学研究拓展到社会文化领域。

1968年,美国哲学家古德曼出版了分析美学的经典著作《艺术的语言:通往符号理论的道路》,与此同时,英国哲学家沃尔海姆也出版了经典著作《艺术及其对象》。古德曼是分析哲学的顶尖人物,在形而上学、逻辑学以及科学哲学等方面都有建树,他的书对于分析美学来说意义非凡,标志着美学首次受到主流分析哲学家的重视。沃尔海姆的著作则结合了心灵哲学与心理学,使他成为分析美学另一位重要人物。此后,分析美学秉承分析哲学的视角,逐步成为20世纪后半叶欧美诸国唯一占据主流位置的重要美学流派。

1973年,美学家阿诺德·伊森伯格出版《美学与批评理论》著作,其中《批评性的交流》一文深入探讨了批评的本质。

2009年,分析美学家、艺术哲学家诺埃尔·卡罗尔在《论批评》一书中,重提了批评哲学在整个分析美学或艺术哲学当中的核心地位。卡罗尔的学术写作富有大众魅力,不论是学术论文或专著都能够用平易近人的方式撰写,又不失学术的专业与严谨。

韦兹、古德曼、迪基、比尔兹利、丹托、卡罗尔等一系列分析美学家,在分析哲学方法论的影响下,以清除传统的形而上学为契机,以当代剧烈变革的艺术实践为关注对象,英美分析美学成为影响世界艺术批评的重要流派。分析美学理论不断革新,从反本质主义与新本质主义、从艺术可否定义的讨论到艺术审美价值的坚守,从"元批评"的提出到三种逻辑方式的研究,分析美学理论涵盖了艺术本体论、审美价值论、艺术批评论等众多领域,取得了丰富的研究成果。

二、分析美学批评的哲学基础

分析美学批评的哲学基础是路德维希·维特根斯坦的分析哲学。维特根斯坦是20世纪英国重要的分析哲学家,开拓出新的哲学研究路径;他又将分析哲学方法运用于美学研究,对英美分析美学产生了重要的影响。韦兹、古德曼、沃尔海姆、比尔兹利等分析美学家继承了维特根斯坦的理论与方法,将美学研究和语言分析结合起来,形成了广泛而深刻的分析美学思潮。

维特根斯坦的分析哲学特别重视语言问题,哲学的本质就是语言。哲学

的根本任务是语言分析,语言是人类思想的物质外壳,是整个文明的基础。维特根斯坦将语言分析引入哲学研究之中,开辟了与传统哲学不同的路径,促成了哲学研究的语言学转向。分析哲学着重考察概念的使用状况,澄清语言的意义;概念、术语的滥用或者意义含混不清,往往带来哲学研究的困境。哲学的目的不是不断地提出新的命题,而是通过语言分析,使命题的意义更加明确、逻辑更加清晰。解决哲学问题的方法,在于深入了解语言的用法和意义,了解语言使用的具体情境,重新对语言下清晰的定义。传统哲学通常使用抽象的、空泛的概念,这些概念缺乏精密的科学性,句法在运用中缺乏合理的逻辑性,所以分析哲学急需进行语言分析和逻辑分析,扭转传统哲学话语表述的混乱状态。维特根斯坦的分析哲学关注概念和句法的有效使用,为分析美学提供了哲学立场、思想资源和分析方法。

维特根斯坦的分析哲学具有强烈的反形而上学色彩,追求逻辑实证主义精神。维特根斯坦在《逻辑哲学论》中认为,凡是能够说清楚的事情,都能够说清楚;而凡是不能说清楚的事情,就应当保持沉默。在他看来,一切形而上学的问题都是无法说清的,都处于人类的感觉经验之外,因而对这些问题的探究也是没有意义的。分析哲学需要消除宏大的、思辨的、玄而又玄的形而上学,代之以理性的、逻辑的、能够得到实证的观念,使哲学成为一门真正意义上的科学。分析哲学借鉴了自然科学的研究方法,强调逻辑实证主义精神,能够像自然科学那样精确和严谨,获得科学的真知。分析哲学认为自然科学知识是人类知识的典范,可以推广到其他领域解决人类面临的问题;自然科学的方法,即逻辑实证主义,也能够推广至哲学和其他人文科学领域,规范人文学科的概念范畴和分析方法。

维特根斯坦将分析哲学的方法运用于美学研究之中,将美学问题转化为语言问题。他提出"语言游戏"说,解构"普遍本质""总体性"等传统形而上学概念。维特根斯坦经过观察发现,事物之间无法找到普遍的、共有的本质属性,只有一些相互类似的关系,维特根斯坦称对"普遍性的追求"类似于"语言游戏"。两个相类似的游戏会有共同的特征,但是将许多游戏放在一起,共同特征往往不复存在。维特根斯坦用"游戏"这个比喻,目的是揭示语言的特征,不存在这样的一种概念,能够概括一类事物共同的本质。语言在运用中处于一个错综复杂的、交替重叠的网络之中,试图用语言概括不同事物的共同本质就是一种"游戏"。继"语言游戏"之后,维特根斯坦提出"家族相似"概

念,研究美学和艺术问题。所有的艺术缺乏统一的本质,正如家族两个成员之间,有许多相似的特征,但是很难找出整个家族共同的特征。艺术的本质也是如此,事物之间只有"家族相似",很难找到所有事物共同的本质特征。既然"普遍的绝对的本质"等形而上学问题无法探寻,分析美学对艺术不做整体上的概括和综合,更加重视艺术之间的相似关系,关注个别艺术的独特特征以及艺术批评概念的语言分析。

在维特根斯坦的影响下,分析美学批评从分析哲学中获取了理论资源和方法依据,开辟了艺术研究新的领域。韦兹强调分析美学反对传统的本质主义和形而上学,致力于澄清批评所使用的语言;古德曼将艺术视为特殊的符号,研究艺术符号的审美症候,将美学与艺术研究发展视为科学的认知主义。比尔兹利意识到语言分析对艺术批评的重要价值,提出"元批评"理论,实现了美学和"元批评"的合一,"元批评"研究批评的语言陈述的客观性、可靠性和准确性。

三、分析美学批评的理论概述

分析美学批评的兴起,在某种程度上也是对当代先锋派艺术的理论回应。先锋派艺术需要从理论上解决"什么是艺术""什么不是艺术""艺术有无共同的审美特质"等问题。进入后历史时期,艺术实践发生了深刻变化,概念艺术、波普艺术、行为艺术、极简艺术等大量出现,使传统艺术理论、美学理论难以解释艺术的复杂性。艺术鉴赏和艺术批评诸多问题也无法用眼力就能解决,需要用分析美学方法重新加以审视。分析美学批评借鉴语言分析的方法,澄清概念的意义,界定艺术的定义,研究批评的陈述等问题,改变了传统美学和艺术批评的研究疆域。

(一)韦兹

20世纪分析美学研究"艺术的定义""艺术有无共同本质"等核心问题,在初期分析美学可分为两大阵营:本质主义与反本质主义。本质主义主张艺术具有固定不变的本质,所有艺术品都具备共通点,而这个共通点就是定义艺术的充分必要条件:任何事物只要具备它就是艺术,缺少它就不是艺术。对本质主义者而言,问题就在于这个本质究竟是什么。在西方美学史上曾有过许多

不同的说法,例如,认为艺术的本质是情感的表现、创造力的展现或是某种有意义的形式。本质主义最大的挑战就是常会遭遇反例,尤其是20世纪初期兴起的前卫艺术总是不断地颠覆传统、挑战人们对艺术的固有认知。例如杜尚在1917年的作品《泉》直接取材于日常生活中的物品,完全颠覆了传统艺术的本质观,这样的作品不是作者情感的表达,亦非创造力的展现,甚至是否具备有意义的形式都存在争议。

在分析哲学影响之下,20世纪五六十年代美国的莫里斯·韦兹发表了《理论在美学中的作用》一文,倡导反本质主义的艺术革命。韦兹认为艺术是无法定义的,艺术无法运用几个充分、必要条件来规定艺术的本质,因为艺术并不存在普遍的、永恒的本质。所以,韦兹认为艺术研究需要清除传统的形而上的虚假命题,他解构艺术的本质主义定义从这些方面进行:首先,韦兹将艺术概念分解为"一般概念"和"亚概念","一般概念"是指整体意义上的艺术的统称,"亚概念"是指宏观的艺术概念下的次级概念,例如绘画、小说、悲剧属于艺术的"亚概念"。其次,韦兹通过语言分析,判断"亚概念"都没有普遍共通的特征,例如,绘画A和绘画B有某种共同特征,但是绘画C并不具备这种特征,绘画A和绘画C只是在其他方面有相似的特征,以此类推,绘画没有共同的不变的本质。最后,韦兹推导出艺术没有统一的本质、艺术是不可界定的结论。

韦兹引入维特根斯坦"语言游戏""家族相似"理论,阐释对艺术无法定义的原因。艺术并不存在普遍的、永恒的本质,艺术之间只有某些方面的"家族相似"。既然艺术没有统一的本质,那么艺术品与非艺术品如何辨认成为分析美学的重要问题。韦兹提出了一整套艺术辨认的方案,该方案具备如下特点:"①艺术的辨别以家族相似性为原则;②家族相似性的艺术辨别方法是根据艺术实践应用艺术概念,而不是以充分必要条件的公式化定义把艺术作品统一到某个艺术概念之下。"[1]与传统的本质主义相比,韦兹的艺术辨别方案具有极大的创新性。第一,艺术辨别不再以传统的形而上的公式化定义作为界定的标准,而是引入了维特根斯坦"家族相似"理论,以"家族相似"特征作为辨别艺术品与非艺术品的标准。因为家族相似特征是多元的,所以,我们不能拘泥于某一类别艺术的特征并以之作为判定其他类别艺术的标准。艺术具有表

[1] 彭水香:《美国分析美学研究》,科学出版社2018年版,第72页。

现、再现、具象、抽象等各种类别、各种范式,不同类别的艺术应当拥有不同的评判标准,艺术辨认方案需要避免陷入以偏概全、本质主义陷阱之中。第二,韦兹以"家族相似"特征作为艺术辨别的方案,否认了艺术存在统一的充分必要条件,揭示出艺术本身是一个开放性的概念。随着社会的发展和艺术实践的不断深化,新的艺术形态不断地产生,不断地突破原先的艺术范畴和人们对艺术的认知。所以,用一个固定不变的概念,无法诠释不断发展的艺术实践,艺术本质的界定是不可能的,也是不必要的。

韦兹强调要从"艺术是什么"的问题,转向"艺术是一种什么样的概念"的问题,即从传统的形而上学研究转向语言分析研究。韦兹将分析哲学方法引入美学研究,以语言概念研究取代艺术本质的研究。分析美学重要的任务,是诊断并且清除美学中混乱的语言,这些混乱往往是由于概念的使用不当引起的。要使美学变得更加清晰,必须先解决语言问题,要重视对词语进行清理,注重概念、术语、范畴正确的使用方式和运用范围。

(二)比尔兹利

比尔兹利 1958 年出版的著作《美学:批评哲学中的问题》是哲学、美学和艺术批评的交集,既继承了分析哲学家创立的语言分析方法,又拓展了美学基本问题的疆域,亦关注了艺术批评的话语问题。比尔兹利捍卫艺术的审美价值,清扫艺术研究中的形而上学,运用语言分析方法阐发艺术定义、审美经验、审美标准、艺术批评等一系列问题。

比尔兹利将艺术、美学和批评三者综合起来,并提出了"元批评"理论,他认为美学就本质而言理应该成为一种"元批评"(Meta-criticism),或者美学是作为一种"元批评"而存在的。"元批评"关注批评话语、语言运用,是一种对艺术批评的批评。

比尔兹利的"元批评"理论充分体现分析美学的方法论和理论立场。"元批评"强调艺术研究对象并非形而上的普遍本质的问题,美学研究应当关注艺术本身,关注具体的艺术作品。如果没有艺术作品,就不会有批评的陈述。所以说分析美学拒斥形而上学而关注艺术批评,转向对艺术批评的标准、原则和话语陈述展开探讨。分析美学批评就是"元批评",引入了艺术品作为分析的材料,用新的方法和立场直接面对艺术作品,开启了美学研究范式的转换。

> 我们将美学视为一种明确的哲学探究:它是与批评的本质与基础

(the nature and basis of criticism)息息相关的——这个术语是就广义而言的——就像批评本身是关于艺术作品那样……我现在并没有将艺术和艺术家提出的所有问题都作为美学问题;我把某个人面对一件完成的作品(finished work)的情境当作枢纽,努力去理解它并决定它如何是好的作品。[2]

比尔兹利将"元批评"等同于美学(或艺术哲学)的全部,或至少应该是美学的重要分支,批评的问题就是分析美学的问题。分析美学将语言分析引入艺术批评之中,批评的任务是对艺术品的描述、阐释和评价。分析美学不是提供多种艺术的知识,而是理解艺术品为何是好的作品。在这个意义上,美学、批评和艺术是三位一体的。"元批评"通过描述、阐释和评价,以清晰的观点代替模糊的陈述,以严谨的逻辑推理代替形而上的玄思,以高度精确化的语言分析代替艺术本质问题的探讨。

这就引出了一门崭新的学科,也就是——"批评的哲学"(philosophy of criticism),"元批评"也应该是"批评哲学"的一种独特形态。[3]

比尔兹利的基本看法可以归纳为两句话:其一,美学就是"元批评";其二,批评的基本任务是"描述""解释"和"评价"艺术品。那么这两者的关系又是什么呢?简单地说,后者提供的是"第一级"的语言材料,这是那些"描述性""解释性"和"评价性"的批评所为之的工作;前者则是建基在后者基础上的元理论的活动。这便是比尔兹利对于美学作为"元批评"的基本理解。[4]

比尔兹利艺术批评理论紧密结合审美本质主义艺术观而展开,艺术批评要揭示艺术作品的审美价值,是对作品的审美批评。比尔兹利提出了对艺术作品进行审美批评的三个原级批评标准:统一性、复杂性和局域特征的强烈性。统一性是指作品诸要素形式上是完美的,结构上是严谨的。复杂性是指作品构成元素是多样性的,而不是单调的,作品由各种对立的矛盾因素组成的富有张力的复杂的统一体。强烈性是指艺术作品唤起人的强烈感受,体现人类区域性质的活力。

[2] 刘悦笛:《当代"分析美学"的艺术批评论》,《艺术百家》2017年第3期。
[3] 同上。
[4] 刘悦笛:《英美分析美学视野下的艺术批评类型》,《中国文艺评论》2015年第3期。

(1)作品的统一性,如"它结构紧凑(或松散)","它形式上是完美的(或不完美的)","它具有(或缺乏)结构和风格的一种内在逻辑",等等;

(2)作品的复杂性,如"它充满了大量的反衬(或缺乏多样性,千篇一律)",它"微妙细腻,富有想象力(或简单粗糙)",等等;

(3)作品的人类区域性质(human regional qualities)的强烈性,如"它生机勃勃(或死气沉沉)","它生动有力(或软弱无力)","它是美的(或丑的)","它是温柔的、讽刺的、悲惨的、优美的、细腻的、富有喜剧色彩的",等等。[5]

比尔兹利将艺术批评的原级标准归结为统一性、复杂性和强烈性,这些标准归根结底来源于艺术作品内部的客观性,不仅能够引起批评家的审美反应,也能够激起观众的审美反应。批评家需要从作品中寻求客观性理由,通过描述性的、阐述性的批评陈述,将作品的统一性、复杂性和强烈性呈现出来,使艺术批评脱离形而上的思辨而获得实证意义的客观性。艺术批评是对艺术品内在特征、内在关系的描述,是对艺术品与世界关系的阐释。

在这三个原级批评标准的基础上,比尔兹利又提出了次级批评标准。一件艺术作品由诸多特征构成,假如有一个特征无论什么时候出现,都能促成原级批评标准进一步提升,促成艺术作品更高阶价值的生成,那么,这个特征就是次级批评标准。比尔兹利称原级批评标准为"独立的一般性",次级标准为"依赖的一般性",它们共同通往审美本质主义批评。

比尔兹利坚守传统艺术的审美价值,比尔兹利是艺术审美经验的守望者,他的元批评理论、批评标准,都是和艺术的审美本质紧密相连的。艺术作品有认识价值、社会价值、政治价值、审美价值等各种价值,但是比尔兹利认为艺术的核心是审美价值。从杜尚的《泉》开始艺术逐渐远离审美,特别是后现代先锋艺术、波普艺术、概念艺术等,已经基本上脱离了艺术的审美价值,所以比尔兹利的批评理论是对脱离审美的当代艺术的强烈抵制。

(三)阿瑟·丹托

阿瑟·丹托是美国20世纪著名的分析美学家,他提出了"艺术界"理论,艺术的本质在于艺术界,在于某种艺术史知识、艺术理论的氛围。丹托考

[5] 邓文华:《审美经验的守望》,上海世界图书出版公司2015年版,第170—171页。

察艺术发展的历史,提出了"艺术终结论",艺术终结论是指艺术叙事已经走向终结,艺术在后历史时代失去了内驱力和统一的叙事风格,只有对以往叙事风格的借用。所以说,丹托的分析美学是一种本质主义和历史主义的相互融合。在艺术批评领域,丹托主张多元主义批评理论以适应当代艺术实践的现状。

阿瑟·丹托是分析美学新本质主义的代表性人物,他认为艺术的本质是能够界定的。艺术的本质是眼睛所不能看见的东西,是艺术理论的氛围,是艺术史的知识,也即艺术界。阿瑟·丹托的重要著作《平凡物的变形》揭示了日常物品上升为艺术品的根本原因,他从波普艺术家安迪·沃霍尔的作品《布里洛盒子》中受到启发,作为艺术品的盒子和日常生活中的盒子别无二致,人的感觉器官无法区分出二者的不同。也就是说,作为日常品的盒子要上升成为艺术品,需要经过哲学的转化,有赖于外界的理论氛围。传统哲学寻求艺术的本质,往往诉求于艺术的显性特征,如再现论、表现论、形式主义论等。丹托认为艺术的本质存在于艺术的非显性特征,非显性特征外在于艺术品本身,是无法用感官把握的。丹托以极少主义、波普艺术、概念艺术等后现代艺术作为研究对象考察艺术的本质,对后现代艺术展开新的诠释,揭示了艺术的本质不是由艺术品本身而是由艺术品之外的艺术界赋予的。丹托用语言分析方法考察艺术的充分必要条件:第一,对象是关于某物的;第二,作品意味着某种含义。某物要上升为艺术品,需要依靠眼睛无法看见的东西——一种理论氛围、一种艺术史知识,赋予某物某种意义,从而实现普通物品向艺术品的转换。

从新本质主义艺术观出发,阿瑟·丹托强调对艺术作品的深层阐释。寻常日用品转化为艺术品,关键因素是对艺术品的阐释。"在丹托看来,寻求对艺术的阐释就是寻求潜藏在文化层面中的不同象征形式的结构,而受到特定结构影响的所有人类实践都是它的象征形式,结构改变,事物也随之改变。深层的改变投射到不同风格的艺术史表层,如风格主义(mannerism)、巴洛克等。这是因为艺术作为一种象征形式处于表层之中,而不是其所表现的内在的深层结构的元素,抑或是叔本华所说的具体化。"[6]所以说,艺术批评的重要任务是对艺术品的阐释,只有深刻地阐释,艺术品内在的深层的文化意义才能得到揭示,人们对艺术的发展、历史性的本质才获得合理的理解。同样,一件寻常的日用品经过阐释,其内在的文化意义得到呈现,日用品才得以超越日

[6] 彭水香:《美国分析美学研究》,科学出版社2018年版,第136页。

常的属性成为艺术史的经典。丹托的艺术批评理论有助于理解后现代艺术,特别是类似安迪·沃霍尔的《布里洛盒子》这样的波普艺术,当人们凭借主体的审美能力无法区分艺术品与非艺术品的界限时,无法捕捉也不可能捕捉现成品的审美信息时,深层阐释有助于我们理解脱离审美价值的后现代艺术。

继"艺术界"理论之后,阿瑟·丹托又提出了"艺术终结论",在西方美学界引发了巨大的反响。阿瑟·丹托的理论呼应了黑格尔的艺术消亡论,黑格尔认为艺术是绝对理念的感性显现,艺术经历了象征型、古典型和浪漫型三个阶段:在象征型阶段,以埃及的金字塔为代表,艺术巨大的物质体量的感性形式大大超越了理念精神;在古典型阶段,以古希腊雕像为代表,艺术的感性形式与理念精神高度和谐;在浪漫型阶段,以诗歌、音乐、绘画为代表,精神大大地溢出感性形式。绝对精神自身的运动发展,最终回归宗教和哲学本身,因此黑格尔预言艺术将要消亡。在《哲学对艺术的剥夺》中,丹托与黑格尔的思想遥相呼应,认为艺术将走向艺术哲学,这是哲学对艺术的剥夺。艺术丧失了自身的规定性之后,将会以一种"艺术哲学"的形式出现。自从杜尚作品《泉》出现以来,艺术逐渐摆脱审美属性的规定,逐渐走出了自身发展历史,成为一种表达观念、哲学化的艺术。丹托在1984年发表了论文《艺术终结论》,认为艺术叙事已经走向终结,艺术终结论并非指作为叙事主体的艺术的终结,而是指艺术的叙事走向终结。丹托考察了艺术叙事的历史,发现每一时期的艺术叙事都有自身的本质。在前现代时期,艺术表现为再现的艺术,准确地模仿视觉经验,在二维空间中创造二维空间的幻觉;在现代主义时期,艺术从模仿转向内心世界,寻求自我表现和自我探求;在后历史时期,艺术进入了多元化时代,不再有统一的宏大叙事确定艺术的本质,只有对以往叙事风格的挪用。在这个意义上,丹托认为当代艺术叙事已经走向了终结。

每一个时期艺术都有自身的叙事制约着艺术风格,每一个时期都有与之相适应的艺术批评。在进入多元化的后历史时期,为实现艺术作品的准确阐释,丹托倡导一种多元主义艺术批评观。多元主义艺术批评观是人们对后现代纷繁复杂的艺术现象所做的回应,当代艺术实践的发展,艺术体制的变化,先锋艺术的涌现使人们看待艺术的目光发生了变化。多元化艺术批评体现在三个方面:首先,艺术批评从多元文化观念入手,展开有意义的文化批评。与传统的形式主义等批评观相比,多元主义批评观不再仅仅聚焦于形式要素的描述与阐释,而是从多元文化语境、跨学科的视野对艺术作品展开文化意义

的研究,因为艺术品是人类文化观念的呈现方式,是表达多元文化的一个载体。其次,"多元主义艺术批评还意味着对不同风格的艺术作品采取不同的批评方式"[7]。在后历史时期,不存在一种肩负时代使命的艺术,也没有任何艺术能够宣称比其他艺术更加重要。艺术叙事的终结意味着艺术叙事失去了统一的内驱力,只有对以往艺术风格的挪用和戏仿。因此,面对着多元共存的艺术实践,艺术批评需要从每个作品自身情况出发探究独有的特征。丹托反对格林伯格形式主义批评寻求共同的、普遍的形式法则,反对以通用的艺术理念审视不同的艺术作品。再次,多元主义艺术批评主张将作品还原到生成作品的艺术界中加以考察,不能够脱离作品产生的艺术史和艺术理论氛围孤立地评价作品。一件人工制品是不是艺术品,取决于对这件作品的理论阐释。在后历史时期,艺术走向了艺术哲学,带来了艺术叙事的终结。同时,当代的艺术作品往往和艺术史的作品有一种互文关系。批评家需要充分运用艺术史知识,建立与相关的艺术作品之间的内在联系。当代作品与艺术史经典相互阐发,形成一种独特的互文关系,艺术史知识在作品的意义阐释中起到重要的参照作用。

第二节 分析美学批评的理论特色和操作方法

分析美学批评受到维特根斯坦分析哲学的影响,注重语言分析和逻辑分析,形成了独特的批评特色,具有独特的操作方法,为美学研究和艺术批评提供了新的路径。

一、分析美学批评的理论特色

分析美学批评是一种元批评,是对艺术批评的批评,是有关批评陈述的语言分析。分析美学批评将维特根斯坦分析哲学的方法引入艺术批评领域,将有意义的和无意义的、可靠的和不可靠的、可实证的和不可实证的批评陈述加以区分,将含混不清、意义模糊、逻辑混乱的语言表述加以祛除。传统美学和

[7] 周静:《再现:阿瑟·丹托的艺术哲学思想研究》,社会科学文献出版社2019年版,第164页。

艺术理论往往具有浓厚的形而上学色彩，在这些传统理论背景下的艺术批评往往过于主观、缺乏实证、意义不够明晰。艺术批评的混乱往往是由于批评家滥用充满歧义的概念，逻辑推理不够严谨，所以分析美学批评需要澄清概念、梳理逻辑，追求批评的客观性和准确性。分析美学追求概念的明晰和逻辑的合理，用清晰的术语替代模糊的、充满歧义的、令人混淆的观念，用严谨的、科学的逻辑代替似是而非的、主观的假设和推理，反对将某一类的艺术特征推广为所有艺术普遍的本质。分析美学是一种元批评，是有关批评陈述的批评，目的是追求批评的客观性、有效性、可靠性，建立普遍的、一般的批评原则和批评秩序。

分析美学批评重视对艺术本质问题的研究，重视对艺术概念的界定和厘清。分析美学研究艺术的充分必要条件，将美学问题转化为语言分析和逻辑分析问题。在后现代艺术背景中，波普艺术、概念艺术、极简主义艺术等各种新的艺术样式的出现，大大地颠覆了人们对艺术的传统认知。所以，分析美学从语言分析出发，探究"什么是艺术""什么不是艺术""艺术有没有共同的本质"等问题。分析美学关于艺术定义的研究有两种不同的理论：反本质主义和本质主义。反本质主义的代表人物是韦兹，他继承了维特根斯坦分析哲学方法，认为艺术是无法定义的，艺术是随着实践的发展不断开放的概念。韦兹考察了形式主义、表现主义、直觉主义、唯意志主义等诸多定义，这些定义都试图确定艺术的必要条件和充分条件，但是每一种批评理论都不可能涵盖所有的艺术。随着艺术实践的发展，各种反例的出现颠覆了以往人们对艺术的认知。所以韦兹认为任何一种艺术的定义在逻辑上是不充分的，艺术只有"家族相似"而没有共同的本质。另一种理论是本质主义，代表人物有比尔兹利、丹托和迪基。比尔兹利坚守古典主义的审美传统，认为艺术的本质在于为大众提供审美价值和审美经验。面对着各种前卫艺术日益脱离审美的现实，比尔兹利呼吁审美经验的回归，捍卫艺术的审美价值，重构审美批评理论。阿瑟·丹托的艺术定义属于新本质主义，他强调艺术品需要满足两个充分必要条件：一是关于某物的，二是某物具有一定的意义。丹托从沃霍尔的波普艺术中得到启发，平凡物要转化为艺术作品，需要依靠一定的艺术理论、艺术史构成的艺术界氛围，需要艺术理论的深刻阐释。所以，艺术的本质在于艺术界，日常物品和艺术品本身无法具备相互区分的属性。新本质主义的代表人物还有迪基，迪基提出了系统的艺术制度论。艺术作品作为一种人工制品，艺术体制内

的批评家、哲学家、艺术家、策展人等共同形成的艺术界,依据一定的艺术惯例授予这种人工制品供人欣赏的资格,于是这件人工制品就能够成为艺术品。惯例论并非依据艺术品的内在因素界定艺术,而是依据艺术品身份认证的程序过程。这种理论能够解释新兴的波普艺术、概念艺术、行为艺术、偶发艺术、极简艺术等后现代艺术,为艺术定义提供了另一种思路。分析美学批评的兴起,在某种程度上也是对当代先锋派艺术的理论回应。艺术实践的深刻变化,使传统艺术理论、美学理论难以解释艺术的复杂性,艺术鉴赏和艺术批评诸多问题也无法用眼力就能解决,需要分析美学从艺术品之外的视角加以诠释。

分析美学批评存在着意图主义和反意图主义两种倾向,反意图主义逐渐成为分析美学的主流。反意图主义是文学批评中新批评的理论主张,认为文本是一个独立自足的整体,反对从作者的创作意图和个人生平等外部因素展开传记式批评。分析美学批评站在语言分析的立场,同样反对研究作者的创作意图,认为在文本批评中用作者意图诠释作品,会产生意图谬误。比尔兹利和文学新批评理论家威廉·维姆萨特合著的《意图谬误》,阐述了反意图主义批评思想,否认了作者意图与艺术作品的解释之间的联系。作者的创作意图在作品中要么成功实现,要么无法完全体现。如果作者的意图在作品中成功实现,那么通过对作品的外部研究获得文本意义就是没有必要的;如果作者的意图在作品中无法充分体现出来,那么对作品的外部因素研究所获得的结论就是不充分的。因此,分析美学批评认为作者意图研究要么是不必要的,要么是不充分的。有些作品的意义并非由作者意图决定,因为艺术家在创作过程中往往受到潜意识的支配,甚至艺术家本人也无从知晓创作意图。有些作品贯彻了艺术家的创作意图,就可以直接从文本内部本身获得意义,无须借助艺术家传记、生平等外部材料。从语言学角度说,词的意义取决于语言系统中词与词之间的关系,而非取决于作者的意图。所以,结构主义批评家罗兰·巴特的"作者之死"主张,分析美学家比尔兹利的意图谬误理论,都是在瓦解作者权威、否认作者的意图作为文本意义的来源。

从研究方法和研究内容看,分析美学批评强调逻辑实证主义,转向语言研究,改变了传统美学和艺术批评的研究路径。分析美学批评反对建构宏大的形而上理论体系,而是侧重于合理的逻辑推理和批评陈述,使艺术研究走向了科学认知主义的路径,充满了实证主义精神。形而上的观念往往无法通过概

念、判断、逻辑推理加以证实，同时又远离人们的感觉界限，因而常常被认为是不可靠的。古德曼以符号分析法从事艺术研究，艺术作为一种特殊的符号能够提供知识和意义，艺术批评不再关注艺术的普遍本质而是研究艺术的审美症候，古德曼最终将艺术研究引入科学的认知主义。比尔兹利用语言分析方法考察艺术定义、审美经验以及艺术批评中的描述、解释与评价等一系列问题，建构了完整而深刻的元批评模式，彰显出强烈的逻辑实证主义精神，将主观主义色彩浓郁的传统批评研究转化为追求客观性、清晰性、逻辑性的批评陈述研究。分析美学研究方法和研究内容的转向，也为美学与艺术批评研究开辟了新的领域。

二、分析美学批评的操作方法

分析美学有一整套严谨的批评操作方法，对艺术批评中描述、阐释和评价三个环节有严格的限定，追求艺术批评的客观性、可靠性，重建艺术批评的秩序。

描述是艺术批评的基础，是用语言文字再现所要批评的对象，是一种图文之间的转换。艺术批评可以描述作品的背景信息，提供创作的历史语境，也可以描述作品的语义信息和审美信息。语义信息是描述作品的具体内容和蕴含的意义，审美信息是描述作品的形式语言如色彩、线条所呈现出的审美特征。分析美学用语言分析方法清除形而上学的残余，非常注重描述在批评中的作用。语言描述再现了作品的内容，指认了作品的细节，使文本批评建立在扎实严谨的可指认性基础之上。描述使文字和图像有了一一对应的关系，为阐释和评价奠定了基础，避免了无中生有地任意生发意义，增强了艺术批评的客观性、准确性。

描述具有重要的功能。优秀的艺术批评尽可能地描述重要的又容易被忽略的细节，这些重要的细节往往隐藏着不为人知的意义，清晰的描述极大地拓展了观众的阅读空间，激发了他们的审美想象力，对作品有更全面、深刻的审美发现。

阐释是在描述的基础上，解释艺术作品的意义，表明它们的意义何在。纳尔逊·古德曼将分析美学和符号学批评结合起来，认为艺术是一种符号表达。"所谓符号表达，就是用'此'表达'彼'，即所谓'言在此而意在彼'"。艺术批评

的目的,除了将'此'描述出来之外,更重要的是将'彼'解释出来。"[8]阿瑟·丹托也十分重视阐释的价值,在后历史时期,特别是随着波普艺术的出现,艺术品和非艺术品的界限很难用可识别特征将它们区分开来。只有依据"艺术界"或"理论氛围",依据深刻的阐释,平凡物品才能转化为艺术品。阐述是艺术品自身和自身之外的东西发生了语义关联,用自身之外的事实或理论将图像内容和形式的意义彰显出来。

艺术文本的意义包括显性意义和隐性意义,显性意义往往是容易辨识、不言而喻的。对图像的直觉感知和分析,所获得的意义是显性意义。隐形意义是指在直觉感知的基础上,借助一定的理论和深刻的阐释所呈现出来的深层意蕴。不同的艺术理论、不同的艺术界氛围,对同一作品的阐释往往得出不同的意义,因此理论阐释带有一定的主观性。从分析美学角度说,艺术批评不能用抽象的、形而上的、空泛的概念展开宏大叙事,不能无中生有地生发意义,从而陷入过度阐释的泥淖。阐释需要建立在描述的基础上,建立在图像可指认性基础上,以形而上的抽象概念代替具体的现象描述、语言分析和逻辑推理,图像文本的意义将变得极不可靠。

评价是对作品的价值做出最终的评议,是对作品给出肯定性或否定性的判断。从某种意义上说,评价基于一定的批评标准和批评立场,如果没有批评标准和立场,评价可能将无从展开。中国古代艺术批评标准就有"神逸之争",最终逸品超越神品成为文人画最高的品次。黄休复《益州名画录》中的"四格说"将逸品和神品列为绘画的重要等级,神品是指具有较强写实能力、通过形似达到神似的作品;逸品是指超越法度、鄙薄彩绘、笔简形具、得之自然的作品。西方艺术批评标准是真实性,不同的艺术家、批评家对真实性内涵的理解是不同的。马克思主义者将真实性定义为历史真实和生活本质真实,能够揭示一定时期历史发展趋势和社会生活本质的作品就是优秀的作品。而表现主义艺术的真实是情感的真实,为了表达主体情感的真实甚至可以对外界形象扭曲变形,情感真实成为评判艺术的重要标准。自然主义艺术的真实,是将科学实验的方法运用于文本实践中所获得的真实。超现实主义认为现实并不真实,梦境比现实更加真实,而现实与梦境相互结合才能全面真实地展示人类的心灵世界。由于批评家对真实性内涵的不同理解,艺术评价标准是多元的、

[8] 彭锋:《批评中的解释》,《艺术评论》2021年第4期。

丰富复杂的。同样,每一个批评家从自身的哲学美学立场出发,从自身的审美趣味出发,对艺术作品的评价是仁者见仁、智者见智的,甚至是千差万别的。

分析美学批评不同于以往的艺术批评,致力于艺术作品评价的可靠性、客观性、有效性。艺术品是否具有统一的、客观的评价标准,这是分析美学需要解决的问题。分析美学将批评的陈述分为内在陈述和外在陈述:内在陈述是直接从艺术作品本身获得的证据,可以直接从对象中获得并示之于人;外在陈述是作品之外的诸如历史背景、人物生平、创作过程、心理状态、社会意识形态等内容陈述。比尔兹利认为,外在陈述是不可靠的,而内在陈述才是可靠的,艺术评价需要建立在内在陈述基础之上。"关于审美对象的前因后果的陈述是'外在陈述',而关于审美对象本身('如其所是')的陈述则是'内在陈述'。只有后者才是艺术批评哲学所关注的'批评陈述',外在陈述与艺术批评没有内在联系。"[9] 比尔兹利从"内在陈述"出发建立原级和次级评价标准,强调作品构成元素的统一性、复杂性和局域性特征的强烈性,作为审美评价的依据。

分析美学家比尔兹利在《美学:批评哲学中的问题》一书中,关注艺术批评的陈述问题,并认为美学是一种元批评。美学对艺术批评话语陈述的澄清促进了艺术批评的发展,艺术批评话语陈述为美学提供了研究对象,美学和艺术批评研究始终离不开艺术作品,在这个意义上,美学、艺术批评和艺术是三位一体的。在这部著作中,比尔兹利将批评的陈述分为描述性、阐释性和评价性批评陈述。比尔兹利认为描述性批评和阐释性批评是"非规范的陈述",而评价性批评是"规范的陈述"。描述性陈述是非规范的,它在客观介绍故事情节或画面内容是不会引起太大争议,但是由于审美趣味的差异,批评家在描述某个物象出现类似"优美的""和谐的"词汇时,也许并不能获得大众的普遍认同。所以批评家要寻求证据,避免词汇、术语的错误使用。阐释性陈述同样是非规范陈述,它与描述性陈述不同,它宣称艺术品有某种意义。因为不同的批评家基于不同的批评立场和理论立场,所阐释的意义有很大的差异,分析美学宣称要从文本中获得意义,而非从作者或外部环境中获得意义,避免意图谬误或者感受谬误。评价性陈述是一种规范性陈述,因为比尔兹利坚信艺术是一种自律的、客观的存在,有内在的标准支撑着艺术判断,艺术的核心价值是审

[9] 邓文华:《审美经验的守望》,上海世界图书出版公司2015年版,第75页。

美价值而非政治价值、社会价值、伦理价值或者其他价值。艺术作品本身存在统一性、复杂性和强烈性三个特征,它们是客观的、内在的,决定着艺术作品的审美价值和审美判断。

刘悦笛对比尔兹利分析美学概述为"描述""解释""评价"三分法,有相关的论述:

(1)第一种就是关于艺术品的"规范的陈述"(normative statement)与"非规范的陈述"(non-normative statement)的划分,其中,"规范的陈述才是批评性的评价(critical evaluations)"。这种艺术批评当中的"评价",就要诉诸于艺术品究竟是好或坏、是美是丑等此类的问题;另一方面,被包含在内的还有如何好或如何坏、如何美或如何丑的问题。但无论怎样,这都要对某一艺术品给出或肯定性的或否定性的"谓词"。按照这种逻辑,康德在"第三判断"当中所论述的"这是美的"的这种判断,由于其诉诸于"趣味判断"的某种范式,所以也应该是作为"批评性的评价"而存在的。当然,在比尔兹利晚期的著述里面,这又被看作是"描述性判断"(descriptive judgment),但它至少部分地是以"批评性的评价"为基础。的确,我们经常使用诸如"这挺美的"、"他真丑"这样的评价性用语,但对于同一作品,不同的观者的评价却可能完全相反,所有的好的艺术品也并不都是"美的",这种困惑在比尔兹利看来,只有回到对"批评性的评价"的语言解析才能看得更加清楚。当然,这种"孰是孰非"的评价,总是关涉到意义和逻辑之"合理性"的问题,这在《美学》最后的"价值论"部分亦得到了相应的解答。

(2)第二种区分,则是在对艺术品的两种"非规范的陈述"之间做出的,也就是在"解释"(interpret)艺术品和对艺术品进行简介的"描述"(describe)之间做出区分。如此看来,"批评性的解释"(critical interpretation)的主要目的,就是表明"一件艺术品的'意义'"(the 'meaning' of a work of art)究竟何在,这里的"意义"特指艺术品自身与外在于艺术品的东西之外的"语义关联"。比如某个画面上"画了一个人",说某段叙事化的音乐的"主题是什么",某段小说当中"讲了这样一个故事"等等,这些都属于"解释性的"批评陈述。而"批评性的描述"(critical description)所面对的对象,当然就是艺术品的诸多特征了,诸如绘画的色彩与形状,音乐的韵律与节奏,小说的情节与人物等等,"形式"(form)问题只是其中的

重要层面。比如说,某个画面上"有一条曲线",说某段乐曲当中"用了一个泛音",某段诗歌当中"用了何种韵脚"等等,这都属于"批评性的描述"。关键还是在于这些批评的术语究竟是如何被使用的?哪些值得被保留下来,又有哪些由于其误导而必须被抛弃?重要的是,在何种意义上艺术品的"形式"是可以被采纳的?在比尔兹利看来,这种"描述性的陈述"的哲学问题,就要激发出某种"形式"的观念(the concept of form)。

总之,所谓"批评的陈述"的具体类型,这样就被比尔兹利分为三种,也就是"评价的"(evaluative)、"解释的"(interpretative)和"描述的"(descriptive)。这种区分对于"分析美学"而言非常重要。因为这确立了艺术批评当中的几种基本范式,在"分析美学史"上这种划分也是非常具有价值的,至今在一定范围内仍然适用,尽管晚期的比尔兹利对此做出了适度的修正。[10]

分析美学的"描述""解释""评价"三分法,对当代艺术批评产生重要的影响,为艺术批评提供了一整套合乎逻辑的操作规范。奥尔德里奇在《艺术哲学》中,将"描述""解释""评价"批评模式上升为"关于艺术的谈论"三种逻辑方式。在艺术批评中,这三种方式经常是相互渗透、不能截然分开的。三种方式有时候以一种为主,有时候同时进行。"一般都包含两种以上的逻辑方式,有时甚至是三种方式同时起作用。例如,'好'这个词就可能同时具有评价与描述的意义。但是,即使在这类几种用法共存的例子中,不同用法之间的逻辑区分也仍然存在着。"[11]

在"描述""解释""评价"三个环节中,究竟哪一种占主导地位,分析美学家有各自不同的观点。阿瑟·丹托将阐释放在突出的位置,没有深刻的阐释,日常物品就无法转化为艺术品;安迪·沃霍尔的《布里洛盒子》与普通商品没有任何区别,它成为艺术品完全依赖于艺术批评的深刻阐释。卡罗尔认为评价是最重要的方面,因为无论怎样区分批评的内部种类抑或类型,评价都是批评当中最关键的要素,对任何作品进行批评,评价都是目的和归宿。同样,比尔兹利认为"描述""解释""评价"这三个环节层层递升,存在着极为明显的高低等级关系。奥尔德里奇认为:"描述、解释和评价在实际进行的艺术

[10] 刘悦笛:《英美分析美学视野下的艺术批评类型》,《中国文艺评论》2015年第3期。
[11] [美]维吉尔·奥尔德里奇:《艺术哲学》,程孟辉译,中国社会科学出版社1986年版,第111页。

谈论中是交织在一起的,并且很难加以区分。但是,对于艺术哲学说来,由于在使用中的艺术谈论的语言中,存在着某些实际的逻辑差别。因此,作出某些有益的区分是可能的。我们可以形象地说,描述位于最底层,以描述为基础的解释位于第二层,评价处于最上层。"[12]

在我国,许多学者认为阐释在艺术批评中起到核心的作用,将阐释视为艺术批评的核心环节。阐释是一个洞察意义的过程,将图像隐含的信息转化为能够被普遍理解的明确信息。一方面,阐释与具体图像的描述建立紧密的联系,具体图像通过阐释获得意义;另一方面,合理的阐释是评价的先决条件,在深刻阐释基础上才能完成对作品的准确评价,阐释是联系描述和评价的重要环节。

第三节 分析美学批评范例

西方分析美学批评传到中国,产生了重要的影响,分析美学批评方法盛极一时。北京大学艺术学院彭锋教授对古德曼、丹托等分析美学家做了深入的研究,用分析美学方法展开文本批评。本节选录彭锋教授对艺术家张方白的作品评论《〈鹰〉的力量》[13]作为范例,阐发分析美学批评方法的具体运用。

在中国文化中,鹰是凶猛和力量的象征。画家笔下的鹰的形象通常都是力量的张扬,他们通常都突出鹰的眼、嘴、爪和翅膀等最具有力量特征的部分。不过,在张方白的油画《鹰》系列中,我们根本看不到鹰的这些特征部分,或者说鹰的这些部分并不承载它的特征含义,但它们仍然能够给人以力量的感觉。这究竟是怎么回事呢?

事实上,我们在众多以鹰为题材的作品中感觉到的鹰的力量是非常不同的。粗略地区分,可以得到这样三种类型:第一种是展示动物的力量;第二种是展示人格的力量;第三种是展示艺术的力量。

画家写实地再现鹰的形象,突出鹰的特征部分,就能给人塑造出一只充满力量的雄鹰,但这种力量只是作为动物的鹰的力量,当然它可以进一

[12] [美]维吉尔·奥尔德里奇:《艺术哲学》,程孟辉译,中国社会科学出版社1986年版,第125页。

[13] 彭锋:《跨界交响:美学在艺术中历险》,北京师范大学出版社2015年版。

步表现人格的力量和艺术的力量,但不是必然能够表现人格的力量和艺术的力量,更具讽刺意味的是,一种执着于表现鹰的动物力量的绘画,很难成功地表现人格的力量和艺术的力量。

于是,我们会看到另一种以鹰为题材的绘画。这类绘画通过舍弃鹰的大部分形象,突出鹰的某个局部特征(通常是眼),而实现象征某种人格的目的。当然,展示鹰的动物力量的绘画也具有象征人格的作用,但我们只要将它与这类绘画进行简单的比较就可以知道象征并不是它的突出特征。与展示鹰的动物力量的绘画全面再现鹰的形象不同,这类绘画为了强化象征效果,对鹰往往不做写实的再现,它们常常有意弱化鹰的形象整体,弱化鹰的动物力量,因为只有如此,鹰的某个局部特征所象征的人格力量才会凸显出来,才会成为抓住我们意识的主导部分。如果要仔细分析,我们还会发现展示动物力量的绘画与展示人格力量的绘画起象征作用的方式也不尽相同。展示动物力量的绘画让我们直接看见动物而间接想起人格,展示人格力量的绘画仿佛让我们直接看见人格而间接想起动物。我们甚至可以总结出这样一个略带一般性的规律:动物力量感越强的作品,人格力量感就越弱;人格力量感越强的作品,动物力量感就越弱。古代中国画家早就认识到了这一点。为了突出人格力量,他们通常大胆地牺牲或取舍或改变物体的形象。

根据同样的道理,我们可以说执着于展示动物力量和人格力量的绘画,往往很难展示艺术的力量。人们也许会觉得奇怪,难道有一种像动物和人格一样的艺术吗?或者说,难道艺术在这里可以与动物和人格并列吗?或者说,难道除了成功地再现了动物力量或成功地表现了人格力量之外,还有另外一种可以称作艺术的东西吗?要回应这些质疑,我们首先需要对艺术这个概念做点简单的澄清工作。我们至少有两种艺术概念,一种是评价性的艺术概念,一种是描述性的艺术概念。一个人不管以何种方式成功地再现了鹰的动物力量,都可以说他作品是艺术,这里的艺术是一个评价性的概念。如果一个人不经意间用傻瓜相机捕捉到一种最能体现鹰的动物力量的鹰形象,我们可以说他的作品是艺术,但他的作品本来并不是艺术,这里前一个艺术概念是评价性的,后一个艺术概念是描述性的;一个画家画出一只鹰的形象,不管出于何种原因,这只鹰的形象既不能很好地体现鹰的动物力量也不能很好地象征某种人格力量,我们

可以说他的作品不是艺术,但他的作品本来是艺术,同样,这里前一个艺术概念是评价性的,后一个艺术概念是描述性的。我们这里所说的艺术力量中的艺术概念是一个描述性的概念。

执着于展示动物力量和人格力量的绘画为什么难以展示艺术力量呢?以显示动物力量和人格力量为目的的作品,当然也可以显示艺术力量,但显示艺术力量并不是它的主要任务,我们有多种显示动物力量和人格力量的方式,艺术只是其中的一种方式;更重要的是,就像作品所显示的动物力量会遮蔽作品所显示的人格力量那样,作品所显示的动物力量和人格力量也会遮蔽作品所显示的艺术力量,因此,为了显示艺术力量,就要有意识地降低作品所显示的动物力量和人格力量。于是,我们有了一种以鹰为题材的专门展示艺术力量的绘画,这就是张方白的《鹰》系列。

与以往所有以鹰为题材的绘画不同,张方白的《鹰》既不显示鹰的动物力量也不象征某种人格力量,因为他所画的并不是充满活力的鹰,而是鹰的标本。在鹰的标本的模糊形象中,鹰的所有力量都被消解了,它既不足以显示鹰的动物力量,也不足以象征某种人格力量,但正因为如此,它强制性地中止了我们关于鹰的各种想象而呈现绘画语言本身。我们看到了有力的线条、结实的形体、厚重的色彩和粗涩的质地,整个画面给人一种雄浑苍茫之感。我们从《鹰》系列作品中所感觉到的力量,既不是直接来源于鹰的动物力量,也不是间接来源于鹰所象征的人格力量,而是来源于绘画语言本身,正是在这种意义上,我说它们展示的是绘画艺术的力量。

这里的艺术力量中的艺术概念是一个描述性的概念,但力量概念不仅是描述性的而且是评价性的。说一个艺术家的艺术语言有力量,这不仅是一个事实描述而且是一个价值判断,因为说一个艺术家的语言有力量无疑是对这个艺术家的一个莫大的褒扬。但是,可以因为莫扎特的音乐不如贝多芬的有力就判断贝多芬一定比莫扎特高明吗?可以因为南帖不如北碑苍劲就判断南帖不如北碑吗?可以因为婉约不如豪放有力就厚豪放而薄婉约吗?显然不能。但如果不能做这样的判断,那么艺术力量究竟是种怎样的东西?艺术力量更多地体现在艺术语言的穿透力上,更具体地说,体现在精神对物质的穿透力上。我说《鹰》系列作品体现了艺

术力量,不仅因为这些作品体现了贝多芬式的雄强、北碑式的粗犷、边塞诗人的豪放,而是因为它们体现了一种精神性的穿透力,一种超出动物力量和人格力量的纯精神性的力量。如果说我们不能从《鹰》系列作品中读出某种具有确定内容的精神特性的话,那只是因为纯精神性的力量永远是一种非同一性的、否定性的力量。

艺术家张方白的艺术创作以"鹰"的符号为标志,多数评论家也以"鹰"的精神象征、隐喻为立论进行分析:因为鹰的霸气与雄姿象征了某种孤傲,所以鹰常常会被艺术家用来表现自己的骨气,折射出独立的人格。多数评论文章便以此阐释艺术家的精神及其创作状态,同时结合艺术家的生平,考察艺术作品的审美意蕴。张方白将中国传统艺术的写意精神与西方表现主义绘画融合起来,探索出独特的艺术形式语言,形成一种寓意深刻而又强劲有力的绘画风格,也由此铸就了自己的艺术面貌等。然而彭锋教授的《〈鹰〉的力量》一文在分析美学的视域中,采取了全然不同的批评方式。

《〈鹰〉的力量》一文体现了分析美学的理论价值、思维方法及哲学精神。文中以"鹰"为切入点,将艺术家作品中的"鹰"所代表的符号意义分为三种:作为动物力量的鹰,代表本身的意义;作为人格隐喻的鹰,产生了引申意义;作为绘画语言的鹰,揭示了艺术力量的意义。从"描述""解释""评价"的批评三方面来看,文中在"描述"层面极少着墨,严格来说,只有下面两句:"他所画的并不是充满活力的鹰,而是鹰的标本。""我们看到了有力的线条、结实的形体、厚重的色彩和粗涩的质地,整个画面给人一种雄浑苍茫之感。"在"解释"层面,文章大篇幅分析了"鹰"的三种意义,最后阐释了"鹰"的符号象征意义。"鹰"象征了艺术的力量,文章从此处切入"评价"层面。作者以"艺术力量更多地体现在艺术语言的穿透力上,更具体地说,体现在精神对物质的穿透力上"这一段落的论述,传递了知识、论证了艺术力量的所在,同时以此隐晦地称许了艺术家,论证了作品的高度艺术价值,即"它们体现了一种精神性的穿透力"。阅读完全文后,读者不仅学习了"鹰"的符号艺术知识、接受了精神作为艺术作品力量核心的观点、了解了艺术家作品的优点,而且还感受到跟着分析美学家进行一次简短的哲学式思考的乐趣。从《〈鹰〉的力量》一文中,读者能够领略到分析美学批评对于定义、本体、美学性质、审美体验等问题的深入探索,也能够发现意义与解释、艺术与知识、艺术价值和反意图主义等一系列问题的相关论述。

思考与练习

1. 简述分析美学中关于艺术的定义有哪些主要流派和观点。
2. 简述分析美学家比尔兹利的艺术批评理论。
3. 用分析美学批评理论阐释你所熟悉的艺术家的艺术作品。

参考文献

Noël Carroll, *On Criticism,* New York and London: Routledge, 2009.

Arnold Isenberg, *Aesthetics and the Theory of Criticism,* Chicago and London: The University of Chicago Press, 1973.

Monroe Beardsley, *Aesthetics: Problems in the Philosophy of Criticm,* Indianapolis: Hackett Publishing Company Inc., 1981.

A. J. Ayer, *Language, Truth, and Logic,* New York: Dover, 1946.

[美]纳尔逊·古德曼:《艺术的语言:通往符号理论的道路》,彭锋译,北京大学出版社2013年版。

[英]H. A. 梅内尔:《审美价值的本性》,刘敏译,商务印书馆2001年版。

[英]理查德·沃尔海姆:《艺术及其对象》,刘悦笛译,北京大学出版社2012年版。

彭水香:《美国分析美学研究》,科学出版社2018年版。

刘悦笛:《分析美学史》,北京大学出版社2009年版。

邓文华:《审美经验的守望》,上海世界图书出版公司2015年版。

朱立元:《西方美学史(第2版)》,高等教育出版社2018年版。

[美]阿瑟·丹托:《艺术的终结》,欧阳英译,江苏人民出版社2001年版。

第十三章
艺术批评写作

第一节 艺术批评的文体类型

艺术批评在长期的发展过程中,没有统一的文体类型。由于适用的场合、针对的目标人群以及各自的用途不同,艺术批评的体式包括论文体、随笔体、展览体、序跋体、对话体、新闻体、书信体等多种样式。其中,学术论文是最严谨深刻的批评文体,艺术随笔是一种形式自由活泼、语言散文化的批评文体,展览前言是直接将个展或联展的内容主题和审美信息传达给公众,引导公众艺术欣赏的批评文体。

一、学术论文

艺术批评学术论文以当代的艺术家、艺术作品等艺术现象为研究对象,是在审美直觉的基础上,运用各种批评理论和方法展开研究,形成深刻的观点,经过严谨的论证,表述成为理论形态的批评文体。艺术批评学术论文常见于专门的学术期刊或者学位论文之中,在众多批评文体中占有重要的位置。

论文式艺术批评作为学术论文的一种,在写作格式上应当符合论文的学术规范,在语言形式上规范地使用学术术语,以议论的形式表述学术观点,追求学术语言的理论深度。论文在结构上应当以论点为枢纽,每一个论点又有众多的分论点,每一个分论点又有相应的论证材料,各部分内容层次清晰、逻辑顺畅,从而形成严谨的、统一的整体。

论文式艺术批评是一种严谨的、具有逻辑力量和理论深度的文体。学术论文不能凭借直觉和灵感一蹴而就,需要在直觉体验的基础上,经过资料的收集和整理、论点的提炼、结构提纲的拟定、充足材料的论证等众多环节最终得以完成。论文写作是一个苦思冥想、循序渐进的过程,在写作过程中,为了增

加理论深度，批评家经常需要运用各种批评理论，对研究对象深入阐释从而获得深刻的洞见。没有深刻的理论阐释，艺术批评很容易停留在个人感性层面，成为随笔式、感想式、缺乏理性色彩的文章。

为了增加批评的理论深度，艺术批评写作需要运用古今中外多种批评方法。中国传统的意境论批评、节奏论批评、自然论批评，西方的社会历史批评、形式主义批评、图像学批评、心理学批评、结构主义批评、解构主义批评、女性主义批评、后殖民主义批评、分析美学批评等，这些批评理论都为学术论文写作提供了某种深度模式，都能够为批评者深入研究提供独特视角和理论框架。每一种批评模式都有独特的优点，也存在一定的局限性。批评家在运用某种批评理论时，需要全面而深入地理解其理论内涵、掌握理论的阐释方法，将这种理论的批评效益最大化，形成完整深刻的学术论文。换言之，批评家需要用这种理论对艺术现象进行整体的观照与全面的阐释，生发出一系列问题和观点，而非浅尝辄止的零星观点。

学术论文艺术批评是理性思维和形象思维相互协调的产物。一方面，艺术批评的对象是直观的、形象的、充满情感的艺术作品，写作者在对感性形式的审美鉴赏中、对艺术作品的直观描述中，需要运用形象思维，依靠直觉体验，展开丰富的联想，体悟作品形象中蕴含的情感。另一方面，写作者从艺术现象中提炼出深刻的观点、构思整体的逻辑框架、完成理论的阐释等，需要运用理性思维。艺术批评不是纯粹抽象的哲学思辨，也并非纯粹的感性鉴赏，需要将二者完美地结合起来。

二、艺术随笔

艺术随笔，是以艺术现象为写作对象、语言形式自由活泼、散文化的批评文体。艺术随笔随意自适、富有情趣，重在传达作者对艺术的独特感受与见解。艺术随笔不追求论文式的严谨深刻的语言表达，并不意味着文章肤浅没有深度，艺术随笔是将深刻的艺术感悟、真知灼见用深入浅出的散文化形式表达出来。正是因为散文化的语言形式，艺术随笔具备极强的可读性，拥有较广泛的阅读人群。

艺术随笔以艺术家或艺术作品等艺术现象为写作内容，表达个人对艺术的独特体验和真知灼见。艺术随笔往往包含着作者深刻的艺术观点、对艺

作品独特的洞察以及对艺术家的准确评价。批评家需要具备专业眼光,熟悉艺术史的风格范畴,准确把握艺术作品的审美特征,了解艺术形式的源流。同时,批评家能够知人论世,将作者的艺术履历、艺术理念和审美理想呈现出来。艺术随笔范例选取了刘骁纯的《现代的古典与古典的现代:我看陈欣油画》,这篇文章语言自由活泼,采用第一人称叙事,夹叙夹议,既简述了画家的个人生平经历和艺术探索过程,又准确地为作品的抽象写意审美风格定位,同时结合古今中外的艺术史知识,揭示作品艺术语言的来源,显示了批评家专业的素养和宽阔的视野。

艺术随笔以自由活泼的形式表达思想和情感。随笔是一种文学体裁,属于散文的一种。随笔最重要的特征是随意自适,追求语言形式的无拘无束。随笔既然是散文的一种,因此随笔也具有文学的审美特征,可以用叙事性的、诗化的、形象的语言传达内心的体验和对艺术的领悟。其他散文侧重于塑造艺术形象、营造某种意境与氛围;随笔既不侧重于虚构与想象,也不侧重于塑造艺术形象,而是侧重于表达内心感受和体悟到的哲理,常常通过夹叙夹议的方式表达真知灼见。

艺术随笔和艺术批评学术论文在说理、语言表述和结构方式等方面也有较大的区别。同样是说理,艺术随笔往往点到为止,不追求严谨缜密的论证,说理中时常蕴藏着形象和情感;而学术论文以观点深刻、论证严谨、逻辑性强见长,需要运用专业的批评理论和批评方法阐释论点。在语言表述上,艺术随笔作为散文的一种,大量使用叙事性的文学语言,语言自由随意、不拘一格;而学术论文以议论为主要的表达方式,也有少量的记叙和描述,记叙和描述的目的是分析和议论。在结构方式上,艺术随笔受到散文"形散而神不散"结构特征的影响,围绕作者的感悟或观点,展开自由联想,或者以叙事为线索,或者以介绍作品为线索,或者以空间位置转移为线索,将各部分内容组织起来;学术论文则以观点为线索,中心论点下面有分论点,分论点下面有更小的分论点,论点之间相互并列或者层层递进,形成严谨的逻辑框架。

例如,从文体上说,陈丹青的《我的七张画》是典型的艺术随笔。整篇文章夹叙夹议,叙述个人创作七幅《西藏组画》的创作过程,描绘藏族群众真实的生活细节;同时以议论方式表达个人对生活的领悟以及艺术上的真知灼见。文章以介绍七幅作品为线索,又以自己的艺术观将它们统一起来。陈丹青受到米勒、柯罗、库尔贝等法国现实主义画家的影响,直接呈现藏民日常生活感人

的细节、生活片段,获得令人震撼的真实性效果。整篇文章形散而神不散,围绕着艺术家对真实性的追求,将各个作品有机统一起来。陈丹青采用第一人称叙事,语言自由活泼又蕴含着情感,有对真实生活细节的描摹,有对人生的真实感受,有对艺术真实性的深刻领悟。

《母与子》就是无意中由几张速写触发灵感画成的,虽然起先没想画,但却是动手最早的一张。这些把孩子揣在衣襟里的牧女,当她们散坐在地上哺乳时显得特别美。其中一个牧女看上去十分朴实,她的长相很单纯,孩子的脑袋用力拱进她衣襟吮奶时,她呆呆的出神的面容给我印象很深。我想起许多一辈子辛辛苦苦的劳动妇女,人们喜欢把她们画得精力饱满、笑逐颜开,其实她们经常是疲倦的、默不作声的。感人之处也就在此。

…… ……

绘画的使命本来就是描绘形象,诉说眼睛和心灵对自然的感应,所谓构思的概括、提炼,本不该说得那么复杂,这在艺术家只是一种选择而已。在无数的生活画面里,米勒既选择了晚钟,也选择了喂食,因为二者同样唤起了他的情感。如果指责《喂食》不如《晚钟》那样概括、准确地揭示出了生活的本质,而米勒也听从了这一套话,我们就看不到像孩子学步、撒尿等一系列无比亲切的作品了。艺术兜了一个大圈子,原来就可以去"画我眼睛看到的东西",我这才悟到库尔贝在100年前的宣言对绘画的影响是何等重要。[1]

三、展览前言

随着社会的发展,国家愈来愈重视文化艺术的普及与传播,各种博物馆、美术馆纷纷建立,成为文化艺术交流的重要公共平台。同时,各种层级的美术展览纷纷举办,极大地促进了文化艺术的传播。由于艺术作品需要借助语言文字表达展览主题,向公众传递审美信息,引导公众艺术欣赏,所以展览前言起到不可替代的作用。

展览前言是艺术展览活动中的重要文本载体,也是艺术批评的常用形式。展览前言是联系艺术家和广大观众之间的桥梁和纽带,特别是大众难以理解

[1] 转引自顾平《艺术专业论文写作教学》,安徽美术出版社2010年版,第187—189页。

的现代和后现代艺术,展览前言起到化晦涩为简易、引导公众理解艺术作品的作用。展览前言通过文字形式介绍展览的缘起和背景,介绍艺术家的艺术经历和创作理念,阐释作品在媒介、材料、题材、内容、表现技法、形式语言等方面的独特特征。此外,展览前言还可以进一步阐明策展意图、概述展览的主题和意义。展览前言受到展示空间的限制,要求文字言简意赅,文字对展览作品内容与形式特征的概括起到画龙点睛的作用。展览前言有助于欣赏者深入发掘作品的独特内涵,实现艺术家和大众之间的有效沟通。

展览前言又是一种独具特色的艺术批评,需要体现艺术批评写作的一般要求。写作者应当具备专业的艺术素养和批评素养,能够准确把握展览主题和艺术作品的独特风格。特别是作品中新出现的艺术观念、新的语言形式、新的题材内容、新的媒介材料以及新的科技手段,写作者需要有敏锐的艺术直觉能力,捕捉到相关的审美资讯并充分地传达出来。例如,当代著名艺术家吴为山为中国美术馆藏宝阁撰写的展览前言,准确地把握了展览作品在内容与形式方面以小见大的特征。

藏宝阁是中国美术馆小型的内部资料室,经过改造,重新设计成长期展示馆藏小型经典作品的陈列厅,展出的作品都是最具代表性的大师名作。

此次展览在题材选择上区别于以往的重大社会题材、历史题材,重在从审美角度萃集馆藏小幅经典,由小切入,让观众了解大师们何以将平凡的生活化为艺术的形式,在笔触、色彩、线条、墨韵中体验精神的感性显现,从而在图像中领悟艺术的真谛。从任伯年、齐白石、黄宾虹的一叶一花、一石一水中感受传统绘画的神逸,从吴作人、吴冠中的静物风景中体会中国油画语言的本土气质,从刘开渠、熊秉明的小型雕塑中去把握造型的凝定与律动,从于右任、林散之、高二适等大师书法气象中感悟一个苍浑而悠远的文化世界。

相信这不大的藏宝阁以及不大的作品一定会放射出巨大的文化能量。[2]

在展览前言的写作中,对艺术家的介绍和评价也是重要的组成部分。了解艺术家的生平、艺术履历、师承关系、所属艺术流派等,有助于准确把握艺术家的创作特色;展览前言需要关注艺术家的创作理念,而创作理念又是理解展览作品

[2] 引自中国美术馆藏宝阁展览前言。

的重要因素,观众在审美鉴赏中,可以考察艺术理念在作品中的感性显现。

展览包括个展和联展,批评家针对不同的对象,可以采用不同的策略。对于个展,批评家需要突出个展作品题材选择、主题探索、艺术形式、表现技法等方面的独特价值,介绍艺术家的艺术履历以及独特的艺术理念。对于联展,批评家需要高度概括联展主题,以联展主题贯穿众多艺术家的典型作品,概述这些作品的共同特征以及独特的艺术追求。

总而言之,艺术批评有众多的文体样式,批评家需要根据批评对象、批评目的、写作意图、受众情况等调整批评策略,灵活地运用多种形式,自由地选择写作内容,准确地诠释艺术家的艺术理念和艺术作品的独特价值。

附

陈欣《记忆》

现代的古典与古典的现代
——我看陈欣油画

刘骁纯

五年前初访陈欣画室的景象我至今难忘。那是一个昏暗的白天还要开灯

的狭小拥挤的堆满油画作品的散发着浓浓颜料气味的空间,房角有两块比大型城砖还要大两三倍的灰色东西,走近细看,密密实实一层一层的,用手抬一抬,纹丝不动。陈欣不经意地说:"那是旧调色板,没有几个大小伙子抬不动它。"原来那是他作画过程中从调色板上刮下来的废颜料日复一日堆抹而成的大家伙。

他简直是个画痴。瘦高个儿,不修边幅,没有艺术家式的光头或长发,像个乡村教师。他1977年开始画油画,1984年从部队复员后成为自由艺术家,偶尔卖出张画便将所得再投到画上,维持不下去就兼职教教书,略有好转又辞去教职专心画画。他换了几次画室,空间渐大,但至今看画作画空间仍显局促。他不善人际交往,也不愿意为宣传和推销自己的画去到处拉关系。二三十年了,一直如此。

初访陈欣画室更令我难忘的是他的作品。那之前,我听到一位理论家言之凿凿地说:抽象艺术已经没有什么可能性了。仿佛抽象绘画已经走到了尽头。而陈欣的作品却分明给出一种新的可能性。

陈欣对抽象艺术的探索源于早期对具象绘画中形式因素的体会,这种体会逐渐提炼为对形、笔、色本身的迷恋,以及对绘画自身语言的追求与研究。于是点线面体、堆刮挑抹、布阵运色等等逐渐抽离出来并走向了前台,具象因素则逐渐退后直至完全隐去。我认识他时,他早已是抽象画家了。

使我难忘的不是他的所有作品,而是其中一批意境重晦幽邃的作品。这类画,形笔色跃劲于十分深暗的茶色背景之前,从而构成一种奇妙的古今交汇。这些,对于我来说是前所未见的。因此,本文就我的偏爱着重谈此类作品。

抽象艺术是现代艺术。中国的书法和园林石有很高的抽象意识但不是抽象艺术,原始的和民间的抽象刻画或是装饰图案的前身或是象形文字的前身或是巫术图符的前身也不是抽象艺术,抽象艺术是从上世纪初康定斯基开始的,它是古典写实艺术的形式因素一步步从造型手段上升为造型主体,经过数百年的蜕变,最终演变出来的现代形态。这种蜕变到印象主义渐成自觉,同时"反传统"的意识也越来越强。陈欣这类作品相反,他要在现代形态的艺术中祭拜传统,寻找古典油画的意境,沉迷于古趣古意之中。问题是,这不是"打通古今"的笼统方案和空洞设想,而是拿出了一批基本成形的作品,作品不仅说明了这种陈欣式的古今交汇的可能性,而且预示了极古极今无古无今更深更

广更有作为的更大可能。他从1995年开始驶入这个自我定向的航道,十五年过去了,他走得不快,但很扎实。

一切都肇端于深暗的茶色背景。这种背景在抽象艺术中不十分常见,而在欧洲古典油画中却极为普遍。在古典油画中普遍的原因,一是由于室内天窗光线照亮主体的作画环境,以致形成主体明亮而背景深暗的基本色调;二是由于色彩观念尚未解放,以致形成一种常被戏称为"酱油色"的色调。这种深暗背景在抽象艺术中不十分常见的原因,一是自印象派以后极力主张走出画室转向了外光作业,二是与此同步,光色观念得到了彻底解放,光与色的表现力越来越强。陈欣在背景部分取用古典意境而在主体部分发挥现代色彩的魅力,在古典的"酱油色调"中融入了现代色彩的华彩乐章。这样尝试之后,陈欣发现,这种奇妙组合并不难统一,因为茶色在新的色彩组合中也是一种色彩,而且只要加入协调因素就会成为一种很合理的背景色。从《荒原系列101》和《记忆系列101》两件作品的比较中可以看出,陈欣协调对立因素的主要方式在色调。前景偏冷时背景便趋向冷茶色,前景偏暖时背景便趋向暖茶色,如此等等。

抽象绘画没有人或物的具体形象,何谈"主体"又何谈"背景"呢? 是的,抽象艺术的确有图(主体)底(背景)不分的情况,这在冷抽象(几何抽象)绘画中较为多见,在有些光效应艺术中,作者甚至还有意设计出图和底不停互换的视幻觉,这与有些几何图案图底不分、互为图底的情况类似。但在热抽象(抒情抽象)绘画中,大都有可以辨别的图底关系。

陈欣的画,我称其为抽象写意主义油画,属热抽象,它与西方的抽象表现主义绘画同质,其本质都是在发掘点线面体、堆刮挑抹、布阵运色等等的无穷魅力,并借此抒发艺术家的情思,表现艺术家的性灵,展开艺术家的生命,寄托艺术家的胸襟。这里最核心的是走笔运刀,一切精神的和物质的元素以及元素与元素之间的结构都随走笔运刀的展开而展开。而走笔运刀,必在一种背景下展开,虽然在莱若伊那里,有时因为叠层过多满幅笔触而难分图底,但图底关系依然可辨,只是先前的笔痕刀迹转化成了后来的走笔运刀的"底"。可以简单说,在陈欣画中,笔痕和刀迹是主体,布面和底色是背景。在布面和底色之上走笔运刀正如在舞台和大幕之间广袖长舞。康定斯基、德·库宁、波洛克,甚至莱若伊都是如此。

我之所以将陈欣的画称为抽象写意主义,是因为它与西方的抽象表现主

义存在着一定的文化差异。两者都强调笔受手,手受腕,腕受心,但心受谁呢?西方相对更强调个人心性受制于社会与人生,中国相对更强调个人心性受制于天道与自然。在陈欣那里,天人感应最突出的表现在于他对空间意境的迷恋。也就是说,在他的画中,不是二维的形笔色跃动于二维的背景之前,而是三维的形笔色跃动于三维的场域之中。深色背景不是铁板一块,就他比较成功的作品而言,冥冥中游荡着空、虚、远、深的气韵,朦胧中浮现出神秘幽邃的意境。这立刻让人想到了伦勃朗,陈欣也的确崇拜伦勃朗并一直在以伦勃朗为师。

有一点至今尚未道明:中国艺术为什么在移情、表现、情景交融、感情与对象默然相契、主观与客观和谐统一等各种与意境相关的说法之外另设意境概念?中国绘画为什么会一代接一代地出现了王维、董源、范宽、郭熙、黄公望、倪云林、董其昌、弘仁、朱耷等等一批薪火相传的意境大师?我以为,根本原因在于意境的基本要素——空间,在于空间的远、玄、冥、幽、秘、虚、空、神秘、无限等等乃是"拟太虚之体"的手段,"澄怀观道"的载体。意境者,以境致道也。意境因载道而神圣,神圣使意境长盛不衰。

但是,中国古代着重发展的是淡泊飘渺的意境,陈欣想寻找的却是重晦幽邃的意境,终于,伦勃朗照亮了他。深暗背景的古典油画在西方多如牛毛,但味同嚼蜡者居多,伦勃朗油画中的意境,在西方可以说是鹤立鸡群。从这个意义上说,不是西方古典油画俘获了陈欣,而是陈欣找到了伦勃朗。

对于陈欣来说,古典意境和现代色彩的对立统一也就是追怀大道与关注当下的对立统一。以《记忆系列-103》为例,背景面积不大,但仍有幽远玄冥之境,它暗示了一个很大的空间,这个空间可以视为艺术家神游太虚的某种体悟。主体部分充实有力,具有一种强烈的前冲感和向画外膨胀的力度。群状的团块有如从右上角奔腾而下石阵,这种动势又与前方形成阻力的团块相互冲撞。棕与明黄对比的色彩,粗粝中伴着柔和的画面肌理,错杂的刀痕笔迹组合成的粗壮的点线面……它们和团块造型既有胶着又有游离,胶着时辅助造型,游离时则自成激越昂扬的节奏或浑厚悲怆的和声。点线面体、堆刮挑抹、布阵运色等等,在前景构成了雄壮有力的命运交响,它正是艺术家当下生命激情和现实关怀的直接表达。

在有些画中,陈欣常于重晦幽邃处画出一道水平的亮色以使空间推得更远。一方面,它或者暗示了深暗空间的缝隙之外的更大空间;另一方面,它或

者暗示了远处的地平线。一旦有了地平线的联想,抽象的色块、结构、笔触、肌理……便会引出更多具象联想:夜幕中的篝火,女神与丐帮的汇合,山崩与海啸的交错,古木与死海的隐现……

当现代平面性反叛了古典立体性之后,陈欣在抽象艺术中重新挖掘出了幽邃意境的三度空间;当现代抽象反叛了古典具象之后,陈欣在抽象艺术中重新引发出具象联想。这恰如黄宾虹所言的"由旧翻新",石涛所言的"借古开今"。

五年前我曾对陈欣谈过我的陋见:"最早将抽象绘画比喻为音乐的是康定斯基,时间过去快一个世纪了,但抽象绘画中至今没有出现贝多芬和巴赫——不是不可能出现,而是还没有出现。"从陈欣艺术的发展过程中,我看到了希望。

或许,抽象绘画正在迎接自己的贝多芬和巴赫,正在迎接他最辉煌的时代,这个时代的最大特征将是——无古无今。

<div style="text-align:right">2010 年 11 月 10 日　北京</div>

第二节　艺术批评学术论文的写作方法

关于艺术批评学术论文的写作,研究者需要经历批评对象和批评方法的选择、材料的收集与整理、论点的确立和提纲的拟定、论点的阐释与论证方法的运用等一系列环节,撰写论文是一个长时间的、艰辛的、循序渐进的过程。论文写作能力是批评家的基本功,也是艺术学专业的学习者完成学业必须具备的基本技能。

一、批评对象和批评方法的选择

艺术批评写作需要具备众多的素养。首先,研究者需要具备极强的审美直觉能力,能够迅速捕捉到重要的审美信息。这种审美直觉能力是在长期的艺术实践与欣赏中逐渐形成的,是艺术批评的前提和基础。如果缺乏敏锐的审美直觉能力,研究者无法从众多平庸的作品中发现有价值的精品,也无法对

其中的作品做出公允的评价。其次,研究者需要具备艺术史素养,对艺术史中各种风格流派的作品十分熟悉,了解中外各种重要的审美范畴。研究者在欣赏当代作品时,就有了艺术史参照标准,对当代艺术作品风格、源流和艺术价值就有了相对准确的判断。再次,研究者需要具备美学、艺术理论、批评理论的深厚积淀,能够在审美直觉的基础上展开美学的沉思和理性的思考,洞察艺术的真谛。因此,审美直觉能力、艺术史素养以及批评理论积累,是展开深刻而有价值的艺术批评写作的必备条件。

艺术批评写作对象可能是单一的作品,也可能是某个艺术家的一系列作品,也可能是艺术家群体的作品。优秀的批评家能够敏锐地察觉这些艺术品的价值和意义,能够发现新的艺术技巧、新的形式语言,能够深刻地阐释艺术作品的审美意蕴。批评家是联系艺术家和广大观众的中介和纽带,将艺术作品的审美信息通过语言文字传达出来,化晦涩为清晰,使之获得普遍的审美理解。为实现这一目的,艺术批评需要注重写作对象的选择,艺术研究对象纷繁复杂,涉及艺术家的生平经历、艺术创作的文化语境、艺术形象的审美意蕴、艺术作品的形式语言等一系列问题。所以批评家通过审美直觉敏锐地洞察有价值的艺术信息,选择写作对象和批评角度,确定批评写作的内容。一般说来,艺术批评写作对象,可以是作品中最突出的艺术特征,也可以是深刻的艺术主题,也可以是创新性的形式语言,也可以是创作方法、艺术理念等。总而言之,艺术批评写作要精心选择批评的对象和角度,将最有价值的信息传达出来,揭示艺术作品与众不同的风格特征,避免面面俱到的介绍和一般性评述。例如,针对艺术家群体的联展,批评家可以根据展览主题选择艺术家具有代表性的作品加以阐发,揭示共同的精神意蕴;也可以阐释众多作品中新的形式语言或共通的审美特征。针对某一位艺术家的个展,批评家结合典型作品把握总体的风格特征;或者将这些作品放置于特定的文化语境之中,揭示艺术创作与时代生活之间的内在联系;或者将它们与艺术家不同时期的作品相互比较,阐发艺术家艺术风格的嬗变;或者对作品的艺术形式深入分析,挖掘艺术作品独特的审美价值。

确定了艺术批评的对象之后,研究者需要选择特定的批评方法和批评理论。批评方法的选择在写作中占有重要的地位,学术论文写作追求批评方法与批评对象的相互匹配、相互吻合,使批评方法能够有效地阐释批评对象。任何一种批评方法都有它的适用范围,如果某种批评方法不适合于某个作品,意

味着这种批评方法对这件作品失去了阐释的有效性。例如,图像学批评作为艺术史研究的重要方法,并不适合于诠释当代艺术。任何一种批评方法都有它的长处,也有它的局限性,图像学批评长于揭示图像中深刻的主题,但是无法用它来评价艺术形式的优劣。形式主义批评长于揭示艺术形式的审美信息,但是在主题研究方面有很大的局限性。所以当批评对象确定之后,批评家需要合理地选择某种批评方法,在某种意义上,批评理论和方法提供了艺术现象阐释的角度。

一般说来,意境论批评、自然论批评、节奏论批评适合于中国传统艺术的研究,它们根植于传统的哲学,带有鲜明的民族特色,这些批评方法也适用于继承传统的当代艺术。社会历史批评是一种视野最为广阔、适用性最强的批评方法,尤其适用于与特定时期的社会生活有同构关系的再现型艺术,能够揭示艺术作品所反映的历史真实和生活本质真实。形式主义批评同样具有较强的适用性,尤其适用于追求形式主义的现代派艺术。心理分析批评对于表现主义、超现实主义等艺术有较强的阐释能力,能够深入探索鲜为人知的无意识和集体无意识心理。结构主义符号学批评是一种文本内部结构的研究,借鉴语言学模式分析图像的多层意涵,适用于大众文化研究。女性主义批评、后殖民主义批评和解构主义批评是当代文化批评的重要方法,解构主义否定传统的逻各斯中心主义、反对权威、瓦解二元对立和一切等级制度,为当代艺术提供了广阔的阐释空间。女性主义批评从性别角度否定了男性中心主义,宣扬女性意识。后殖民主义批评从族群角度瓦解了殖民主义叙事、重视民族文化身份,广泛适用于当代的艺术研究。

二、材料的收集和整理

在写作艺术批评学术论文之前,材料的收集和整理是很重要的,因为材料是形成观点的基础,是高质量论文产生的前提。批评论文所依托的研究材料,往往决定了论文的研究深度和理论价值,新颖的材料为研究者带来了新的思路和启示,为艺术批评新观点的产生提供了依据。

一般说来,材料的收集包括这些方面:第一,尽可能地收集艺术家或设计师完整的作品,全面占有第一手资料。批评家在对这些作品的审美观照中获得直觉体验,逐渐形成对艺术家创作特色的整体感知;这种基于艺术直觉而获

得的审美判断,往往是准确而富有创新性的。第二,收集艺术家的诗文、题跋、随笔、论著、艺术评论和生平资料,从而进一步理解艺术家创作理念,领悟作品所呈现的审美特征及思想意蕴。艺术家的个人自述和理论主张,往往能够成为艺术作品美学探索的有力印证。第三,收集其他艺术批评家、学者对艺术家的研究性文章,这些研究性文章从各个角度、各个方面对相关的艺术现象展开研究,研究者对各种观点进行分类、梳理和总结,从而深化对艺术家及作品的整体认知。第四,收集与艺术批评方法相关的理论材料和研究范例。不同的艺术作品有不同的批评方法,因此研究者需要收集与艺术作品相互匹配的批评理论和艺术理论,拓展艺术批评的话语空间,强化对艺术现象的阐释力度。此外,研究者还需要收集批评家运用某种批评理论、方法对其他作品的研究资料,学习艺评家如何运用相关的范畴、术语进行文本阐释、形成独特的论述框架。

在写作之前,研究者需要将相关的批评方法、艺术理论等材料进行完整、深入的梳理,充分掌握核心范畴的内涵,为学术论文搭建完整的理论框架,增强艺术批评的学术深度。例如,研究者在撰写《中国银联的微电影广告的符号学解读》时,先收集了索绪尔、雅各布森、罗兰·巴特等符号学家的理论,为微电影广告搭建一个阐释的框架。这些符号学理论涉及的范围极为宽广,所以研究者要对这些理论有所选择并深入发掘其内涵,从《普通语言学教程》《神话:大众文化诠释》《图像修辞学》等重要著作中梳理出能够深刻阐释文本的相关理论,如索绪尔的能指与所指、组合与聚合、言语与语言理论,雅各布森的转喻与隐喻理论,罗兰·巴特的大众文化诠释理论、图像结构分层理论等。研究者对这些理论展开深入的概括和整理工作,明确批评术语、范畴多层次的内涵,深入理解文本阐释中运用到的各种理论与方法。研究者应用索绪尔的能指与所指理论,阐释中国银联微电影广告中由视觉、听觉、对白、字幕、品牌形象等所构成的各种符号的意义。研究者进一步梳理雅各布森的隐喻和转喻理论,隐喻和转喻是中国银联微电影镜头符号两种最基本的编码方式,它们相互结合,实现了电影的叙事功能,传达了符号的象征寓意。研究者系统梳理罗兰·巴特的神话理论和图像结构分层理论,分析中国银联微电影意识形态话语的建构,阐述中国银联如何将影视中隐藏的意识形态赋予自身,怎样塑造良好的品牌形象。

三、论点的确立和提纲的拟定

在批评论文写作过程中,论点的提炼是一项重要的任务,是批评家直觉感知和学术能力的重要体现。有了论点,材料才有了依附,行文才充满了逻辑力量;没有论点,收集到的众多材料就显得杂乱无章,文本的阐释就失去了聚焦。在写作过程中,许多初学者存在的最主要的问题是忽略了论点的提炼,整个批评写作以介绍作品为线索而非以论点为枢纽。究其原因:第一,研究者对作品有一些直观感受和模糊笼统的想法,认识还没有进一步深化,因而无法提炼出深刻、新颖的论点;第二,研究者有一些真知灼见,但是只有只言片语,消融于作品分析之中,论点没有得到进一步展开和深化。模糊的想法或是没有得到论证的只言片语,都不是论点;论点往往是在对作品直觉感受中、在美学的沉思中形成的,论点的确立标志着认识从感性认识向理性认识的巨大飞跃,是批评家审美眼光和学术能力的集中体现。

论点的确立是一个苦思冥想又瞬间顿悟的过程,在这个过程中,模糊的想法有待于进一步清晰,直观的感受有待于进一步深化。研究者大量研读第一手材料,借助新的批评理论形成独特的论点,这是艺术批评和学术论文写作的基本步骤。论点陈旧、缺乏创新价值,是因为研究者没有收集到新的材料、缺乏新的批评方法和切入角度。所以材料的更新会带来论点的更新,研究方法的更新会带来研究结论的更新。同样,对于同一件艺术作品,在不同的批评理论与方法的审视中,会产生不同的论点。例如马奈著名的作品《奥林匹亚》,从形式主义批评理论出发,马奈的创作平面化倾向为印象派绘画提供了新的形式语言,作品将背景推向前景,用鲜明的轮廓线和高光表现人物的立体感,改变了传统的明暗光影的表现手法。从社会历史批评角度审视作品,《奥林匹亚》颠覆了资产阶级意识形态,颠覆了资产阶级交际花神话,颠覆了传统的以审美为核心的裸体女性呈现方式,因此《奥林匹亚》被资产阶级视为色情的作品而备受挞伐。从女性主义批评理论出发,奥林匹亚是一个被物化的"他者",是一个缺席的主体,是空洞的能指,她的存在仅仅是男性欲望的对象,她的身体满足了男性窥视欲和占有欲。

单独的观点无法形成一篇完整的批评论文,完整的批评论文需要一系列自成体系的、具有紧密逻辑联系的观点组成,因此,批评论文需要在所形成的

众多观点的基础上拟定结构提纲。一篇学术论文的结构提纲围绕着中心论题展开,中心论题又能够细化为不同层面的论点或论题,每一个层面论点或论题又由几个分论点组成,每个分论点又统辖着各自的论证材料。在结构提纲的拟定中,批评理论与方法起到至关重要的作用。特定的批评理论,能够生发出一系列问题;对这一系列问题的解答,能够确立一系列的观点,从而形成批评论文基本的论述逻辑。从某种意义上说,批评理论成为写作重要的驱动力,在理论的驱动之下形成论文的基本骨架。例如,形式主义批评是一种侧重于文本内部形式要素的研究方法,通过对线条、色彩、构图、笔触等形式要素细读式批评,揭示艺术图像形式特征和独特价值。运用这种方法研究当代工笔画家何家英的作品,可以生发出这些问题:第一,何家英工笔画线条有怎样的特征?吸收了传统线条哪些元素,又融入了西方线条哪些特征?第二,何家英工笔画设色的基本方法是什么?继承了唐宋工笔人物画哪些设色方法?画面有无西方人物画所追求的光影效果?营造出怎样的氛围?第三,在构图上,何家英工笔画画面元素的取舍以及空间布局有何特点?穹顶式弧形构图与西方宗教绘画有怎样的联系?作品如何进行留白的处理?借助形式主义批评理论,研究者展开细读式文本批评,形成了文章的基本观点和论述的逻辑框架。在中西融合的背景下,何家英工笔画在线条上运用了传统的笔墨线性语言,同时注重西方艺术写实与造型;在色彩的使用上,他将传统绘画的"雅"与西画色彩的"真"融合起来,营造出诗意的气氛;在构图上,他"衡中西以相融",吸收传统留白手法的同时又融入了西方绘画构图的审美元素。

同样,在运用中国的意境理论批评当代艺术作品时,我们在理论的框架中思考这些问题:第一,结合生平经历阐述作者处于一种怎样的情感状态?如何用审美意象传达作者的情感?情和景之间是怎样交融在一起的?第二,作品中实境是什么?虚境是什么?虚境营造出怎样的想象空间?第三,作品在终极意义上指向怎样的境界?作品有无超验意境层?通过意境理论,研究者逐渐形成核心的观点,在此基础上又形成论述思路和逻辑架构。此外,我们运用社会历史批评解读艺术作品时,也是在理论的驱动下生成一系列问题:艺术作品反映了怎样的社会生活?艺术有无真实地再现典型环境与典型人物?艺术作品细节是否真实?艺术家的情感是否得到真实的表现?艺术作品中揭示出作者怎样的意识形态和情感倾向?对这些问题的深入探究逐渐生成深刻的观点,形成了论述的基本结构框架。

在实际批评写作中,一种批评方法往往不能全面地阐释艺术作品思想意蕴与形式特征,通常情况下学术论文以一种批评方法为主,同时融合了其他的批评方法,形成文章整体的理论框架。如社会历史批评和形式主义批评相结合,社会历史批评阐述作品思想内涵,形式主义批评揭示形式语言的创新。此外,女性主义批评和心理分析批评、社会历史批评和意境论批评、符号学批评和意识形态批评相互结合,都是常用的批评策略,共同建构了理论框架,拓展了阐释空间。

四、论点的阐释和论证方法的运用

艺术批评学术论文的写作是一个漫长的、艰辛的、繁复的心智苦旅,不是一个单凭灵感一蹴而就的过程。所以论文需要拟定提纲,精心安排层次结构,保持逻辑的顺畅。论文提纲是由中心论题以及细化的不同分支构成的,是以中心论点和众多分论点为枢纽组成的统一整体。写作过程是依照一定的逻辑框架、有条不紊地论证每一个观点的过程;只有完成了众多分论点的论证,中心论点才得以阐述清晰。

阐释是艺术批评重要的环节,也是赋予艺术作品意义的过程。所谓阐释,就是运用某种理论使论点获得合乎逻辑的解释。没有深刻的阐释,艺术作品的意义得不到深入发掘,论点失去了理论支撑。正是因为罗杰·弗莱对塞尚后印象派绘画的阐释,格林伯格对杰克逊·波洛克抽象表现主义的辩护,阿瑟·丹托对安迪·沃霍尔波普艺术的解释,塞尚、波洛克和沃霍尔的作品才得以成为艺术史的经典。在运用某种批评理论阐述某个观点时,研究者需要紧密结合批评理论的概念、范畴或术语展开文本批评。每一种批评理论都有独特的术语,如精神分析批评理论,就有无意识、前意识、潜意识、本能欲望、力比多、本我、自我、超我、俄狄浦斯情结、压抑、升华等,文本分析和论点阐发需要运用这些术语。又如结构主义符号学批评,就有能指、所指、组合、聚合、隐喻、转喻、直接意指、含蓄意指、语言信息层、外延意义层、内涵意义层等,文本批评也要建立在这一系列符号学术语娴熟运用的基础上。再如接受美学理论,就有期待视野、隐含的读者、召唤结构、空白、读者反映、审美距离等一系列术语。所以,在论证过程中,研究者可以借鉴相关论文,掌握其他学者运用这些概念、范畴展开文本分析的方法,学会正确使用这些概念和范畴。

论点的论证有多种方法,案例论证、引用论证、比喻论证、比较论证、分析论证等,概括而言,最基本的论证方法主要有两种,即案例论证和理论论证。案例论证是指通过对艺术作品的文本分析,从而有效地论证论点的方法。案例论证是不可或缺的重要的论证方法,因为艺术批评本身就是作品批评。如果仅仅使用案例论证,通过文本分析阐述观点,批评论文将出现论证方法单一、理论深度匮乏的窘境。实际上,对于大多数学习者而言,他们都能够通过文本分析阐发观点,但是他们最缺乏联系相关的理论展开论述的能力。艺术批评写作,需要深刻的理论作为论证依据,需要对艺术现象展开美学的沉思。因此,论文写作需要融入相关的艺术理论、美学理论、批评理论,实现理论和文本的相互阐释。一方面,文本融入理论,文本获得了深刻阐释和学理深度;另一方面,理论融入文本,理论获得了形象和生命,艺术文本成为批评理论的有力印证。

例如,当代著名艺术家徐冰的大型装置艺术《析世鉴——天书》,可以用解构主义批评方法展开深入研究。《析世鉴——天书》在某种程度上契合了西方21世纪反传统、反权威的解构主义精神,对庄严的正统文化及其意义价值进行了彻底的解构。对于这一论点,可以从案例和理论两方面展开论证。徐冰在1987年至1991年间,以汉字为基本造型,结合拉丁文符号,创造出近4000个伪汉字,又用活字印刷方式将这些伪汉字制成了几十米的长卷。整幅作品外表富丽堂皇,营造出庄严宏大的审美气象,然而这些汉字没有一个能够识读,作为传统文化载体的汉字被置换为彻底的虚无,整个装置艺术创造出一种强烈的荒诞的审美效果。在论证过程中,解构主义批评理论增加文本阐释的深度。德里达的解构主义认为语言符号并非稳定的不变的结构系统,能指与所指之间不存在一一对应关系;由语言符号构成的文本也不存在某种明确的、固定的意义。从这个理论出发,徐冰的《析世鉴——天书》契合了解构主义精神,他创造的伪汉字徒有字形形象,而缺乏实质意义,成为不指涉任何所指的空洞的能指。徐冰人为地设置了一个去中心化的典型情境,他意图否定汉字符号的交流功能,取消作为传统文化载体汉字的文化内涵和神圣地位。

又如,有关吴冠中绘画形式主义批评,吴冠中的绘画中线条是最具有魅力的艺术语言,各种线条之间的反复和对比创造出独特的节奏和韵律,传达艺术家的情感。吴冠中众多的作品《春曲》《墙上秋色》《点线迎春》等提供了丰富的案例论证。在彩墨画《春曲》中,线条蜿蜒曲折,融入传统笔墨韵味,线条时

而从左向右水平方向延伸,时而从上而下纵向分布;线条或直或曲,或粗或细,或刚或柔,或短或长。短线粗犷有力,长线舒展飘逸,粗线豪放雄强,细线柔美多姿。线条犹如音乐中的音符一般,极具有节奏韵律,传达出春天欢快的乐章。在案例论证的同时,研究者结合罗杰·弗莱、克莱夫·贝尔的形式主义理论或吴冠中本人的论述,能够增加论文的理论深度,同时避免了论证方法过于单一的弊端。罗杰·弗莱秉承康德美学精神,即审美的愉悦不涉及事物的存在,而只关乎事物的形式。罗杰·弗莱强调现代艺术已经从传统的再现型艺术中摆脱出来,将线条的节奏与韵律、色彩的和谐视为艺术的本质,艺术不依赖于题材内容,而是直接通过线条色彩等形式要素传达情感。克莱夫·贝尔区分了日常情感和审美情感,他认为在绘画中由于题材内容和文学叙事引发的情感是日常情感,而艺术的本质是一种有意味的形式,由这种有意味的形式激发的情感才是审美情感。吴冠中在形式主义理论的影响下致力于形式美的探索,用点线面的形式将日常生活事物进行抽象提取,将客观物象简化为抽象的形式关系,强化了线条的节奏和韵律,自由地表达主体内心世界的情感。

处理好以上各个环节和步骤,论文写作将获得艺术洞见、学理深度和逻辑力量。

思考与练习

1. 艺术批评学术论文与艺术随笔是艺术批评的两种不同范式,它们之间有怎样的区别?
2. 简述艺术批评学术论文写作的主要环节。
3. 如何运用批评理论与方法对艺术作品进行深刻的阐发?

参考文献

谢东山:《艺术批评学》,台北艺术家出版社2010年版。

[美]安妮·达勒瓦:《艺术史方法与理论》,徐佳译,人民美术出版社2017年版。

王洪义:《艺术批评原理与写作》,北京大学出版社2014年版。

顾平:《艺术专业论文写作教学》,安徽美术出版社2010年版。